브랜드와 아티스트,
공생의 법칙

지은이 **제랄딘 미셸** Géraldine Michel **외**
파리 1대학 팡테옹 소르본 경영대학원 교수 겸 브랜드 및 가치관리 강좌 책임 교수

제랄딘 미셸은 국제 유수 저널(*Journal of Business Research*, *Psychology&Marketing*, *Journal of Advertising Research*, *The Journal of Brand Management*, *Recherche et Application en Marketing* 등)에 브랜드 관련 수많은 논문을 기고했으며, 특히 사회심리학과 관련해 브랜드가 소비자 및 직원에게 미치는 영향을 중점적으로 연구하고 있다. 국내외에서 브랜드 경영을 가르치는 제랄딘 미셸은 Syntec 경영 컨설팅에서 주관하는 마케팅 관련 논문상 및 상업학 아카데미의 박사논문상을 비롯해 다수의 수상 경력이 있다.

옮긴이 **배영란**

한국외대 통번역대학원에서 순차통역 및 번역으로 석사학위를 받았고, 현재 동 대학원에서 강의하면서 《르몽드 디플로마티크》 한국어판 번역 위원과 전문 번역가로 활동 중이다. 옮긴 책으로 《미래를 심는 사람》 《내 감정 사용법》 《인간이란 무엇인가》 《여자, 남자 차이의 구축》 《피에르 라비의 자발적 소박함》 《에펠 스타일》 《시린 아픔》 《책의 탄생》(공역) 《법률적 인간의 출현》(공역) 《스마트》 등이 있으며, 고갱전(2013), 오르세전(2014), 모딜리아니전(2015) 등 주요 전시 도록 작업을 진행했다.

일러두기 1. 이 책은 독자의 이해를 돕기 위해, 작가를 인명 알파벳순으로 배치한 원서를 따르지 않고
　　　　　미술, 사진, 영화 및 만화, 문학, 음악으로 분류한 후, 그 안에서 시대순으로 작가를 배열했습니다.
　　　　2. 한글 맞춤법과 인명, 지명 외 모든 외래어 표기는 국립국어원의 기준을 따랐습니다.
　　　　3. 본문 중 *표시한 내용은 옮긴이의 부연설명 부분입니다.

브랜드와 아티스트, 공생의 법칙

제랄딘 미셸 외 지음 | 배영란 옮김

예경

고유한 브랜드와 고유한 아티스트

오늘날 세계는 놀랄 일도 성가신 일도 많다. 상식을 깨거나 꽤 논란이 되는 이슈로 사회 전체가 한 번 들썩이고 나면, 모든 관심이 이쪽으로 쏠리기도 한다. 이 가운데 심심하면 한 번씩 등장하는 단골 이슈도 있는데, 특히 몇 년 전부터 자주 언론 도마 위에 오르는 먹잇감이 바로 '브랜드와 예술계의 만남'이다. 언론에서는 브랜드와 예술에 대한 주제를 커버스토리로 다루거나 독점취재를 통해 대서특필하면서 공론화하고 있다. 기업과 미술관, 명품 산업계와 예술계, 대규모 마케팅 프로젝트와 제도권 예술의 성역 사이에 유지되는 관계는 간혹 희화적으로 해석되기도 하지만, 대개 예리한 논평과 함께 심도 있게 분석된다. 이와 더불어 뿌리 깊은 고민이 드러나는데, 문화계에서 자금이 썰물처럼 빠져나갔을 때 예술 분야가 얼마나 고립무원 상태에 빠질 것인가 하는 문제이다. 이는 객관적 현실일 수도 있고, 이런저런 상황에 대한 막연한 느낌일 수도 있다.

어찌됐든 미술관 또한 이런 논란에서 벗어나지 못한다. 일부 대형 미술관은 오늘날 문화유산이 처한 현실에 맞춰 전시 프로그램을 보강했으며, 다른 미술관도 각자 목적에 맞는 상징 분야와 손을 잡고 이용하는 걸 긍정적으로 평가했다. 사회 모든 이슈는 대비와 대조를 통해 결론이 도출되는데, 진리 문제 역시 대비와 대조를 통해 밝혀지며, 동시에 여러 뉘앙스를 풍긴다. 이에 미술관과

기업 또한 각자 분야에서 서로 존중하며 의견을 조율한다.

파리장식미술관도 이런 흐름의 중심에 있다. 왕실 소장품을 위한 전시관도 아니요, 대통령 의지에 따라 건립된 미술관도 아닌 이 미술관은 일상생활 관련 공예품을 모아두는 곳으로, 산업미술 분야에서 프랑스의 우수하고 탁월한 면모를 보존하고 고양시키기 위해 설립되었다. 기업인과 예술가, 디자이너, 창작 예술가, 미술 애호가 모두의 공통된 바람을 기반으로 세워진 전시관인 것이다. 설립 후 파리장식미술관 영역은 명품 산업계와 예술 관련 직종, 혁신 기술을 지닌 산업 디자인 전반으로 확대된다. 이에 따라 시장에서 거래되던 품목이 미술관 전시품으로 거듭났고, 1864년 근대라는 새 시대가 부상하면서 산업과 예술 분야는 하나로 결합한다. 파리장식미술관이 보유한 다수의 소장품에는 광고라는 논제가 발빠르게 추가됐다. 과거 수많은 전시회가 열렸던 파라디 거리rue de Paradis의 향수를 간직한 파리 시민들은 이제 리볼리 거리rue de Rivoli 107번지 루브르 박물관 궁내에 있는 파리장식미술관 전시실을 찾는다. 파리장식미술관이 오래전부터 여러 브랜드 및 미술관과 돈독한 관계를 맺어온 수많은 이유 중하나가 바로 여기에 있다. 즉, 파리장식미술관은 광고를 전시 예술로 승화시키고 브랜드를 연구 주제로 삼음으로써 지식, 역사, 과학, 예술을 한데 아우르는 시각을 제안한 것이다.

'브랜드를 점령한 아티스트(원제)Quand les artistes s'emparent des marques'라고 하는, 꽤 중의적인 책제목은 독자들에게 새로운 의욕을 불러일으킨다. 즉, 단순히 인기를 얻는 것에 급급해하지 않고 식상해지는 걸 싫어하는 예술가들이 브랜드라는 광범위한 영역에서 어떤 식으로 늘 신선한 영감을 받고 있는지, 독창적 시각에서 세심히 분석해보게끔 독자들을 부추긴다. 그러면서도 이 책은 마르셀 프루스트가 어떻게 사물에 시적 의미를 부여하는지 짚어보고, 브랜드에 잠식된 도심 공간을 변형하는 알랭 뷔블렉스의 작품 세계를 살펴보며, 앤디 워홀 작품처럼 자극적으로 왜곡된 사물들을 알아본다.

이 책《브랜드와 아티스트, 공생의 법칙》에서 획기적인 부분은 바로 형식에

치우친 분석이나 지극히 객관적 분석에서 탈피해 전혀 다른 시각을 열어준다는 데 있다. 이 책은 그룹 더 후나 비틀스, 제이지 음악을 새로운 시각으로 바라보고, 프루스트, 브렛 이스턴 엘리스 등의 문학작품도 기존과 다른 관점에서 접근한다. 뿐만 아니라 마네, 세잔, 들로네가 남긴 위대한 회화 작품도 참신한 관점으로 살펴본다. 이 예술가 가운데 당대에 유행했던 브랜드의 매력을 무심코 지나친 사람은 아무도 없었다. 마네는 〈폴리 베르제르 술집〉에서 '바스Bass' 맥주에 대한 관심을 보여줬고, 그룹 아쿠아는 〈바비걸〉 노래를 만들어 불렀으며, 프루스트는 포르튀니 목욕 가운과 부슈롱 보석에 꽂혀 있었다. 《브랜드와 아티스트, 공생의 법칙》은 상류층 '고급' 문화건 서민층 '저급' 문화건 상관없이 무한히 지식의 지평을 넓혀주는 책이다. 이 책을 읽으며 독자들은 지금까지와는 전혀 다른 방식으로 문화를 만나는 생생한 기쁨을 맛볼 수 있을 것이다.

파리장식미술관 학예연구실장

올리비에 가베Olivier Gabet

아티스트를 말하다

브랜드와 아티스트의 결합은 문제적 동맹일까, 아니면 행복한 조합일까? 서로 상반된 이 두 세계의 연합에는 무심코 지나칠 수 없는 무언가가 있다. 사실 영리 추구에 그 뿌리를 두고 있는 브랜드는 경제적 효용성을 유지하기 위해 부단히 노력한다. 그에 반해 아티스트는 경제논리는 외면한 채, 물질에 크게 집착하지 않았다. 하지만 브랜드와 아티스트가 기존 통념을 깨고 새로운 변화를 시도함에 따라 아티스트는 작업실에서 벗어나 현실과 조우했고, '예술계'[1]는 사회 주체들과 왕성하게 교류한다. 그러니 아티스트가 상업계 최고 상징인 브랜드를 장악한 것도 어찌 보면 당연한 귀결이다. 뿐만 아니라 '심미성'[2]이 보강된 상업 분야에서 브랜드는 예술계와 손을 잡아서 얻는 이득이 무엇인지 일찌감치 깨달았다. 예술계와 결합한 브랜드가 경제적 효용성을 늘려가면서도 차별성을 키워가는 데 도움이 되었기 때문이다. 따라서 브랜드는 교류를 위해 다양한 방식(브랜드 전용 미술관 건립이나 예술재단 설립, 아티스트 전용 주거 공간 마련, 아티스트 후원 제도 등)으로 아티스트와 손잡고 꾸준히 관계를 유지한다. 하지만 이런 계약 형태 교류 관계는 이 책의 논제가 아니다.

　우리가 이 책을 집필하기로 마음먹은 가장 큰 이유는 (기업과 계약을 맺지도 않은 상태에서) 일부 아티스트가 작품에 로고나 포장, 상품 형태로 특정 브랜드를

표현하는 이유와 방식을 이해하기 위해서다. 의도한 것이든 단순한 우연이든 많은 소설과 그림, 사진, 노래, 영화에 기업 브랜드가 등장한다. 아티스트의 이 남다른 선택 이면에는 과연 어떤 속뜻이 숨어있을까? 왜 아티스트는 작품에 이런저런 브랜드를 표현하는 걸까?

여러 예술 조류와 만나고 다양한 시대를 넘나드는 여행

상업 분야와 소비사회, 예술계 사이의 관계를 논할 때, 일단 팝아트 분야 아티스트들이 먼저 떠오른다. "기술 복제가능성"[3] 시대에 아티스트와 브랜드를 엮어주는 모호한 관계를 나타내는 대표 인물로 앤디 워홀이 손꼽히는 이유도 바로 여기 있다. 하지만 '현실' 세계와 부딪히며 작품 활동을 벌이는 것이 비단 팝아티스트만은 아니다. 자연주의나 사실주의, 인상주의 화풍을 중심으로 (마네나 세잔, 들로네를 비롯한) 일부 '근대' 화가 작품에도 이미 브랜드가 등장했기 때문이다. 이 독특한 행보에 주목한 우리는 소비용 물건이 예술작품에서 어떤 형태로 나타나는지 각 시대별로 살펴보고, 아울러 내적 성찰을 바탕으로 혹은 찬미적 시각이나 비판적 입장에서 주변 세계를 바라본 아티스트들이 어떤 식으로 이에 대한 증언을 남겼는지도 짚어보고자 했다.

물론 예술사 전체를 통틀어 작품 속에 브랜드를 표현한 모든 아티스트를 끌어 모으기란 불가능한 일이었다. 이에 우리는 1865년에서 2015년까지 150년에 이르는 기간을 대상으로 회화나 조형미술, 문학, 영화, 음악, 만화, 스트리트 아트 등 다양한 예술 영역에서 아티스트 서른다섯 명을 분석했다. 이 책에 수록된 아티스트들은 (프랑스와 영국, 미국, 벨기에, 스위스, 남아프리카공화국, 덴마크, 스웨덴, 뉴질랜드) 총 아홉 개 국적으로 나뉜다. 우리가 이 작가들에 주목한 이유는 작품 자체의 매력 및 그와 관련한 사연, 창작 과정을 보여주는 암시적 요소 때문이었다. 그리고 집필 과정에서 가능한 우리가 인터뷰한 생존 작가의 직접적인 증언을 우선시했다.

《브랜드와 아티스트, 공생의 법칙》은 예술작품 속으로 들어간 브랜드에 대해

살펴보고, 더불어 아티스트와 예술작품에 대한 남다른 시각을 제안한다. 독자에게는 이미 잘 알려진 일부 작품이나 혹은 그보다 덜 알려진 몇몇 작품을 새로이 발견하는 즐거움도 선사한다. 이 책은 여러 가지 방식으로 읽어나갈 수 있는데, 화려한 도판에 따라 이끌리는 대로 책을 탐독해도 좋고 아티스트들 사연과 일화를 중심으로 풀어나간 텍스트 위주로 읽어도 된다. 〔독자는 목차에서 쉽게 찾을 수 있는 아티스트 이름을 보고 읽어도 좋고, 작품 성격과 내용, 시대, 예술 사조에 상관없이 자유로이 책장을 넘겨도 좋다.〕 추천 경로가 없는 여행처럼 이 책은 바람에 이끌려 발길 닿는 대로 머무르게 될 다양한 기항지를 소개한다.

제랄딘 미셸Géraldine Michel, 스테판 보라스Stéphane Borraz

Contents

Ⅰ 미술 1

II 미술 2

III 사진

IV 영화 및 만화

V 문학

VI 음악

Édouard Manet

Paul Cézanne

Robert Delaunay

Edward Hopper

Andy Warhol

Banksy

Zevs

미술 1

화가의 단골 술집

에두아르 마네

마네 작품 〈폴리 베르제르 술집Un bar aux Folies Bergère〉 전경엔 영국 맥주 '바스'가 등장한다. 붉은색 삼각형 로고 라벨이 있어 대번에 눈에 띄는 이 맥주는 그림에 묘사된 장면을 현실과 이어주는 연결 고리가 된다. 바스 같은 구체적인 제품 브랜드의 등장은 그림에 사실감을 더욱 부각시킨다. 파리에서 유명한 공연식 주점, 폴리 베르제르 술집에서 근대 사회의 소비 패턴을 엿볼 수 있기 때문이다.

마르가레 조지옹 포르타유

파리의 유복한 집안에서 태어난 에두아르 마네1832-1883는 일찍이 그림에 흥미를 느꼈으나, 집안 권유에 따라 해군으로 진로를 잡고 두 차례 해군사관학교 입학시험을 치렀지만 낙방한다. 이후 토마 쿠튀르 화실에 들어간 마네는 이곳에서 소묘와 회화 기법을 연마한다. 쿠튀르 화실에서 나온 마네는 자신의 작업실을 꾸리고, 제도권 화풍은 무시한 채 당시로선 매우 독창적인 작품을 그렸다. 보들레르Baudelaire와 말라르메Mallarmé는 물론 클로드 모네Claude Monet 같은 인상주의 화가들과 교유하던 마네는 실제 현장에 있는 사실 요소를 고려하면서 근대 회화의 서막을 연다.[1] 그가 남긴 유명한 작품 가운데 〈풀밭 위의 점심식사 Le Déjeuner sur l'herbe〉나 〈올랭피아Olympia〉 같은 일부 작품은 미술계에 파란을 일으키기도 했다. 이에 펠릭스 드리에주Félix Deriège는 〈올랭피아〉와 관련해 1865년 6월 《르 시에클르Le Siècle》지에 다음과 같은 글을 기고한다. "이 다갈색머리 여인

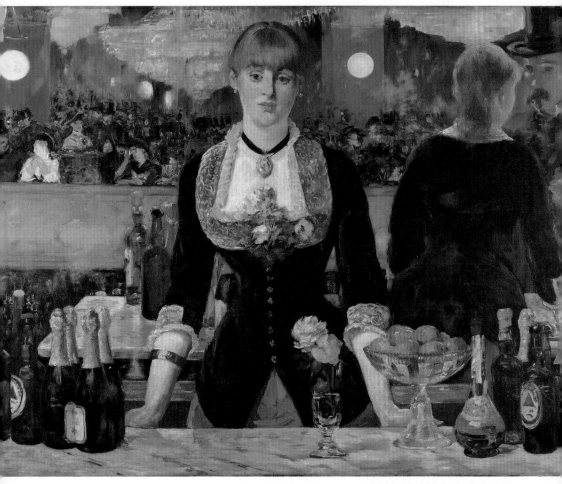

에두아르 마네, 〈폴리 베르제르 술집〉, 1882,
캔버스에 유화, 96x130cm, 코톨드 인스티튜트 갤러리, P. 1934. S.C. 234

은 더할 나위 없이 추하다. 얼굴은 맹해 보이고 피부는 시체 같으며, […] 이 작품은 어울리지 않는 색과 괴이한 형태가 어수선하게 조합되었기 때문에 시선이 가긴 하지만, 보고 나면 정신이 혼미해진다."[2] 1883년 세상을 떠나기 직전에 작업한 〈폴리 베르제르 술집〉은 마네 작품 중에서도 완성도가 가장 높은 축에 속하는데, 마네가 대형 캔버스에 그린 작품으로는 제일 마지막 작품이다. 1882년 살롱전에 출품한 이 작품에서 마네는 동시대의 한 장면을 화폭 위에 옮겨놓는다. 이 그림에 등장하는 젊은 여종업원은 카운터 너머에서 멍한 시선을 한 표정으로 그려져 있는데, 뒤쪽 거울로 비춰지는 가게 안 시끌벅적한 상황에는 초연한 듯 보인다. 카운터에는 영국 맥주 브랜드인 '바스'가 눈에 띄는데, 병에 있는 붉은 삼각형 로고 라벨만으로도 쉽게 이 맥주라는 걸 알아차릴 수 있다.

역사가 된 맥주, 바스

'파리의 카페'는 마네가 즐겨 그리던 소재로, 특히 후반기 작품에서 자주 다뤄지던 테마였다. 사실 드가Degas나 툴루즈 로트렉Toulouse-Lautrec 못지않게 마네 역시 파리의 밤 문화 및 관련 장소에 관심이 많았으며, 이런 장소와 더불어 화가들은 당대 현실과 관련된 새로운 주제들도 그림으로 다루게 되었다. 신분이 높건 낮건 재미를 추구하며 환상에 젖어드는 이 공연식 카페 겸 주점들은 동시대 삶을 대변한다는 점에서 영감의 원천이 되기도 하지만, 현실과 중첩되는 부분 외에도 모순된 사회를 그려낼 수 있다는 이점이 있다. 즉 웃고 즐기는 가운데 느껴지는 구속적 측면이나, 혹은 재미를 추구하면서도 진지함을 잃지 않는 상반된 모습들을 쉽게 다룰 수 있는 것이다. 마네는 1877년에 이미 작품 〈자두La Prune〉를 통해 고독이나 침울함과 같은 주제를 다뤘는데, 이런 주제는 〈폴리 베르제르 술집〉에서도 여종업원 얼굴을 통해 나타난다.

후반부 작업은 마네 작업실에서 마무리되었지만, 기본적으로 이 작품은 실사 크로키를 바탕으로 작업이 이뤄졌다.[3] 또한 쉬종Suzon이라는 실제 여종업원이 그림에 등장함으로써 그림의 무대가 되었던 현장은 최대한 실제 모습과 가

깝게 그려진다. 어둡고 밝은 혹은 다채로운 색조로 표현된 전경에 비해 후경은 매장 손님들과 (테두리에 잘려나간 곡예사의 존재로 보건대 그날 있었을) 공연 조명 정도만 구분이 가게끔 처리하고 나머지는 불분명한 형체로 그려졌는데, 이렇듯 전경과 후경을 표현하는 방식에 차이를 둠으로써 마네는 가게 안의 축제 분위기와 중앙에 표현된 인물의 침울한 분위기를 서로 대비시킨다.

마네가 화면의 세부적인 묘사에 상당한 관심을 기울이면서 작품이 더욱 사실처럼 느껴졌는데, 그중에서도 카운터 바 위에 있는 물건들의 세부 묘사가 흥미롭다. 여종업원 앞에는 다양한 술병이 이것저것 놓여있는데, 특히 종업원 양옆에 있는 영국 맥주 바스가 눈에 띈다. 브랜드 특유의 붉은 삼각형 로고 라벨 때문에 해당 맥주가 바스 브랜드임을 한눈에 알 수 있다. 이에 더해 전경의 정물화 부분은 오렌지를 담고 있는 반구형 과일바구니와 장미 꽃송이가 공간을 채워준다. 화가는 사실감을 더하기 위해 여종업원 옷차림도 더욱 세심히 표현한다. 우선 허리를 덮는 긴 벨벳 상의는 디테일이 살아있는 단추로 단단

히 여며져 있으며, 목에는 검은색 네크레이스 장식을 두르고 앞쪽으로 메달이 늘어뜨려져 있는 모습이다. 이와 함께 팔목엔 팔찌도 두드러지게 부각되고, 가슴 부분에 꽃 장식도 눈에 띈다. 마네는 이 카운터 바가 〈폴리 베르제르 술집〉에서 중심이 되는 지점이라 보았고, 거울에 비친 가게 안 모습은 대략 스케치하고 넘어간다.

파리의 밤, 〈폴리 베르제르 술집〉

같은 시기 비슷한 주제를 다룬 여타 작품에서 마네가 이렇게 그림에 브랜드 상

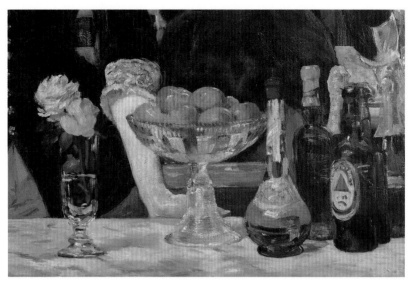

〈폴리 베르제르 술집〉 세부 묘사

품을 표현한 적은 없었다(〈카페에서^{Au Café}〉(1878), 〈카페 콩세르^{Le Café-Concert}〉(1879)
참고). 하지만 이 작품에서 마네는 카운터 바 위의 술병 가운데 '바스'라는 영국
맥주 브랜드를 분명히 표현하고 있는데, 술병 방향을 잘 맞추어 전형적인 바스
맥주 로고가 잘 드러나도록 그려낸 것이다. 이 두드러진 바스 로고는 1777년
이 브랜드 제품이 시판된 초기부터 계속 사용되었으며, 1875년 제조 브랜드로
상표 출원된다. 〈폴리 베르제르 술집〉에 이 바스 맥주가 있었다는 사실은 의
미하는 바가 많다. 그때 유행하던 공연식 주점 '카페 콩세르'에는 각국 대사들
이 모여들었고, 바스 맥주는 그런 주점 특색을 잘 살려낼 수 있는 소재였기 때
문이다. 사실성을 추구하는 화가 마네는 브랜드 로고가 박혀 있는 오브제를 이
용해 현장을 가급적 있는 그대로 옮겨내면서, 자신이 묘사하는 장면에 사실성
을 한층 강화한다. 또한 바스 맥주는 1882년 에밀 졸라^{Émile Zola}가 "정통 카페도
아니고, 정통 공연장도 아니면서 반은 카페고 반은 공연장 같은 이곳은 지극히
파리적인 공간이면서 지방 사람이나 외국사람 모두가 즐겨 찾는 세련되고 신

기한 공간"이라고 표현한 바와 같이 폴리 베르제르 술집의 근대적인 면모를 잘 반영하는 요소이기도 하다. 뿐만 아니라 샴페인 병 옆에 맥주가 있었다는 것은 그만큼 다양한 신분의 사람들이 이곳에 모여들었다는 뜻이기도 하다. 당시 이런 공연식 술집에는 실제로 돈 많은 자산가나 여배우, 준사교계 인사들이 주로 드나들었기 때문이다.[4] 이러한 다양한 고객층을 나타내기 위해 마네는 후경에 노란 장갑에 하얀 의상 차림을 하고 실크해트 모자를 쓴 남자를 향해 얼굴을 돌리고 있는 모습으로 자기 친구인 메릴 로랑을 그려 넣는 한편, 검은색 모자를 쓴 배우 잔 드마르시도 함께 표현해두었다.

따라서 바스 맥주의 삼각형 로고는 작품에 해석을 가미할 수 있는 하나의 요소가 된다. 보는 이에 따라 자신이 한 번 마셔본 맥주라서 그림 속의 이 브랜드를 알아볼 수도 있고, 또한 이를 그림 속 장소와 어울리는 브랜드로 인식할 수도 있으며, 이 장소에 모이는 사람들의 다양한 신분을 나타내주는 하나의 표식으로 받아들일 수도 있다. 게다가 이 브랜드는 브라크Braque나 피카소Picasso 작품에서도 등장하는데, 특히 피카소의 경우 〈기타와 바스 맥주병Guitare et bouteille de Bass〉(1913)이나 〈바스 맥주병Bouteille de Bass〉(1914)에서처럼 아예 작품 제목에 이 브랜드명을 집어넣기도 했다.[5] 하지만 이제는 반대로 브랜드 측에서 자사 인터넷 홈페이지를 통해 마네 그림 속에 등장하는 바스 맥주를 알리려 노력하고 있다. 화가의 작품에 자사 브랜드가 등장한 사실을 브랜드 스토리로 엮어 강조하는 것이다.

더 알아보기

▶ musee-orsay.fr/fr/collections/dossier-manet/chronologie.html

한 화가의 개인적 열망

Paul Cézanne

<div align="right">

폴 세잔

</div>

〈《에벤느망L'Événement》지를 읽고 있는 화가의 아버지Portrait du père de l'artiste en train de lire 《L'Événement》〉에서는 아버지의 권위에서 벗어나고자 하는 세잔의 의지가 브랜드를 통해 표현되며, 친구인 에밀 졸라에 대한 암시도 나타난다. 《에벤느망》지는 에밀 졸라가 인상주의를 옹호하는 글을 기고하던 신문이었기 때문이다.

<div align="right">

스테판 보라스

</div>

폴 세잔1839-1906은 프랑스 남부 엑상프로방스 출신 화가다. 이곳에서 그는 작가 에밀 졸라와 함께 유년기를 보냈는데, 이후로도 에밀 졸라는 줄곧 그의 오랜 지기였다. 세잔은 소재를 직접 놓고 작업하는 자연주의 화풍의 무리에 속해 있었으나, 기존 작품과 차별화된 이들의 작품들은 회화 및 조소 살롱전에서 거부되기 일쑤였다. 살롱전은 엄격한 심사위원단이 포진해 있는 제도권 출품전이었기 때문이다. 혁신적 화풍의 이 예술가들은 1874년부터 인상주의자로 명명된다. 1866년 당시 스물일곱 살이었던 세잔은 엑상프로방스와 파리를 오가면서 졸라와도 다시 만나 우정을 나누고 시슬리Sisley나 기유메Guillemet, 피사로Pissaro와도 교유하며 지냈으며, 르누아르의 작업실에도 종종 찾아갔다. 1866년 4월에는 살롱전에 〈발라브레그의 초상Portrait de Valabrègue〉을 출품했으나, 이 그림 역시 다른 사실주의 화가의 작품과 함께 낙선된다.[1] 이에 에밀 졸라는《에벤느

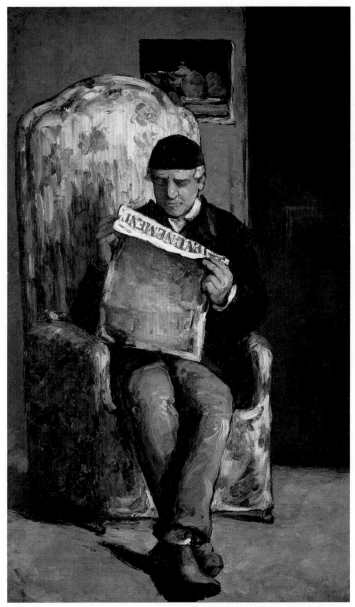

폴 세잔, ⟪⟪에벤느망⟫지를 읽고 있는 화가의 아버지⟫, 1866,
198.5x119.3cm, 미국 워싱턴국립미술관

망》에 일련의 기사를 게재함으로써 자신의 화가 친구들을 대변한다.

"앞서 말한 바와 같이 우리는 이제 더 이상 믿음을 가진 신자도, 절대적 아름다움이라는 공상을 품고 있는 몽상가도 아니다. 우리는 지식인이며 상상력에 무뎌진 채 신들을 조롱한다. 오직 사실성만이 우리 마음을 움직일 수 있다. 우리가 써내려간 서사시는 발자크의 《인간희극Comédie humaine》이다. 우리에게 예술이란 숱한 거짓말을 떨어내고 힘겹게 현실을 추구하는 것이다."-《에벤느망 일뤼스트레L'Evénement illustré》, 1868년 6월 16일

엑상프로방스로 돌아온 세잔은 숙부인 도미니크 오베르와 부친 루이 오귀스트 세잔 등 가족들의 초상화 여러 점을 작업한다. 뿐만 아니라 자연주의 화가들의 생각을 잘 표현해낸 사생화 작품도 그린다.[2] 1866년 11월, 세잔과 친분이 있던 기유메는 에밀 졸라에게 다음과 같은 편지를 쓴다. "세잔이 파리에 가면 꽤 마음에 드는 그림 몇 점을 보게 될 걸세. 특히 여기에는 […] 꽤 근사해 보이는 의자에 앉아계신 세잔 아버님의 모습을 담은 초상화도 한 점 포함되어 있다네. 전체적인 색감이 황동색에 가깝게 표현된 상당히 아름다운 작품이지. 아버님께서는 교황좌에 앉아계신 교황처럼 표현되었어." (기유메가 에밀 졸라에게 보내는 1866년 11월 2일자 편지)

30년 우정을 깬 에밀 졸라의 《작품》

에밀 졸라가 1886년 출간한 《작품》은 19세기 프랑스 예술계를 생생하게 담아낸 소설이다. 그는 당대 최고의 화가들과 어울리며 그들의 다양한 모습을 주인공 클로드 랑티에로 담아냈는데, 클로드는 소심한 성격과 실패한 화가로 표현되었다. 세잔은 이를 자신에 대한 희롱이라고 오해해 졸라와 결별한다. 세잔은 졸라뿐 아니라 자신의 가족과도 사이가 좋지 못해 은둔자에 가까운 삶을 살았다고 한다.

《에벤느망》과 아버지, 그리고 에밀 졸라

파리에서 세잔은 장차 인상주의 화가가 될 친구들과 어울리며 실력을 쌓아갔고, 이후 고향인 엑상프로방스에 머물며 작업한 이 초상화는 이때 터득한 노하우가 잘 드러난다. 우선 전경에 표현한 바닥은 밝은 색채로 표현했고, 회색 벽

면과 문으로 이뤄진 후경은 어두운 단일 색조로 간소하게 그렸다. 아버지 뒤쪽 벽에 걸려 있는 액자는 세잔의 정물화로, 이 그림보다 1년 앞서 그린 작품이다 (《설탕그릇, 배, 파란 찻잔이 있는 정물Sucriers, poires et tasses bleues》(1865)). 그림 속 아버지가 앉아있는 의자는 그 존재감이 특히 두드러지는데, 그레이 색감의 육중한 의자 곳곳에 자주색 꽃이 대략적으로 표현되어 있다. 아버지의 몸은 앞쪽으로 약간 쏠려있어 딱히 의자에 안착된 느낌은 들지 않는다. 연세가 지긋한 아버지는 편한 옷차림으로 의자 위에 걸터앉아있으며, 두 다리는 편하게 살짝 꼬아둔 채 두 손으로 신문을 잡고 읽는 모습이다. 열심히 신문을 정독 중인 아버지의 두 눈은 아래를 향하고 있어 마치 눈을 감고 있는 것처럼 보이기도 한다. 의자와 아버지에 이어 이 그림에서 주목해야 할 세 번째 요소는 바로 신문이다. 글자가 거꾸로 뒤집혀 있음에도 쉽게 《에벤느망》이란 이름을 알아볼 수 있는 이 신문은 작품 정중앙을 차지한다. 따라서 이 그림을 이루는 주된 요소 세 가지는 바로 아버지와 의자, 그리고 신문이다. 이를 통해 우리는 작품의 의미와 작가의 의도를 알 수 있다.

　문제가 되는 것은 의자 끝에 균형을 잡고 있는 부친의 자세로, 이는 거의 왕좌에 가까울 정도로 묵직한 의자와도 관계가 있다. 그 자리에 앉은 사람의 권력을 상징하는 왕좌는 지배자의 자리를 나타내나, 사실 이러한 권위는 언제든지 흔들릴 수 있다. 이 그림에서만 하더라도 아버지의 자세가 겉으로는 균형 잡힌 모습을 하고 있지만, 묵직한 의자와는 반대로 두 발은 꽤 가냘프게 표현된 데다 그나마도 의자 바깥으로 튀어나가 있다. 즉 겉으로는 막강한 권력을 갖고 있는 듯 보여도 이는 앞에서만 그렇게 보일 뿐, 화가가 되려는 자식의 꿈에 대한 아버지 반대는 얼마든지 쉽게 꺾일 수 있는 것이다. 그로부터 2년 후에 그린 〈아쉬유 엥페레르의 초상Portrait d'Achille Emperaire〉과의 비교도 꽤 흥미롭다. 1870년 살롱전에 출품한 이 작품은 세잔의 아버지와 같은 의자에 앉은 한 화가의 모습을 표현한 것인데, 비록 화가의 눈빛은 초점을 잃은 채 허공을 응시하고 있지만 앉아있는 자세만큼은 상당히 편안한 느낌이다. 의자에 쑥 들어

가 앉은 안정적인 자세이기 때문이다. 이는 곧 화가가 아버지의 자리를 차지했음을 의미한다.

《에벤느망》이란 신문은 사실 아버지인 루이 오귀스트보다 세잔 본인이 훨씬 더 많이 읽던 신문이다. 루이 오귀스트가 즐겨보았을 리 만무한 이《에벤느망》은 에밀 졸라가 자신의 화가 친구들을 옹호하는 시론을 게재하던 신문이기도 했다. 그러므로 이 작품에서《에벤느망》지를 표현한 것은 그림을 보다 사실적으로 그리고자 했던 당시 고민과 별개로 무언가의 메시지를 전달하기 위한 '허구'에 해당한다. 따라서 세잔은 이 그림에서 사실주의적 접근을 하지 않고 실제와 다른 신문명을 전경에 배치함으로써 현실을 자유롭게 왜곡한다.

자신이 원하는 신문을 부친 모습과 조합시켜 놓은 것은 아버지에 대한 무언의 요구였을지도 모른다. 중산층 출신 아버지는 아들에게 화가의 삶을 포기하라고 다그치며 집안에서 운영하는 은행에 들어오길 권했기 때문이다. 신문에 화가 이름이 인용된다면 이는 직업적으로 인정을 받았다는 뜻이고, 그렇게 되면 아버지의 인정은 물론 자신이 꿈꾸던 자유로운 작업도 가능해진다 (또한 약간의 생활비도 기대할 수 있었는데, 그로부터 몇 년 후 세잔은 실제로 아버지에게 생활비를 받게 된다). 이 그림에서 신문과 아버지라는 요소가 뒤편에 걸려 있는 정물화와 무관하지 않다면, 이 장면은 아들이 가려는 화가의 길을 아버지가 부인하고 있는 것으로도 볼 수 있다. (그래서 아버지가 화가의 그림에 상징적으로 등을 지고 있는 것이다.) 하지만 아버지는 결국 아들이 가려는 길을 막지 못한다. 신문에서 아들 이름을 발견했기 때문이다. 이 같은 해석은 프로이트의 관심을 사게 될 지도 모르겠다. 세잔의 반† 무의식적인 꿈이 그림으로 표현되었기 때문

두려움과 부성애 사이

어머니와 친구 에밀 졸라의 도움으로 화가가 된 세잔은, 아버지 루이 몰래 연인 마리 오르탕스 피케와 동거하며 아들을 낳았다. 세잔은 매달 100프랑씩 보내주던 루이의 생활비가 끊길까봐 이를 7년 가까이 숨겼다. 이 사실을 알게 된 루이는 화를 냈지만 결국 생활비를 400프랑으로 올려준다. 1886년 루이는 40만 프랑의 거금을 유산으로 남겨줬고, 세잔은 경제적 빈곤 없이 인상파 최고의 화가로 수많은 걸작을 남겼다.

이다. 이 작품에서는 신문 이름을 포함해 모든 것에 의미가 깃들어 있다. '이벤트', '행사', '해프닝'을 뜻하는 '에벤느망' 그 자체도 아들의 희소식이 곧 아버지에게 알려지는 것을 의미하기 때문이다.

브랜드의 상징성

이 작품이 중요한 이유는 역사적으로 회화에 특정 '브랜드'가 나타난 초기작 중 하나이기 때문이다. 그동안은 사람들이 흔히 접할 수 있는 브랜드의 수 자체가 적어 그림 속에 브랜드가 등장하는 일도 별로 없었거니와, '미'의 표현에만 관심 있던 화가들은 상업 세계와 거리를 두고자 했다.[3] 그러나 '근대적' 시각을 가진 미래 인상주의 화가들은 일상을 사실적으로 표현하면서, 화가들 중 최초로 상업 브랜드를 화폭에 담아낸다(마네의 〈폴리 베르제르 술집〉 참고).[4] 또한 같은 맥락에서 근대 산업기술에 가치를 부여하며 이를 그림으로 표현했다. 마네나 휘슬러 그림에 기차역과 증기기관차가 등장하거나, 이후 들로네 그림에 항공기와 에펠탑이 등장하는 것이 대표적이다. 하지만 세잔의 작품 속에 등장한 브랜드는 이와 전적으로 다른 기능을 하고 있다. 세잔 그림에 나오는 브랜드는 여러 차원의 메시지를 함축하고 있기 때문이다. 우선 사상적 측면에서 《에벤느망》이라는 신문은 세잔과 졸라가 공유하던 정치적·예술적 견해를 대변한다. 일종의 선언문과 같

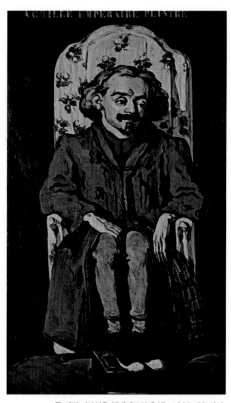

폴 세잔, 〈아쉬유 엥페레르의 초상〉, 1867–68 사이,
캔버스에 유화, 200x120cm, 오르세미술관

은 역할을 하는 셈이다. 그리고 화가 자신의 개인적 맥락에서도《에벤느망》은 부자지간의 갈등을 나타낼 수 있다.

브랜드를 활용해 화가 자신의 개인 문제를 표현할 수는 있지만, 작품에 상표를 사용하는 것에도 문제가 없지는 않다. 무릇 브랜드란 역사적 맥락 속에 포함되어 있기 때문에 시간이 지나면 브랜드가 사라질 수도 있고, 같은 이름의 브랜드가 시대에 따라 완전히 다른 분야를 가리킬 수도 있기 때문이다. 가령 에밀 졸라가 글을 기고했던《에벤느망》지만 하더라도 1866년 11월 발행이 중단되어《르 피가로》지에 합병된다. 1872년에는 중도 좌파의 일간지인 또 다른《에벤느망》이 창간되어 1966년까지 발행됐는데, 이름만 같은 또 다른 신문 하나도 1967년까지 캐나다 퀘벡에서 출간된 바 있다. 따라서 상당히 혼란스러운 상황이 초래된다. 브랜드 자체가 사라진 경우에는 해당 브랜드가 의미하는 바가 무엇인지 전혀 모를 수도 있고, 브랜드의 의미가 달라지거나 다른 분야에 속한 브랜드로 바뀌는 경우 잘못된 해석이 나올 수도 있기 때문이다.

결국 이 작품은 그림에 애정을 품은 한 젊은이의 자기확신적인 청년기 작품이라 볼 수 있는데, 끊임없이 아버지의 인정을 받고 싶었던 세잔은 한동안 이처럼 안타까운 방식으로 작품을 제작하기도 했다. 이후 화가로서 세잔은 여러 차례 주요한 변화를 겪었으며, 다른 화가들과 거리를 두고 떨어져 지내기도 했다. 심지어 1880년부터는 그토록 친했던 에밀 졸라와도 점차 멀어졌다. 생애 말기에 이르러 그는 형태에 대한 연구에 한층 더 매진하며 큐비즘 초기 단계까지도 나아간다.

더 알아보기
▶ société-cezanne.fr

모더니스트가 꿈꾸는 세상

Robert Delaunay

로베르 들로네

로베르 들로네의 〈카디프 팀L'Équipe de Cardiff〉에서 브랜드는 시공간적 지표로 작용하며 작품에 근대적 성격을 심어준다. 로베르 들로네는 자신의 이름을 하나의 광고판 형태로 만들어 항공기 브랜드 '아스트라Astra' 표지판과 나란히 배열했는데, 여기엔 당시 승승장구하던 기계 문명의 진보에 대한 그의 관심이 드러난다. 풍부한 색감으로 역동적이며 힘있는 세계를 창조한 들로네의 작품 세계에서는 아방가르드 화가들이 찬양하던 근대 사회의 새로운 가치들이 구현된다.

스테판 보라스

로베르 들로네[1885-1941]는 색채와 운동감, 속도에 관한 연구를 통해 자신만의 순수 추상화 양식을 발전시킨 화가다. 그의 이러한 추상적 심미안은 1912년 열린 이탈리아 미래파 전시회 때 그 정점에 달한다(다양한 색채의 원으로 구성한 작품 〈동시적인 원판Disque simultané〉(1912) 참고). 이 시기부터 화가는 새로운 화풍을 연구하고, 블레즈 상드라르Blaise Cendrars나 아폴리네르Apollinaire가 추앙하던 근대 사회로부터 새로운 주제들을 이끌어낸다. '근대 생활 양상'의 표현을 통해 '근대풍의 서정시'를 써내려간 것이다. 1863년에 이미 보들레르의 펜 끝에서 근대성의 개념이 주창된 바 있어,[1] 1913년 상황에서는 근대성이 그리 낯선 개념은 아니었다. 하지만 주변 세상에 대한 화가의 관심이 그림에 나타난 것이나 조형 미술 분야에 근대 기술 문명이 등장한 것은 전에 없던 새로운 주제의 표현이었

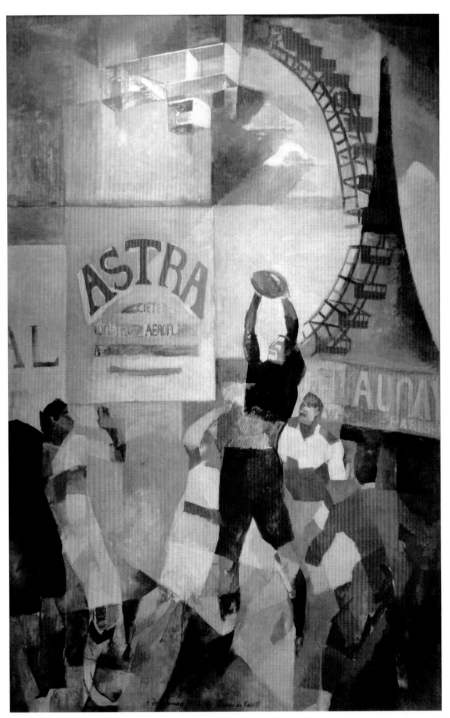

로베르 들로네, 〈카디프 팀〉, 캔버스에 유화, 326x208cm, 파리 시립근대미술관

고, 스포츠 분야 또한 새롭게 등장한 근대적 소재였다.

　기술 문명이나 새로운 이동 수단, 속도감에 대한 이 같은 관심을 일깨운 것은 바로 이탈리아 미래파의 추상화였다. 이탈리아 미래파는 기존 제도권 미술에서 다루던 주제들을 뛰어넘고 근대를 예술가의 주된 관심 대상으로 만듦으로써 예술계의 혁신을 추구한다. "거칠게 요동치는 뱀 형상처럼 트렁크에 커다란 파이프를 덧댄 레이싱 카는 [···] 〈승리의 여신상Victoire de Samothrath〉보다 더 아름답다."[2] 로베르 들로네 또한 일련의 추상화 작품에서 색의 스펙트럼에 대한 연구를 진행한 뒤, 이후 구상화 측면이 더욱 살아있는 새로운 그림을 통해 기술 문명에 있어서 근대성에 관한 연구를 한 단계 더 확대한다. 1913년 작 〈카디프 팀〉은 이 시기 연구에서 그 시발점이 되는 작품이었다. 따라서 로베르 들로네의 회화 연구는 들로네 자신을 비롯해 당시 전위 미술가들의 관심이 쏠려있던 예술 조류인 미래주의에 완벽하게 부합한다. 뿐만 아니라 로베르 들로네는 (해체와 재구성을 연구하는) 큐비즘에도 속해있었으며, (슈브뢸 Chevreul의 동시대비론이나 루드Rood의 색채조화론 등) 빛과 색에 관한 이론 연구에도 매진한다. 이를 기반으로 들로네는 '농시수의'라는 자기만의 유파까지 탄생시킨다.

오르피즘의 탄생과 아폴리네르

"미술은 대상으로부터 자유로워야 한다"고 생각한 화가 로베르 들로네는 빛과 색채에 깊은 관심을 보이며 큐비즘에 색채와 공간분할을 접목한 순수추상의 세계를 만들어 냈다. 1913년 그의 베를린 전시에 온 시인 아폴리네르는 시적인 색채와 운동감 있는 형태가 음악과 같다며 '오르피즘'이라 이름 붙였다. 그리스 신화 속 시인이자 음악인이었던 오르페우스에서 기인한 오르피즘은 원초적이고 순수한 예술을 의미한다. 한편, 아폴리네르는 당시 파리의 여러 예술가 그룹의 이름을 종종 지어줬는데, '초현실주의'란 용어 역시 그가 지은 말이다.

화가와 스포츠, 그리고 아스트라 항공사

〈카디프 팀〉은 두 팀 간의 럭비 경기 후《라비오그랑데르La Vie au Grand air》[3]라는 잡지에 실린 사진에서 영감을 얻었다. 이 작품 주제가 '근대적'인 이유는 동시

대 사람들의 삶과 직접 관련이 있기 때문이다. 당시 사람들은 축구와 럭비에 열광했으며, 잉글랜드나 스코틀랜드, 웨일스 축구팀에 맞서 싸우는 국내 축구팀을 응원했다. 작품 제목은 같은 시기 게재된 한 신문 기사의 제목 '카디프 전La partie de Cardiff'4에서 따왔을 가능성이 높은데, 당시로선 이렇듯 스포츠가 그림의 소재가 되는 게 흔한 일이 아니었다. 그의 그림에서 근대성이 부각되는 요소는 이뿐만이 아니다. 운동감과 속도에 관한 이전 연구를 떠올려주는 대관람차나 '아스트라'라는 표지판으로 더욱 강조되는 항공기 또한 이 작품에 삽입된 근대적 요소에 해당한다. 그리고 우리가 주목해야 할 부분은 바로 이 '아스트라'라는 항공사 브랜드다. '아스트라'를 나타내는 표지판 근처에는 'L'이라는 끝 글자가 보이는데, 이로부터 쉽게 '아스트랄Astral(천체의, 별의)'이라는 단어가 연상된다. 뿐만 아니라 작품에는 에펠탑도 등장하고, 'Delaunay'라는 화가 본인 이름을 단 표지판도 표현되어 있으며, 이름 아래로 'Paris'라는 글자도 보인다. 그림 좌측 상단에는 복엽기(날개 2개가 상하로 배치된 초창기 비행기)가 눈에 띄는데, 1909년 블레리오Blériot가 제작한 단엽기의 등장 이후로는 구식이 된 모델이다. 대관람차의 좌석 부분과 비슷하게 처리된 복엽기 구조는 원근감을 나타내는 유일한 요소로, 네모진 공간의 항공기는 비슷한 형태의 관람차 좌석들을 따라 선수팀에게로 이어진다. 이 작품은 앙리 루소Henri Rousseau가 1908년에 작업하여 같은 해 앵데팡당 전에 출품한 그림 〈축구선수들Les Joueurs de football〉과 종종 비교되기도 한다.5 세관원이라는 직업 때문에 '세관원 루소'라고도 불리는 앙리 루소는 이 작품에서 선수들의 전형적인 모습을 루소 특유의 소박한 화풍에 따라 정적으로 표현함으로써 원근감이나 주제들 사이의 관계에 더 치중

오르피즘 커플, 로베르와 소니아 들로네

초기의 들로네는 피카소나 브라크 계열의 작가로 활동했다. 하지만 개선문에서 에펠탑을 바라보던 어느 날, 햇빛이 주변 건물 창문에 반사되는 광경에 프리즘 효과와 같은 색채의 현란한 조화를 발견하게 된다. 그는 색채를 통해서만 그림의 형태와 공간이 생겨난다고 주장했는데, 여기에 그의 아내 소니아 들로네도 공감했다. 화가이자 의류 디자이너로 활동했던 소니에 들로네는 자신의 의상에도 이런 주장을 반영했고, 기하학적 문양의 패치워크 퀼트 작품을 만들어냈다.

했다. 로베르 들로네의 작품에서는 작품명이 비록 〈카디프 팀〉이긴 하지만, 운동선수들은 그저 '근대성'이라는 주제를 표현하는 요소 중 하나일 뿐이며, 항공기나 에펠탑, 대관람차, 광고 표지판 등 근대적 요소를 보다 포괄적으로 바라보게끔 해주는 매개체에 불과하다. 십여 년에 걸친 작업 기간 동안 로베르 들로네는 다양한 버전의 유사 작품을 그렸는데, 특히 '카디프 팀'을 위한 습작 (1913, 종이 위에 파스텔, 트루아 미술관)이나 〈카디프 팀〉 첫 번째 버전(1913-1914, 파리 시립근대미술관), 〈카디프 팀〉1922-1923년 버전(스코틀랜드 내셔널 갤러리), 〈축구〉(1923, 데생, 디종 미술관)가 대표적이다.

　　항공사 브랜드 '아스트라' 및 항공업 분야와 화가와의 연관성에 대해서는 그와 친분이 있던 시인 블레즈 상드라르의 증언을 통해 간접적으로 알려져 있다. "그 당시 파리에서 기계와 예술에 대해 논하고 어렴풋이나마 근대 사회의 변혁에 대해 인식했던 것은 아마 로베르 들로네와 나밖에 없었을 것이다. 당시 나는 (아스트라 공장이 있는) 샤르트르에서 B와 함께 일했는데, 아스트라에서는 다양한 영각*의 아스트라 항공기가 개발되려던 시점이었다. 그때 로베르 들로네는 어딘가의 철공소에서 기계공으로 일하고 있었는데, 작업복을 입고선 에펠탑 근처를 어슬렁거리며 돌아다녔다." 파스칼 루소[6] 또한 미리암 상드라르 Miriam Cendrars의 이야기를 전하면서 로베르 들로네가 "샤르트르에 있는 보기보다 꽤 큰 제조 공장에서 기계공"으로 일했을 수도 있다고 지적한다. 그러니 아스트라 공장에서 그가 정말로 일했을 가능성도 없진 않은 것이다.

근대의 상징

1908년에 설립된 아스트라 항공사는 1913년 가장 비중 있는 항공기 제조사 중 하나로 거듭난다. 1912년 (에어쇼 촬영 사진의) 광고 표지판들에서는 아스트라 로고가 반원형으로 휘어져있는 것을 볼 수 있다.[7] 따라서 로베르 들로네는

＊　비행기가 날아가는 방향과 날개가 놓인 방향 사이의 각. 비행기의 속도를 조절하는 한 요소.

브랜드의 이름과 더불어 로고까지 차용한 셈이다. 브랜드 이름인 '아스트라'는 자연히 '천체(아스트랄)'를 연상시키는데, 이 부분은 브랜드명뿐만 아니라 들로네의 그림에도 표현되어있다.

작품 중앙에 'construction(구성, 건조, 건축)'이라는 단어가 앞서 그려진 다른 습작에서 보다 분명하게 표현되어 있는데, 이를 활용해 (그 당시 회화 분야에서 유행하던) 해체와 구성 개념을 논하려는 화가의 의도가 있었을 수도 있다. 또한 가지 주목할 점은 이 작품에서 보이는 글자들이 브랜드명과 화가의 이름이라는 사실이다. "화가가 자신의 이름을 회사 상호와 나란히 병치시킨 것은 우연이 아니다. 당시 들로네는 아스트라에 부품을 납품하던 회사의 에밀 보렐과 친분이 있었기 때문이다."[8] 이렇듯 아스트라 사와 가까웠던 들로네가 비단 근대에 대한 찬사만 늘어놓은 것은 아니었다. 로베르 들로네는 이들 기업에서 연구한 열역학적 정보를 가져다가 색과 형태, 동시성에 대한 자신의 연구를 위해 사용했기 때문이다. (들로네는 색의 동적 리듬을 기반으로 구축된 형태의 상대적 안정성에 관한 문제를 푸는 데 어려움을 겪고 있었고, 보렐의 연구소에서 진행된 항공역학 관련 연구 자료는 그가 이러한 난관을 해결하는 데 기여했을 것으로 추정된다.)

작품 〈카디프 팀〉을 볼 때 대관람차의 선을 따라 원을 그리듯 훑어보는 것도 괜찮은 감상법이다. 이와 더불어 다다이즘이나 차후 초현실주의에서 노리는 효과처럼 연쇄적으로 떠오르는 여러 가지 생각들을 머릿속에서 조합해보는 것도 나쁘지 않다. 이 작품에서 아스트라 브랜드가 소재로 채택된 것은 서체의 미적 감각이 돋보이는 광고판 때문만은 아니었다. 물론 노란색 바탕에 붉은 글씨로 쓰인 아스트라 로고 자체에도 미적 효과가 없지는 않지만, 당시 광고 포스터는 들로네 본인도 애용하고 다른 동료 화가들이나 전위 미술가들도 모두 좋아하던 하나의 소재였다. 블레즈 상드라르의 말마따나 "광고는 현대 생활의 꽃"이기 때문이다. 아폴리네르 역시 "오늘날 도시에서 간판이나 표지판, 광고 등은 상당히 중요한 예술적 역할을 하고 있다"고 보았다. 뿐만 아니라 도시 안에서 간결하고 압축된 언어로 모두에게 메시지를 보내는 광고 포스터는 급격

한 변화에 대한 예찬을 나타내기도 한다. 광고 표지판의 아스트라 로고는 한창 발전하고 있는 근대 기계 문명을 상징하는 요소로 이어진다. 가령 항공기와 운동 선수는 물리적 에너지와 동력, 운동을 상징하고, 대관람차와 에펠탑은 새로이 등장한 근대 문명의 경이로운 걸작을 나타낸다.

끝으로 이 작품에 등장하는 또 하나의 광고판에는 아스트라 광고표지판과 짝을 이루며 화가의 이름이 들어가 있는데, 여기에서도 역시 이 상징적 세계에 대한 그의 지대한 관심이 잘 드러난다. 당대의 변화와 흐름을 두 눈으로 직접 지켜본 로베르 들로네는 근대 문명과 기술 발전을 찬양했으며, 동시대 사람들과 마찬가지로 새로운 사회에 대한 긍정적인 신념을 갖고 있었다. 하지만 얼마 후, 근대 문명에 대한 예술가들의 시각은 서서히 달라진다. 특히 찰리 채플린의 영화 〈모던 타임즈〉(1936)를 필두로 예술가들은 '개인의 소외와 속도 경쟁'을 부추기는 근대 사회를 부정적으로 인식하고, 이에 대해 훨씬 더 비판적인 시각을 갖게 된다.[9]

더 알아보기
▶ 《로베르 들로네 1906-1914: 인상주의에서 추상주의에 이르기까지》, 퐁피두센터 전시 도록, 1999, p. 184-193.

거대한 전환의 시대

Edward Hopper

<div align="right">에드워드 호퍼</div>

〈올리언즈의 초상Portrait of Orleans〉에서 브랜드 에소Esso는 '미국식 삶American way of life'이라는 새로운 생활방식이 잠식한 한 시대의 초상을 보여준다. 자동차 발달과 도시화를 중심으로 한 이 미국적인 삶의 양상을 그린 화가는 도로로 뒤덮여 인간미가 사라진 텅 빈 도시와 자연과의 대비를 부각시키면서 근대 사회에 대한 비판적 시각을 내비친다.

<div align="right">**나탈리 플렉**</div>

에드워드 호퍼1882-1967는 20세기 미국의 대표 화가다. 원래 일러스트를 전공했던 그는 광고 디자이너로 일하다가 이후 몇몇 잡지에서 일러스트레이터로 활동한다. 그림에 남다른 애정을 갖고 있던 그는 열여덟 살에 뉴욕 미술학교에 들어가 로버트 헨리Robert Henri 교수 밑에서 도회지 삶을 사실적으로 묘사하는 법을 배운다. 에드워드 호퍼는 유럽 여러 나라를 돌아다니며 거장들의 작품을 접했고, 이와 더불어 자신만의 안목을 키우며 기교를 다듬는다. 초기작을 작업한 파리에는 모두 세 차례 머물렀는데, 유독 프랑스의 언어와 문화를 좋아해 평생 이와 각별한 관계를 유지하기도 했다. 뉴욕과 코드 곶 사이를 오가며 지내던 에드워드 호퍼는 일찍이 명성을 날리며 성공 반열에 올랐고, 미국 사실주의 회화의 대표 화가로 인정받는다. 작품에는 고독한 정서나 드넓은 공간, 도심 풍경이 반복해서 나타나는데, 호퍼는 특히 도심이나 외곽 지역을 배경으로

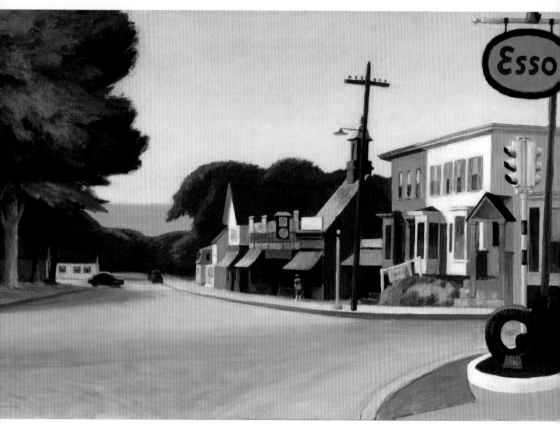

에드워드 호퍼, 〈올리언즈의 초상〉, 1950, 캔버스에 유화, 66x101.6cm,
제럴드&준 킹슬리 기증, 1991. 32, 샌프란시스코 미술관(FAMSF)

하는 평범한 일상을 즐겨 그렸다. 그렇게 하면 단순한 기하학적 형태와 단색으로 작품을 구성하는 한편 수직선과 수평선, 대각선 구도를 사용함으로써 평소 좋아하던 건축 및 원근법에 대한 연구를 할 수 있었기 때문이다.

〈올리언즈의 초상〉은 어느 평범한 거리를 표현한 작품인데, 석양빛 아래에서 차츰 희미해지는 한 여성의 뒷모습을 제외하면 거의 인적이 느껴지지 않는다. 멀리 뒤편으로 보이는 자동차 한 대를 빼면 화면은 아무런 움직임 없이 정지된 것만 같다. 전경에 위치한 에소 간판 뒤로는 코드 곶 반도에 위치한 소도시 올리언즈의 거리 풍경이 보이는데, 화가의 별장에서 그리 멀지 않은 곳이었다.

이 작품에서 화면 배치는 상당히 인상적이다. 널찍하게 깔려 있는 거리의 아스팔트는 과감하게 원근감을 살린 덕분에 회색조 색면 위로 길게 뻗어 나가는 느낌이다. 호퍼는 건물 파사드 부분을 매우 각지게 그렸는데, 직선과 대각선으로 매우 딱딱하게 그려진 파사드는 구부러진 거리 형태와 둥근 에소 간판, 나무의 잎사귀 부분에 대비된다. 전경에서 선명한 색으로 처리된 에소 브랜드 로고의 존재감이 두드러지는 것도 흥미로운데, 호퍼는 몇 가지 장치를 통해 이 두드러지는 느낌을 다소 완화시키려했던 듯하다. 그는 일단 간판을 오른쪽 위 구석으로 몰아 거의 시야에서 벗어나는 지점에 그려 넣었으며, 햇빛이 비추는 후면 상황과 달리 그늘진 모습으로 이를 표현했다.

시대의 상징이 된 에소와 모빌

1999년 다국적 석유회사 에소와 모빌은 엑손모빌로 통합되어 세계에서 가장 큰 석유회사가 되었다. 원래 엑손과 모빌은 20세기 초까지만 해도 록펠러의 스탠더드 오일이라는 하나의 회사였다. 하지만 당시 특정 기업들의 지나친 독점은 미국 사회의 골칫거리였고, 시어도어 루즈벨트는 강경한 정책을 펼쳤다. 이에 1911년 반독점법에 의해 미국 대법원은 스탠더드 오일을 모빌, 에소, 쉐브론으로 강제 분리시켰는데, 이는 정부와 법에 의해 기업이 제약받은 중요한 사건이었다.

텅 빈 풍경 속의 주유소

에드워드 호퍼는 작품을 통해 달라진 미국 사회를 나타내고, '미국적인 삶'이 정착하면서 어떤 식으로 근대적 사고방식이 자리 잡았는지를 보여준다. 이에

따라 그의 작품에서는 도시화가 가속화되고 자동차 및 철도 발달로 두드러진 소비사회로서 미국 사회가 그려진다. 고전 기법으로 이 사실적인 장면을 묘사한 에드워드 호퍼는 사회에서, 보다 넓게는 자연에서 인간은 어디에 위치하는가에 대한 물음을 던진다. 그가 작품에 담아내는 사실적인 풍경들은 대개 인적이 드문 황량한 모습으로 나타나며, 사람들은 홀로 떨어져 있거나 서로 소통하지 않는 모습으로 그려진다. 이 때문에 호퍼는 고독과 소외, 침울함을 표현하는 화가로 통한다. 호퍼의 풍경화에서는 도로나 철도가 지나가는 경우가 심심치 않게 나타나는데, 풍경화는 물론 도심을 그릴 때에도 브랜드는 거의 표현하지 않는다. 기껏해야 상점 간판이나 극장 이름 정도나 표시해주는게 전부였다. 따라서 이 작품에서 '에소'라는 브랜드가 이렇듯 두드러지게 표현된 것은 상당히 눈여겨볼 만하다. 작품 테마 역시 화가의 삶과 무관하지 않은데, 그 당시는 에드워드 호퍼가 영감이 잘 떠오르지 않아 힘들어하던 시기였기 때문이다. (1950년 호퍼는 이 작품과 〈코드 곶의 아침Cape Cod Morning〉이라는 단 두 점의 작품만을 그렸을 뿐이다.) 이처럼 호퍼가 새로운 작품의 구상을 위해 차를 타고 별장 주변을 어슬렁거리던 때였던 만큼, 에소라는 브랜드는 화가의 자동차와 화가 그 자신에게 있어 각각 에너지원이자 영감의 원천이 되었다.

자연과 격리된 도시 풍경

작품에서 크게 눈에 띄는 것은 일단 브랜드 에소다. 작품에 표현된 에소 간판은 그저 단순히 거리 풍경 자체를 충실히 반영한 결과일 수도 있다. 실제로 그 자리에 에소 간판이 존재하기 때문이다. 따라서 전경에 위치해 그림에 입체감을 더해주는 에소 간판은 작품에 사실감을 부여해주는 것일 수도 있다. 하지만 이와 동시에 에소는 미국 내 자동차 산업의 발달을 입증해주는 요소가 되기도 한다. 도로나 주유소, 자동차 여행자를 위한 모텔이 존재한다는 것은 곧 자동차 산업이 발전했음을 의미하기 때문이다. (1940년 작 〈가스gas〉나 1956년 작 〈사차선 도로Four Lane Road〉 등) 호퍼 작품에서 특히 주유소는 자주 표현되는 소재였다.

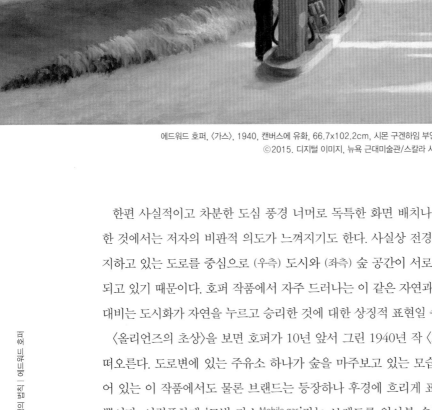

에드워드 호퍼, 〈가스〉, 1940, 캔버스에 유화, 66.7x102.2cm, 시몬 구겐하임 부인 재단. 577. 1943
ⓒ2015. 디지털 이미지, 뉴욕 근대미술관/스칼라 사진자료관, 플로렌스

 한편 사실적이고 차분한 도심 풍경 너머로 독특한 화면 배치나 구도를 선택
한 것에서는 저자의 비판적 의도가 느껴지기도 한다. 사실상 전경을 거의 독차
지하고 있는 도로를 중심으로 (우측) 도시와 (좌측) 숲 공간이 서로 극명히 대비
되고 있기 때문이다. 호퍼 작품에서 자주 드러나는 이 같은 자연과 문명 사이의
대비는 도시화가 자연을 누르고 승리한 것에 대한 상징적 표현일 수도 있다.

 〈올리언즈의 초상〉을 보면 호퍼가 10년 앞서 그린 1940년 작 〈가스〉가 함께
떠오른다. 도로변에 있는 주유소 하나가 숲을 마주보고 있는 모습으로 표현되
어 있는 이 작품에서도 물론 브랜드는 등장하나 후경에 흐리게 표현되어 있을
뿐이다. 어렴풋하게 '모빌 가스^{Mobile gas}'라는 브랜드를 알아볼 수는 있지만 그
저 이 브랜드임을 넌지시 알려주는 것일 뿐 상대적으로 눈에 띄게 드러나지는
않는다. 그러나 두 작품 모두에서 도로는 점점 밀려나는 자연과 도심을 경계

브랜디드 아티스트, 공생의 법칙 | 에드워드 호퍼

짓고 있다. 다만 10년 사이에 도시와 자연의 역학관계는 완전히 뒤집어진다. 〈가스〉에서는 어두운 색조의 울창한 숲이 화면을 압도하며 위협적인 자태를 보이지만, 〈올리언즈의 초상〉에서는 도로를 경계로 멀찌감치 떨어져있는 숲이 보다 위축된 모습으로 표현되어 있고, 화면은 도로와 건물 파사드가 장악하고 있기 때문이다. 또 한 가지 눈에 띄는 변화는 주유소 간판이 차지하는 위치다. 전작에서는 중경에 있던 주유소 간판이 〈올리언즈의 초상〉에서는 화면 앞으로 나와 있는데, 마치 작품 제목인 것처럼 전경에 그려진 에소 브랜드는 도심 쪽에 위치하면서 이 도시를 성장시킨 위용을 보여주는 듯하다. 그 당시 도시는 주로 포드Ford나 제너럴 모터스GM 같은 주요 자동차 브랜드나 모빌, 에소 같은 휘발유 브랜드 덕분에 성장할 수 있었으며, 도시화 역시 차를 통한 이동이 활발해진 덕분에 보다 수월하게 진행됐다. 그러므로 이 그림에서 에소는 자연에 승리한 도시를 대변한다. 하지만 호퍼는 이를 반드시 승리로만 인식하지 않았다. 물론 햇볕이 비추는 도시 풍경은 선명한 색으로 칠해져있지만, 도시는 텅비었고 인적은 거의 느껴지지 않는다. 이 작품에서 어두운 곳에 소실점이 있고, 도시에서 인적이 사라졌다는 점은 화가가 미국적인 삶을 유감스럽게 생각하며 울적함을 표현한 것으로 해석할 수 있다. 이와 함께 에소 로고를 사용한 점은 소비사회의 발전에 대해 물음표를 던지며 에드워드 호퍼를 팝아트의 선구자로 만드는 동시에 광고 그래픽 디자이너와 일러스트레이터로 활동했던 그의 이력을 엿보게 해준다.

더 알아보기

▶ 디디에 오탱제Didier Ottinger, 토마스 로렌스Tomàs Llorens, 캐럴라인 행콕Caroline Hancock, 2012년 10월 10일–2013년 1월 28일 파리 그랑팔레 미술관 전시 도록 《호퍼》
▶ http://www.rmn.fr/IMG/pdf/DP_Hopper.pdf

소비 상품에서 예술작품으로

Andy Warhol

<div align="right">앤디 워홀</div>

일개 브랜드에 불과했던 캠벨 수프 통조림은 앤디 워홀 작품에서 예술작품의 메인 테마로 그 지위가 격상된다. 수프 통조림을 중심 소재로 삼고 실크스크린 기법으로 브랜드의 반복적 성격을 표현한 앤디 워홀은 획일성이 지배하는 산업사회의 단면을 보여준다. 이와 더불어 팝아트의 전신이 된 이 작품에서는 소비사회에 대한 비판 정신도 일부 드러난다.

<div align="right">**나탈리 플렉**</div>

앤디 워홀1928-1987은 20세기 미국의 가장 유명한 예술가인 동시에 가장 논란이 많은 작품을 만든 예술가이기도 하다. 피츠버그의 카네기 공과대학(지금의 카네기 멜론 대학교)에서 수학하며 스탬프 기법을 익힌 앤디 워홀은 졸업 후《글래머Glamour》나《보그Vogue》,《하퍼스 바자Harper's Bazaar》같은 패션 전문지 일러스트레이터로 활동한다.

 일찍이 그는 그래픽 디자인과 예술 분야 모두에서 왕성한 활동을 보여준다. 밀러 구두 회사의 신발 디자인과 브론윗 텔러Bronwit Teller 백화점 쇼윈도 디자인도 맡았고, 티파니Tiffany의 크리스마스 카드는 물론 무대 장식과 의상 디자인도 진행했다. 예술 분야에서의 활동도 두드러졌는데, 1952년에 이미 화가로서 첫 전시회를 가졌을뿐 아니라, 영화 제작 감독으로 영화계에도 발을 담그고, 뮤지컬 제작 기초 교육도 받은 바 있기 때문이다. 1964년에는 뉴욕의 한 로프

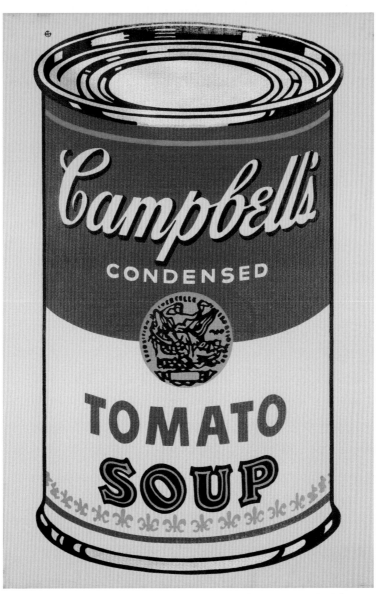

앤디 워홀, 〈캠벨 수프 통조림(토마토)〉, 1964,
채색 기법 혼용, 합성 폴리머 채색, 캔버스에 실크스크린, 91.5x60cm

트 공간에 '팩토리Factory'라는 스튜디오를 열었는데, 이는 앤디 워홀 본인의 작업실이자 각 분야 예술가 및 유명 인사들이 드나드는 주요 거점이 되기도 했다. 예술계에서는 이제 막 그 이름을 알려가던 앤디 워홀이었지만, 광고계에서는 꽤 알아주는 유명 인사였다. 따라서 그는 일용품과 대중문화를 예술로 만들어 이들 두 분야를 서로 연계시켜보기로 결심한다. 그리고 고유한 제작 방식으로 앤디 워홀은 팝아트의 상징적인 인물로 자리 잡는다.

예술, 복제를 만나다

1962년 7월 9일 앤디 워홀은 캘리포니아 주 LA의 페루스갤러리에서 예술가로서 첫 대규모 전시를 개최하고, 이 자리를 통해 〈캠벨 수프 통조림Campbell's Soup Cans〉을 처음 선보인다. 그는 로이 리히텐슈타인Roy Lichtenstein이나 재스퍼 존스Jasper Johns 같은 동료 아티스트의 작품과 차별화되는 자기만의 색깔을 찾아야 할 필요가 있었다. 각각 만화와 타이포그래피 분야를 중심으로 작품을 구상하던 두 사람은 앤디 워홀에게 자신이 가장 좋아하는 무언가를 다뤄보는 게 어떻겠냐고 권유한다. 이 조언에 따라 앤디 워홀은 말 그대로 대량 소비품 중 하나였던 캠벨 수프 통조림을 캔버스 위에 옮겨 놓기로 결심한다. 앤디 워홀에게 있어 이 전시는 그가 앞으로 평생 그리게 될 캠벨 수프 통조림 연작의 시작점이었으며, 또한 이 작품은 앤디 워홀이 거의 무조건적으로 채택하는 연작 원칙에 있어서도 시발점이 되었다. 이후 앤디 워홀은 실제와 똑같이 그리는 작업 방식에서 차츰 멀어져, 원래의 (붉은색과 흰색) 색상 대신 1965년 작에서는 상당히 다양한 색채로 주제를 표현하는가 하면 1970년대 말에는 그림을 뒤집고 바꾸어 새로운 모습으로 작업하기도 한다. 앤디 워홀 특유의 이 같은 표현방식은 지금도 곳곳에서 모방 대상이 되고 있다.

앤디 워홀의 〈캠벨 수프 통조림〉은 같은 크기의 캔버스 32개로 이루어진 하나의 연작이다. 각각의 캔버스에는 당시 판매 중이던 32종의 캠벨 수프 통조림이 그려져 있었다. 앤디 워홀은 실크스크린 기법으로 통 모양을 찍어낸 뒤, 각

수프 종류를 나타내는 글자는 모두 손으로 직접 그려 넣었다. 하지만 작품 배열은 딱히 정해진 순서가 없는 듯했다. 때로 (좌측 상단의 토마토 수프를 시작으로) 1897년 캠벨 수프 사가 시장에 출시한 시간 순서로 작품을 배열하는가 하면, 32개 제품의 알파벳 순서대로, 혹은 무작위로 작품을 진열하기도 했다. 하지만 작품은 늘 여덟 개씩 4열로 배치되었으며, 1962년 전시에서는 식료품 가게에서 대량 소비제품을 진열하듯 벽에 걸린 선반 위에 각 개별 작품을 올려놓았었다.

사회 계층의 평등과 브랜드

일상적인 물건을 작품으로 표현한 앤디 워홀은 보다 폭넓은 대중을 대상으로 하루하루의 일상을 대중 예술로 바꾸어 놓는다. 그는 "'팝아트'란 모두를 위한 예술"이라면서 "예술이 선택된 소수가 아닌, 다수의 미국인을 대상으로 해야 한다"고 주장한다.[1] 캔버스 위에 실크스크린 인쇄로 찍어내는 기법은 공장에서 대량 생산하는 주요 소비재처럼 인물이나 대상을 동일하게 복제할 수 있는 방법이다. 이 복제기법으로 앤디 워홀은 예술작품을 '대량으로' 생산해낼 수 있게 된다. 게다가 그의 주제는 소비사회의 부상이라는 사회 현상을 반영하고 있는데, 캠벨 수프나 하인즈 케첩, 코카콜라 등 대량으로 만들어져 대량으로 소비되는 상품을 바탕으로 일상적인 브랜드를 작품의 주제로 삼고 있기 때문이다. 그에게 있어 이 같은 일용품은 평범한 소비자와 유명 인사 사이의 간격을 줄여줄 수 있는 소재였다. "미국이란 나라의 대단한 점은 바로 부자나 가난한 사람이나 모두 똑같은 물건을 구입하는 관행을 최초로 시작한 나라라는 것이다. 모두가 똑같이 텔레비전을 보고 똑같은 코카콜라를 마시며, 대통령도 리즈

앤디 워홀의 고독했던 사생활

앤디 워홀은 어려서 신경질환을 앓았고, 색소결핍증으로 머리와 피부가 하얗게 변해버려 남다른 유년기를 보내야 했다. 어머니가 준 만화책과 색칠그림책을 보며 줄곧 집에만 있던 그는 아버지가 세상을 뜬 14살부터는 과일 행상을 한 큰형을 따라 다니며 그림을 그렸다고 한다. 또한, 워홀은 1968년 자신의 스튜디오 '팩토리'에서 여성운동가 발레리 솔라나스의 총격 이후 여성기피가 심해졌다. 동성애자이기도 한 그는 자신의 스튜디오에 우편 배달을 왔던 애인 제드 존슨과 10여 년을 살기도 했다.

타일러도 우리와 똑같은 콜라를 마신다. 콜라는 모두 똑같은 콜라일 뿐, 아무리 돈이 많다고 해도 길거리 부랑자가 마시는 콜라보다 더 좋은 콜라를 마시지는 못한다. 모든 콜라가 다 똑같으며, 모든 콜라가 다 맛있다. 리즈 타일러와 대통령, 거리의 부랑자는 물론 우리 모두가 이 사실을 알고 있다."[2]

문화상징에서 예술 소재가 된 브랜드

앤디 워홀의 작품이나 주장으로 볼 때, 예술작품 속에 대량 소비 상품을 그대로 옮겨놓는 것은 평범한 일상을 예술로 승화시키는 하나의 방편이 된다. 결과적으로 모든 물건이 예술작품이 될 수 있는 셈이며, 최소한 예술작품의 주제가 될 수 있는 것이다. 이로써 예술은 보다 쉽게 다가갈 수 있는 분야가 된다. 대중적인 물건이 작품의 주제로 등장하기도 하고, 대중의 사랑을 받으며 대중문화의 일부가 된 유명인도 작품의 주제로 등장하여 모두가 예술작품의 주제를 쉽게 알아볼 수 있기 때문이다. 이와 같은 방식으로 앤디 워홀은 메릴린 먼로와 엘비스 프레슬리, 믹 재거 등을 예술작품으로 승화시켰다. 그럼으로써 앤디 워홀은 브랜드의 뮤즈와 자신을 동일시하는 현상에 대해 질문을 던지는 한편,[2] 소비자라는 지위를 통해 각자가 평등해지는 사회를 보여주며 평등주의 시각을 제안한다. 결국 앤디 워홀은 대량 소비 상품에 가치를 부여함으로써 평범한 일상을 보다 미화하고 대중문화를 예술 반열에 올려놓는다.

한편 또 다른 방식으로 앤디 워홀 작품을 해석할 수도 있다. 작품에서 소비사회 및 예술계에 대한 보다 냉소적이고 비판적인 작가의 시각을 엿보는 것이다. 가령 동일한 모티브를 기계적으로 반복하는 표현방식은 획일화된 느낌과

또 다른 브랜드, 발렌타인 맥주와 재스퍼 존스

뉴욕 최대 화상 중 하나였던 레오 카스텔리는 팝아트 작가들을 일약 스타덤에 올린 인물로 사교계 명사였다. 하지만 그의 상업성은 때때로 예술가들의 빈축을 샀는데, 윌렘 드 쿠닝이 "레오 저 인간은 맥주캔도 팔아먹을 놈이다"라고 말했다고 한다. 이를 로버트 라우센버그가 재스퍼 존스에게 전했고, 이 셋이 즐겨마시던 발렌타인 맥주를 소재로 재스퍼 존스가 〈채색된 청동〉이라는 작품을 만들었다. 훗날 이 작품은 자수성가한 부호에게 팔렸다가 부부의 이혼과 재산분할 당시 레오 카스텔리의 손을 거쳐 고가에 경매되었다.

지루함을 부각시킨다. 독창성은 결여된 채 그저 양적으로만 많다는 인상을 안겨주기 때문이다. 앤디 워홀 자신도 이 같은 주제 선택에 대해 지겨운 감정을 표현한 바 있다. "습관적으로 캠벨 수프를 먹어왔는데, 20년간 점심 메뉴가 매일 똑같았던 것이다. 그렇게 같은 것을 먹고, 또 먹었다."

천편일률적으로 공장에서 제조되어 결국 싫증나게 만드는 소비 상품에 대한 비판을 넘어서 앤디 워홀은 각 개인이 물건을 기억할 수 있도록 시각적인 반복을 통해 끊임없이 메시지를 주입하는 광고의 속성 또한 도마 위에 올려놓는다.

일종의 기계적인 복제 방식에 해당하는 실크스크린 기법을 택한 것은 그림이 창의적이고 독창적인 것이라는 기존 관점을 뒤집는데, 이런 작업 방식은 앤디 워홀 첫 개인전이 열렸을 당시 상업적 접근법이라는 지적을 받으며 대중에게 놀라움과 충격을 안겨주었다. 작품을 무시하고 넘어가는 경우는 그나마 나은 축에 속했으며, 평단에서도 앤디 워홀 작품에 대해 창의성이 떨어지며 획일성을 추구하는 작품으로 평가했다. 마치 앤디 워홀의 작품은 작가 특유의 표현력이 전혀 없고 작가 스스로 대량 소비 상품의 한 브랜드가 된 것 같다는 평이었다. 따라서 앤디 워홀은 "일군의 화가들은 현대 사회에서 가장 보편적이고 통속적인 장식물이 캔버스 위로 옮겨지는 순간 예술작품이 될 수도 있다는 공통된 결론을 내리게 되었다"고 주장한다.

요컨대 앤디 워홀은 브랜드와 소비 상품을 작품에 이용함으로써 여러 가지 효과를 만들어낸 작가였다. 처음에는 일상생활에서 눈에 띄는 모습 그대로를 그려내 브랜드와 소비 상품의 현실 측면을 살려내는 것에서 출발했으나, 이후 앤디 워홀은 이들 상품의 표현에 예술적 지위를 부여해줌으로써 현실을 한 차원 높게 끌어올린다. 그러면서도 은연중에 작가는 규격화된 대량 소비시장에 대한 비판적 시각을 제시하는 한편, 대량 소비시장이 된 예술계에 대해서도 문제 제기를 한다.

더 알아보기

▶ http://blog.cadopix.com/2013/07/10/ andy-warhol-le-pape-du-pop-art
▶ O. Bourdon, 《Warhol》, Henry N. Abrams Inc. Publishing, 1989

저항 예술

Banksy

뱅크시

디즈니와 맥도널드는 미국 경제력을 상징하는 두 브랜드다. 베트남전을 상기시키는 요소에 이들 브랜드를 결부시킨 뱅크시는 민간인, 특히 어린아이들이 겪는 고통을 외면하는 정치권과 업계를 규탄한다.

나탈리 플렉

뱅크시^{1974~}는 영국 출신 화가이자 그래픽 및 그라피티 아티스트로 활동하는 한 예술가의 가명이다. 얼굴을 숨기고 익명으로 활동하는 뱅크시는 1974년 무렵 출생한 것으로 추정된다. 그의 그라피티 작품은 1993년 영국 브리스틀에서부터 눈에 띄기 시작한다.

 뱅크시가 익명을 택한 이유는 일단 스트리트 아트 특유의 작업 방식으로 설명된다. 스트리트 아트는 공공질서 파괴 행위에 해당하여 불법으로 간주되기 때문이다. 하지만 그가 익명 예술가이길 선택한 이유는 비단 이뿐만이 아니다. 뱅크시는 자본주의와 권위의식에 물든 기존 미술 시장 구조에 반대했고, 따라서 자기 이름값이 높아지는 것도 거부했다. 그러므로 뱅크시가 무명 아티스트로 활동하기로 한 선택에는 이러한 의지가 반영되어 있다. 그런 뱅크시였기에 이런 말도 가능했을 것이다. "개인적으로 '미래에는 모든 사람이 15분 동안만(즉, 아주 짧은 시간 동안만) 명성을 얻을 것'이라던 앤디 워홀의 말은 틀렸다. 지금은 너무 많

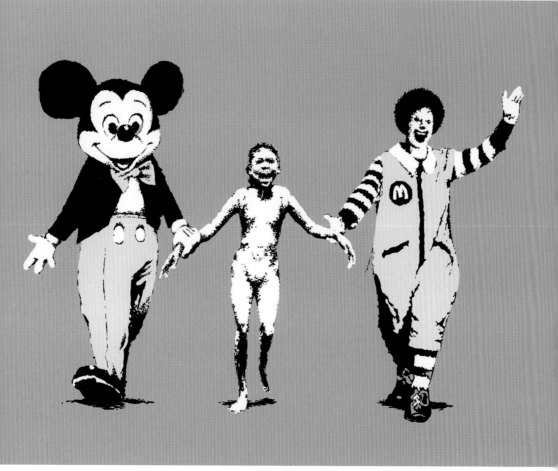

뱅크시, 〈느낌을 무시하지 말라〉, 1994, 실크스크린
(통상 '네이팜Napalm'이라고도 불리는 이 작품에 대해 작가가 직접 제시한 타이틀)

얼굴 없는 아트 테러리스트 뱅크시

영미권의 주요 박물관에게 뱅크시는 테러리스트나 다름없다. 그는 유명 박물관에 들어가 자신의 작품을 몰래 진열하기로 유명하다. 대영박물관에서는 쇼핑하는 원시인을 그린 돌을 전시대에 놓았는데, 박물관 측에서는 진짜 유물로 착각하고 며칠간 관람객에 공개하는 해프닝이 벌어졌다. 이러한 행위는 예술을 허영과 과시의 도구로 여기는 사람들에 대한 뱅크시 특유의 독설이자 예술적 표현이다. 또, 그는 항상 얼굴을 복면으로 가리고 대중 앞에 서는 기행으로도 유명하다.

은 사람들이 유명세를 타고 있다. 따라서 언젠가는 모든 사람이 15분 동안만 이름 없는 상태로 남아있을 것이다." 어찌됐든 뱅크시는 오늘날 국제무대에서 인정받는 유명 인사가 되었으며, 경매 시장에 나올 때마다 그의 작품은 매우 높은 값에 팔려나간다.

현실참여 예술가인 뱅크시는 그림과 텍스트, 설치 구조물을 조합한 작품으로 사람들의 고민을 유도하고 인간이 자행한 재앙을 고발한다. 뱅크시는 정치성과 함께 서정성·해학성·냉소주의를 한데 섞어 표현하며, 이를 통해 파급력 있는 메시지를 전달하고 정치·사회 사건을 고발한다. 반反군국주의자이자 반자본주의자로서 제도권에도 등을 돌린 뱅크시는 전반적으로 자유와 정의를 옹호하는 입장이며, 전쟁과 그 영향에 반대하고 전반적으로 모든 형태의 폭력에 반대 목소리를 높인다.

1994년에 제작된 그라피티 작품 〈느낌을 무시하지 말라Can't Beat The Feeling〉에서는 세 명의 상징적 인물들이 한데 모여 있다. 셋은 서로 손을 잡고 걸어가는 모습인데, 작품을 보는 사람들 시선은 자연히 가운데로 쏠린다. 잔뜩 겁에 질린 알몸의 소녀가 작품 중앙에 표현되어 있기 때문이다. 소녀는 닉 우트Nick Ut 기자의 사진으로 보도되어 유명해진 베트남 소녀 판 티 킴 푹Phan thi kim phúc을 그대로 옮겨놓은 것이다. 이 사진에서 아홉 살 소녀 킴 푹은 알몸으로 뛰쳐나온 모습으로 찍혔는데, 1972년 6월 8일 소녀가 살던 트란 방Tran Bang 마을에 퍼

부어진 폭격으로 네이팜탄에 화상을 입었기 때문이다. 이후 이 사진은 전 세계로 퍼져나갔고, 전쟁이란 참극과 민간인, 특히 어린아이의 고통과 관련한 집단 기억의 상징이 되었다. 닉 우트 기자는 킴 푹이 병원에 이송될 수 있도록 조치를 취했고, 소녀는 무사히 구조되었다. 평화의 상징이 된 킴 푹은 1994년 유네스코 친선 대사로 임명되었고, 전쟁 피해 아동을 지원하는 재단을 설립하는 등 평화를 증진하는 데 일생을 바치고 있다.

이 작품에서 뱅크시는 소녀의 입 모양을 의도적으로 왜곡했는데, 고통과 공포 감정을 경직된 웃음으로 바꿔 표현한 것이다. 그리고 소녀 양옆에는 각각 디즈니와 맥도널드 대표 캐릭터인 미키마우스와 로날드가 그려져 있다.

공포에 떠는 소녀와 자본의 미소

이 작품은 인물 사이의 대비를 보여주는데, 바로 여기에서 작품의 힘이 나온다. 일단 인물의 상징성과 성격에서부터 극명한 대비가 이뤄진다. 소녀는 전쟁의 참상을 나타내는 실제 인물인 반면, 두 마스코트는 오락 산업 및 요식업계에 속한 허구 캐릭터이기 때문이다. 이어 색 표현에서도 대비가 나타나는데, 회색이 대부분을 차지하는 두 마스코트에 비해 소녀는 흰색과 검은색으로 표현되어 상대적으로 두드러져 보인다. 작품 중앙의 대부분을 차지하는 흰색은 빛을 끌어당기고, 따라서 보는 이의 시선 또한 가운데로 집중된다. 뿐만 아니라 형태에서도 대비가 나타나는데, 소녀는 비쩍 마른 몸에 옷도 입지 않은 알몸인데 반해 미키마우스와 로날드는 소녀보다 더 크고 통통한 몸집에 옷도 제대로 갖춰 입고 있어 소녀의 허약한 모습이 더욱 강조된다. 끝으로 몸의 자세나 얼굴 표정 등에서도 표현상 대비를 찾아볼 수 있다. 겁에 질려 고통을 호소하는 소녀 얼굴과 활짝 웃고 있는 두 마스코트의 미소가 서로 극명한 대조를 이루기 때문이다.

이 같은 대비는 얼핏 봐선 한눈에 파악 되지 않을 수도 있다. 하지만 이로부터 두 마스코트 표정에 대한 재해석을 시도해 볼 수도 있다. 미키마우스의 웃는 표정은 마치 가면처럼 굳어진 미소의 입모양을 하고 있는데, 이에 따라 인

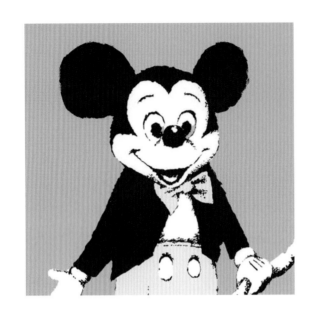

물의 허구적 성격은 더욱 강조된다. 물론 미키마우스는 만화에 등장하는 허구 인물이다. 그러나 이런 미키마우스 모습은 실제 삶과 완전히 동떨어져 있으며, 그 모든 감정 또한 배제된다. 한편 맥도널드 마스코트인 로날드가 보여주는 미소는 일견 잔인해보이기까지 한다. 거의 광기마저 서려 있는 듯한 미소는 전체적으로 소녀의 얼굴과 상당히 괴리감이 느껴진다. 각 인물의 신체 부분 표현을 보면 정서적 충격은 더욱 배가된다. 소녀의 몸은 상당히 긴장된 실루엣을 보여주고 있지만, 이에 반해 미키마우스는 반갑게 맞아주는 듯한 전형적인 몸짓을 보여주고 로날드는 연극배우처럼 과장된 오버 액션을 취하고 있기 때문이다. 따라서 이들 두 마스코트는 겁에 질린 소녀의 공포감 따위는 안중에도 없는 듯 보인다. 소녀의 팔을 꽉 잡아 앞으로 *끄는* 두 마스코트는 마치 일종의 퍼레이드 같은 공연을 계속해서 보여주고 있다. 반자본주의적 성향이 드러나는 이 작품에서 뱅크시는 높은 현실참여 의식을 바탕으로 전쟁을 비판하는 동시에 경제와 정치 분야 모두에서 나타나는 미 제국주의를 규탄한다.

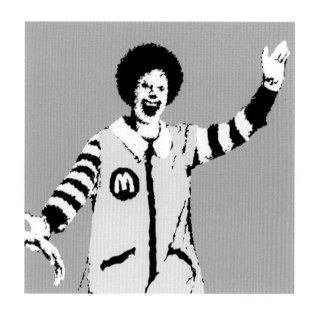

거짓된 행복의 메시지

이 작품에서 미키마우스와 로날드로 대표되는 두 브랜드 디즈니와 맥도널드는 세계 도처에서 나타나는 미국식 자본주의 성공을 상징한다. 뿐만 아니라 이들 두 기업은 소비자 기호와 기대가 획일화되는 것을 통한 세계화를 상징하기도 한다. 소녀가 처한 상황에는 아랑곳하지 않는 두 마스코트를 보면 몰지각하고 비인간적인 모습으로 나타나는 브랜드의 합목적성에 대해 의문을 제기하고 나아가 이를 비난하게 된다. 뱅크시는 이 작품을 통해 자본주의라는 경제구조의 폐단을 지적하는데, 자본주의가 사람들 요구나 관심은 외면한 채 그저 전 세계 어디서나 규격화된 상품 소비를 바탕으로 거짓 행복을 선전하기 때문이다.

전쟁의 잔혹함을 고발하는 이 작품에서는 군국주의를 반대하는 정치 메시지도 느껴진다. 디즈니와 맥도널드 두 마스코트는 베트남 전쟁에 개입한 미국을 상징하는 한편, 인간보다는 정치경제 문제가 우선시되던 당시 상황을 암시하기도 한다. 냉전이 한창이던 시기에 베트남은 (미국을 중심으로 한 서구 자본주의

진영의 지지를 받는) 베트남 남부와 (소비에트 연방이 주축이 된 동구권 공산주의 진영이 지지하는) 베트남 북부로 나뉘어 전쟁을 벌였는데, 서로 다른 정치경제 구조의 양측이 대치하는 과정에서 수차례 폭격이 이뤄지며 민간인 희생이 뒤따랐기 때문이다.

뱅크시 작품에 표현된 미키마우스와 로날드는 마스코트의 영향력에 대한 기존 관념을 깨고 새로운 시각을 갖게 해준다. 인간과 유사한 모습을 한 이 마스코트들은 원래 브랜드를 친숙하게 느껴지도록 하면서 해당 브랜드 가치를 구체적으로 보여주는 역할을 맡았다. 하지만 뱅크시는 "아이들에게 재미와 즐거움을 선사한다"는 기업의 해맑은 주장 뒤에 숨은 '위선'을 규탄하며, 과연 그런 기업의 주장이 진실한 것인지 반문한다. 그의 작품 속에서 미키와 로날드는 오히려 기업의 비인간적인 면을 드러냄으로써, 브랜드 가치를 구현하는 마스코트 본래의 소명과 반대로 기업에게 그들의 행동에 책임을 지라고 요구한다.

더 알아보기
▶ Exit Through The Gift Shop (국내 개봉 타이틀은 〈선물가게를 지나야 출구〉), 2010, 뱅크시가 제작한 다큐멘터리 영화(국내 배급: 조제).
▶ http://www.banksy-art.com

흘러내리는 로고

Zeus

제우스

제우스는 로고 형태를 왜곡하여 이를 공통의 언어 코드에 편입시키는 탁월한 재능을 자랑한다. 이로써 관객이 (아티스트를 통해) 다시금 상업적 기호에 대한 주도권을 갖게 하려는 발상인 것이다. 이는 우리의 정신 공간을 습격한 브랜드의 전횡에 맞서기 위한 시도에 해당한다.

브누아 에유브룅

(Zeus와 발음이 동일한) 제우스[1977~]는 여느 브랜드와 마찬가지로 일단 그 이름부터 상당히 특징적인데, 이름만 보더라도 최소한 무언가 새로운 것을 창조해내는 프로젝트가 있으리란 사실이 대번에 떠오르기 때문이다. 제우스라는 이름은 속칭 'Zeus'라 불리는 파리 교외 철도 RER-A 노선에서 따온 것으로, 1992년 그라피티 작업을 하던 그가 이 노선의 열차에 깔려 죽을 뻔한 경험에서 유래한다. 이렇듯 제우스라는 가명으로 활동하는 그의 본명은 크리스토프 아기레 슈바르츠[Christophe Aghirre Schwartz]로, (프랑스 북동부 지역 알자스 주 바랭 도에 위치한) 사베른[Saverne] 출신의 스트리트 아티스트다. 그의 작품은 우리가 예술 및 소비사회와 맺고 있는 관계에 대해 질문을 던진다. 브랜드와 관련된 그의 스트리트 아트 작품 중 특히 눈여겨 볼 작품은 '비주얼 어택[Visual Attacks]'(2001)과 '흘러내리는 로고[Liquidated Logos]'(2006년 이후) 시리즈 두 가지다. 전자의 경우, 작가는 브랜드 뮤즈의 이마 한가운데에 피처럼 흘러내리는 붉은 총상을 그려 넣음으

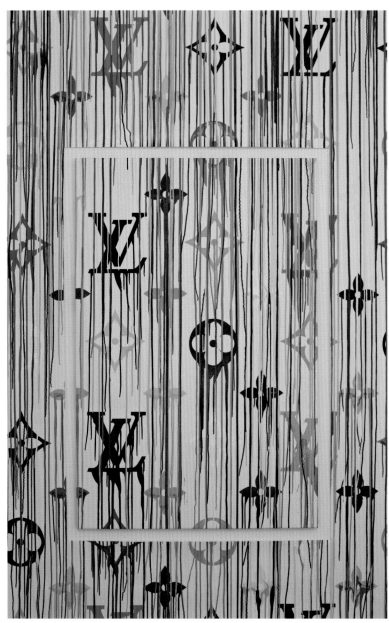

제우스, 〈흘러내리는 LV 로고_mixedmedia〉

로써 기업의 광고 아이콘을 '처형'한다. '흘러내리는 로고' 연작에서는 도심 곳곳에서 눈에 띄는 주요 브랜드의 로고 형태를 녹아 흘러내리는 모양으로 표현한다. 게다가 제우스는 자신의 웹사이트 또한 구글 홈페이지와 유사한 형태로 구축했다.[1]

물리적, 정신적 공간을 장악한 브랜드

그렇다면 제우스라는 아티스트가 작품을 통해 브랜드 경제에 제기하는 문제점은 무엇인가? 우리가 브랜드와 맺는 관계에 대해 그의 작품은 전반적으로 어떤 차원에서 질문을 던지고 있는 것인가? 제우스의 작품을 보면 브랜드가 하나의 물리적, 정신적 공간을 차지하고 있다는 점을 깨닫게 된다. 미셸 세르가 지적하듯이 "기업들은 식품, 의류, 자동차 등 기업의 제품에 나름의 표식을 찍어둔다. 그러니 기업은 구매자와 소유권을 공유하는 셈이다. 뿐만 아니라 기업은 계속해서 이 소유권을 유지하기까지 한다!" 브랜드가 공간을 차지하는 속성을 통해 작가는 브랜드의 세 가지 인류학적 기능을 보여준다.[2] 첫 번째는 브랜드가 기업만의 특수한 노하우와 관련된 절대 주권을 보장한다는 것이고, 이어 두 번째는 경쟁 브랜드와의 차별화 전쟁에서 고유 영토를 확보해준다는 점이다. 그리고 세 번째는 시공간적 차원에서 기호의 재생산을 가능하게 해준다는 것인데, 이렇듯 공간을 차지한 브랜드의 모습을 보여줌으로써 작가는 (대개 가문의 성을 브랜드명으로 사용하는 명품 기업을 중심으로) 브랜드가 장악한 영유권을 분명히 주지시켜준다. 또한 흘러내리는 로고 형태로 왜곡해도 한눈에 알아볼 수 있는 브랜드의 조형적 형태가 가진 프레그넌스Pregnance(응집된 의미 구조의 집합체)에 대해서도 일깨워줄 뿐 아니라 변형된 형태로의 복제 가능성도 시사한다. (작가는 브랜드 로고를 그대로 전사하거나 베낀 것이 아니라 형태에 변화를 가미해 작품으로 표현했기 때문이다.) 이는 또한 브랜드 경제가 기호 체계와 동일한 방식으로 작동하고 있음을 암시한다. 기호의 조합으로 의미를 만들어 고유한 언어를 구축하는 기호 체계 원리가 브랜드 경제에도 적용된다는 것이다. 이렇듯 독자

제우스, 〈비주얼 어택, 로샤스 향수〉, 파리, 2001

적인 방식으로 작용하는 이들 로고로부터 작가는 로고의 형태를 왜곡해 이를 누구나 가져다 쓸 수 있는 것으로 만들면서 공통 언어 코드에 편입시키는 탁월한 재능을 자랑한다(사실 스트리트 아트 분야의 작품들이 추구하는 목표도 바로 이와 같다). 이로써 관객이 (아티스트를 통해) 다시금 상업 기호에 대한 주도권을 갖게 하려는 발상인 것이다. 이는 우리의 정신, 개인 공간과 사회 공간을 습격한 이들 브랜드의 전횡에 맞서기 위한 시도에 해당한다. 또한 그동안 수없이 제기되어온 문제에 대한 작가 나름의 답을 제시하는 것이기도 하다. 즉, 브랜드 소유권은 과연 누구에게 있는가? 브랜드 소유권을 가진 것은 기업 주주인가, 기업 그 자체인가, 기업 제품을 구매하는 소비자인가, 아니면 브랜드에 대해 언급하거나 이를 왜곡하는 사람에게로 브랜드 소유권이 귀속되는 것인가? 제우스의 작품은 이 같은 브랜드 소유권을 모두에게 개방한다. 즉 기업과 고객 사이의 상호 작용이 이뤄지는 범위를 넘어서서 시민 모두가 소유할 수 있는 공간으로 브랜드를 끄집어내는 것이다.

흘러내리는 메시지
제우스 작품에서는 이러한 소유권 문제 외에도 다른 문제가 제기된다. 바로 '저자'의 문제다. 브랜드에서 혹은 브랜드 뒤에서 이야기를 하는 발화發話 주체는

브랜드와 아티스트, 공생의 법칙 | 제우스

누구인가? 제우스는 일단 브랜드 로고를 파헤쳐보는데, 브랜드에 화려한 옷을 입혀주는 로고는 브랜드에 주체로서의 역할 및 동작주이자 행위 주체로서의 기능을 부여하기 때문이다. 단편 애니메이션 〈로고라마〉에서와 마찬가지로 제우스 작품에서 로고는 작품의 주인공이자 유일한 테마로 작용한다. 이로써 작가는 기업의 표식으로서 브랜드가 맡고 있는 기능에 대해 질문을 던지고, 브랜드의 개념과 결부되는 허구적 측면에 대해서도 문제를 제기한다.

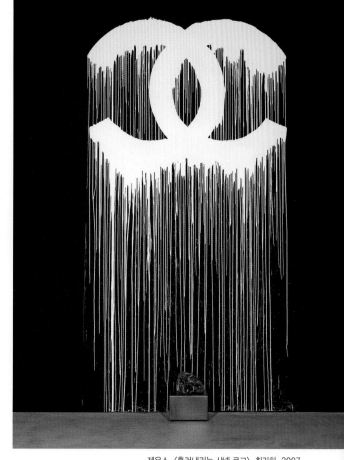

제우스, 〈흘러내리는 샤넬 로고〉, 취리히, 2007

원래 브랜드는 일종의 서명과 같은 기능을 하고 있었다. 특히 장인들의 경우가 대표적인데, 본인만이 가진 노하우를 증명하고 제품 출처를 확인시켜주는 도구로서 하나의 표식을 달아두던 것이 훗날 브랜드로 자리 잡은 것이다. 수공업의 논리에서는 이와 같은 제조자로서의 절대 주권 개념이 크게 문제가 되지 않는다. 하지만 공장에서 연쇄적으로 대량 생산된 상품에 어떻게 하나의 이름을 붙여 넣을 수 있단 말인가? 창작 과정에서 제작자가 사라졌거나 혹은 이런저런 이유로 인해 제작자가 빠져버린 상황에서 어떻게 브랜드가 스스로 제작자를 자처할 수 있는 것인가? 제품의 제작 과정에서 빠지거나 사라진 사람을, 어떻게 브랜드가 대신할 수 있단 말인가?

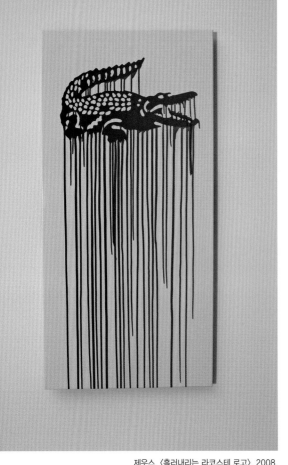

이와 같은 허구적 상황이 가능하려면 상품이 곧 장인의 작품으로 간주되고 특정한 '제작자'에게로 귀속되어야 한다.[3] 이러한 허구적 역할을 담당해주는 것이 바로 모노그램 로고이며, 일찍이 이를 인지한 제우스는 흘러내리는 형태의 모노그램 로고를 주로 제작한다. 여기에는 브랜드의 그래픽적 표현 기호인 로고로 브랜드를 나타내려는 목적도 있었지만, 액체라는 물질적 특성을 바탕으로 한 심미 효과를 통해 브랜드를 표현하려는 의도도 내포되어 있었다.

그런데 서구권에서 브랜드의 표현은 곧 상징성과 결부된다. 달리 말해 브랜드는 색상이나 아이콘, 로고 등 물리적 요소로써 기업의 가치나 세계관, 참여 활동 등과 같은 내용을 가리키는 것이다. 제우스가 작품에서 질문을 던지는 부분은 바로 이 같은 상징 관계, 즉 문화적인 연관성이다. 대상을 흘러내리는 듯한 모양으로 표현한 그의 작품에서 브랜드는 더 이상 상징적이지만 않은 물리적인 방식으로 시민들의 도심 공간에 등장한다. 사실 무언가 흔적을 남기는 것은 또 다른 형태의 의미 작용을 불러오는데, 이러한 흔적은 곧 그곳에 무언가 존재했다는 하나의 지표가 되기 때문이다. 이는 두 물체 사이의 접촉을 확인시켜주는 자연스러운 기호로, 무언가가 지나갔다는 개념을 내포한다. 따라서 모래 위에 발자국이라는 물리적인 지표가 남아있을 경우, 이는 누군가 그곳을 지나갔다는 사실을 의미한다. 그런데 서명이라는 표식은 상징기

호인 동시에 지표기호로 작용한다. 누구나 자유로운 표기법으로 자신의 이름을 나타낼 수 있으므로 서명은 상징성을 갖기도 하지만, 손으로 글씨를 남겼다는 건 곧 누군가 그 자리에 있었음을 의미하므로 서명은 곧 하나의 지표가 되기도 한다.

이렇듯 작가에 의해 다시금 물리적 성격이 부각된 브랜드는 하나의 주체로 대두되며, 로고는 단순한 기호를 넘어서서 하나의 메시지로 나타난다. "미디어는 곧 메시지The medium is the message"라던 매클루언Mac Luhan의 주장을 제우스 작품이 완성해주는 것이다.[4] 따라서 로고는 하나의 형상을 뛰어넘어 예술적 메시지의 테시투라(tessitura, 표현 가능 영역) 그 자체가 된다.

끝으로 제우스 작품은 표기법 및 시각 표현과 관련한 정체성 문제를 제기한다. 액체처럼 흘러내리는 듯한 표현 방식을 사용함으로써 제우스는 오피셜 로고의 고정된 표현 양식으로부터 브랜드를 끄집어내어 시각 문법에 따르도록 한다. 즉, 정해진 규칙에 따라 '로고 블록'을 형성하는 것이 아니라 그 가

권위에 대한 조롱

제우스의 작품이 전위적 예술인지 반달리즘인지 논란이 많다. 2002년 베를린의 한 광고판을 칼로 찢는 행위를 시작으로 그의 작업은 파괴에 가까울 정도로 충격적인 방법을 고수한다. 주로 명품 브랜드나 다국적기업의 로고를 대상으로 작업을 한 그는 이제 〈모나리자〉나 데미안 허스트의 작품 등으로 그 외연을 넓히고 있다. 〈핸드백을 든 모나리자〉나 〈로고가 들어간 해골〉과 같은 작품을 통해 그는 예술계의 권위와 위선을 조롱하고, 상업적인 예술계 풍토에 대해 비판적 메시지를 보내고 있다.

운데 일부 요소를 빼내어 자유롭게 변형시키는 것이다. 그런데 오랜 전쟁 역사를 가진 서구권의 사고방식에서 정체성을 확보하는 길은 오직 고유한 식별 기호를 반복하는 것뿐이다. 따라서 브랜드는 오직 (고유 색상과 로고 등) 기호의 반복으로써만 정체성을 관리하고, (패션 분야나 명품 분야에서) 브랜드의 확장은 제품에 로고를 갖다 붙이는 것 정도에만 국한된다. 결국엔 평범하고 말았을 제품 하나가 브랜드 로고 하나 부착한 것만으로 가치 있는 물건으로 재탄생하는 것이다. 우리가 로고로 (고야르Goyard나 카르티에 같은) 대다수 명품 브랜드를 인식

하는 것과 같이 이러한 로고를 통해 브랜드 정체성을 파악하는 것은 곧 브랜드 이미지를 고착시키는 반복 논리에 갇히는 셈이 되고 만다. 하지만 제우스는 브랜드 역시 진화하는 생물체이며, 하나의 관계적 존재라는 사실을 일깨워준다. 이를 제대로 숙지하고 있었던 이가 바로 루이뷔통의 아트디렉터였던 마크 제이콥스다. 그는 다수의 아티스트들에게 저 유명한 모노그램의 재해석을 부탁했는데, 화석화된 틀 속에 갇혀 있던 모노그램을 끄집어내 생명력을 부여하려던 것이었다. 이와 같은 작업이 이뤄지지 않았다면 결국 루이뷔통이라는 브랜드는 기존 틀에 갇혀 낡고 시대에 뒤떨어진 존재가 되고 말았을 것이다. 모노그램에 대한 재해석 가운데 자국을 남기고 흘러내리는 효과를 이용하는 아이디어도 일부 있었는데, 이는 곧 존재의 흔적을 남기는 브랜드를 형상화한 것으로 볼 수 있다. 제우스 작품 특유의 무너져내리는 표현방식과 비슷한 발상이 확인되는 대목이다. 그렇다면 여기에서는 과연 무엇이 용해되어 흘러내리는 것인가? 액체 문제는 우선 초자본주의와 브랜드의 극단적인 자본화를 상징하는 것으로 이해될 수 있다. 모든 상징적인 물체를 유동적인 물질, 즉 현금으로 바꾸어버리는 브랜드의 자본화를 상징하는 것이다.

액체 상태나 움직임을 활용해 브랜드를 암시적으로 보여주는 식의 마케팅에서는 브랜드가 고체처럼 견고하지 못하다는 점을 의미하기도 한다. 브랜드가 그저 로고와 타이포그래피, 색상 등 조형 요소에 불과함을 인지시켜주는 것이다. 따라서 사람들 머릿속에 각인되기 위해 브랜드는 반복적으로 정보를 주입하면서 보다 견고해질 필요가 있다. 그러므로 액체의 속성을 사용해 은유적으로 브랜드를 표현하는 것은, 브랜드가 우리 생각과 달리 그리 견고한 방식으로 존재하지 않을 수도 있음을 전제한다.

(종이 같은) 매체 위에 액체로 그려진 로고는 액체 특성상 약간만 자극해도 곧 아래로 흘러내리고 만다. 이는 주변 모든 공간을 차지해버리는 기생식물처럼 브랜드 영역이 무한대로 확장되는 것을 암시한다. 하지만 액체 상태에서 끈적끈적한 점도가 느껴질 경우, 브랜드의 영역 확대에는 한계가 생긴다. 이에 브

랜드는 모든 매체를 다 동원한다. 물이 침투해 들어가는 것처럼 사회 저변으로 확대되는 것이다. 그렇게 함으로써 액체화 방식은 우리를 유동성의 브랜드, 유동 사회, 나아가 지그문트 바우만Zygmunt Baumann이 이야기했던 '액체 사회'에 노출시킨다.[5] 따라서 브랜드는 라울 뒤피의 그림 〈전기의 요정La fée électricité〉처럼 도시에 전기를 통하게 하는 전기 '흐름'이라거나 에너지를 공급하는 유체로 이해되어야 한다.[6]

제우스 작품은 브랜드의 본질을 부각시켜 표현하는데, 쉽게 통하는 성질이나 유동성, 가변성 등을 집중적으로 표현하는 것이다. 이렇게 되면 로고는 그저 평평한 표면 위에 덧대어진 고정 이미지가 아니라 그 물리성이 드러나는 물질적 오브제가 된다. 마치 로고가 브랜드의 피나 땀이라도 되는 듯 일종의 유기물로 표현된 것이다. 따라서 물질이자 유액이 된 로고는 물질적 성격과 비물질적 성격을 동시에 지닌 브랜드의 육체를 형상화한다. 이처럼 브랜드에 대한 문제를 제기하는 것은 곧 브랜드의 육체에 대한 문제를 제기하는 셈이 된다.

에른스트 칸토로비치Ernst Kantorowitcz의 경우《왕의 두 신체The King's Two Bodies》[7]라는 저서에서 소멸되는 유한적인 신체와 죽지 않는 불멸의 신체라는 이중적 신체의 은유를 사용했다. 이는 중세 신학자 및 법학자들이 제국과 교회, 국민 같은 집단 영속성(나아가 불멸성)을 대표할 정신적 범주를 어떻게 만들어냈는지에 대해 '왕의 두 신체'라는 은유를 사용해 설명한 것이다. 이로 미루어보면 "우리 눈앞에 보이는 이 브랜드는 사멸되는 육신으로서의 브랜드를 나타낸 것이다. 즉 땀 흘리고 피 흘리며 고통을 느끼는 그런 브랜드를 표현한 것이다."

더 알아보기

▶ Gzzglz.com

Alain Bublex

Speedy Graphito

Jane Bee

Antoine Bouillot

Annick b. Cuadrado

Bernard Pras

Sophie Costa

EZK

미술 2

도시의 얼굴, 브랜드 간판

Alain Bublex

알랭 뷔블렉스

알랭 뷔블렉스는 브랜드를 지리적·시간적 좌표로 사용하면서 이동성과 의미 전달 문제를 예술적 시각에서 바라본다.

나탈리 베그살라

알랭 뷔블렉스[1961~]는 마콩 국립미술학교와 파리 고등산업디자인학교를 졸업한 뒤 르노 사 디자이너가 되었는데, 산업현장이나 수익성 논리에 적응하지 못했던 데다 이해관계에도 눈이 밝지 못했다. 르노에서 10년 간 자동차 설계 관련 일을 하며 고민하던 끝에, 그는 결국 회사를 그만두고 자신의 관심 분야인 예술계로 완전히 전향한다. 1990년대부터 현대예술가로 활동한 뷔블렉스는 산업 분야에서 현장 지식과 직업적 경험을 바탕으로 작품을 만들어낸다. 작업은 크게 건축과 이동 수단이라는 두 가지 축으로 나뉘는데, 이에 따라 유동적 혹은 고정적 구조물의 이동과 조직은 뷔블렉스가 제기하는 문제의식의 중심을 차지한다.

건축에 대해 다룬 작품의 경우, 도시계획과 관련한 작가의 고민이 드러난다. 그의 작품에 처음으로 브랜드가 등장한 것은 2010년대 구상한 '부아쟁 계획 Plan Voisin' 프로젝트에서다. 이 프로젝트에 속하는 작품에는 프낙Fnac이나 모노프리Monoprix, 베엔페파리바BNP Paribas, 이브 생 로랑Yves Saint Laurent 같은 브랜드가 등

알랭 뷔블렉스, 〈풍경 81(부아쟁 계획 고스트 프로젝트 C6구역 V2 순환도로)〉, 2010,
알루미늄 압착 도색 프린트(Diasec), 151.5x190x6cm

장하는데, 그중 〈풍경 81 (부아쟁 계획 고스트 프로젝트-C6 구역 V2 순환도로)Paysage 81〉
이 대표적이다. 파리 외곽순환도로의 한정된 공간을 가득 수놓은 로고와 간판
이 표현된 이 작품에서 알랭 뷔블렉스는 브랜드의 양식적 특징과 색채 코드를
가능한 한 충실히 옮겨놓는다.

부아쟁 계획, 도시의 변함없는 얼굴

브랜드 그 자체는 알랭 뷔블렉스의 고민에서 그렇게 중요한 부분을 차지하지
않는다. 알랭 뷔블렉스에게 브랜드는 파리 지구와 그 외곽 지역에 대한 정보를
보다 잘 파악하게 해주는 지리 좌표에 해당할 뿐이다. 그의 작품에서는 과거 르
코르뷔지에Le Corbusier가 구상했던 '부아쟁 계획'(1926-1937)을 되살리고자 하는
의지가 분명히 드러나는데, 당시 이 프로젝트에서 르 코르뷔지에는 외곽을 근간
으로 한 파리 도심의 재건축 계획을 제안했었다. 르 코르뷔지에는 안으로 닫혀
있는 도심이 아니라 교외 지역 및 프랑스 전역으로 열려 있는 도시 구조를 구상
했으며, 따라서 이 계획대로라면 파리는 주거 중심의 녹색도시로 거듭나고 경제
활동은 도심 외곽으로 이전된다. 알랭 뷔블렉스 또한 이렇듯 도심과 부도심 기
능이 서로 뒤바뀐 모델을 그림으로 제안하고 있으며, 이로써 사람들 이동이 두
드러지고 여러 브랜드로 풍경이 가득 메워진 도심 외곽의 상상도가 제작된다.

　알랭 뷔블렉스는 도심에서 눈에 띄던 브랜드를 부도심으로 옮겨놓음으로써
그의 건축학적 고민을 보여주려 했다. 이는 브랜드를 찬양하거나 비하해 브랜드
에 대한 작가의 생각을 보여주려는 게 아니라 그저 브랜드를 공간 좌표가 되는
도구로, 특히 '파리 지구'의 공간 좌표로 활용한 것뿐이다. 알랭 뷔블렉스는 브랜
드 간판이나 상점 쇼윈도를 파리 외곽으로 가져다놓는 것으로 르 코르뷔지에의
부아쟁 계획을 되살리고자 했고, 이에 따라 파리 외곽의 간선도로 상공에는 수
많은 브랜드들이 포진한다. 교외로 개방된 파리 모습을 상징적으로 나타낸 것이
다. 부아쟁 계획을 둘러싼 건축학적 고민과 예술 표현을 보여주는 이 작품에서
는 그동안 도시계획의 기본 원칙이었던 중앙집중구조를 극복하되, 브랜드의 지

리 좌표 기능은 그대로 유지시키고 있다.

지리 좌표가 되는 브랜드

알랭 뷔블렉스가 완전히 별개의 프로젝트 차원에서 작품에 브랜드를 사용하였으나, 작품에 등장한 브랜드는 하나의 중요한 사회학적 사실을 보여준다. 브랜드가 곧 의미 전달의 매개체이자 '공통 언어 범주'에 속한다는 점이다. 조형 예술작품에 브랜드가 등장한다는 것은 우리 일상에 브랜드가 얼마나 뿌리 깊게 침투해 있는가에 대한 방증이다. 거리를 배회하거나 누군가와 만날 약속을 할 때, 혹은 어떤 주소지를 찾을 때에도 우리는 늘 상점과 간판을 주요 지표로 활용하며, 의식적으로든 무의식적으로든 어떤 곳에 있는 특정 브랜드를 바탕으로 해당 장소를 기억한다.

이렇듯 브랜드는 의미를 옮겨주는 매개체이자 가치와 역사를 전달해주는 매개체가 되므로 거리는 브랜드로 말미암아 그 얼굴이 만들어지고 브랜드를 통해 그 활력을 얻는다. 한 지역의 명성이 높아지는 것도 대개는 이곳에 위치한 브랜드 덕분이며, 역으로 기업의 시내 입점 부지선정 또한 해당 지역에 대한 세간의 평판이나 이미지와 결코 무관하지 않다. 따라서 기업 운영진은 자사 브랜드 정체성에 가장 부합하는 부지를 모색하며, 이로써 브랜드 정체성을 일관되게 유지한다. 이렇듯 장소가 브랜드에 의미를 부여하고, 브랜드가 해당 장소에 의미를 부여하므로 브랜드와 장소는 쌍방 간에 서로 의미 작용이 이뤄지는 셈이다. 몽테뉴 거리가 파리에서 제일 땅값이 비싼 동네가 된 것도 이곳에 명품 브랜드가 몰려있기 때문이며, 최고급 명품 브랜드들이 이곳에 모인 이유 역시 이 거리가 부유하고 화려한 역사를 지니고 있기 때문이다.

이처럼 의미 작용 요소들은 (여기서 말하는 브랜드와 장소처럼) 서로 분리되지 않고 상호 연결되어 있으며, 이들 간 지리 인접성 또한 상호적으로 강화 확대된다. 이렇듯 브랜드에 의미가 내포되어 있다는 관점의 연장선상에서 보면 브랜드가 전혀 없는 빈 공간에 대한 느낌은 어떨 것인지에 대해서도 생각해볼 수 있

다. 만약 아무 상점도 간판도 상표도 눈에 띄지 않는 텅 빈 거리가 있다면 여기서 우리는 어떻게 자신의 위치를 파악할 것인가? 우리가 가고 싶은 장소나 거리, 지역은 또 어떻게 고를 것인가?

시간 좌표가 되는 브랜드

브랜드의 의미 전달 기능이나 이동 시 공간 좌표로서의 필요성 외에도 몇 가지 더 생각해볼 문제가 있다. 바로 브랜드 고정성과 집약성 문제다. 알랭 뷔블렉스는 파리 외곽을 중심으로 도심 공간을 재배치하고자 했는데, 이로써 그는 하나의 공간을 한 시대에 고정시켜버린다. 아티스트 눈에 비친, 그리고 해당 브랜드가 존재하는 한 시대에 이 공간을 고착시킨 것이다. 하지만 장소라는 것은 원래 시간 흐름에 따라 달라지게 마련이다. 특정 장소에 위치해있던 한 브랜드가 다른 브랜드로 교체되기도 하고, 이로써 거리 풍경도 달라진다. 작가는 자기 작품을 본 사람들이 작품을 보자마자 곧바로 파리 모습을 알아보길 바랐지만 몇 년 후 혹은 몇 십 년 후에도 파리 풍경이 지금 그대로일 거라는 보장은 없다. 게다가 알랭 뷔블렉스 작품을 보면 한정된 장소에 여러 가지 도심 풍경이 집약적으로 모여있는데, 작가가 자동차와 브랜드만 존재하는 소비 공간으로 도시를 한정지은 셈이라 답답하고 꽉 차 보이는 인상을 준다. 전형적으로 도시를 상징하는 자동차와 브랜드로 이뤄진 이러한 공간은 우리로 하여금 경제 효용성에 대해 생각해보게 만든다. 한정된 공간에 모든 것을 집약적으로 표현해놓은 이 작품의 경우, 실제로 결코 한데 어울릴 수 없는 브랜드가 꽤 가까워보인다는 착각마저 안겨준다. 알랭 뷔블렉스는 단 하나의 간선도로 위에 한 지역 전체를 표현하고자 함으로써 밀집된 도시 느낌을 자아내고 있지만 (저가 브랜드를 상징하는) 타티[Tati]와 (고급 명품 브랜드) 이브 생 로랑이 나란히 함께 놓임에 따라 작품은 한층 더 허구적으로 느껴진다.

더 알아보기

▶ http://www.boumbang.com/alain-bublex

대중과 소통을 즐기는 아티스트

Speedy Graphito

스피디 그라피토

스피디 그라피토는 현실과 동떨어진 재미난 공간 속에 브랜드를 표현하는 현대 미술 작가다. 브랜드가 대중문화를 대표하는 오브제라는 점에 착안한 그는 임의로 브랜드 가치를 매기면서 새롭게 브랜드를 구현해낸다. 이로써 스피디 그라피토는 예술가가 어떤 식으로 브랜드 이미지 구축에 관여하는지 보여준다.

제랄딘 미셸

올리비에 리조^{Olivier Rizzo, 1961~}는 1983년 파리 에스티엔예술학교를 졸업한다. 이때부터 그는 스탠실 기법을 이용한 그라피티 작품들을 제작하면서 '스피디 그라피토'라는 예명으로 그림을 그리기 시작한다. 그의 그라피티 작품들은 지금도 파리 도심의 벽을 물들이며 센 강을 지나는 사람들에게 유쾌한 기억을 심어주고 있다. 시대를 앞서가는 아티스트인 스피디 그라피토는 프랑스의 1세대 스트리트 아티스트 중 하나로 손꼽힌다. 전 세계적으로도 그와 같은 세대의 대표 예술가로 간주되는 스피디 그라피토는 회화와 조각, 설치미술, 사진, 영상 등 여러 표현 방식으로 시대 분위기를 반영한 보편적 언어를 창조해낸다. 전문 아트디렉터 교육을 받은 그는 브랜드와 그 이미지에 대해 연구하면서 브랜드가 세상에 풀어내는 이야기에 관심을 갖는다. 뿐만 아니라 스스로를 브랜드로 승격시킨 스피디 그라피토는 자신의 작품도 곧 소비 상품으로 인식한다. "나는

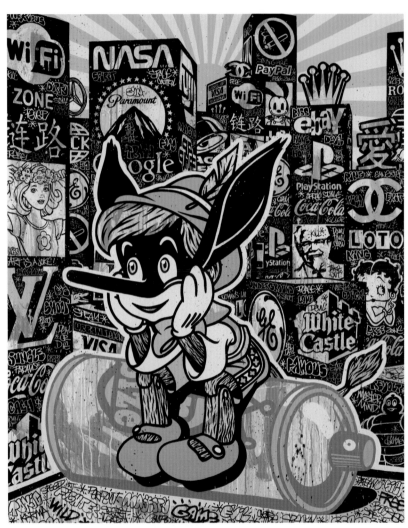

스피디 그라피토, 〈프레스코 2010〉, 프랑스 파리 13구 ©Speedy Graphito

개인적으로 나를 드러내지 않으면서도 하나의 브랜드처럼 활용할 수 있는 예명을 갖고 싶었다."[1]

스피디 그라피토 작품에는 브랜드가 자주 등장한다. 도시를 주제로 한 그의 그라피티 작품들은 그림 앞에 발길을 멈추게 하는 힘이 있다. 파리 13구 생 디아망Cinq Diamants 거리의 벽을 수놓은 한 그라피티는 온통 브랜드 로고로 뒤덮인 마천루 숲을 표현하고 있는데, 코카콜라와 로또, 이베이, 나사, 와이파이, 미쉐린, 구글은 물론 제너럴 일렉트릭에서 메르세데스까지 너무 많은 브랜드가 등장해 그 수를 헤아릴 수 없을 정도다. 작품 속 로고들은 대개 단면, 옆면, 비스듬한 측면 등 다양한 각도로 표현되어 있는데, 이는 도심 한가운데에서 길을 거니는 사람의 눈에 들어오는 풍경과 비슷하다. 그런데 서로 다른 각도로 표현된 로고라도 어떤 브랜드를 나타낸 것인지는 쉽게 알 수 있다. 로고 형태에 따라 글자체도 다르고, 표현된 색깔이나 모양도 모두 제각각이지만 작품 자체는 전체적으로 시각적 조화를 이룬 모습이다. 그리고 중앙에 표현된 피노키오는 사방이 온통 브랜드로 둘러싸인 이 놀라운 세계를 경이로운 시선으로 바라본다. 길어진 코에 당나귀 귀를 한 피노키오는 거짓말과 유년기를 상징하는데, 어릴 적 읽었던 동화《피노키오》에서 "거짓말을 하면 코가 길어지고, 학교에서 열심히 공부하지 않으면 귀가 당나귀 귀처럼 쑥쑥 자랄 것"이라고 했기 때문이다. 사람 사는 흔적을 느낄 만한 지표는 그 어디에도 눈에 띄지 않는, 온통 소비 세상 천지인 도심 풍경 속 수많은 로고 한가운데 피노키오라는 상징적 인물을 표현한 것은 브랜드 권력과 조종 능력이 어느 정도인지를 생각해보게 만든다. 또한 브랜드 로고의 빌딩숲으로 뒤덮인 이 같은 풍경은 오늘날 대도시의 실제 모습을 떠올려준다. "세계 주요 대도시에 가면 똑같은 간판이 수놓은 똑같은 거리 풍경을 연출해 결국 지금 있는 곳이 어디인지 도통 알 수 없게 되어버린다. 곳곳에 똑같은 브랜드가 포진해있기 때문이다." 즉, 스피디 그라피토는 이 작품에서 도시를 장악한 도상학적 기호로 브랜드를 이용하고 있는 것이다.

스피디 그라피토, 〈백설공주〉 연작, ©Speedy Graphito

대중과의 암묵적 합의

스피디 그라피토의 바람은 사물과 사람을 포함하여 브랜드 만화 속 인물 같은 대중문화의 지표를 표현함으로써 "사람들 의식을 깨우는 것"이다. 대중에게 이미 유명한 그림이나 인물을 선택한 이유도 보다 쉽게 정서 작용을 이끌어내고 유년기 감성을 되살리려는 데 있었다. 브랜드가 유년기 향수를 불러일으키는 능력에 대해 인지하고 있던 작가는 디즈니와 애플 등 꽤 역시가 긴 브랜드를 선정해 관객에게 보다 본능적이고 정서적 차원의 반응을 이끌어낸다. 그는 "지나치게 분석적인 부분보다는 이렇듯 직감적인 부분을 일깨우고 싶었다"고 한다. 스피디 그라피토는 여러 가지가 압축된 브랜드의 포괄적인 힘과 사람들 사이에 상식적으로 널리 합의된 의미에 주목해 브랜드를 작품에 활용한다. 따라서 "브랜드에서 제공하는 여러 인물을 활용하면 수많은 감정을 아주 편리하게 풀어낼 수 있다"는 설명처럼 그에게 브랜드는 풍부한 의미 작용을 하는 '기표signifiant'인 셈이다. 한 번 보면 누구나 쉽게 알아볼 수 있는 브랜드를 사용함으로써 대중에 가까이 다가가 모종의 합의를 시도하는 스피디 그라피토는 대중을 예술 분야로 끌어들이고 관계 중심의 예술 사조에 동참한다. '관계 예술'이란 사람 사이의 관계를 유발하거나 이를 부추기는 예술작품의 기능에 역점을 두는 예술 경향을 말한다.[2]

표현의 자유로 얻는 유희와 공감

브랜드는 관계적 요소를 나
타내는 보조수단일 뿐만 아
니라 예술가가 마음껏 표현
의 자유를 펼치기 위한 유희
적 매개체가 되기도 한다. 이
에 스피디 그라피토는 브랜
드를 가져다가 유쾌하고 재
미있게 바꾸어 표현하고, 나
아가 그 자신이 아예 소비사
회의 상품이 되어버린다. 팝
문화의 계보를 이어가는 스
피디 그라피토는 어느 정도
재미를 추구하면서 마음껏
브랜드를 가지고 놀았는데,
사실 브랜드와 로고는 대개
원색을 이용한 단순하고 특

스피디 그라피토, 빅 크로키, 1989, 종이에 혼용 기법, 32x25cm

색있는 형태를 제공하기 때문에 예술가에게는 마음껏 갖고 놀 수 있는 장난감
이 된다. 가령 문구 브랜드 '빅Bic'을 이용한 그림에서는 작가가 브랜드 코드를
가지고 얼마나 자유자재로 즐길 수 있는 지가 잘 드러난다. 브랜드로부터 다양
한 영감을 얻은 이 작품에서 스피디 그라피토는 선으로만 표현된 초등학생의
얼굴 표현에서도 빅 브랜드의 특징을 반영했을 뿐 아니라 컬러링 작업에서도
빅 볼펜을 도구로 사용했다. 또한 초등학생이 대충 그린 듯한 그림의 주제에
있어서도 브랜드의 영향을 받았다.

　이렇듯 스피디 그라피토는 유쾌하면서 깊이 있는 작업을 이어가고 있으며,
작품 표현은 선명하고 생생한 색감이 주를 이룬다. 그는 브랜드 로고에서 슬

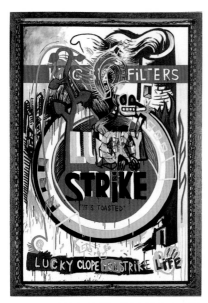

스피디 그라피토, 〈럭키 스트라이크〉, 1990,
캔버스에 아크릴, 195x130cm

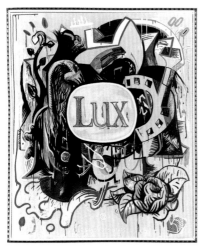

스피디 그라피토, 〈럭스〉, 1990,
캔버스에 아크릴, 180x130cm

로건까지 브랜드 관련 모든 비유적 측면들을 과감히 사용하는데, 그 대표적 사례가 바로 '예술 상품, 스피디 그라피토Speedy Graphito, Produit de l'art'라는 전시다.[3] 이 전시에서 그는 (에어프랑스Air France와 바릴라Barilla, 빅, 카날 플뤼스canal+, 럭키 스트라이크Lucky Strike, 럭스Lux, 프로피텍스Prophytex, 파리교통공단RATP, 스피디Speedy, 버진Virgin, 야마하Yamaha 등) 열다섯 개 브랜드를 작품에 활용한다. 그중 〈럭스〉에서는 '스타가 좋아하는 비누'라는 브랜드 특유의 '스타화'라는 개념을 차용한다. 랑뱅Lanvin 초콜릿 관련 작품의 경우, (TV광고 중 "난 랑뱅 초콜릿에 미쳐있다"고 말한) 살바도르 달리Salvador Dali의 광고에 착안해 "난 초콜릿에 미쳐있다"라거나 "물속에 발 담그는 상상", "흠흠Hum, Hum"이라는 낙서를 끼적여 두었다. 이러한 부분은 브랜드가 구축한 가상 세계로부터 그가 영감을 얻고 있다는 사실을 잘 보여준다. 하지만 작가는 브랜드와 어느 정도 거리를 두고 있는데, 브랜드를 활용하되 브랜드와는 완전히 무관한 또 다른 세계로 관객을 인도하기 때문이다. 이런 경향은 크노르Knorr 브랜드를 나타낸 대담한 작품에서 더욱 두드러진다. 이 작품에서 작가는 스프 분말을 뿌려 크노르 브랜드를 표현했고, 그의 괴짜 같은 친구들이 스프를 맛보는 모습까지 함께 담아냈다. "나는 브랜드와 더불어 내

이야기를 풀어낸다. 그리고 브랜드 및 그 제품들과 멀어져서 내가 만든 세계로 사람들을 끌어들인다."

스피디 그라피토의 주된 관심사는 브랜드에서 본래의 목적과 다른 것을 보는 데 있다. 가령 맥도널드 브랜드를 다룰 때에도 그는 대중에게 더 재미있고 새로운 이야기를 전해주려 노력한다. "사람들이 내 그림을 보고 그 안에서 맥도널드나 디즈니의 스크루지 도날드 같은 캐릭터를 발견할 때, 이들은 (브랜드가 아닌) 스피디 그라피토를 떠올린다. 이로써 소비사회의 틀에서도 벗어난다." 즉, 작가는 소비사회의 대표

스피디 그라피토, 〈랑뱅 초콜릿〉, 1989, 종이에 혼용 기법, 32x25cm

적 표상인 브랜드를 가져다가 서정적이고 정서적인 공간으로 옮겨놓는 것이다. 그의 일부 작품에서 여러 브랜드가 대거 등장하는 이유는 사람들의 의식을 깨우고 소비사회 및 도심 풍경을 장악한 브랜드에 대해 문제를 제기하기 위해서다. 캠벨 수프 통조림 캔 32개로 작품을 구성한 앤디 워홀과 비슷한 맥락이다. 스피디 그라피토 작품은 브랜드가 장악한 이 사회에 질문을 던지되, 그렇다고 이에 대한 가치판단은 하지 않는다. 그는 그저 보고 생각할 거리를 던져줄 뿐이며, 비판보다는 인식에 더 초점을 맞추고 있다. 아울러 스피디 그라피토에게 있어 브랜드는 예술의 대중화를 위한 수단이 되기도 한다. 미술관 안에 갇혀 있던 예술을 거리로 끄집어내게 해주는 한 방편이 되는 것이다. 이런 면

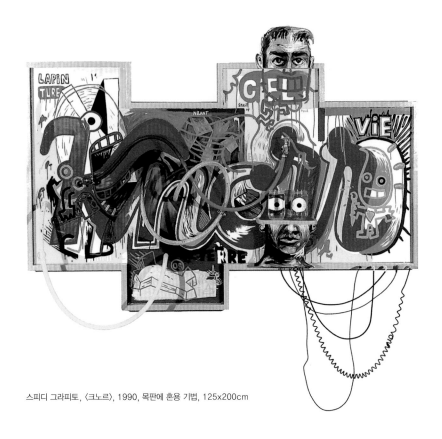

스피디 그라피토, 〈크노르〉, 1990, 목판에 혼용 기법, 125x200cm

에서 브랜드는 평범한 삶의 표식이자 오늘날 대중문화를 대표하는 오브제로 거듭나는데, 과거라면 동화나 민담, 의복, 가곡, 종교적 상징 등이 맡았을 기능이다. 그의 작업에서 재미있는 부분은 "늘 보던 것 같은 그림과 이미지"를 새롭게 바라보도록 하는 작품으로 놀라움을 유발하려 한다는 점이다. 이를 통해 스피디 그라피토는 예술과 예술가가 대중 사이에서 어떤 식으로 브랜드의 이미지 구축에 기여하고 있는지 보여준다.

더 알아보기

▶ 스피디 그라피토 개인 홈페이지: http://speedygraphito.free.fr/asbiographie.htm

시대의 말과 악惡

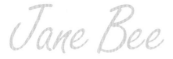

제인 비

제인 비는 어휘 콜라주 기법으로 그림을 제작하는 아티스트다. 그녀 작품에 등장하는 수많은 디지털 브랜드는 우리 주위에서 기업이라는 경제 주체가 얼마나 큰 비중을 차지하고 있는지 보여준다. 한 시대를 대표하는 단어로서 기업 브랜드명은 언론에서 반복해 떠들어대는 '잡음'에 속하는데, 바로 이를 통해 우리가 살고 있는 사회와 그 변화 양상이 드러난다.

마르가레 조지옹 포르타유

언어 스타일링 연구소 설립자이자 소장인 잔 보르도Janne Bordeau는 1990년대 중반 이후 '제인 비'라는 예명으로 독창적인 작품을 선보인다. 단어 뜻을 활용해 그림으로 만들어낸 것이다. 신문에서 발췌한 단어들은 제인 비의 영감에 따라 새롭게 배열되고, 이로써 작품은 동시대 사회와 그 변화 양상을 보여준다. 제인 비는 한 해 동안 회자된 단어와 이미지로 초상화를 작업하기도 하고, 자신의 눈에 자주 띄거나 두드러진 표현들을 가져다가 서로 말이 통하도록 새롭게 배열한 테마 보드도 만들어낸다. 그렇게 탄생한 작품들은 이 시대를 정확하게 보여주는 시대적 증언이 된다.

2010년에 커뮤니케이션을 주제로 틈틈이 모아둔 단어들로 제작한 작품 〈잊힐 권리Droit à l'oubli〉의 경우, 신문 잡지에 게재된 어휘들을 분홍색 배경 위에 오려붙이고 수성펜으로 그림을 그려 만들었다. 상향 대각선 주위에 배치된 글자

제인 비(잔 보르도), 〈잊힐 권리〉, 2010, 콜라주

들 위로는 이 사회를 장악한 디지털 세상의 모습이 분명히 드러나며, 애플이나 구글, 유튜브 같은 IT기업 브랜드가 시장에서 우위를 점하고 있는 상황도 확실히 알 수 있다. 그런데 디지털 업계의 새로운 아이콘이 된 이 기업들은 우리 개인 정보를 수집해 수익을 창출한다. 따라서 우리는 과연 우리가 만든 콘텐츠에 대해 얼마만큼 통제권을 행사할 수 있는가 하는 문제가 제기된다. 우리는 여전히 자신이 만들어낸 데이터의 주인이 될 수 있는가? 우리에겐 이를 삭제할 수 있는 권한이 있는가? 우리에겐 과연 '잊힐 권리'가 있는 것인가?

한 시대를 반영하는 어휘

어릴 적부터 제인 비는 뛰어난 언어 및 음악 감수성을 지니고 있었다. 뿐만 아니라, 메세지의 의미를 정확하게 전달하는 단어도 능숙하게 사용했다. 이미 열한 살에 문자와 그림을 조합해 초창기 콜라주 작품을 만들어냈을 정도다. 세상 '잡음'에 민감한 제인 비는 주로 밤 시간을 이용해 오로지 (주재료인) 신문을 읽기 위한 공간에서 작업한다. 이를 위해 제인 비는 신문을 구입한 뒤, 그 가운데 일반 독자를 대상으로 한 기사 제목들 대부분을 훑어본다. 선정한 단어들은 따로 스크랩해 주제별로 분류했는데, 이로부터 매년 우리 사회를 압축적으로 보여주는 콜라주 작품이 탄생한다. 마치 한 장의 직물 위에 세상을 옮겨놓은 바이외Bayeux 태피스트리 같은 느낌이다.

제인 비가 뽑아낸 단어 중에는 꽤 많은 브랜드가 등장한다. '한 시대를 반영하는 어휘'이기 때문이다. 제인 비는 의식적으로 이들 단어를 선택하지는 않는다. 그보다는 언론 매체에 등장하는 빈도가 높아서 그녀 눈에 띄는 경우도 있고, 아니면 주요 사회 변화나 이슈를 상징하는 어휘라서 채택될 때도 있다. 그렇게 탄생한 작품 중 하나가 바로 〈잊힐 권리〉다. 2010년을 대표하는 단어 중 '커뮤니케이션'을 주제로 제작한 콜라주 작품 〈잊힐 권리〉에서는 디지털시대를 이끌어가는 브랜드들이 주를 이룬다. 2010년은 아이패드가 출시된 해이기도 했거니와 마이크로소프트나 구글, 페이스북 등 거대 IT기업이 자사 상품과

서비스를 내세워 더 많은 소비자를 유치하기 위해 서로 가차 없는 경쟁을 벌인 한 해였기 때문이다. 이에 더해 작가는 데이터 이용과 관련한 문제도 함께 제기한다. 따라서 작품에서 위키리크스 사태를 가리키는 글자가 등장하는가하면, 인터넷 불법 다운로드를 방지하기 위한 아도피^{Hadopi} 법과 관련해 여론에서 불거진 논란도 함께 언급한다. 제인 비는 어느 한쪽 편을 들지 않은 채, 그저 오늘날 우리 삶에서 기업과 상표가 어떤 지위를 차지하고 있는지에 대해 직관적이면서도 감각적으로 보여준다.

<div style="display:flex">

<div>

유네스코 세계문화유산, 바이외 태피스트리

중세, 특히 11세기 의복, 갑옷, 투구, 무기, 우마차, 축제 등 생활사를 다루고 있는 이 태피스트리는 오늘날까지 신비로운 요소를 유지하고 있다. 길이 약 70미터, 높이 50센티미터, 무게 350킬로그램에 가까운 이례적인 크기가 특징이다. 게다가 브르타뉴 원정과 바이외 선서 등 그 시대 어느 텍스트에도 찾아볼 수 없는 노르만족의 잉글랜드 정복에 대한 내용을 담고 있다.

</div>

<div>

빅 브라더가 된 브랜드

〈잊힐 권리〉에서 시선이 집중되는 곳은 바로 작품 중앙에 위치하면서 우리를 지켜보는 눈이다. 얼굴 없이 단독으로 분리해 표현된 눈은 오로지 '보다'라는 1차적 기능에만 충실해보인다. 이 눈은 과연 누구의 눈일까? 작품에서는 이에 대한 힌트를 전혀 주지 않는다. 어쩌면 빅 브라더가 우리를 지켜보고 있는 것일 지도 모른다. 과연 우리는 조지 오웰^{George Orwell}의 유명한 소설 《1984》[1]에

</div>

</div>

묘사된 전체주의 사회처럼 감시와 통제를 받는 비인간적 사회를 모두의 손으로 함께 구축해나가고 있는 건 아닐까? "마이크로소프트를 추월한 구글"이나 "구글 대 페이스북"처럼 디지털 시대 대표 주자들은 이 새로운 '엘도라도'를 건설하기 위해 안간힘을 쓰는 것인가? 디지털 제품에 대한 욕심이 과해지면 아이들이 바라는 것도 앞으로는 "내게 3D로 아이패드 하나만 그려줘"와 같이 바뀌고, 사람과 사람 사이의 상호작용도 "사이버 중독"이나 "가상현실"처럼 변질되며, 인간관계도 "소문내서 인기몰이"를 하거나 "유혹"하는 식으로 본질적으

제인 비(잔 보르도), 〈빅 데이터〉, 2012, 콜라주

로 달라지는 게 아닐까? 이 새로운 "입체 세계"는 현실적으로 '무난한 세계'가
될 수 있을까?

IT기업의 성장으로 상당히 중요한 문제들이 불거지고 있는데, 제인 비 작품
은 바로 이런 문제들을 짚어내고 있다. 가령 웹이 아무리 '투명성이 중시되는 자
유로운 표현 공간'이라 하더라도, 웹 한편에서는 창작 저작물을 마치 저작권이
없는 작품처럼 마음대로 이용한다. 이런 상황에서 정부는 불법 다운로드 방지법
과 같은 규제를 통해 "인터넷 길들이기"를 시도하지만, 좀처럼 규제되지 않는 한
분야를 규제하려 함에 따라 결국 "잊힐 권리"는 제대로 보장되지도 못한다.

"구글, 공포의 IT공룡"이란 표현처럼 우리에게 두려움을 안겨줄 만큼 가공할
만한 기술 진보는 이제 피할 수 없는 현실이다. 그리고 이러한 기술 발전의 소

용돌이 속에서는 재미나고 창의적인 발상도 많이 나오고, 혁신적인 시도도 많이 이뤄진다. 이를 보면 웹이라는 공간이 개인이나 기업에 있어 더없이 훌륭한 표현 도구가 된다는 사실을 알 수 있다. 개인 이용자들은 이제 블로그를 통해 자신의 콘텐츠를 마음껏 배포할 수 있게 되었으며, 감히 범접할 수 없을 만큼 많은 구독자도 확보할 수 있다. '일개' 마트 캐셔의 일상에 대한 넋두리가 책으로 출간되고 영화화까지 되는 일이 과연 블로그 없이 가능할 수 있었을까?[2] 뿐만 아니라 굉장히 창의적인 바이럴 마케팅 광고 덕분에, 한때 사라질 뻔했던 브랜드가 기사회생한 경우도 있었다. 일례로 수정액과 수정테이프 전문 기업 티펙스Tipp-Ex는 흥미로운 동영상과 함께 적극적으로 소비자 참여를 이끌어냄으로써 유튜브에서 크게 회자되기도 했다. 결과적으로 웹은 모든 걸 매우 빠른 속도로 가속화시키는데, 그렇다면 웹이 그 콘텐츠에 대해서도 책임을 지는 것인가? 웹 사용법에 대한 책임은 누구에게 있는가?

독특하고 재미있는 아이디어 뱅크, 티펙스 광고

유럽 시장 점유율 1위 브랜드 티펙스는 톡톡 튀는 광고로도 유명하다. 그중 유튜브 채널 구독자 5만 명, 동영상 조회수 920만 건으로 많은 사랑을 받은 유튜브 인터렉티브 광고가 있다. 'Hunter shoots a bear!'라는 영상에서 사냥꾼은 곰을 쏠지 말지 두 문장 사이에서 갈등하는데, 갑자기 티펙스 수정 테이프가 표현된 창이 새로 나타난다. 그러면 사냥꾼은 shoots를 수정 테이프로 지우고, 빈 자리에 단어를 맘대로 넣을 수 있게 한다. loves를 넣으면 사냥꾼이 곰에게 고백하는 장면이 나오고, 다른 단어를 넣으면 또 다른 결말 영상이 나오는데, 수정 테이프 브랜드의 정체성을 잘 보여주는 광고다.

신기술은 사회를 근본적으로 변화시켰고, 이 같은 변화의 소용돌이 속에서 지금 사회는 여러 가지 모순에 휘말리고 있다. 이러한 부분을 잘 짚어주는 제인 비의 작품은 IT기업들이 우리 손에 쥐어준 새로운 도구를 어떻게 사용하는 것이 바람직한지에 대한 화두를 던진다. 그리고 우리가 기업 측에 내준 힘의 문제에 대해, 우리가 그렇게 내던지는 권력의 문제에 대해 보다 포괄적으로 생각하게끔 만들어준다.

('브랜드 컬처'라는 표현처럼) 오늘날 디지털 신문화의 기원을 연 주체로 소개되는 IT 브랜드들은 우리 생활양식은 물론 표현방식에도 영향을 준다. 인터넷에

서 정보를 검색하는 행위를 "구글링하다"*라고 말하는 것이 대표적이다. 특히 사람들에게 있어 선망의 대상이 되는 브랜드들은 제품을 소유하고 싶다는 욕망을 부추기며, 이에 따라 이들 제품에 대한 소비자의 의존도도 높아질 수 있다. 그러므로 브랜드는 우리를 매료시키는 동시에 우려 대상이 되기도 한다. 불가피하게 삶의 방식을 근본적으로 바꾸어놓는 원인이 되기 때문이다. 따라서 확실한 지표 없이 급변하는 사회라면 일개 단어에서 시작한 브랜드가 한 시대를 대표하는 악의 상징이 될 수도 있다. 그러므로 우리는 브랜드에 올바른 지위를 부여해줘야 한다.

* 이 글 본문에 " "큰 따옴표로 처리된 부분은 제인 비의 작품에 등장하는 문구임.

더 알아보기

▶ Blog.institut-expression.com

신성함의 새로운 정의

Antoine Bouillot

앙투안 부이요

명품 브랜드가 한 사회에서 고유 의미를 갖게 되고, 우리 소비에서 고유한 위상을 차지하는 것 또한 브랜드 기능과 관련된다. 이에 따라 한 사회에서 하나의 아이콘이 된 명품 브랜드 제품들은 거의 신성한 물건이자 숭배 대상으로 나타난다.

스테판 보라스

명품 '디렉터' 혹은 '명품' 예술가

앙투안 부이요는 여러 명품 브랜드에서 아트디렉터 및 패션쇼 감독으로 근무하면서 오랜 기간 명품 업계에 몸담아 온 인물이다. 그는 명품 브랜드와 그 로고를 주로 다루는데, 특히 광고와 무대 연출에서 두드러지게 나타나는 이들 브랜드의 심미성을 주로 파고든다. 〈가장 강한 자세는 바로 무릎을 꿇는 것이다 The most powerful position is on your knees〉에서 그는 두 개의 제품과 두 브랜드를 한 작품 속에 조합해놓는다. 우선 벽면에는 옷이 걸쳐진 양팔이 벽에서 튀어나온 모습으로 위를 향해 두 손을 벌리고 있는데, 손바닥 위에는 샤넬 N°5 향수병이 놓여있다. 이를 보면 미사를 주재하는 신부가 포도주를 축성하기 위해 가지런히 두 손을 모아 벌리고 있는 형상이 대번에 떠오른다. 그 옆에 이와 짝을 이루는 또 다른 두 손은 루이뷔통 LV 로고가 박힌 면병을 쥐고 있다. 미사 중 신부가 성찬 전례를 마무리하며 성체를 거양하는 모습을 그대로 옮겨온 형상이다.

앙투안 부이요, 〈가장 강한 자세는 바로 무릎을 꿇는 것이다〉, 2011,
핸드프린팅에 합성수지로 제작한 손 모형, 면병 위에 골드 실크스크린,
샤넬 N°5 향수병 75ml, 면과 실크, 150x70x43cm

앙투안 부이요는 외부에 자신을 잘 드러내지 않는 타입이라 쉽게 다가가기 힘든 아티스트다. 작품의 의미를 물으면 작가는 이에 대한 직접 답변은 회피한 채, 그저 작품으로 시선을 돌리면서 이를 통해 느낄 수 있는 감정이나 즐거움에 대해 이야기할 뿐이다. "관객은 작품에서 자신에게 흥미가 느껴지는 부분을 보게 마련이고, 작가는 작품 해석을 강요할 수 없다."[1] 그럼에도 앙투안 부이요는 럭셔리 문화의 대표 아이콘이 된 브랜드에 대한 개인적 관심을 숨기지 않는다. 이에 따라 그의 작품에는 종종 서정성이 나타나며, 심미성에 대한 추구가 분명히 드러난다.

명품 기업의 아트디렉터이자 패션쇼 감독이라는 이력을 갖고 있는 만큼 앙투안 부이요는 장인이 명품을 만들 때처럼 완벽주의를 추구하며 작품을 제작한다. 이렇게 만들어진 작품을 통해 그는 소비사회에서 브랜드가 차지하는 위치에 대해 질문을 던지고, 물건에 대한 숭배의식 등 사회에서 관찰되는 극단적 양상에 대한 문제도 제기한다. 그의 표현방식은 오락적이고 해학적인 것과 거리가 있으며, 우리로 하여금 물건이나 브랜드, 특히 명품을 바라보는 태도에 대해 다시 생각하게 만든다.

브랜드, 마법의 주문

이 작품에서는 분명 종교적 신성함이 느껴진다. 그러므로 작품 속에서 (성찬 전례의 빵과 포도주라는) 지극히 신성한 상징기호를 발견하고 충격을 받는 신자도 있을 수 있다. 작가가 이러한 성유물을 왜곡해 브랜드라는 세속 세계와 결부시켰기 때문이다. 〈가장 강한 자세는 바로 무릎을 꿇는 것이다〉라는 제목 또한 작품을 이루는 한 요소가 되며, 이는 작품에서 연출된 무대에 절대적인 힘을 접목시켜준다. 이로써 작가는 대표 브랜드 혹은 상징적 물건을 통해 명품 세계를 종교적 신성함이나 절대적 권위에 결부시킨다. 상업 아이콘이 곧바로 종교 아이콘을 연상시키며, 신성한 성유물과 연계되는 것이다. 어쩌면 이 분야에선 앙투안 부이요보다 에밀 졸라가 한 발 더 앞서 갔을 수도 있는데, 일찍이 에밀

졸라는 백화점을 "신종 대성당"²에 비유했었기 때문이다. 이렇듯 종교와 멀어져 세속화된 현대 사회에서도 종교적 신성함은 분명 사라지지 않았다. 다만 새로운 비종교 영역에서 종교적 신성함이 나타날 뿐이다. 앙투안 부이요는 현대 사회의 성유물이 된 제품을 종교적 성유물로 비유하려는 듯 보인다. 새로이 신성함의 원천이 된 이 제품들은 그 소유자에게 사회적으로 구별될 수 있는 힘을 부여하기 때문이다.

이 작품에서는 특히 면병을 표현한 부분이 흥미로운데, 면병이 화체化體, 즉 '정말로' 예수의 살이 되는 성찬 전례 마지막 순간을 암시하기 때문이다. 사회학자 피에르 부르디외Pierre Bourdieu는 오트 쿠튀르에 대한 연구³에서 브랜드가 이와 같이 성변화聖變化하는 능력에 대해 입증한 바 있다. 브랜드가 가공할 만한 상징적 영향력을 미침으로써 제품에 마법의 옷을 입혀준다고 본 것이다. 이 같은 분석은 특히 명품 분야와 관련해서 상당히 설득력을 얻는데, 대표적인 유명 브랜드 경우를 이에 대입해보면 이 분석이 거의 맞아 떨어지는 듯하다. 전위예술가 마르셀 뒤샹Marcel Duchamp 역시 남자용 소변기를 〈샘Fontaine〉(1910)이라고 소개함으로써, 변기라는 평범한 대상에 특별한 예술적 지위를 부여한다. 앙투안 부이요는 이러한 성변화를 통해 그 의미가 증폭되는 효과를 유발한다. 사실 미술관 같은 장소에 고급 향수병 하나를 갖다 놓는 것만으로도 하나의 상품은 원래 지위를 뛰어넘어 예술 오브제로 거듭날 수 있다. 하지만 앙투안 부이요는 신부의 양손 위에 상품을 가져다 놓음으로써 그 해석 효과를 배가시키고, 그러면서도 도발적 방식으로 해석에 대한 질문을 제기한다.

명품 관련 코드를 통해 보다 포괄적인 문제를 파고드는 앙투안 부이요는 이 작품에서 특히 기호와 지시 대상의 의미 작용 관계에 대해 알아보고, 제품을 신성하게 만들어 줄 수 있는 브랜드의 문화적 가공 능력을 탐구한다. 이에 따라 하나의 브랜드는 곧 하나의 세계로 나타나는데, 이는 샤넬과 루이뷔통이라는 두 브랜드를 동시에 표현한 이 작품에서 특히 잘 드러난다. 'Chanel N°5'라는 대표 상품으로 샤넬을 나타내고, 이와 함께 'LV' 로고로 루이뷔통을 표현한

앙투안 부이요, 〈적과의 동침〉, 2009, 세라믹과 전선

작가는 상품과 브랜드를 동시에 이야기함으로써 두 배의 담론 효과를 만들어 낸다. 아울러 부이요 작품에서 명품 세계는 작품 제작 과정의 높은 질적 수준으로도 나타난다. 작품의 팔 부분을 파리 그레뱅뮤지엄 장인들이 손수 작업하는 등 작품이 "마치 하나의 명품처럼 제작"[4]되었기 때문이다. 재미난 점은 아티스트가 명품 업계 코드를 가져다 작품에 활용하면, 한편으로 명품 브랜드들은 다시 예술계에서 영감을 얻는다는 사실이다.

더 알아보기

▶ http://alicebxl.com/en/artists/artist/antoine-bouillot

순수한 유년의 향수

Annick b. Cuadrado

아닉 콰드라도

아닉 콰드라도는 유년기 기억을 바탕으로 래핑 카우 브랜드를 변형시켜 재해석한다. 팝아트 코드가 사용된 작품은 래핑 카우 브랜드를 일상생활의 대표 아이콘으로 만들어주고, 웃는 젖소 모양의 이 친근한 로고를 통해 우리는 미화된 옛 과거와 정서적으로 이어진다. 아닉 콰드라도 작품은 향수를 이끌어내는 기제로서의 브랜드를 잘 보여주며, 세대 고유의 정서적 표식으로서 브랜드가 맡은 역할에 대해 질문을 던진다.

마르가레 조지옹 포르타유

이십여 년 전부터 파리를 기반으로 활동해온 여류 조형예술가 아닉 콰드라도 1956~는 유년기 추억을 바탕으로 래핑 카우 치즈나 하리보 젤리, 하인즈 케첩, 페즈 캔디 등 상징적이고 친근한 브랜드를 약간씩 변형시켜 독창적인 작품을 만들어왔다. 작업에는 플렉시 유리나 합성수지 같은 소재를 주로 사용하는데, 대비나 투명 효과를 표현하기에 유리하고 재료의 특성을 살려낼 수 있기 때문이다. 이렇게 제작된 그녀의 작품은 국내외 전시에서 자주 소개되고 있다.

　〈플라워 래핑 카우 Vache qui rit Flower〉는 팝아트 코드를 사용한 작품으로, 래핑 카우 치즈의 유명한 로고를 다양한 색상과 형태로 재해석했다. 앤디 워홀의 작품 〈캠벨 수프 통조림〉이나 〈메릴린 먼로 Marylin Monroe〉(1967) 연작에서 사용된 기법과 마찬가지로 아닉 콰드라도 역시 메인 모티브 하나만을 다양한 색과 함

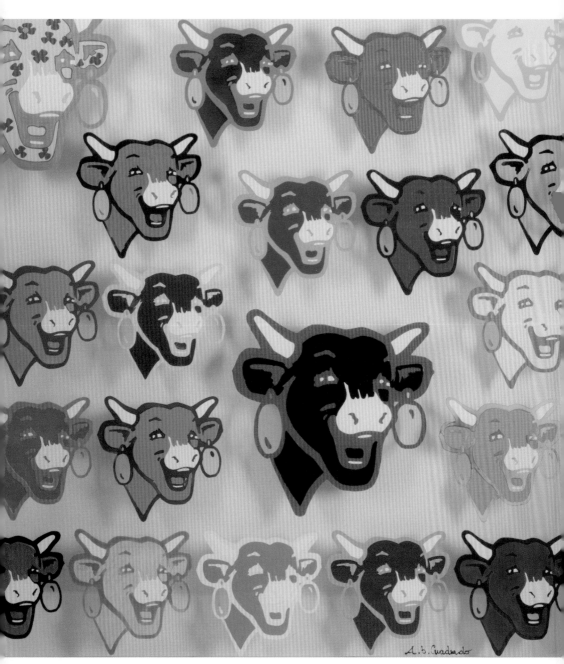

아닉 콰드라도, 〈플라워 래핑 카우〉, 2012, 플렉시 유리에 아크릴, 100x100cm

께 반복적으로 표현함으로써 작품을 구성한다. 브랜드의 시각적 원형을 충실히 살리면서 화려한 원색을 파격적으로 사용한 콰드라도의 작품은 우리를 유년기의 다채로운 유희 공간으로 데려간다. 뿐만 아니라 작품에서 발산되는 밝고 경쾌한 느낌은 플렉시 유리 사용으로 더욱 배가되는데, 플렉시 유리가 벽에 그림자를 드리워줌으로써 메인 모티브를 보다 생동감 넘치고 깊이 있게 입체적으로 표현해주기 때문이다.

세대를 초월하는 한 마리의 소

아닉 콰드라도는 유년기 기억을 주로 파고드는데, 작품에서 브랜드를 중점적으로 다루는 이유는 브랜드 자체의 위상 때문이 아니라 브랜드가 지나간 한 시절을 떠올려주기 때문이다. 아닉 콰드라도는 여행 중이던 어느 날 문득 레옹 벨Léon Bel이 만든 대표 가공 치즈 래핑 카우의 저 유명한 젖소 그림이 새롭게 다가오는 유년기의 향수에 사로잡힌다. 원래 그녀는 풍경을 중심으로 캔버스에 그림을 그리는 작업 방식을 택해왔으나, 로고의 재발견 이후로 기존 작업 주제와 기법에서 벗어났다. 새로운 소재 위에 유년기 기억을 되살리는 작업에 전념한 것이다. 개인 추억을 바탕으로 한 아닉 콰드라도의 작품은 전적으로 작가의 어린 시절 기억 속에 각인된 상품을 중심으로 작업이 이뤄진다. 그리고 이러한 작품은 한 시대를 풍미한 브랜드를 알고 있는 모든 세대 사람들에게 집단 향수를 불러일으킨다.

아닉 콰드라도 작품은 하나의 아이콘이 된 유명 브랜드를 작품의 중심 소재로 사용한 것으로도 시선을 끌지만, 시각을 구체화하여 표현하는 재료 선택 또한 상당히 인상적이다. 또한 미국 팝아트와의 연계성도 뚜렷이 드러나는데, 대량 소비를 나타내는 브랜드의 사용이나 주요 모티브의 반복 표현 등이 대표적이다. 하지만 앤디 워홀을 비롯한 다른 예술가들이 시각 이미지의 기계적인 반복으로 단조로움이나 지루함을 표현하는 반면 아닉 콰드라도는 리듬감과 경쾌함이 느껴지는 작품을 선보인다. 콰드라도의 작품에서는 틀에 박힌 고정적 측

면을 찾아볼 수 없으며, 래핑 카우 로고만 하더라도 꽃문양이 들어간 소 모양 등 유아 속성이 드러나는 다양한 형태와 색깔로 표현된다.

아닉 쾨드라도 작품에 주요 모티브로 사용된 브랜드가 눈길을 끄는 이유는 이 브랜드들이 산업 소비사회의 일면을 연상시키기 때문이 아니라, 친숙하면서도 눈에 익은 로고를 통해 유년기를 상징하기 때문이다. 가령 래핑 카우 브랜드를 살펴보자. 1921년 레옹 벨이 상표 출원한 브랜드 래핑 카우는 처음부터 웃는 소 모양의 로고가 브랜드를 상징했다. 유명 도안가이자 동물 캐리커처 작가인 뱅자맹 라비에^{Benjamin Rabier}가 만든 브랜드 로고는 시간 흐름에 따라 그 형태가 달라졌지만, 브랜드 자체는 지금까지도 여전히 웃는 소 그림과 함께 남아 있다. 따라서 수 세대에 걸쳐 그 명맥을 유지해온 브랜드 래핑 카우는 오늘날에도 달콤 씁쓸한 향수를 불러일으키며 우리를 저마다의 미화된 과거 속으로 옮겨다놓는다. 아닉 쾨드라도는 브랜드와 관련한 기억이 실제 경험에 기반을 두고 있을 때 향수를 불러일으킨다고 봤는데, 이런 면에 있어 그녀가 느

프랑스인의 일상을 담은 치즈

1921년 세계 최초로 낱개 포장 방식의 가공치즈로 개발한 래핑 카우는 프랑스인의 일상을 상징하는 브랜드가 되었다. 그래서 아닉 쾨드라도 이외에도 여러 예술가들이 이 로고를 활용했는데, 실뱅 쇼메의 애니메이션 《벨빌의 세 쌍둥이》에서는 래핑 카우를 자전거 대회에서 시상하는 여인의 모습으로 패러디했다.

끼고 표현하는 향수는 '실제적 향수'에 해당한다. 아닉 쾨드라도는 자신이 직접 살았던 한 시대의 일상에서 소재를 끌어오기 때문이다. 그녀와 같은 세대에 태어난 사람들뿐 아니라 보다 최근에 태어난, 그러나 오늘날에도 여전히 그 브랜드를 구입하는 사람들 모두와 관련된 이러한 일상의 기억은 모두가 공유하는 '집단 향수'를 자아낸다.

세대를 초월해 온 가족이 함께 먹는 래핑 카우 치즈는 래핑 카우 박물관까지 생길 정도로 프랑스 대표 먹거리 유산이 되었다. 행복한 유년기라는 영원불멸의 보편 가치를 중심으로 시간 흐름에 따라 하나의 스토리를 만들어가는 래핑 카우는 브랜드 신화를 만들어냈으며, 따라서 래핑 카우 브랜드를 이용한 아닉

아닉 콰드라도, 〈하인즈 케첩 진열대〉,
2013, 84.5x67cm

콰드라도 작품은 시간을 초월한 영향력을
지니게 된다.

21세기의 팝아트

친근한 사물을 표현하는 것이 그 특징인 팝
아트(1947-1970)는 1950년대 크게 붐이 일
었던 추상 회화의 대척점에 서 있는 예술
장르로, 소비가 모든 것을 장악한 한 시대
의 상징적 사물이나 인물을 주된 테마로 삼
는다. 일찍이 팝아트 장르의 작품에서는 브
랜드와 상품이 눈에 띄는 경우가 많았는데,
영국의 '팝아트' 초창기 콜라주 작품에 코
카콜라병이 등장한 것도 이와 같은 맥락이
다(에두아르도 파올로치Eduardo Paolozzi, 〈나는 부자의 노리개였다I was a Rich Man's Plaything〉
(1947)). 따라서 앤디 워홀을 비롯한 뉴욕 팝아트 예술가들도 광고 이미지를 반
복적인 테마로 차용하면서 작품 속에 브랜드와 상품의 이용을 늘려간다. 작품
에 표현된 상품들은 대개 일상생활의 대표 아이콘들인데, 단 누구나 알고 있는
생활 아이콘이되 대량 소비사회의 대중화된 상품들이다. 앤디 워홀이 작품에
서 브랜드를 다루는 방식에서도 제품의 대표성과 대중성이라는 두 가지 특성
이 잘 드러난다. 빈 바탕 위에 작품의 유일한 모티브로서 하나의 제품이 단독
으로 표현되어 있지만, 이를 반복적으로 나타냄으로써 공장 제조품의 대중화
에 대한 질문을 제기하기 때문이다(〈녹색 코카콜라병Green Coca-Cola Bottles〉(1962), 〈캠
벨 수프 통조림〉 참고).

더 알아보기
▶ Annickbcuadrado.com

브랜드의 왜곡과 잡동사니의 부활

Bernard Pras

베르나르 프라

베르나르 프라 작품에서 서로 모인 개개의 물건은 원래 용도를 벗어나 새로운 가치를 갖는다. 작가는 물건이 갖고 있던 원래 의미를 모두 지워버린 뒤 새로운 상징을 부여하며, 기존의 의미를 잃어버린 물건은 기호화된 언어처럼 전체 구조 속에서만 의미를 띤다.

브누아 에유브링

베르나르 프라[1952~]의 스승은 어쩌면 그의 할머니인지도 모르겠다. 식료품 가게를 운영하던 할머니가 실은 베르나르 프라를 예술 분야에 입문시킨 장본인이기 때문이다. 공학도의 길을 걷던 그는 이를 곧 포기하고 미술학교에 등록했으며, 수년 간 형태에 관한 연구를 한 뒤 1990년대 중반쯤부터 여러 물건을 조합한 설치 작품과 아상블라주를 제작했다. 이런 그의 작품은 사진으로 찍어 작가가 원한 평면 이미지로 만든 후에야 비로소 관객이 전체적인 작품 구성에 대해 구체적으로 알 수 있다. 베르나르 프라 작품을 보면 곧 주세페 아르침볼도[Giuseppe Arcimboldo, 1527-1593] 작품이 떠오르는데, 르네상스 시기의 화가 주세페 아르침볼도 또한 과일이나 꽃, 야채 등으로 인물화를 구성했기 때문이다. 하지만 그와 달리 베르나르 프라는, 소비사회에서 파생된 물건이나 상품을 주재료로 설치 작품을 구성한다. 가령 2013년 마르세유에서 선보인 한 설치 작품은 헌 옷과 (운동화 등) 수백 개의 재활용품을 모아 만들었는데, 이를 사진으로 촬영하

베르나르 프라, 〈메릴린 먼로〉, 1999 ©Bernard Pras

면 한창 경기 중인 축구선수 지네딘 지단의 모습으로 나타난다.

아르침볼도 효과

베르나르 프라 작품은 소비가 끊임없이 의미 조합을 만들어내며, 마치 언어처럼 기능한다는 점을 일깨워준다. 자질구레한 물건들로 초상화를 만든 베르나르 프라는 롤랑 바르트의 일명 '아르침볼도 효과effect Archimboldo'를 활용한 격이다. "다시 한 번 인간의 언어 구조에 대해 떠올려보자. 인간의 언어는 두 차례 해체되는데, 우선 발화된 직후 단어로 해체되는 것이 그 첫 번째 단계다. 이어 이 단어는 다시 소리와 글자로 해체될 수 있는데, […] 이 같은 구조는 시각 예술에 있어 별로 의미를 갖지 못한다. […] 그림은 단 하나의 분절 구조로 이뤄져있기 때문이다. 따라서 아르침볼도 작품이 구조적으로 얼마나 역설적인 작품인지 이해하는 것은 그리 어렵지 않다. 아르침볼도는 그림을 실로 하나의 언어로 만들어버리는데, 그림을 이중적 분절 구조로 만들었기 때문이다. 우선 칼뱅의 두상은 이름을 부여할 수 있는 물건 형상으로 —달리 말해 단어로써— 일차적으로 해체된다. 닭 몸체와 닭다리, 생선 꼬리, 종이 뭉치 등으로 나뉘는 것이다. 그리고 이 물건들은 다시 아무 의미를 띠지 않는 형태로 해체된다. 즉 단어와 소리 두 가지 차원이 전체를 이루고 있는 셈이다."[1]

이 점에 있어 베르나르 프라의 작품은 브랜드 경제에 대한 비판을 읽어내기에 유용하다. 그의 작품에서는 과연 이 물건들이 무엇에 대한 이야기를 하고 있느냐는 문제가 암묵적으로 제기된다. 사물과 달리 물건이 하나의 문화 가공물이 된 순간부터 항상 무언가를 의미하게 되었다면, 물건의 의미는 브랜드 경제에 의해 상당 부분 퇴색되었다고 봐도 무방하다. 사실 산업사회는 수많은 소비제품들을 점진적으로 기호 중심의 가상 체계 안에 편입시켜왔고, 이에 따라 상품은 실제 세계와의 접점을 잃은 채 오로지 상품으로만 한정되는 존재가 되고 말았다. 상징기호로써 물건의 의미가 파괴되는 이 같은 논리와 반대로, 베르나르 프라 작품은 새로운 각도에서 물건을 바라보게 만들어 소비제품에 대

한 경외감을 자아낸다. 쓰레기통에서 물건을 끄집어내어 (비록 일시적일지언정) 여기에 제2의 인생을 부여하는 베르나르 프라는 상징적 경계를 넘나들면서 물건의 의미를 재활용하는 데 기여한다. 이렇게 새 생명을 얻은 비스킷 상자와 스낵 봉지, 감자칩 통, 두루마리 화장지 등은 태양왕 루이 14세를 표현하는 데 쓰인다. 기호의 역습이라는 반대 시각의 접근을 뛰어넘어 이 작품에서는 물건의 가치와 의미에 대한 재해석이 이뤄진다. 물건이 원래 용도에서 벗어나는 동시 그 가치가 달라지기 때문이다. 개개 사물이 모여 전체를 이루면서 새로운 의미를 띠며, 기존의 의미를 상실한 물건은 기호화된 언어처럼 전체 구조 속에서만 의미 작용을 하며, 새로운 의미 구조가 탄생하는 원칙은 오직 작가만이 알고 있다.

주체적 상징의 브랜드

물건에 대한 가치 질서가 재편되고 나면 그 다음엔 브랜드 문제가 제기된다. 이제 브랜드는 (메릴린 먼로의 초상 속 에비앙 로고처럼) 물건 언저리에서 그 모습을 드러내는 일개 라벨 정도에 지나지 않게 되었기 때문이다. 이로써 브랜드는 더 이상 의미에 영향을 미치지 못하게 된다. 물건에 그 의미를 되돌려준 베르나르 프라는 브랜드를 해체하고 이름 그 자체로만 국한시켜버리며, 현실 세계에 속한 광고문안 정도로 한정시킨다. 소비사회가 브랜드에 부여했던 과도한 가치를 무효화한 것이다. 사실 소비사회는 물건에 의미를 부여해 소유욕을 부추기고 잠재적으로 더 많은 고객을 유치하게 하며, 브랜드는 다양한 홍보 수단을 활용해 물건의 사회적 의미를 만들어내는 데 상당 부분 일조한다. 이렇게 보면 브랜드는 상징 의미를 조작해 소유욕을 발동하게 만드는 존재가 된다. 그런데 베르나르 프라 작품에서 상품이라는 개념을 배제하고 물건에 의미를 부여하는 주체는 바로 브랜드가 아닌 작가 본인이다. 물건의 의미를 박탈하면서 물건을 단순한 상품으로 전락시킨 브랜드 경제 논리와 정반대 지점에 서 있는 작가의 행보에는 여러 가지 의미가 있다. 브랜드의 지배에서 벗어난 물건이 이용자에게 다양한 의미로 다가갈 수 있기 때문이다. 물건이 아닌 상품의 경우는 이용자에게 다중

의미로 다가갈 수 없는데, 브랜드 목적에 따라 만들어진 상품은 브랜드가 미리 정해놓은 작용을 하는 것 이외에 다른 의미 작용을 할 수 없기 때문이다. 사실 개개인에게 있어 물건은 경이로움이나 서정적인 정취를 불러일으키는 대상이 될 수도 있고, 상상을 자극할 수도 있다. 하지만 브랜드는 여러 가지 의미로 가득 찬 물건의 세계를 무너뜨리고, 오로지 브랜드의 목적에만 부합한 효율적인 상품들을 제안한다. 따라서 소비자는 정서적 혹은 서사적 요소가 배제된 채 그저 많게만 느껴지는 수많은 상품들 앞에서 쉽게 싫증을 느끼며 질리게 마련이다.

아마도 베르나르 프라 작품은 이러한 세태에 반기를 들고 있는 듯하다. 작가가 여기저기서 취합해 한곳에 모아둔 물건은 본래의 고귀한 의미를 다시 획득하고, 의미 작용의 연쇄 고리 속에서 제 역할과 기능을 회복한다. 이로써 물건은 새로운 이용가치를 얻는데, 물건들로 구성된 초상화라는 텍스트 안에서 의미 작용을 일으키는 것이다. 브랜드는 물건으로 개인을 분류하지만, 이와 반대로 베르나르 프라는 물건을 취합하고 수집하는 과정을 통해 물건의 사회적 의미를 재설정한다. 수집한 물건의 재배치를 통해 작가는 그동안 브랜드가 부여한 상징적 의미를 탈피하여 물건이 다시금 서정적 의미를 지니도록 만들어준다.

물건의 변신

베르나르 프라의 작품은 인류학자 클로드 레비스트로스 Claude Lévi-

베르나르 프라, 〈지단〉, 2013 ©Bernard Pras

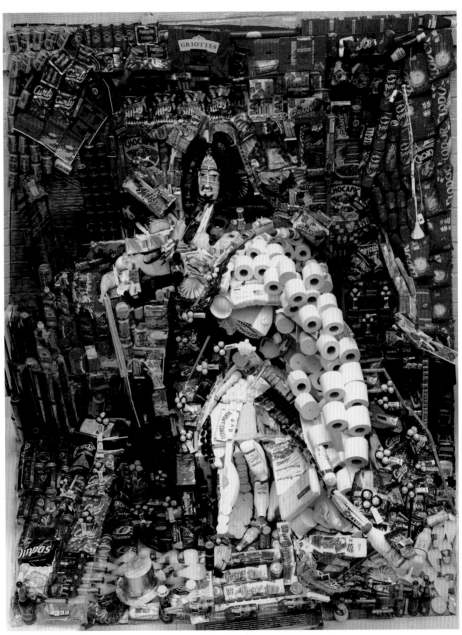

베르나르 프라, 〈루이 14세〉, 2003 ©Bernard Pras

Strauss가 제시한 인류학적 의미에서의 '브리콜라주Bricolage' 문제를 놀라울 정도로 잘 설명해주고 있다. 즉, 여러 잡다한 물건들을 긁어모아 옛것에서 새것을 만들어 유의미한 계획을 세우는 신화창조적 방식이 베르나르 프라의 작품을 통해 드러나는 것이다. 저서《야생의 사고La Pensée Sauvage》에서 레비스트로스는 이미 의미들이 응축되어 있는 상품들을 개인이 새로운 의미 공간 속에서 창의적으로 조합하는 다양한 방식을 '브리콜라주'라 지칭한다. 쉽게 말해 브리콜라주란 사물을 변형 왜곡하거나, 기존 물건을 창의적으로 재배열 재조립하는 것을 말한다.

무에서 유를 창조하는 발명가와 달리, 손재주로 유에서 새로운 유를 창조하는 '브리콜뢰르Bricoleur'*의 경우, 자신이 갖고 있는 도구와 물건을 이용해 새로운 무언가를 만들어내고, 이미 그 용도나 목적이 정해진 잡다한 도구 및 재료로 자신만의 구상안을 진행시킨다. 그런데 브랜드는 우리 생각을 일정 부분 미리 한정짓는 경향이 있어, 물건의 의미는 광고와 유행에 따라 어느 정도 결정된다. 광고와 유행은 상업 분야에서 의미 전달의 주된 동력에 해당하기 때문이다.[2]

브랜드는 유명한 라이선스나 브랜드 스토리 등 고유의 코드와 더불어 독자적인 의미 체계를 부과하는 속성이 있다. 베르나르 프라는 바로 이러한 브랜드의 속성에서 벗어나 '끼'를 발산할 공간, 그리고 이에 따라 자연히 '나'를 드러낼 공간을 열어줌으로써 스스로 의미를 갖는 체계를 ('브리콜라주' 기법으로) 만들어낸다. 물건의 원래 의미를 재구성해 물건이 새롭게 재탄생할 수 있도록 만드는 것이다. 이용가치가 없어져서가 아니라 단지 '진부'해졌다는 이유로 소비품 자격을 상실한 물건을 재활용함으로써 작가는 표면적 의미로나 상징적 의미로나 이 물건들을 '수거'해 새로운 의미 체계에 편입시켰고, 그 안에서 물건은 새로운 '품격'으로 다시 태어난다. 버려진 물건들로부터 새로운 모티브를 만들어낸 그의 작품은 물건에 다시금 정서적 의미를 부여하는 효과를 발휘한다.

한편 베르나르 프라 작품은 소비사회 특유의 모순을 꼬집는다. 물건의 물질

* 손재주에 능하여 수공일이나 목공일을 잘하는 사람.

적 성격과 상징 의미 사이의 관계를 지적하고 있는 것이다. 브랜드 경제에 대한 비판 가운데 대표적인 것은 바로 브랜드가 물건의 상징적 의미에만 치중한 나머지, 물건의 물리적 특성은 간과하고 있다는 점이다. 그렇다면 물건을 아예 본격적인 그림으로 변신시킨 베르나르 프라의 시도 역시 이와 같은 우를 범하고 있는 것인가? 하지만 그의 그림에는 이미지에 대한 숭배의식을 파괴하려는 의도가 있지 않았던가?

베르나르 프라가 보여준 물건의 '변신'은 시각 효과를 이용해 이미지를 변형 가공한 것으로, 원칙적으로 이는 가역적인 성질을 갖는다. 즉 하나의 그림을 이루고 있는 요소들을 얼마든지 원래대로 되돌릴 수 있다는 것이다. 특히 그는 개별 이미지를 변형시켜 전체적으로 통일된 그림을 만들어낸다. 그런데 베르나르 프라와 같은 작업 방식에서는 사물과 세계에 대한 관점을 조심스럽게 재확인시켜주는 데 비중을 둔다. 변신 또한 하나의 관점, 즉 세상에 대한 시선을 중시한다는 특징이 있지 않은가? 따라서 자신의 시각을 우리에게 주입시키려는 브랜드와 달리,

예술적 영감의 원천, 장난감 가게

베르나르 프라는 세계 각지를 여행하면 항상 그 지역의 장난감 가게나 고물상 등을 방문한다고 한다. 자신의 작업에 사용할 다양한 재료를 찾고, 예술적 영감을 얻기 위함인데, 그가 장난감 가게에 애착이 있는 것은 어머니와 깊은 관련이 있다. 어머니는 그의 출산 직전 장난감 가게에 들렀다가 그곳에서 베르나르 프라를 낳았고, 이 일화는 어머니에게 애착이 강한 베르나르 프라에게 예술적 영감의 원천이 되었다.

베르나르 프라는 물건에 대한 통일된 관점을 제시한다. 즉 물건이 특정한 관점과 관계를 통해서만 의미를 부여받는 것처럼 보여주는 것이다. 독일 화가 파울 클레 Paul Klee, 1879-1940는 무릇 예술작품이란 이렇듯 보이지 않는 것을 보게 해주는 힘이 있다고 정의했는데, 바로 베르나르 프라의 작품이 그렇다.

더 알아보기
▶ Bernardpras.fr

새롭게 일깨운 감각과 정서

Sophie Costa

소피 코스타

소피 코스타는 여러 브랜드의 상호나 그래픽적 특징을 왜곡해 이를 재해석함으로써 예술적 메시지를 표현한다. 이러한 소피 코스타의 접근 방식을 부분적으로 요약해주는 말이 바로 "시각에 촉각을 더하라"는 것이다.

장 마르크 르위

소피 코스타[1967~]는 어릴 때부터 줄곧 그림을 그리고 색칠을 했다. 하지만 후각에도 관심이 많았던 소피 코스타는 이와 관련한 일을 자신의 첫 번째 직업으로 삼는다. 리옹 산업의약대에서 미용학 석사 학위를 취득한 그녀는 별다른 어려움 없이 화장품 업계에 입성했는데, 볼터치나 섀도, 립스틱 등 화장품을 만드는 일은 소피 코스타가 재료든 색감이든 때와 장소를 가리지 않는 창작력을 발휘하기에 충분한 여건이었다. 2005년, 소피 코스타는 진로를 완전히 바꿔 자신이 가장 하고 싶었던 예술 분야에만 집중한다. 현재 그녀는 그칠 줄 모르는 놀라운 상상력을 바탕으로 추상 예술 분야의 조형 회화 아티스트로 활약 중이다.

소피 코스타의 작업은 주로 두 가지 방향에서 이뤄진다. 우선 결이나 조직을 살려낸 밑판이나 착색된 도료 위를 긁어낸 밑판을 준비하고, 그 위에 신문의 발췌 기사나 각종 오브제, 포장재 등을 조합해 예술적 구성력이 돋보이는 작품을 탄생시킨다. 소피 코스타는 특유의 창작력을 바탕으로 회화와 콜라주, 스크

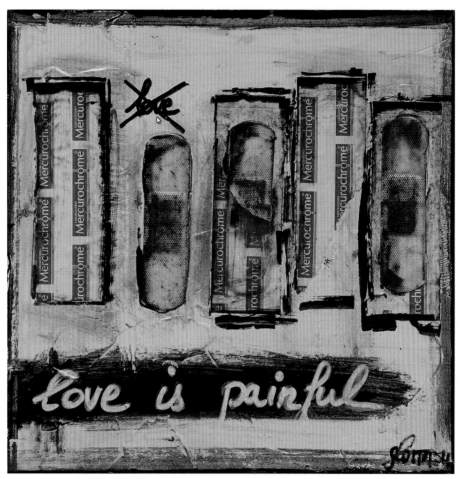

소피 코스타, 〈사랑은 고통이다〉, 2014 ⓒSophie Costa

래치 기법에 의한 변조 효과, 재료의 왜곡, 병렬 혹은 중첩 효과 등 여러 가지 테크닉을 활용해 매우 독창적인 작품을 만들어낸다. 단, 어느 작품에서든 작품 중심에 브랜드가 등장한다는 나름의 방식을 고수한다.

소피 코스타가 가장 많이 사용하는 브랜드는 바로 '코카콜라'다. "끝없는 영감이 샘솟는 원천"이기 때문이다. 소피 코스타는 코카콜라가 "긍정적인 메시지를 담고 있는 그래픽 광고 효과도 뛰어날뿐더러 금속 재질의 캔 또한 어떤 식으로든 한 번 찌그러지면 나에게 말을 건네면서 감정적인 동요를 일으킨다"고 설명한다.

소피 코스타는 스스로 '마티에리즘'을 자청하고 나선다. 앵포르멜 미술의 하위 조류인 마티에리즘은 장 뒤뷔페Jean Dubuffet, 에토레 콜라Ettore Colla, 알베르토 부리Alberto Burri, 장 포트리에Jean Fautrier, 졸탄 케메니Zoltán Kemény 등으로 대표되는 장르로, 2차 세계대전 후 예술비평가 미셸 타피에Michel Tapié가 앞장서서 주창한 예술 조류다.

고통과 치유의 아이콘, 머큐로크롬

소피 코스타의 수많은 작품 가운데 〈사랑은 고통이다Love is painful〉라는 작품이 있다. 가로 세로 각각 19센티미터 크기에 그림과 콜라주의 조합으로 만들어진 이 작품에는 '머큐로크롬Mercurochrome'이란 브랜드가 등장한다. 일부 작품에서는 여러 브랜드가 한꺼번에 사용되기도 하지만, 이 작품에서는 오직 '머큐로크롬' 브랜드만이 사용되었다. 머큐로크롬은 한 번 바르고 나면 상처 부위에 붉은색의 강한 흔적이 남지만 (소독약의 대명사라 불릴 만큼) 상당히 유명한 브랜드다. 작가는 이러한 브랜드 자체의 표현력만으로도 충분히 작가와 관객 사이에 상상의 가교가 놓일 수 있다고 본 것 같다. 작가가 의도했던 생각이 그대로 관객에게 전달되어 메시지로서 수용되는 것이다.[1] 단, 여기서 말하는 관객은 단순히 한 번 보고 지나치는 게 아니라 작품 앞에 발길을 멈춰, 작품을 이해하고 이런저런 요소들을 나름대로 배치해보며 작가의 의도를 해석하려는 사람을 뜻한다.

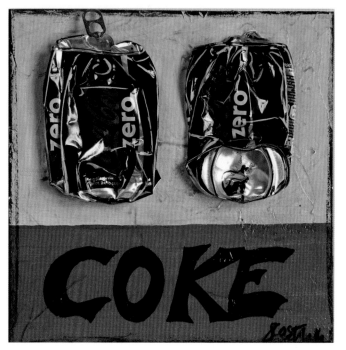

소피 코스타, 〈콜라〉, 2014 ©Sophie Costa

일반 광고에서는 일방적인 메시지 전달이 주를 이루지만, 소피 코스타의 작품에 단독으로 등장한 브랜드는 작가와 관객 사이의 가교가 둘을 온전히 이어줄 수 있다는 점에서 그 정당성을 얻는다. 이 작품에서 콜라주 부분은 일회용 밴드와 그 포장으로 이뤄져 있는데, 포장지에는 'Mercurochrome' 로고가 박혀 있다. 작품에 사용된 일회용 밴드 일부가 훼손되어 있는데, 이것이 상징적으로 피를 가져다놓은 것인지 아니면 머큐로크롬으로 꾸며놓은 것인지는 알 수 없다. 여기에서도 역시 해석은 관객 몫이다. 관객 입장에서는 작품 상단에 삭제 기호와 함께 표시된 'love'라는 글자가 과연 무엇을 의미하는 것인지 알쏭달쏭하겠지만, 이에 더해 일회용 밴드에 묻어있는 붉은 자국에 대해서도 고민해봐야 한다. 어쩌면 이 작품은 사랑이란, 적어도 아픔 없는 사랑이란 존재하지 않는다는 점을 표현하고 있는 것인지 모르겠다. 하지만 소설 《죽음처럼 강하다Fort comme la mort》에서 모파상Maupassant이 언급한 바와 같이, 몸에 상처가 났을 때 일회용 밴드를 붙이듯 마음의 상처에도 반창고를 붙이면 된다는 점을 알려주는 것일 수도 있다.

소피 코스타는 흰 바탕에 붉은색 브랜드 로고를 표현한 부분의 그래픽 효과가 상당하다고 생각했다. 이것이 작가가 머큐로크롬 브랜드를 택한 또 하나의 이유다. 머큐로크롬은 어린 시절을 떠올려준다는 위력을 갖고 있기도 하지

만, 상처를 가시적으로 보여주는 피 색깔 때문에 의미를 갖는 브랜드이기도 하다. 소피 코스타는 "로버트 라우센버그Robert Rauschenberg, 안토니 타피에스Antoni Tàpies, 재스퍼 존스 작품에서 상당히 많은 영향을 받았다"고 밝혔는데, 실제로 로버트 라우센버그는 자신의 일이 예술도 삶도 아니며, 그저 둘 사이의 공간을 표현한 것뿐이라고 끊임없이 말하

소피 코스타, 〈사탕젤리〉, 2014, 르위 컬렉션

고 있다. 때문에 그의 작품 세계에 대해 안다면 아마 이로부터 영향을 받았다던 소피 코스타의 말이 거짓은 아님을 알 수 있을 것이다. 소피 코스타의 다양한 작품에도 바로 이 공간, 즉 우의적으로 표현되어 있으면서도 다양한 해석이 가능한 이런 공간이 드러나기 때문이다.

브랜드의 발화 능력

소피 코스타는 "이 시대의 증거와 흔적 등 오늘날의 사회를 엿볼 수 있게 해주는 그 모든 것들을 남기기 위해 온갖 재료를 다 끌어 모아 조합한다."[2] 그런 소피 코스타의 작품은 분명 무언가 반향을 일으킨다. 그녀 작품 중에는 상업 브랜드의 명칭이나 이를 나타내는 요소들이 포함된 경우가 많지만, 그렇다고 아무 브랜드나 사용하지는 않는다. 소피 코스타는 스토리가 있는 브랜드, 그리고 작가 개인 삶에 있어 그 일부가 되었던 브랜드를 우선적으로 사용한다. 특정

브랜드 상품과 포장재를 함께 콜라주함으로써 중의적 해석을 유도하기도 한다. "항상 재미있게 만들어진다"던 소피 코스타의 작품들은 일부러 수동적이며 냉담한 입장을 고수하지 않는 한, 작품에 푹 빠져 감상하는 사람들에게 의도치 않은 은근한 웃음을 자아낸다.

소피 코스타가 작품에 브랜드를 활용하는 이유는 크게 두 가지다. 바로 브랜드의 표현력과 그래픽 효과 때문이다. 무언가를 표현해주는 힘을 가진 브랜드는 스토리텔링 효과를 갖고 있으며, 명시적·암묵적 의미도 함께 내포하는 동시에 고유 형태와 색채로 그래픽 효과를 보여준다. 이 같은 브랜드는 굉장한 상징적 효과를 야기해, 소피 코스타 역시 "작품을 바라보는 사람들이 바로 이 상징성을 인식한다"고 말한다. 그러므로 작가와 관객 사이에는 브랜드의 뜻하지 않은 개입을 통해 겉으로 드러나지 않는 모종의 합의가 형성된다. 작가와 관객 모두가 하나의 소비사회 내에서 동일한 브랜드를 공유하고 있기 때문이다. 물론 각자에게 브랜드가 각인되는 이유도 여러 가지고 그 맥락 또한 서로 상이할 순 있지만, 기본적으로 구성원 모두가 브랜드의 상징성을 동일하게 받아들이며, 작가와 관객이 공통으로 인식한다는 점을 기본으로 깔고 있다(일례로 하리보, 카람바, 할리우드, 다임 브랜드가 등장하는 작품 〈사탕젤리Friandises〉를 들 수 있다). 따라서 소피 코스타는 세대 초월적인 이 같은 브랜드를 영감의 원천으로 삼아 이를 왜곡하고 재해석하며 자기만의 예술적·상징적 메시지를 표현한다.

더 알아보기
▶ www.lamaisonrousse.com/artiste-peintre-sophie-costa
▶ www.facebook.com/artiste.peintre.sophie.costa

세상에 대한 의식 일깨우기

EZK

EZK

소비사회와 접목해 환상을 키워내는 브랜드는 이 사회를 관통하는 부당한 일면을 비춰준다. 스트리트 아티스트 EZK는 브랜드의 연상 작용과 의미론적 발화 능력 때문에 작품에 브랜드를 사용한다. 그는 브랜드 이름을 활용해 놀라운 메시지를 만들어내고, 불평등한 이 사회에 대한 의식을 일깨운다.

스테판 보라스

여느 스트리트 아티스트와 마찬가지로 EZK 에릭 제 킹, Erik Ze King은 다양한 삶을 살고 있다. 원래 직업은 그래픽 디자이너지만, 그에게 명성을 가져다준 것은 예술가로서의 작품 활동이다. 문학과 미술을 전공한 그는 졸업 후 일단 광고계에 첫발을 들여놓았는데, 이미지와 텍스트를 뒤섞어 메시지를 만들어내는 그의 취미는 이때부터 쭉 이어온 것이었다. EZK의 작품은 하나의 테마를 여러 형태로 다변화한 '그림'들로 구성되는데, 프랑스 주요 도시의 거리에서 이 같은 그림들을 우연히 만나볼 수 있다. 그가 작품을 위해 취재 사진에서 따온 이미지는 부랑아나 소년병, 피폭 방지 작업복 차림의 기술자 등 꽤 파격적인 경우가 많다. 대개는 여기에 절제된 문구 한 마디씩이 곁들여지는데, 이는 상당히 도발적인 광고 문구 형식을 취한다. 십여 개 작품을 바탕으로 한 그의 프로젝트에서는 브랜드가 이미 일곱 개나 사용된다.

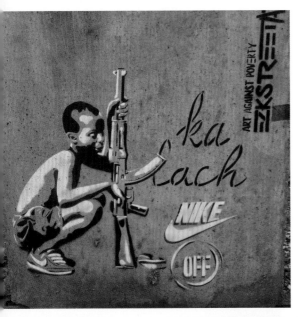

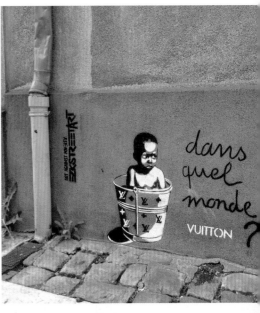

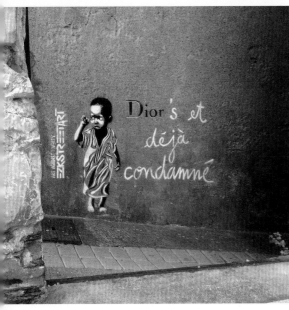

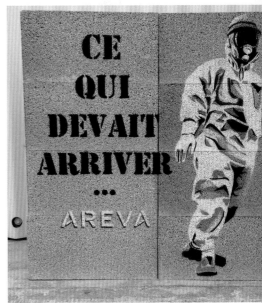

Ka lach NIKE off,
Dans quel monde VUITTON ?,
Dior's et déjà condamné
Ce qui devait arriver··· AREVA
© EZK 2014

'Dans quel monde VUITTON?', 'Dior's et déjà condamné', 'Pas de CARTIER', 'Ce qui devait arriver… AREVA', 'Ka lach NIKE off', 'I just want TWITT', 'DAESH ultra'*

"나는 지금 우리가 잘못된 방향으로 가고 있다는 것에 대해 사람들이 한 번 쯤 생각해보길 바랐다. (작품에 사용한) 브랜드가 아니라, 이 사회 구조 자체에 반대하려는 것이다. 사람들이 눈을 뜨게 해야 한다."[1]

스트리트 아티스트들은 대개 공공장소를 활용하거나 지붕, 상점을 이용해 작품 활동을 벌인다. 하지만 시설 훼손을 이유로 체포될 위험이 있기 때문에 작업은 주로 밤에 이뤄진다. 하지만 거의 정치적 사명을 갖고 작업에 임하는 EZK의 작업 방식은 여느 작가와 조금 다른 편이다. "이건 그냥 매일같이 하는 일일 뿐, 나는 시설 파괴자가 아니다. 모두의 눈앞에서 모두에게 보여주기 위해 꾸미고 덧씌우는 작업을 하는 것이다." 따라서 그의 작품은 소수의 제한된 관객에게 보이기 위한 것이 아니며, 작업실 안에서만 만들어지는 작품도, 개인

공간에 전시되는 작품도 아니다. "무언가 행동이 이뤄져야 한다. 내가 정치인은 아니지만 사람들에게 생각할 거리를 던지고 싶다. 무언가 흔적을 남기고 생각할 거리를 던지는 것, 이는 예술가로서의 본능적인 행동이다." 사실 스트리트 아트는 모두에게 다가가는 한 예술 장르로서의 가능성을 제공한다. 작품이 만들어지는 과정에서 사람들에게 생각할 거리를 던져줄 수 있기 때문이다. "낮에 하는 작업은 일종의 퍼포먼스와 비슷하다. 작업을 하는 동안 사람들과의 만남이 이뤄지기 때문이다." 광고계에 종사한 전력이 있는 EZK는 이미지와 텍스트가 결합해 하나의 슬로건이나 파격적인 문구를 만들어내는 광고 패널 같은 작품을 제작하는 방식을 터득했다. 벽에 그려진 그의 작품이 인기를 끌게 된 이유는 무엇보다도 모음 중복 효과를 이용한 언어유희 때문이다. 그는 이미지와 텍스트를 활용해 중의적으로 해석되는 상징적 의미를 만들어냈다. 그는 상표명의 발화 기능에 착안해 브랜드로 의미 작용을 이끌어냈으며, 이로써 언어유희 효과가 들어간 슬로건이 탄생한다.

이미지의 수사학

롤랑 바르트는 광고를 이론화하여 유명해진 한 글에서 광고 포스터를 기호학적으로 분석한다.[2] 언어학적 해석과 도상학적 해석, 그리고 텍스트와 이미지 사이의 관계에 따른 해석 등 세 가지 차원에서 광고를 해석한 것이다. 이에 따르면 광고를 보는 사람은 이 요소들을 서로 대비 혹은 중첩시킴으로써 광고 메시지를 읽어낸다. 텍스트와 이미지가 만들어내는 효과에서도 롤랑 바르트는 여러 가지 기능을 규명해냈는데, 가령 '중계' 기능에 따라 텍스트와 이미지는 독자적으로 해석되면서도 서로 상호 보완 관계에 놓인다. 또한 도상학적 메시지의 의미를 붙들어놓기 위해서는 언어적 메시지가 필요하며 이로써 언어는 이미지의 해석에도 도움을 주는데, 롤랑 바르트는 이를 '정박'의 개념으로 정리했다. 이러한 광고 원칙에 따른 EZK의 그라피티 작품은 바로 이 같은 개념적 차원에서 이미지와 텍스트가 상호 작용하는 가운데 그 의미를 이끌어낸다.

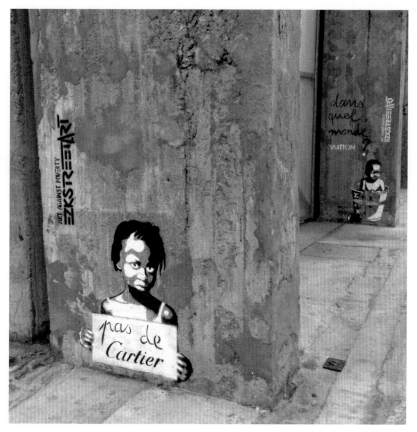

Pas de Cartier ⓒ EZK 2014

말의 무게, 브랜드의 충격효과

EZK의 작업에서 사용되는 브랜드는 여러 기준을 충족시켜야 한다. 우선 작품에 사용된 브랜드는 상징성을 지니면서도 동시에 인지도가 높아야 하며, 소비사회와도 밀접한 관련이 있어야 한다. EZK가 디올^{Dior}이나 루이뷔통, 카르티에 등 명품 브랜드로 자신의 그라피티 시리즈를 시작한 이유도 바로 여기에 있다. 따라서 그에게 어느 특정 브랜드를 깎아내리려는 의도는 없으며, EZK에게 브랜드는 상류층이 열광하는 물질문명으로 이어주는 매개체일 뿐이다. 그러므로

EZK가 작품에 브랜드를 사용한 것에는 "부와 기회의 상당한 격차"를 비난하려는 의도가 분명하며, 그의 그라피티 연작은 단순한 물질만능사회에 대한 비판을 넘어 기회 불평등에 대한 사회적 부당함을 이야기한다.

최근에 작업한 작품에서도 EZK는 언제나처럼 '파격적인' 문구와 이미지 공식을 사용해 사회 불평등을 고발했는데, 이번에는 명품 브랜드가 아닌 다른 브랜드를 사용한다. 가령 작품 'I just want TWITT'에서 그는 IT 브랜드 '트위터'를 이용해 기아 문제를 나타내고 있는데, 사실 트위터라는 SNS 브랜드와 전 세계 기아 문제 사이에는 별 연관성이 없다. 다만 이 작품은 SNS든 먹는 문제든 빈국과 부국 사이의 양극화 현상이 더욱더 심해지고 있음을 생각하게 만든다.

'Ka lach NIKE off'란 문구는 얼핏 들었을 때에는 별 의미가 없는 것 같다. 그저 '나이키'란 브랜드를 떠올릴 수 있는 방식으로 칼라시니코프^{Kalachnikov}(AK47 소총)의 호칭을 풀어놓은 것에 지나지 않는 듯하다. 하지만 생각해보면 아프리카 소년병과 세계적 스포츠 브랜드의 연관성을 찾기란 어렵지 않다. 소년병 소집이 이뤄지는 곳도, 그리고 나이키 같은 브랜드 공장이 소재해있는 곳도 모두 남쪽 빈국들이기 때문이다. 또한 보다 상징적 차원에서 '나이키'라는 브랜드의 언급으로 빈국과 부국의 생활수준 격차를 드러내줄 수 있고, 또 브랜드가 만들어내는 절대적 환상 앞에서 무력해지는 현실도 암시할 수 있다.

'Ce qui devait arriver AREVA'에서는 사회 불평등에 대해 비판하기보다 원자력 이용에 따른 환경 파괴에 대한 책임 문제를 일깨운다. '아레바'라는 원자력 기업이 곧 원전 건설과 유지, 핵에너지에 기반한 전력 사업을 떠올려주기 때문이다. 여기에 텍스트가 더해짐에 따라 작업복 차림의 인물 이미지에서는 더욱 강한 경고성 메시지가 느껴진다. 이러한 작품의 목적은 전쟁과 가난, 기술 이용에 따른 환경 파괴의 위험성 앞에서 이 사회가 어떤 선택을 했으며 우리는 어떠한 공동 책임을 지고 있는지 행인들에게 일깨워주는 데 있다.

'DAESH Ultra' 경우, 그 구성 방식이 다른 작품들과는 조금 상이한데, 그림을 보면 세탁 세제 브랜드 'Dash'가 연상되지만 철자가 'Daesh'로 바뀌어 있어

이 브랜드를 직접 가리키는 것인지는 알 수 없다. 일반 광고 표지판처럼 이 그림에서도 '세뇌'라는 메시지 하나만은 분명히 나타나는데, 이를 광고로 봐야 할 것인지 아니면 브랜드들이 우리 뇌를 세뇌시키고 있다는 메시지로 봐야 할 것인지는 불분명하다. 또 'Daesh^{다에시}'는 이슬람 무장 단체 IS를 가리키는 말이기도 한데, 그렇게 되면 작가가 전하려는 메시지는 아예 다른 차원에서 해석된다. 대량 살상 작전을 극화해 선전 홍보하는 IS의 정보 조작에 대한 비판을 읽을 수 있기 때문이다. 이 그림에서는 또 서구권 언론에서 나타나는 정보 조작에 대한 비판도 찾아볼 수 있는데, 프랑스 외무부가 서방 외교 노선에 따라 IS를 'Daesh'로 지칭하고 있기 때문이다.[3] 게다가 프랑스 당국은 예술 프로젝트 일환으로 선보였던 EZK의 이 작품을 즉각 철수했는데, 이 해프닝은 공공장소에서 발휘되는 예술가의 영향력이 어느 정도인지를 잘 나타낸다. 보복이나 반감을 두려워하는 이들에겐 간혹 예술작품이 불안의 대상이 될 수도 있는 것이다.

하지만 EZK는 환상을 갖고 있지 않다. 그는 "어쨌든 우리가 할 수 있는 일은 아무것도 없다"고 생각한다.[4] 그럼에도 계속된 EZK의 작업은 사회적 각성을 이끌어낼 가능성을 보여준다. 공공장소를 이용한 경고성 메시지가 주요 사회 이슈들에 대한 논의의 장을 열어주기 때문이다. 그가 낮에 작업하길 좋아하는 이유도 바로 여기에 있다. 이를 통해 EZK는 창작의 위력을 보여준다. (언론에 게재된 사진이나 브랜드 로고, 브랜드명 등) 사회적 자원을 임의로 활용하는 창작활동은 벽면 구석에 그려진 그라피티 작품으로 우연히 대중과 만나 대중의 의식을 깨우고 각자에게 책임을 물을 수 있기 때문이다.

더 알아보기
▶ https://instagram.com/ezkstreetart/

Henri Cartier-Bresson

René Burri

Thierry Fontaine

Mathilde Troussard

Catherine Théry

사진

변화하는 사회를 향한 시선

Henri Cartier-Bresson

앙리 카르티에 브레송

앙리 카르티에 브레송의 〈모터쇼^{Salon de l'auto}〉에서 폭스바겐은 전후 소비 풍토를 보여주는 사회 지표로 나타난다. 이 사진에서는 당시의 전형적인 생활상을 알 수 있다.

나탈리 베그살라

보도사진을 예술 반열에 올려놓은 포토저널리즘의 창시자 앙리 카르티에 브레송¹⁹⁰⁸⁻²⁰⁰⁴은 크고 작은 역사적 순간과 사회 발전상을 지켜보며 한평생을 살았다. 전기 작가인 피에르 아술린^{Pierre Assouline}은 그를 '세기의 눈'이라 칭하기도 했다. 앙리 카르티에 브레송에게 보도란 흑백 필름 위에 세상 주요 사건을 기록하는 한 방식이었다. 그는 초현실주의와 거리 보도, 생활 현장이나 일상 정취, 공산 군국주의 관련 사진을 위주로 작업했다.

모터쇼, 현대의 상징

앙리 카르티에 브레송이 1968년 찍은 사진 〈모터쇼〉에서는 일가족을 포함한 여러 사람이 자동차 모델을 살펴본다. 배경으로 폭스바겐 자동차 로고와 'La nouvelle VW411'이라는 문구가 보이며, 그 뒤쪽으로 볼보나 피아트 같은 다른

앙리 카르티에 브레송/매그넘 포토, 〈모터쇼〉, 파리, 1968

자동차 브랜드 로고도 눈에 띈다. 원래 업계를 대상으로 개최되었던 모터쇼 행사는 사회 변화에 따라 일반 대중에게도 인기를 끌게 되었다. 여러 자동차 브랜드가 함께 등장하는 가운데 일반인 관람객 모습을 담은 이 사진에서는 이런 사회 변화상이 잘 드러난다. 새롭게 달라진 소비 풍토에서 브랜드가 차지하는 위치나 사회 변화를 보여주는 앙리 카르티에 브레송의 사진은 이밖에도 더 찾아볼 수 있다. 가령 1969년에 찍은 사진 〈라 데팡스: 호모 에코노미쿠스 쇼〉는 세탁기 소개에 흥미를 보이는 여러 사람의 모습을 담아내고 있는데, 특히 사진 앞쪽으로는 '칼공Calgon'이라는 세제 브랜드가 눈에 띈다. 〈프랑스, 바르 지역〉(1969)이라는 사진에서도 '쉘Shell' 브랜드의 주유소 및 매대 위 사탕 봉지와 축구공에서 그 당시 소비사회의 일면이 잘 드러난다.

불교의 찰나와 《결정적 순간》

1954년 출간한 첫 사진집 《결정적 순간》은 브레송의 대표적 작품집이자, 그의 사진 세계를 상징한다. 그런데 사진집의 제목을 '결정적 순간'이라 지은 이유는 그가 불교도였기 때문이라고 한다. 불교에 심취했던 브레송은 불교의 '찰나' 개념을 자신의 작업에 도입하였고, 다른 작가들과 달리 일상 속에서 극적인 장면을 포착해왔다. 그래서 그는 자신의 사진과 삶에 대해 이렇게 말했다. "나는 평생 결정적 순간을 찍기 위해 발버둥쳤는데, 삶의 모든 순간이 결정적 순간이었다."

브랜드로 자신을 말하는 현대인

전쟁이 끝나고 1950년대에 접어들면서부터 여러 분야에 걸쳐 경기 부양이 이뤄졌고, 이에 따라 생활방식도 눈에 띄게 달라졌다. 산업계는 점점 비약적으로 발전했으며, 소비 패턴에도 상당한 변화가 나타났다. 사람들의 소비가 더 이상 생필품 구입에만 그치지 않고 자아실현의 방향으로 나아갔기 때문이다.[1] 따라서 단순히 필요에 의해 제품이나 물건을 구입하던 시대는 지났으며, 물건 선택과 구매 과정에서 개인의 기호가 점점 더 크게 작용한다. 앙리 카르티에 브레송은 수많은 사진을 통해 바로 이 같은 소비 패턴의 변화를 담아내고자 했다.

당시 사람들은 옷이나 신발, 가구, 자동차 등의 소비 품목에 상당한 관심을 보였고, 앙리 카르티에 브레송은 그런 이들의 모습을 사진 연작으로 제작한다. 뿐만 아니라 전 세계 전후 사회의 백화점에서 이 같은 소비자 모습을 카메라에 담아냈

앙리 카르티에 브레송/매그넘 포토, 〈프랑스, 바르 지역〉, 1969

기에 그의 작업에서는 국제적인 면모도 느껴진다. 그리고 그의 〈모터쇼〉 사진도 같은 맥락에서 촬영되었다. 앙리 카르티에 브레송은 새로 등장한 이 소비사회에 비판적이었으며, 그의 눈에 비친 사람들은 그저 새 물건만을 손에 넣으려 애쓰면서 무의미한 시간은 갖지 않으려는 모습이었다. "소비사회는 생활의 편리함을 가져다주는 동시에 정신없이 앞으로 달려가는 기술사회도 함께 안겨주었다."[2]

이 사진에는 그의 예술적 시각도 드러나는데, 그에게 있어 가장 중요한 것은 바로 직관과 시선이었다. "나를 들썩이게 만들고 내 관심을 불러일으키는 것도 바로 삶을 바라보는 시선"이기 때문이다. 따라서 앙리 카르티에 브레송의 눈에 가장 아름다운 사진은 바로 삶의 소소한 순간에 의미를 주는 사진이다. "일단은 바라봐야 한다. 무언가를 바라본다는 것은 상당히 어려운 일임에도 우리는 제대로 보는 법을 가르치지 않는다." 소비제품에 시선을 던지는 사람들을 카메라에 담아낸 앙리 카르티에 브레송은 "현실에 바짝 다가가" 찰나의 순간을 잡아냈다.[2]

산업사회에서 소비사회로 이행해가던 당시 모습을 포착한 건 비단 앙리 카르티에 브레송만이 아니었다. 장 필립 샤르보니에Jean-Philippe Charbonnier도 그와 비슷한 접근법을 보이며, 〈1963년 6월 15일, 에손느 지방 생 주느비에브 데부아 지역, 까르푸 대형 마트 1호점 개점(라포Rapho 에이전시)〉이라는 사진을 남긴다. 이후 동네의 작은 구멍가게들은 대형 마트로 교체되며, 대량 소비가 촉진되고 브랜드 제품의 구매가 늘어난다.

포토저널리즘시대를 연 라이카 카메라

앙리 카르티에 브레송, 로버트 카파, 아이젠슈타트 등 같은 세계적 포토저널리스트들은 라이카 카메라를 애용한 것으로 유명하다. 독일 라이츠 사의 공학자 오스카 바르낙이 만든 라이카는 원래 영화용 소형카메라로 제작되었다. 당시 풍경사진에 취미가 있었던 오스카가 지병인 천식 때문에 작고 가벼운 카메라를 필요로 했다고도 한다. 간편한 휴대와 렌즈 교환, 롤필름 사용은 포토저널리즘이 탄생하는 발판이 되었고, '라이카 사진'이라는 신조어도 탄생했다.

풍요로운 영광의 30년

당시 사람들의 생활상을 담아낸 이 사진들은 '영광의 30년'(1945-1975: 프랑스

전후 경제부흥기) 기간 동안 우리 사회가 대량 소비사회로 변모해간 과정을 그대로 보여준다. 과거 이 같은 사회 변화가 가능했던 것도 모두 브랜드 덕분이었으며, 광고와 더불어 브랜드 상품이 확산되면서 대량 소비사회가 정착한다. 뿐만 아니라 브랜드는 사람들 마음가짐에도 구조적인 변화를 가져온다. 사람들은 하루아침에 수많은 물건에 파묻혔고, 이제 언제든 새로운 상품을 대량으로 가질 수 있는 상황이었다. 2차 세계대전이 끝나고 상당히 갑작스레 찾아온 이 풍요로운 세계에서 브랜드는 사람들이 새로운 삶의 방식을 터득해가는 과정에 동참한다.

〈모터쇼〉에서 사람들은 눈앞에 펼쳐진 이 광경에 심히 놀란 표정을 하고 있다. 자동차를 의아하게 쳐다보는 눈에는 근심마저 서려있는 듯한데, 이는 마치 앞으로 다가올 새로운 소비사회에의 적응 과정을 보여주는 것 같다. 따라서 자동차를 향한 시선에서 새로운 생활 방식의 변화 앞에서 확신을 갖지 못한 채 주저하고 망설이는 사람들의 마음이 느껴진다. 이렇듯 사진에서는 사람들이 풍요한 사회에 순화되어가는 과정이 드러나며, 이는 캐나다 경제학자 존 케네스 갤브레이스 John Kenneth Galbraith의 주장으로 자연스레 이어진다. 그는 《풍요한 사회》[3]에서 중산층을 겨냥한 경제 발전에 대해 지적하고 있기 때문이다.

이 사진 속에 자동차를 둘러 싼 사람들 시선에서는 조심스러움이 느껴지는데, 이는 새로운 생활 방식을 학습해나가는 하나의 사회 현상이자 무절제한 대량 소비사회로 이행하는 첫걸음에 해당한다.

더 알아보기
▶ Henricartierbresson.org

찰나가 만든 역사

<div align="right">르네 뷔리</div>

르네 뷔리가 찍은 사진 〈이집트군 열병식에 참관 중인 PLO 의장 야세르 아라파트〉에서 미국 유명 브랜드 코카콜라는 그 정치적 역할을 톡톡히 해낸다. 딱딱한 군대 사진이 될 뻔 했던 이 사진은 엉뚱하게도 코카콜라가 등장하며 그 느낌이 달라진다.

<div align="right">**마리에브 라포르트**</div>

스위스 태생 사진작가 르네 뷔리[1933-2014]는 그에게 영향을 미친 앙리 카르티에 브레송의 뒤를 따라 1959년부터 저명한 보도사진 전문 에이전시 매그넘 소속 사진작가로 활동한다. 세계 여러 곳을 두루 돌아다니며 역사의 산증인이 된 르네 뷔리는 한국 전쟁과 베트남 전쟁, 6일 전쟁 등 20세기 후반의 주요 정치 사건을 카메라에 담았다. 뿐만 아니라 체 게바라나 피델 카스트로, 윈스턴 처칠 같은 정치인은 물론 피카소, 자코메티, 르 코르뷔지에 등 저명한 예술가도 그의 필름 속에 담아 영원한 기록으로 남긴다. 사진작가이면서 다큐멘터리 작가이기도 한 르네 뷔리는 흑백사진과 컬러사진의 대가로 통하면서 사진계의 전설로 불렸다.

　야세르 아라파트 팔레스타인해방기구 의장이 카이로에서 이집트군 열병식을 참관하는 모습을 담은 흑백사진에서는 도식적인 구도와 더불어 무언가 어긋난 느낌을 살리는 르네 뷔리의 테크닉이 잘 드러난다. 별도로 마련된 관람석

르네 뷔리, 〈이집트군 열병식에 참관 중인 PLO 의장 야세르 아라파트〉, 이집트 카이로, 1974

에는 야세르 아라파트 주위로 제복 차림의 군인 여러 명이 앉아있고, 후경 좌측 상단 구석에는 차량 행렬이 눈에 띈다. 하지만 이 사진에서 시선을 끄는 것은 사진 앞쪽에 나란히 놓여 서로 대비되는 야세르 아라파트와 웨이터 모습이다. 사진 좌측 하단에 있는 아라파트는 흰 바탕에 검은색 무늬가 들어간 케피에 (아랍 남성용 터번) 차림을 하고 있고, 우측 화면 전체를 차지하는 웨이터는 흰색 턱시도를 입고 있는데, 둘의 옷차림에서 느껴지는 선명한 색감 때문에 관객의 시선은 일단 이 둘에게로 향한다. 서로 대칭을 이루는 두 사람의 얼굴에서는 콧수염 아래로 굳게 다문 입을 통해 단호함이 느껴지고, 선글라스에 가려진 아라파트의 눈은 웨이터와 똑같이 매서운 눈초리를 하고 있으리라 쉽게 짐작이 간다. 모두 비슷한 태도로 각자 자기 일에 집중하고 있는데, 야세르 아라파트는 진지하게 열병식을 참관하고 있고, 웨이터는 열심히 잔에 콜라를 따르고 있다. 우선 제일 먼저 어딘가 어색하게 느껴지는 것은 바로 컵이다. 콜라라는 대중 음료를 따르기에는 너무 고급스러운 잔이기 때문이다. 하지만 이 작품에서 가장 묘하게 어긋나있는 부분은 바로 팔레스타인 동맹국인 이집트가 미국의 지지를 받는 이스라엘과 전쟁 중인 상황에서 행위의 상징적 영향력이 다른 두 가지 태도가 서로 비슷한 모습을 하고 있다는 점이다.

정치적 위기가 고조되던 시기 아랍 진영이 집결한 곳에서 전경에 뜬금없이 코카콜라병이 등장한 것이 무언가 남다르게 느껴지는데, 코카콜라는 그저 가볍게 넘길 수 있는 종류의 브랜드가 아니기 때문이다. 그 자체만으로도 미국 문화의 패권주의를 상징하는 코카콜라는 국경과 분쟁을 뛰어넘어 거의 전 세계에 퍼져있는 브랜드다. 르네 뷔리의 이 사진은 전쟁을 벌이는 양측을 포함하여 세계 어느 곳에서나 코카콜라를 마시는 이 상황에 전쟁이 다 무슨 소용이냐고 묻고 있다. 코카콜라를 조국의 상징으로 만들고자 했던 로버트 우드러프 Robert Woodruff 전 코카콜라 컴퍼니 대표의 계획은 이 사진 속에서 완벽하게 실현된 듯하다.

아라파트와 뜻밖의 브랜드

"내 제3의 눈은 감히 들이댈 수 없는 곳에 들이대기 위해 존재한다."[1] 르네 뷔리가 남긴 이 말은 그의 참여 의식이 잘 드러난다. 1950년대 이후 역사의 중심에서 모든 것을 지켜본 그는 온갖 분쟁 현장을 다 돌아다녔지만, 시신이나 부상자 사진은 단 한 장도 찍지 않았다. 충격적인 사진이나 냉소적 시각의 사진을 거부한 그는 늘 세상에 대한 인도주의적 시각을 유지한다. "끔찍한 것들을 많이 보긴 했지만, 그래도 낙관적인 시각은 잃지 않았다. […] 나는 삶이 있는 쪽에서 바라볼 수밖에 없었다." 그러므로 르네 뷔리를 단순한 전쟁 사진작가로 분류하기는 힘들다. 그에게 사진을 찍는 이유를 물었을 때에도 그는 "나를 사람에게 다가가도록 만든다는 것이 사진의 가장 흥미로운 점"이라고 대답했다. 그는 사진을 통해 인류의 미래와 희망을 키워가려 노력하며, 그에게 사진의 강점은 두 번 다시 일어나지 않을 순간을 포착한다는 데 있다. 이에 대해서도 그는 다음과 같이 재미난 비유를 늘어놓는다. "사진은 사람들이 가장 몰리는 시간에 택시를 잡는 것과 비슷하다. 내가 빨리 서두르지 않으면 다른 사람이 택시를 잡아타게 마련이다." 이렇듯 순간을 잡아내는 능력과 인간적인 시각은 야세르 아라파트 사진에서 더욱 두드러지게 나타난다. 이 사진은 코카콜라의 등장으로 상당히 인상적인 사진이 되었지만, 사진이 불과 몇 초 전 혹은 몇 초 후에만 찍혔더라도 사진 속에 코카콜라가 들어가는 뜻밖의 '불상사'는 생기지 않았을지 모른다. 그는 후배 사진작가들에게 "두 눈과 머리, 그리고 마음을 이용"하고 호기심을 가져야만 이런 찰나의 순간을 포착할 수 있다고 조언한다. 또한 세상 흐름에 대한 시선으로서 하나의 증언을 남기기 위해서는 "스스로 도덕적 행동을 추구하고 자기만의 길을 찾아야 한다"는 게 그의 생각이다.

정치 상징이 된 코카콜라

이 사진에 코카콜라가 등장한다는 사실을 알 수 있는 것은 오로지 '타이트한 블랙 원피스 차림의 여인'을 닮은 코카콜라병 특유의 형태 때문이다. '컨투어 병'

이라고도 불리는 코카콜라병이 맨 처음 만들어진 건 1916년 유리 세공사를 대상으로 실시한 디자인 공모전 때였다. 당시 병 디자인에 주안점을 두었던 부분은 '두 눈을 감고도 알아볼 수 있도록' 하되, 모방이 불가능한 병 모양을 만드는 것이었다. 이후 병의 형태는 주기적으로 달라졌으나, 1955년에는 레이먼드 로위Raymond Loewy가 당시 사람들 입맛에 딱 맞는 디자인을 내놓는다. 그리고 매우 드문 경우이나, 1960년 코카콜라병은 상호명과 별도로 병 그 자체가 브랜드로서 상표 출원된다. 사실 그도 그럴 것이, 이 사진에 나온 코카콜라만 하더라도 라벨이나 상표를 보지 않고 병 형태만 보고도 곧바로 코카콜라임을 알아볼 수 있지 않은가. 뿐만 아니라 이 병은 즉각적으로 미국을 연상시킨다는 특징도 갖고 있다. 이렇듯 말보다 그 형태로 위력을 발휘하는 코카콜라병은 별다른 언어적 설명을 필요로 하지 않으며, 세계 어디에서나 사람들이 알아볼 수 있는 보편적 형태가 되었다. 그리고 정치나 사상에 있어 코카콜라만큼 확실하게 한 나라를 대표하는 브랜드도 없는데, 2차 세계대전 때부터 이미 코카콜라는 파시즘과

영원한 혁명 전사가 된 한 장의 사진

쿠바혁명 직후, 시가를 물고 상념에 잠긴 체 게바라의 강렬한 사진은 인기리에 소비되는 대표적인 이미지다. 이 사진을 촬영한 르네 뷔리는 당시 세 시간이 넘는 인터뷰 동안 체 게바라에게 단 한 번도 눈길을 받지 못했다고 한다. 당시 그는 화가 난 상태였고, 동행한 기자도 죽일 수 있다고 말했다. 르네는 체 게바라를 "거만했지만, 동시에 매력도 있었다"고 평하면서, 당시 상황을 "우리에 갇힌 호랑이 같았다"고 회고했다.

나치즘으로부터 유럽을 해방시키러 온 미군 병사들의 음료였다. 뿐만 아니라 미 우주 비행사들이 무사히 지구로 귀환했을 때에도 "코카콜라의 고향, 지구에 돌아온 것을 환영합니다"라는 환영 메시지에 등장한 것도 바로 코카콜라였다. 승리와 논란의 상징이자 세계화의 상징인 코카콜라는 할리우드 블록버스터, 유명 연예인, 음악, 브랜드를 통해 미국 문화의 패권이 확대되는 세계화를 대표하기도 한다. 이러한 미국 문화의 확대는 국가 간 지리적·물리적 경계를 초월해 국경의 필요성을 무마시켜버리며, 취향의 획일화 (혹은 미국화)가 이뤄짐에 따라 전 세계 소비자들 간에 국가별 차이도 사라진다. 그리고 이런 미국적 시각을 가

장 널리 확산시킨 브랜드가 바로 코카콜라다. 낙후된 지역은 물론 도심의 호화로운 건물에 이르기까지 전 세계 어디서나 볼 수 있는 코카콜라는 세계에서 가장 잘 알려지고 가장 많이 소비되며 가장 높이 평가된 제품 브랜드다.

따라서 사진 속 코카콜라는 굉장한 정치적 함의를 띠게 된다. 코카콜라병 하나 때문에 아라파트의 전쟁은 거의 공상에 가까운 것으로 치부되었으며, 상징적 측면에서 보면 아라파트의 싸움은 어느 정도 이미 진 것이나 다름없다. 사람들은 이상향을 내세우며 전쟁을 일으킬 수도, 그 힘을 보여주거나 화려한 연설에 심취될 수도 있지만, 문화 전쟁의 승리자는 바로 미국이었다. 이러한 면에서 르네 뷔리의 사진은 러시아 아티스트 알렉산더 코솔라포프^{Alexander} Kosolapov가 만든 〈레닌 코카콜라^{Lénine Coca-Cola}〉에 비교된다. 코솔라포프의 작품은 붉은 배경 위에 지긋이 취한 표정의 레닌 얼굴을 가져다 놓고 "It's the real thing"이란 문구와 함께 코카콜라 로고를 함께 써 넣었는데, 르네 뷔리의 사진과 마찬가지로 미국의 정적이 코카콜라 이미지로 무력화된 경우다. 따라서 이 작품에서도 역시 레닌의 투쟁은 브랜드의 소프트파워에 그 의미를 상실하며 보잘 것 없는 싸움으로 전락한다.

하지만 이 작품에 대한 이상적인 해석도 가능하다. 1978년 합의된 캠프 데이비드 협정에 따라 이듬해인 1979년 이스라엘과 이집트 사이에 평화협정이 체결되었으니, 어쩌면 이 사진은 양국 간 전쟁 상황을 비웃고 차후의 평화협정을 예고하는 한줄기 희망의 빛이 아닐까? 엉뚱하게도 코카콜라에 초점을 맞춘 르네 뷔리는 군 행사 자리를 통해 자기만의 낙천적이고 인간적인 시각을 보여주고 있는 것인지도 모른다. 이집트가 열병식 행사 중 팔레스타인 수뇌부에게 코카콜라를 서빙하고 있으니 평화는 그야말로 콜라잔 닿는 거리에 있는 셈이다.

더 알아보기
▶ http://www.magnumphotos.com/C.aspx?VP3=CMS3&VF=MAGO31_10_VForm&ERID=24KL5350UE

소비에 대한 무한한 책임

Thierry Fontaine

티에리 퐁텐

티에리 퐁텐의 〈구조된 섬 L'île sauvée〉은 소비자와 기업에 대한 비판 의식을 부추긴다. 이 작품은 수질 오염에 대한 사회적 책임을 묻고, 행동 개선을 권한다.

위다드 사브리

프랑스 해외주州 레위니옹 섬 출신의 티에리 퐁텐1969~은 스트라스부르 고등장식미술학교 졸업 후 고향으로 돌아가 몇 년 간 이런저런 일을 시도한 뒤 예술 분야로 진로를 굳힌다. 이후 그는 수많은 '예술 사진'을 찍었으며, 그의 작품들은 파리를 비롯해 세계 곳곳에서 개최된 단체전 및 개인전을 통해 조명을 받았다.

〈구조된 섬〉에서 티에리 퐁텐은 강, 호수, 혹은 바다로 보이는 수면을 카메라에 담았다. 뒤로 보이는 한 섬은 그 위치를 정확히 가늠할 수 없지만, 여기에서 레위니옹 섬 출신인 작가의 기본적인 소양이 드러나는 듯하다. 수면 위로는 페트병 더미 하나가 떠올라 있는데, 뒤에서 이 쓰레기더미를 안고 있는 누군가의 손도 함께 보이며, 바두아Badoit나 코카콜라, 볼빅 등 페트병의 상표도 확실히 분간된다. 작가는 수면 위에 폐플라스틱 더미를 띄워두고 이를 자연 공간과 결합시킴으로써 부조화의 상반된 효과를 노리고 있다. 작품 속 쓰레기더미는 확실히 자연의 시적인 정취를 망쳐놓으면서 자연을 훼손하고 있는 모습으로 나타난다.

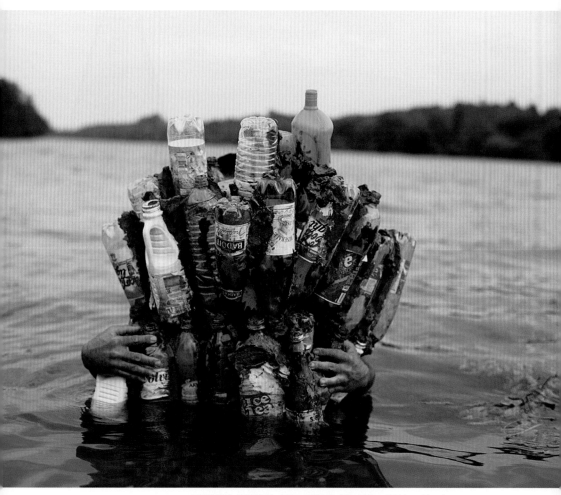

티에리 퐁텐, 〈구조된 섬〉, 2001, 시바크롬, 126x166cm ⓒThierry Fontaine

저자의 의도가 반영된 제목을 비롯해 〈구조된 섬〉은
오늘날 시대 상황을 고려해 스스로 소비 패턴에 대해 진
지하게 고민하기 좋은 작품이다. 만약 섬이 일시적으로
구제받았다 해도 과연 그 상태가 오래 지속될 수 있을
까? 작가는 관객에게 환경을 오염시키는 행동의 반복
성에 대해, 그리고 생태계의 취약한 균형에 대해 질
문을 제기한다.

〈구조된 섬〉과 환경오염

티에리 퐁텐은 자연과 정치·사회·경제적 환경으
로부터 영감을 얻고, 이를 사진으로 촬영해 우리
의 비상식적 행동이나 왜곡된 양상, 그에 따른 파
급 효과 등을 환기시켜준다. 이러한 사진을 통해
그는 우리에게 여러 가지 생각할 거리를 안겨주
는 충격적 현실을 잡아낸다. 그의 작품 가운데 우
연히 촬영한 사진은 한 장도 존재하지 않는데, 수
많은 고민과 생각을 바탕으로 세심히 준비해 연
출한 모습을 카메라로 담아내되, 시적인 정취 또
한 함께 표현해낸다. 따라서 그의 사진들은 작가의
고민과 주제에 정확히 부합하는 방향에서 의도적으

로 준비한 인물과 오브제, 조각 등으로 구성된다. 〈구조된 섬〉 또한 점토로 이어
붙이고 좌대로 고정시킨 한 더미의 플라스틱 병을 수면 위에 띄운 작품이었다.

그의 작품은 의미 작용 요소를 의도적으로 줄이면서 모순 효과를 기반으로
정서적 충격을 극대화한다. 〈구조된 섬〉에서도 관객은 페트병 쓰레기더미가
어떻게 수면 한가운데에 떠 있는 것인지 알진 못하지만, 의문이 들게 만드는
의외의 조합은 관객을 한 걸음 더 가까이 끌어당긴다. 이로써 티에리 퐁텐은

'메시지로서의 이미지' 원칙에 근거한 참여예술을 발전시킨다. 다양한 시각적 해석을 추구하며 문제의식을 유도하는 것이다.

엄밀히 말해 작가의 목적은 순수하게 브랜드를 비난하는 데 있지 않다. 그보다는 브랜드 상품에 대한 소비자의 무책임하고 비정상적인 행동을 보여주려는 데 있다. 기업은 언제나 더 많이 생산하려 하고, 브랜드 마케팅 정책도 늘 사람들의 소비 욕구를 자극하는 방향으로 나아간다. 그러다보니 과소비가 부추겨지고, 소모성 소비가 늘어난다. 그래서 이 사진은 자연을 오염시키는 소비자의 무책임한 과소비 행태도 함께 꼬집는다.

책임이 필요한 소비에 대하여

티에리 퐁텐이 현대 프랑스의 참여예술가라는 점에는 이론의 여지가 없다. 그의 친구인 조경사 겸 작가 질 클레망Gilles Clément은 퐁텐의 작품을 '체제 전복적' 작품이라 묘사한다. 티에리 퐁텐의 사진들이 기존의 사회질서에 의문을 제기하고 관객을 당혹스럽게 만들기 때문이다. 〈구조된 섬〉은 환경을 오염시키는 행동을 암묵적으로 수용하는 행태에 의문을 제기하면서도 그간의 행동 패턴이 개선될 수도 있다는 희망을 보여주며, 환경을 오염시키는 우리 행동 또한 되돌릴 수 있음을 알려준다. 이때부터 섬은 메타포로 작용하며, 관객은 작가가 구하고자 하는 상징적 공간에 투영된 진의를 파고든다.

해양 플라스틱 쓰레기에 따른 수질 오염 문제를 예술적으로 조명한 이 작품에서는 메리 더글라스Mary Douglas[1]가 정의한 오염의 인류학적 접근 방식이 드러

난다. 그는 환경을 오염시키는 물건에 대해 '제자리에 있지 않은 물건'이라 정의했기 때문이다. 확실히 수면이라는 자연 공간은 분명 각종 브랜드의 플라스틱 병이 놓여야 할 곳은 아니다.

끝으로 풍부하고 다양한 의미로 해석되는 이 작품에서는 기업에 대한 간접적인 비판도 드러난다. 브랜드 기업들은 상품 판매와 수익 경쟁에는 열을 올리지만, 파생 이익의 일부를 생분해성 포장재에 투자하는 일은 하지 않는다. 만일 이들의 노력이 뒤따라주었다면 분명 바다에 버려진 제품이 환경 쓰레기가 되는 일은 피할 수 있었을 것이다. 따라서 이 작품은 기업과 마케팅 정책에 대한 '저항'을 호소하는 것으로도 해석될 수 있다.

소비자든 기업이든 환경오염 주체로서의 책임을 피할 수 없으며, 따라서 작가는 그동안 양측이 보여 온 관행에 문제를 지적하고, 동시에 이를 개선할 필요성도 제기한다.

더 알아보기

▶ Thierry-fontaine.org

동화 속 상상의 세계

Mathilde Troussard 마틸드 트루사르

마틸드 트루사르는 모두가 공감하는 정서를 바탕으로 작품을 구상한다. 고독과 침울, 기다림, 환멸, 혹은 가벼운 광기를 중심으로 다루면서 우리를 서정적인 공간으로 인도하는 것이다. 마틸드 트루사르의 사진은 브랜드가 일찍이 우리의 어린 시절부터 어떻게 상상 세계로 끼어드는지, 또 동화 속 공주님 이야기처럼 어떻게 우리 내면을 비추는 마법의 거울이 되는지 보여준다.

제랄딘 미셸

마틸드 트루사르[1982~]는 프랑스 태생 조형 사진작가로, 렌 미술학교와 앙제 미술학교에서 5년 간 수학했다. 2008년 학업을 마친 후 시각예술 교사자격증을 취득한 마틸드 트루사르는 생생한 공연 사진을 촬영하며 사진작가로 활동한다. 이후 2011년부터 패션 분야의 연출 사진을 제작하기 시작했는데, 여성은 특히 그가 애용하는 소재였다. 마틸드 트루사르는 꿈에서 본 듯한 서정적인 세계 안에 여성 모델을 등장시켜 스스로의 바람이나 상처를 초월하고자 한다. 현재는 패션화보집 촬영이나 여성 관련 다큐멘터리 제작을 위해 벨기에 출판계와 종종 협업을 하고 있다.

〈그를 기다리며 Waiting For Him〉는 열두 장의 사진으로 된 연작으로, 2012년 7월 네덜란드 각지에서 촬영이 이뤄졌다. 이 작품의 주제는 백마 탄 왕자님에 대한 기다림이다. 나 홀로 몽상에 잠겨 언제 올지 모르는 왕자님을 그리는 상황에

마틸드 트루사르, 〈그를 기다리며〉 연작 ⓒMathilde Troussard(모델: 오렐리아 봉타)

대한 연출인 것이다. 연작 중 총 세 장의 사진에서 브랜드가 등장하는데, 엄밀히 말하면 해당 브랜드의 상징적인 상품이 등장하는 셈이다. 바비 자동차와 바비의 남자친구 켄이 나오는가하면, 피셔 프라이스 장난감 전화기와 스크래블 게임 도구가 뷰파인더 안에 잡혀있기 때문이다. 작품에 이러한 상품을 등장시킴으로써 작가는 친근한 공상의 세계로 관객을 인도한다.

가장 인상적인 사진은 전경에 켄이 모는 핑크색 바비 자동차가 등장하는 사진이다. 우측 뒤로는 빨간 구두에 하늘거리는 스커트를 입은 한 여인이 자동차를 등지고 있는 모습이 보인다. 여자는 걸음을 멈춘 걸까, 아니면 가던 길을 계속 가는 걸까? 빛과 색감을 보면 전체적으로 가벼운 느낌이나, 서로의 길을 가는 두 인물에게서는 무언가 무거움이 느껴진다. 사진에서는 미적 감성이 돋보이며, 색과 형태, 굽은 길의 어우러짐이 시선을 사로잡는다. 고독감과 기대감의 정서를 풍기며 상당히 강한 인상을 주는 이 사진은 눈앞에서 벌어지는 이 이야기의 뒤를 따라오도록 관객을 유도한다.

이 사진을 연출하는 과정에서 마틸드 트루사르는 바비 자동차에 켄을 혼자 태울 것인지, 또 여인의 얼굴을 관객에게 보여주어야 할 것인지 등 이런저런 고민을 꽤 많이 했다고 한다. 결국 여인의 얼굴은 보이지 않은 채 사진 속에 켄과 함께 실리게 되었는데, 이는 백마 탄 왕자님 이미지를 강하게 부각시켜주면서 나머지는 관객의 자유로운 상상에 맡기는 효과를 가져 온다. 이 사진에서는 장소도 어느 정도 영향력을 미치는데, 도로로 표현된 공간은 사실 좁은 오솔길에 불과하지만, 바비 자동차로서는 꽤 널찍한 도로이기에 이 또한 눈앞에 펼쳐지는 광경이 마치 실제 일어나는 상황처럼 느껴지게 만드는 요소가 된다. 아울러 바비 인형의 가상 세계와 홀로 있는 여인의 현실 세계 사이에 나타나는 대비를 살펴보는 것으로도 이 사진에 담긴 의미를 유추해볼 수 있다.

소품으로 사용된 브랜드
마틸드 트루사르는 개인적으로 작품을 통해 내면을 표현하면서 영속성을 추구

마틸드 트루사르, 〈그를 기다리며〉 연작 ©Mathilde Troussard(모델: 오렐리아 봉타)

하고자 했다. 따라서 개개인의 느낌과 경험담이 중요했는데, 이에 작가는 고독과 우울, 기다림, 부재, 환멸, 약간의 광기 등 모두가 느끼는 공통된 감정에서 영감을 얻고, 이 감정들로 만들어진 서정적 세계로 관객을 인도한다. 장소도 중요했는데, 작가는 늘 다소 엉뚱하면서도 정서적 느낌이 충만한 곳을 배경으로 선정했다. 마틸드 트루사르의 사진에 등장하는 인물들 중에는 무희나 배우가 많은데, 신체 비율이 좋거나 연기 잠재력이 뛰어난 사람들이 주로 물망에 올랐다. 시나리오 단계에서 작가는 소품과 의상, 조명, 분위기를 적절히 선정해 실제를 바탕으로 한 허구 공간을 만들어낸다. 브랜드의 등장 여부가 결정되는 것도 바로 이 단계다. "내 연작은 예술적 제작 과정을 거친 결과물이며, 협찬 없이 자유롭게 만들어진 작품들이다. 작품에 사용된 각각의 소품은 나름의 의미를 갖고 있다." 바비 자동차와 켄이라는 인물을 사용한 것에서도 작가의 의도가 확실히 드러나는데, 마틸드 트루사르는 "개인적으로 이 차를 상당히 좋아하며, 켄이라는 인물의 이미지 또한 누구나 알고 있는 무의식적인 이미지에 속하기 때문"이라고

마틸드 트루사르, 〈그를 기다리며〉 연작 ©Mathilde Troussard(모델: 오렐리아 봉타)

했다. 작가는 "이러한 이미지가 사람들의 머릿속에 무언가 작용을 일으키며 백마 탄 왕자님에 대한 기다림을 구체화시키리란 사실을 잘 인지"하고 있었다.

바비가 이끈 상상의 나라

바비 자동차를 타고 있는 켄의 사진은 마치 꿈속 같은 분위기를 만들어낸다. 신비감이 조성된 배경 위로 (얼굴이 보이지 않아) 정체를 알 수 없는 여인의 실루엣이 보이는 가운데, 매력적인 왕자님이 표현되어있기 때문이다. (뭇 여성들이 꿈꾸는 백마 탄 왕자님으로 켄이라는 인물을 등장시켰기에) 이 사진은 무언가 실제로 있을 법한 느낌을 주는 동시에 (켄이 시골길 위에서 바비 자동차를 타고 있어) 현실성이 떨어지기도 한다. 이러한 이중적 느낌의 사진은 신화와 전설의 공간으로 관객을 순간이동시키고, 이에 따라 관객은 순간적인 마법에 걸려 동화 속 상상의 나라처럼 모든 것이 가능한 세계로 들어간다. 유년기에 먼 옛날부터 전해오던 가공의 민담이나 전설의 세계 속으로 빠져들지 않은 사람은 아마 거의 없을

것이다. 사리분별이 가능한 나이가 되기 전에 우리는 누구나 신비로운 동화 세계에 매료되어 상상의 나래를 펼쳐 본 경험이 있다. 동화 속에서는 마법에 걸린 숲을 중심으로 신비로운 만남이 이뤄지기도 하고, 요정들이 등장하는가하면 동물들이 말을 하기도 한다. 사악한 동물들도 등장하고, 호의적인 착한 유령이 나타날 때도 있다. 이러한 동화는 우리의 문화 배경에 중요한 부분을 차지하며, 마음속 깊이 각인되는 교훈을 남긴다. 동화식으로 분석해보면[1] 켄은 아름다운 이야기의 주인공이 될 수도, 무언가 사건이 벌어지려는 찰나 하필 그 앞을 지나가던 백마 탄 왕자님의 적이 될 수도 있다. 그런데 이 사진의 특징은 바비 인형 특유의 전형적인 미적 기준을 내세우지 않으면서도 바비라는 브랜드를 자유롭게 이용하고 있다는 점이다. 물론 바비 인형이 상징적으로 나타나기는 하나, 사진에서는 바비 인형을 보여주지 않으며 암시조차 하지 않고 있다. 요정과 마법의 동화 속 세계처럼 이 사진도 상상의 여지를 남겨두며, 외부와 내면세계, 실제 현실과 상상 세계 사이를 자유로이 넘나들 수 있도록 해준다.[2]

이 책에 수록된 세 장의 사진에서 특정 브랜드의 선정은 무심코 이뤄진 게 아니었다. 켄은 백마 탄 왕자님을 상징하고, 바비 자동차는 소녀의 소꿉놀이를 나타내며, 피셔 프라이스의 전화기는 그토록 기다려 마지않는 연인의 통화를 상징한다. 또한 스크래블은 사랑의 메시지가 흔적으로 남은 편지쓰기를 의미한다. 전형적인 비유를 통해 브랜드는 이 작품에서 이상적인 사랑 이야기의 대표적인 요소들을 나타내고 있다. 뭇 여성들이 꿈꾸는 사랑의 주된 요소들을 표현하고 있는 것이다. 이렇듯 마틸드 트루사르의 사진은 브랜드가 일찍이 우리의 어린 시절부터 어떻게 상상의 세계로 끼어드는지, 또 동화 속 공주님 이야기처럼 어떻게 우리 내면을 비추는 마법의 거울이 되는지 보여준다.

더 알아보기

▶ Mathildetroussard.be

브랜드와 아티스트, 공생의 법칙 | 마틸드 트루사르

아름다운 제2의 삶

Catherine Théry

카트린 테리

카트린 테리 작품에서는 브랜드와 그 '폐기물'이 이상화되어 표현된다. 이 같은 작품 연출은 소멸 및 사멸에 대한 거부의식을 드러내며, 소비사회 내에 넘쳐나는 물건에 대한 심미적 해법을 제시한다.

나탈리 베그살라

니스의 장식미술학교에서 수학한 카트린 테리는 예술가의 길을 걷기를 바랐지만 뜻한 대로 삶이 전개되지는 않았다. 파리의 광고 대행사에서 연수를 하는 동안 광고의 매력에 빠져들었기 때문이다. 1977년 광고 일을 시작해 승승장구하던 카트린 테리는 퍼블리시스Publicis, 영 앤드 루비컴Young & Rubicam, 그레이Grey 등 유수의 광고 대행사에서 아트디렉터를 역임한다. 카트린 테리가 다년간 광고계 회사에서 일을 하며 주로 맡은 일은 제품을 더욱 고급스럽게 만들고 브랜드를 이상적으로 미화시키는 것이었다. 카트린 테리는 제품과 그 포장재를 더욱 돋보이게 만드는 조명과 배경 효과를 가미하여 이미지와 문자를 조합해 화면을 구성했고, 이로써 거의 완벽한 비주얼을 만들어냈다.

그렇다고 카트린 테리가 그림에 대한 애정을 접은 것은 아니었다. 2009년 카트린 테리는 결국 광고계를 떠나 회화로 완전히 전향했는데, 이와 더불어 광고업계에서 일하는 내내 함께 해온 사진에도 차츰 많은 관심을 갖는다. 거리를 산책하

카트린 테리, 〈백야 후의 그레이 골드〉, 2013

거나 휴지통을 촬영하면서 그의 시선은 자동차에 눌려 찌그러진 캔으로 향하기 시작했고, 결국 이 모습을 카메라에 담기로 결심한다. 작가의 고민은 계속 이어져, 더 많은 쓰레기를 수집해 그 외양을 광고처럼 다듬어보고 싶었다. 따라서 카트린 테리는 자신이 직접 폐기물을 성형 가공하기로 결심한다. 조명을 비추고 광택과 색감, 재질 등에 효과를 준 사진으로 촬영을 하는 것이다. 촬영된 사진은 디지털 보정 작업을 거쳐 작품으로 탄생했는데, 간혹 현실과 가상의 경계가 모호하게 나타날 때도 있었다. 이는 순간을 포착하는 일반적인 사진 작업과 달리, 창작 과정에 상당한 시간이 소요되는 회화 작업과 거의 비슷한 양상을 띤다.

불멸의 브랜드

카트린 테리의 전시 프로젝트 '기이한 쓰레기Débrisexcentriques'에서 작가의 고민은 주로 '물건이 누리는 제2의 삶'에 집중되어 있었다. 버려진 포장 용기에 새로운 삶을 불어넣어주고 싶었던 것이다. 광고에서는 더없이 화려했던 제품들이 어찌하여 찌그러지고 깨지고 비틀리고 녹슨 처참한 상태로 쓰레기통에 버려지는 것인가?

제품이 사용되고 폐기되는 일반적인 사이클과는 반대로, 작가는 "쓰레기가 보석이 될 때까지"[1] 이 버려진 물건들을 이상적으로 미화시켜 표현한다. 그리고 물건을 있어보이게끔 하기 위해 작품 제목에도 보석 이름을 사용한다.

카트린 테리가 버려진 제품 용기에 제2의 숨결을 불어넣은 것은 광고업계에서 예술계로 전향한 작가 자신이 맞이한 제2의 삶을 표현하는 것이기도 하다 ("내 두 번째 인생은 물건이 제2의 삶을 맞이한 것과 비슷하다."). 맥주 브랜드 바바리아Bavaria 8.6의 캔(〈백야 후의 그레이 골드Or gris après la Nuit Blanche〉)과 같이 소비사회에서 쓰이고 버려진 물건들은 카트린 테리의 작업을 통해 오직 예술작품만이 부여해줄 수 있는 제2의 젊음을 획득한다. 제품 표면을 빛나게 하고 금장 효과를 준 뒤 은빛 광택을 입힘으로써 작가는 쓰레기통에 버려져 못쓰게 된 물건들을 추모한다. 또한 '기이한 쓰레기' 전시 프로젝트에서 카트린 테리는 사멸

에 대한 거부 의식도 표현하는데, "사물의 소멸과 폐기를 거부"하는 것이다. 따라서 그의 작품은 알려지지 않는 것에 대한 두려움, 아무 것도 아닌 존재에 대한 두려움, 사라짐에 대한 두려움이 반영되어 있다. 카트린 테리에게 있어 이 작업은 "죽음을 더욱 아름답게 포장함으로써" 죽음이라는 피할 수 없는 숙명에 맞서는 하나의 수단이 된다. 브랜드 폐기물들을 최대한 미화하는 것은 생의 마지막 순간을, 그리고 피할 수는 없지만 그렇다고 인정하고 싶지도 않은 이 세상과의 이별을 이상화하려는 시도다.

쓰레기의 고귀한 변신

이렇듯 쓰레기를 고급스럽게 만드는 작업을 통해 카트린 테리는 브랜드의 영속성에 대해 이야기한다. 브랜드 생명력은 우리가 생각하는 것보다 훨씬 더 길기 때문이다. 제품 소비가 끝난 다음에도 브랜드 수명은 계속 이어지며, 영원한 생명력을 얻을 때도 많다. 브랜드는 제품을 통해서만 존재하는 것이 아니라 브랜드가 구현하는 상징성을 통해서도 존재하기 때문이다. 의미 전달체인 브랜드는 상품 수명이 다한 뒤에도 그대로 살아남으며, 작가는 특정한 의도를 가지고 만들어지는 광고 세계처럼 제품 폐기물 또한 브랜드의 비유 세계를 구축할 수 있다는 점을 알려준다. 따라서 소비자는 해당 브랜드와 관련한 특정 색깔이나 로고·형태·도안을 보는 순간, 곧바로 그게 어느 브랜드인지 알아볼 수 있다. 심지어 (카트린 테리의 작품처럼) 브랜드 이름이 잘 보이지 않더라도 로고 서체와 색깔로 미루어 원래 이미지를 금세 되살려내기 때문이다.

　쓰고 버려진 브랜드 상품에 제2의 삶을 부여함으로써 카트린 테리는 우리 사회에 수많은 물건들이 범람하는 현상을 일깨운다. 우리는 수많은 제품을 소비하면서도, 소비에 따른 결과에 대해서는 별로 고려하지 않는다. 휴지통 속 쓰레기들은 바로 이런 집단 무의식의 증거다. 별다른 주의를 기울이지 않은 채, 이 수많은 포장 용기들을 버리고 깨뜨리고 짓눌러버리는 것이다. 카트린 테리의 작품은 장 보드리야르Jean Baudrillard가 묘사한 현대 사회의 모습을 연상시

카트린 테리, 〈에비앙〉, 2013

킨다.[2] 자본주의와 언론이 잠식한 오늘날 사회에서 소유는 자본주의 시스템의 지배 가치가 되었고, 환경이나 인간관계에 대한 고민은 뒤로 묻혀버리고 만다. 소비사회의 위력은 곧 창조와 파괴에 있는데, 물질적으로 파괴된 것은 이렇게 종종 재창조되기 때문이다. 이러한 경제사회질서로 말미암아 개개인은 더욱 더 많은 재화를 구입하게 되고, 재화 수명은 점점 더 짧아진다. 버려진 제품들을 고급스럽게 포장한 카트린 테리는 "소비사회가 존재하기 위해서는 물건이 필요하고, 특히 이를 파괴해야 한다"며 문제를 제기한다. 제품 폐기는 곧 그 제품이 살아서 존재했다는 증거다. 파괴가 이뤄지지 않으면 소비가 되지 않고, 소비가 이뤄지지 않으면 창조도 존재할 수 없다. 카트린 테리 작품에서 고급스럽게 표현된 쓰레기의 변신은 삶과 죽음 사이, 그리고 파괴와 재창조 사이에서 이뤄지는 통과의례를 연상시킨다.

더 알아보기

▶ Catherinethery.net

Hergé

Ian Fleming

Jamie Uys

Les Nuls

Logorama

영화 및 만화

20세기 역사의 현장에 선 땡땡

Hergé

에르제

만화 시리즈 '땡땡의 모험'에서는 실제 혹은 허구의 브랜드 150여 개가 등장한다. 브랜드는 곧 에르제 스타일의 일부이기도 한데, 그가 세심히 고증한 각본에 현실감을 부여해주는 요소이기 때문이다.

마리에브 라포르트

벨기에 작가 조르주 레미Georges Rémi는 '에르제'*라는 필명으로 만화계에 한 획을 그은 인물이다. 어린이 주간지《르 프티 뱅티엠Le Petit Vingtième》편집 주간을 맡았던 그는 1929년 '땡땡Tintin'과 '밀루Milou'라는 캐릭터를 만들어내고, 1930년에는 두 악동 '퀵Quick'과 '플립크Flupke'라는 인물을 탄생시킨뒤 이어 1935년 '조Jo', '제트Zette', '조코Jocko'라는 세 인물을 추가한다. 유럽 만화의 아버지로 여겨지는 에르제는 '땡땡의 모험' 시리즈로 전 세계적인 성공을 거두었다.

　'땡땡의 모험'은 총 24권으로 이뤄져있으며, 저자 사망으로 마지막 에피소드인《땡땡과 알프아트》는 미완성 유고작이 되었다. 땡땡 시리즈의 그림은 '명료한 선'이 그 특징인데, 단일 색조로 칠한 뒤 일정한 굵기의 검은색 테두리로 감싸는

* 필명인 '에르제'는 본명 '조르주 레미Georges Rémi'의 이니셜 G. R.에서 따온 말로, GR[제·에르]에서 앞뒤 순서를 바꾼 RG[에르·제]를 하나의 이름으로 만들어 '에르제Hergé'라 부른 것이다.

1943

1966

에르제, 《검은 섬》의 서로 다른 만화 판본 ⓒHergé/Moulinsart 2015

방식이다. 사실감 넘치는 배경과 에르제 특유의 깔끔한 화풍은 정교한 스토리와 결합되어 '땡땡의 모험'을 완성한다. 스토리는 주로 당시 정치 상황이나 주요 사건에서 영감을 얻을 때가 많아서,[1] 독자들은 땡땡 시리즈와 함께 20세기 주요 사건들을 차례로 짚어나갈 수 있다. 또한 작가는 작품에 사실감을 주기 위해 노력했는데, 이에 따라 브랜드는 자연히 작품 속에서 중요한 위치에 놓인다.

《소비에트에 간 땡땡》,《콩고에 간 땡땡》,《미국에 간 땡땡》,《파라오의 시가》 등 초기작을 작업할 때 에르제는 보수주의와 식민주의 성향이 강하던 편집장 발레^{Wallez} 신부 밑에 있었다. 이와 관련해 에르제는 "나는 발레 신부에게 많은 영향을 받았으며 […] 내가 속해 있던 상류 사회에 대한 편견에 휩싸여 있었다"고 회고한다.[2] 《푸른 연꽃》을 작업할 때까지는 에르제도 "땡땡을 일이 아닌 장난으로 인식"한 게 사실이다.[3] 하지만 1934년 루뱅 대학의 중국인 유학생 창총젠과의 만남은 작가에게 있어 하나의 전환점이 된다. 따라서 작가 스스로도 밝히고 있는 바와 같이 바로 이 시기를 기점으로 그는 자료 조사를 본격화하고

유럽인에서 세계인으로

2007년 콩고 학생 비에베누 몬돈도가 벨기에 법정에 《콩고에 간 땡땡》의 출간정지 가처분신청을 냈던 것처럼, 초창기 에르제의 작품은 인종차별적이며 유럽 중심적이었다. 하지만 에르제가 중국인 유학생 창총젠을 만나면서 땡땡은 큰 변화를 맞는다. 창총젠은 그에게 중국의 역사와 문화에 대해 알려주며, 편견과 오해에서 벗어나도록 도왔다. 《푸른 연꽃》은 이런 변화된 세계관이 담긴 작품으로 '창'이라는 캐릭터를 통해 창총젠과의 우정을 담았다. 한편 귀국한 창총젠은 중국의 유명 조각가가 되었지만, 문화대혁명으로 에르제가 죽기 전에야 재회할 수 있었다.

땡땡이 모험하는 지역과 주민들에 대해 제대로 관심을 갖기 시작한다. "독자들 앞에서 떳떳하기 위해서"였다.[4]

1950년, 땡땡은 에르제 스튜디오 설립으로 새로운 전기를 마련한다. 이후 야심차게 작업한 작품 《달 탐험 계획》에서 자료 수집 및 작화를 담당하는 다수 인력이 그를 보조했는데, 사실 에르제 자신도 협업의 필요성을 인정하고 있던 터였다. 에르제 없이도 이뤄질 수 있는 작업은 꽤 많았고, 때로는 보조 인력들이 자신보다 더 나은 성과물을 보여주는 경우도 있었다. 다만 주인공 땡땡이나

아독 선장, 해바라기 박사, 뒤퐁 및 뒤뽕 경감 등에게 생명을 불어넣는 일은 오로지 그의 손에서만 이뤄졌다. "이 일은 나밖에 할 수 없다고 생각한다. 플로베르가 '보바리 부인은 바로 나 자신'이라고 한 것처럼 땡땡이 곧 나이기 때문이다." 그러므로 에르제 사망 후에는 공식적으로 새로운 땡땡의 모험을 기대할 수 없게 됐다.

에르제가 담아낸 150여 개의 브랜드

땡땡 팬덤의 연구에 따르면 땡땡 시리즈에는 거의 150여 개 브랜드가 나온다.[5] 그중 일부는 크라이슬러^{Chrysler}나 던롭^{Dunlop}, 에어프랑스 같은 실제 브랜드로, 스토리와 그림에 현실감을 준다. 작가가 새로 창조해낸 브랜드도 있는데, 이 경우 작가는 브랜드에 유머 코드를 더해 공감을 산다. 가령 '크리스찬 디올^{Christian Dior}'을 패러디한 '트리스찬 비올^{Tristian Bior}'이나 '파리 마치^{Paris Match}'를 벤치마킹한 '파리 플래시 인터내셔널^{Paris Flash International}', '파라마운트 픽쳐스^{Paramount Pictures}'의 닮은꼴인 '파라마울^{Paramoule}' 등 유명 상표에 살짝 변형을 주어 웃음을 자아내는 것이다. 뿐만 아니라 르 클레르(='깨끗한'과 동음) 안경이나 상조(='뼈 없는'과 동음) 정육점*처럼 동음이의어를 사용해 재미를 준다. 이렇듯 브랜드는 작품에 현실성을 더하는 한편, 희화적인 혹은 희극적인 코드를 덧붙여 웃음을 유발한다.

땡땡 시리즈에서는 주류 브랜드 또한 매우 흥미롭게 표현된다. 《스타피오레의 보석》에서 에르제는 샴페인 브랜드 '뭄^{Mumm}'에서 영감을 얻어 작품에 샴페인 병을 그려 넣는다. (레지옹 도뇌르 훈장을 연상시키는) 병의 붉은 띠 때문에 한눈에 알아볼 수 있는 뭄 샴페인은 워낙 병 디자인이 특이해서 슬쩍 봐도 쉽게

* 르 클레르^{Le Claire} 안경점은 우리말로 바꾸면 '깨끗한 안경점'으로 번역할 수 있고, '상조^{Sans os}(뼈 없는)'란 단어와 발음이 같은 '상조^{Sanzot}' 정육점은 '뼈 없는 정육점' 혹은 '살코기 정육점'으로 번역이 가능하다. 두 가지 모두 같은 발음을 이용해 각각 안경점과 정육점 특징을 살려 웃음을 준 브랜드 작명 사례에 해당한다.

©Hergé/Moulinsart 2015

분간이 간다.[6] 따라서《황금 집게발 달린 게》에서처럼 (실수였든 의도적이었든) 붉은 띠가 반대 방향으로 들어갔을 때도 독자들은 이 샴페인 병을 쉽게 식별할 수 있었다. 그런데《달 탐험 계획》에서는 에르제가 평소 즐겨 마시던 브로셰 에르비외 샴페인에 대한 오마주로 뭄 샴페인 병 라벨에 '브로셰 에르비외Brochet Hervieux'라는 이름이 이례적으로 들어간다. 에르제는 샴페인 병목에 두르는 넥 밴드와 코르크 위 메탈 캡에 땡땡 이미지를 사용해도 좋다고 허용해줄 정도로 브로셰 에르비외 샴페인을 좋아했다. 따라서 라벨에 '브로셰 에르비외'라는 문구만 표기하면 독자들이 술 종류를 혼동할 위험이 있었기에 그는 사람들이 병 모양만 보고도 이를 곧 샴페인이라 인식할 수 있도록 라벨에 뭄 샴페인의 붉은 띠를 함께 그려 넣는다. 이로써 에르제는 브랜드와 어느 정도 거리를 두고 있음이 드러나게 되었지만, 두 가지 기호가 중첩됨에 따라 생기는 문제도 없진 않다. 뭄 샴페인 병을 상징하는 붉은 띠를 대각선으로 그려 넣어 형태를 인식하도록 하는 동시에 라벨에 삽입된 문구로는 '브로셰 에르비외'라는 브랜드를 홍보하고 있기 때문이다.

허구에서 현실로

이 작품에 등장하는 술이 비단 샴페인 뿐만은 아니다. 땡땡 시리즈에는 아독 선

브랜드와 아티스트, 공생의 법칙 | 에르제

장이 즐겨 마시는 위스키도 나
오는데, 명확한 브랜드가 표시
되지 않을 때도 있고 스코틀
랜드의 유명 브랜드를 사용해
사실감을 줄 때도 있다. 가령
1941년 작《황금 집게발 달린
게》에서 아독 선장은 '올드 위
스키Old Whisky'를 마시고 한껏 취
한 모습으로 그려지는데, 이 에
피소드에서 작가는 그저 '위스
키'라는 명칭을 쓰는 정도로만
그친다. 당시 프랑스 및 벨기에
문화권에시는 위스키를 대표할

©Hergé/Moulinsart 2015

만한 브랜드가 없었기 때문이다.[7] 반면 스코틀랜드가 배경이 된《검은 섬》초판
본 및 개정판에서 에르제는 스코틀랜드의 유명 위스키 브랜드 '조니 워커Johnnie
Walker'를 사용함으로써 작품에 현실성을 더한다. 하지만 브랜드의 인기가 점점
높아지자 그는 발음에서 스코틀랜드 뉘앙스가 풍기는 '록 로몬드Loch Lomond'라는
가상 위스키 브랜드를 만든 뒤, 1965년에 출간된 새로운 개정판부터 이를 '조니
워커' 대신 사용한다.[8] 그런데 여기서 한 가지 생각해볼 만한 부분은 스코틀랜드
에 있는 한 증류주 공장이 1965년부터 '실제로' 이 브랜드를 사용하면서 아독 선
장을 비롯한 땡땡 시리즈 덕분에 실로 높은 인기를 구가하게 된 점이다. 이후에
나온 작품에서도 '록 로몬드'는 에르제가 즐겨 쓰는 위스키 브랜드로 등극했고,[9]
심지어《땡땡과 카니발 작전》에서는 "울적하고 지루할 때 답은 하나! '록 로몬
드' 뿐이죠"라는 대사와 함께 작중 TV광고에까지 등장한다. 가상 브랜드가 현실
세계에서 생명력을 얻은 대표 사례다.

그러나 시리즈 후반부 에피소드에서 작가는 브랜드에 대해 그리 호의적이

지만은 않았다. 가령 《땡땡과 카니발 작전》에서 록 로몬드 브랜드는 알 카자르 장군과 적대 관계에 있는 독재자에게 자금을 대주는 모습으로 그려지며, 이에 더해 'Viva Tapioca(타피오카 장군 만세)'라는 현수막 같은 선전 도구도 제공하고 밀림 속에 낙하산으로 위스키 박스를 투하해 만취 상태가 된 적군이 혁명을 일으키지 못하도록 하는 간교한 술책도 사용한다. 그렇다고 알 카자르 장군이 타피오카 장군보다 더 나은 인물도 아니다. 그 역시 독재자였기 때문이다. 알 카자르 장군을 응원하는 브랜드는 '인터내셔널 바나나 컴퍼니International Banana Company'로, 이는 당시 과테말라를 장악했던 미 제국주의의 상징이자 치키타Chiquita의 전신인 '유나이티드 프루트 컴퍼니United Fruit Company'를 연상시킨다. 록 로몬드와 인터내셔널 바나나 컴퍼니 두 브랜드를 통해 에르제는 브랜드 몸집을 키워주는 정치·경제 권력을 비판한다.

요컨대 가상 브랜드든 실제 브랜드든 '땡땡의 모험'에서 브랜드는 중요한 역할을 하며, 이야기에 사실성을 부여해준다. 심지어 록 로몬드 위스키나 상조 정육점처럼 브랜드 자체가 명성을 얻을

땡땡과 인디아나 존스

영어사전에도 등재된 '땡땡주의자'란 단어가 보여주듯 땡땡을 사랑하는 마니아층은 두텁다. 심지어 전 프랑스 대통령 드골은 "나의 유일한 라이벌은 땡땡"이라며 찬사를 보내기도 했다. 특히 스티븐 스필버그는 땡땡의 열렬한 팬으로 땡땡을 모델로 주인공 캐릭터를 구상해 〈인디아나 존스〉를 만들었다고 한다. 또, 에르제 사후 '땡땡 시리즈'의 저작권을 모두 사들여, 〈반지의 제왕〉의 감독 피터 잭슨과 공동으로 '땡땡 시리즈' 영화를 제작하고 있다.

정도다. 다만 재미있는 것은 이렇듯 브랜드를 동원하며 이야기를 풀어가던 땡땡과 그 친구들이 이제는 역으로 캐릭터 상표가 되어 여러 상품에 이용된다는 점이다.

더 알아보기
▶ http://fr.tintin.com/herge

브랜드화한 아티스트, 공생의 법칙 | 에르제

브랜드가 된 007

Ian Fleming

이언 플레밍

이언 플레밍이 만들어낸 가공의 인물 제임스 본드는 그 자체로 하나의 브랜드가 되었으며, 브랜드 이미지 관리나 제휴 관계 체결, 자산 보호 조치 등 여느 '유명' 상표 못지않은 브랜드 대우를 받고 있다.

장 마르크 르위

제임스 본드^{James Bond}는 1953년에 발표된 소설 《카지노 로얄^{Casino Royal}》의 주인공 이름이지만, 이제는 그 자체로 하나의 브랜드가 되었다. 하지만 제임스 본드가 브랜드로서의 지위를 획득한 건 작가 이언 플레밍¹⁹⁰⁸⁻¹⁹⁶⁴이 1953년에서 1966년까지 펴낸 14권의 시리즈를 통해서가 아니었다. 영화사상 가장 수익성 높은 최장수 시리즈물인 '제임스 본드'는 1962년이 되어서야 비로소 배우 숀 코너리^{Sean Connery} 얼굴을 통해 하나의 인물로 완벽하게 구현된다. 1958년 출간된 동명의 소설 《007 살인번호^{Dr. No}》가 영화화된 시기였다.

007 시리즈 가운데 《007 위기일발^{From Russia with love}》(1957)이라는 작품에서 이언 플레밍은 (스스로 상상해낸) 영국 정보국 MI6 소속 비밀 첩보 요원의 외형을 매우 상세히 묘사한다. 키 183센티미터, 체중 76킬로그램의 제임스 본드는 마른 체형에 검은 머리와 푸른 눈을 하고 있으며, 우측 뺨 위에 흉터가 있고 오른손 손등에는 성형 수술을 받은 흔적이 있다. 뛰어난 운동 실력에 수준급 사

제임스 본드 역을 맡은
배우 로저 무어의 실루엣, 1974

격 솜씨를 갖춘 그는 격투기와 나이프 던지기에도 능하다. 변장은 하지 않고, 영어 외에 프랑스어와 독일어에도 능통하다. 애연가인 그는 특히 세 줄의 금색 띠가 박혀 있는 담배를 피우고, 애주가에 여성 파트너를 선호한다. 007 시리즈를 알고 있고 역대 수많은 제임스 본드 배우들을 아는 사람이라면 이 같은 묘사가 무척 흥미로울 것이다. (참고로 숀 코너리는 모두 일곱 번 제임스 본드 역을 맡았고, 조지 라젠비George Lazenby는 한 번, 로저 무어Roger Moore 일곱 번, 티모시 달튼Timothy Dalton 두 번, 피어스 브로스넌Pierce Brosnan 네 번, 다니엘 크레이그Daniel Craig 네 번 등 여러 배우들이 007 시리즈에 출연했다.) 오늘날 제임스 본드는 막강한 브랜드로 거듭나면서 원작에서 이언 플레밍이 묘사했던 원래 모습을 자연스럽게 벗어난다. 시대에 따라 브랜드 코드가 달라졌기 때문이다.

여러 편의 시리즈를 펴내는 동안 이언 플레밍은 주인공이 겪는 에피소드 중간 중간에 여러 가지 상표를 심어 두었는데, 물론 이는 브랜드의 의미와 연상 작용을 고려해 세심히 선정한 것이었다. 브랜드는 인물 성격을 규정해주는 역할을 하며, 보다 정확히는 대중의 무의식 속에 인물 이미지를 각인시키는 데에 기여하기 때문이다. 이에 따라 캐릭터가 잡힌 극중 제임스 본드는 고상한 취향의 소유자이자 스타일을 중시하는 인물이며, 까다로운 성미에 여자를 밝히는 편이었다. 하지만 오늘날 제임스 본드는 전보다 덜 까다로워진 모습으로 그려지고 있으며, 대중에게 보다 친숙한 캐릭터가 되었다. 솔직하고 노골적인 한편 그만큼 약한 모습도 보여주는, 한마디로 보다 인간적인 캐릭터가 된 셈이다.

이언 플레밍 소설에도 이미 브랜드가 등장해 인물의 지위와 신분에 대한 정보를 주었는데, 가령 제임스 본드의 자동차와 시계, 흡연 습관과 좋아하는 음식, 선호하는 주류나 담배 브랜드 등은 모두 독자 머릿속에 주인공 이미지를 심어주는 요소들이다. 하지만 〈007 다이 어나더데이Die another day!〉에 여러 브랜드가 등장하는 것을 비꼬아 '바이 어나더데이Buy another day!'라고 보도하는 등 언론에서 부풀려진 것과 달리, 007 요원 제임스 본드는 걸어 다니는 광고판이 아니다. 영화에는 그렇게 많은 브랜드가 등장하지 않지만 (캐릭터에 부합하게끔) 세

심히 선정된 브랜드가 다소 독점적으로 등장할 뿐이다. 해리 샐츠먼Harry Saltzman 과 알베르 브로콜리Albert Broccoli에서 바바라 브로콜리Barbara Broccoli, 마이클 윌슨 Michael Wilson에 이르기까지 007 시리즈 제작자들은 무절제한 상업성의 함정에 빠지지 않도록 세심한 노력을 기울였다. 상업성과 타협할 경우 단기간에 높은 수익을 거둘 수는 있겠지만, 불가피하게 작품의 예술적 창작력이 훼손되고 잠 재적 가능성에도 제약이 생기기 때문이다. 따라서 현재 007 라이선스의 50퍼 센트를 보유한 브로콜리 가문은 이렇듯 007이라는 브랜드를, 즉 작품 007 시 리즈를 지켜나가는 데 앞장서고 있다. 1989년(〈살인면허Licence To Kill〉) 이후 1995 년(〈골든아이GoldenEye〉)까지 007 시리즈가 영화로 제작되지 않았던 이유도 바 로 여기에 있었다. 필름 미디어 컨설턴트Film Media Consultant의 설립자 장 파트리 크 플랑데Jean-Patrick Flandé는 "돈은 중요한 게 아니다. 지안카를로 파레티Giancarlo Parretti1가 대표로 있는한 브로콜리 가문이 MGM과 계약을 체결하지 않겠다는 방침은 상업적 탈선으로부터 브랜드를 보호하겠다는 이러한 의지의 발현"이라 고 설명한다. 그는 제임스 본드를 '볼랭제Bollinger' 샴페인 및 '오메가Omega' 시계 브랜드와 적절히 결합시킨 장본인이기도 하다.

제임스 본드의 벤틀리

이언 플레밍은 자신이 직접 겪은 일과 실제 사건에서 주로 제임스 본드 에피소 드의 영감을 얻었다고 이야기한다. 이에 따라 자연히 인물에 대한 신빙성이 높 아진다. 특히 1964년 캐나다 TV 채널 CBC에서도 작가는 정보국이라는 비밀 스런 세계를 넘어 제임스 본드가 "론슨Ronson 라이터를 사용하고 벤틀리Bentley 자동차를 몰며 리츠Ritz 호텔에 머무는 것은 이 인물이 현실 속 인물을 기반으 로 하고 있기 때문"이라고 밝혔다. 이언 플레밍은 자신의 작업 방식에 대해, 일 단 매우 빠르게 작품을 써내려간 후 이어 다시 글을 다듬으며 세부 묘사와 각 각의 장소나 물건, 브랜드 등에 대해 정리를 하는 편이라고 설명했다. 1964년 세상을 떠남에 따라 그는 자신의 작품에서 영감을 얻은 영화 007 시리즈를 더

이상 지켜볼 수 없게 된다. 하지만 초기 시리즈에서는 영화 제작에 함께 참여했으며, 스크린 위로 옮겨진 요원 007에 대해 늘 만족하는 모습을 보여주었다. 장 파트리크 플랑데의 설명에 따르면 "영화 제작자들은 인물의 이미지가 갖는 중요성에 대해 금세 간파했다. 처음에는 제작자들이 먼저 브랜드를 겨냥해 그 이미지로써 인물에 옷을 입혔지만, 상황은 서서히 역전됐다. 브랜드 쪽에서 인물에 관심을 가지게 되었기 때문이다."

1954년 CBS에서 배리 넬슨^{Barry Nelson} 주연으로 제작된 TV판 007과 1967년 다섯 명의 감독이 공동 연출한 007 패러디 영화 〈카지노 로얄^{Casino Royale}〉을 제외하면 모두 열다섯 명의 감독들이 차례로 메가폰을 잡아 스물다섯 개 에피소드에 걸쳐 제임스 본드라는 인물을 구현해냈다. 이 열다섯 명의 연출자들은 섬세하고 창의적인 재능과 인간적인 시각에서 인물을 바라보며 저마다 개성 뚜렷한 배우들을 스크린 위에 담아냈다. 따라서 영화별로 브랜드 그 자체가 진화하는 것도 어찌 보면 당연한 일이다. 이와 관련해 장 파트리크 플랑데

하늘을 나는 마법 자동차, 《치티치티 뱅뱅》

《치티치티 뱅뱅》은 세계적 일러스트레이터 존 버닝햄이 참여한 하늘을 나는 마법 자동차의 모험담을 다룬 동화책이다. 이 판타지 동화는 주인공 포트 가족이 벌이는 모험극으로 이언 플레밍이 아들을 위해 쓴 것이다. 작가가 사망한 1964년에 출간되었는데, 007 시리즈의 제작자 알베르 브로콜리가 1968년 코믹 뮤지컬 영화로 제작해 많은 인기를 끌었다. 주인공 포트가 아내와 사별한 해군 중령 출신에, 모험 도중 만난 여주인공과 사랑을 하며, 독특한 자동차를 타고 영웅적 행위를 하는 모습 등은 제임스 본드와 흡사하다.

는 다음과 같이 지적한다. "007의 성공은 탄탄한 시나리오와 더불어 폭넓은 공감대가 형성될 수 있었기 때문이다. 2015년부터는 시리즈 자체가 이언 플레밍의 작품과 아무 상관이 없게 되었지만, 그렇다고 달라지는 것은 없다. 이언 플레밍의 DNA는 여전히 그대로 남아있기 때문이다. 변한 것은 시대적 맥락뿐이다. 변화는 자연스러운 것이고, 선악 증후군은 언제나 존재하며, 인간적인 성격의 인물들에 정치적 소스가 곁들여지는 묘미는 달라지지 않는다." 가령 제임스 본드가 애스턴 마틴^{Aston Martin}을 탈 때, '악당'은 재규어를 몰 뿐이라는 것이다.

작품 주인공에서 인간 브랜드로

따라서 무심코 바라보면 작품에 나온 브랜드가 단순한 '상품의 배치'로밖에 보이지 않겠지만, 사실 브랜드와 작품은 서로 긍정적인 영향을 주고받는 관계에 놓여있다. 인물도 브랜드에 이미지를 부여하고, 브랜드도 인물에 이미지를 부여하기 때문이다. 그러므로 브랜드에 있어 중요한 것은 돈을 지불하고 영화에 등장하는 것이 아니라 영화 시나리오와 이상적으로 어우러지는 것이다. 그러는 편이 브랜드로서도 더 의미가 있기 때문이다. 대신 기업은 전략적 파트너십 계약을 통해 영화 홍보에 기여하면서 영화 개봉 시점에 이 같은 연관성을 부각시킨다. 장 파트리크 플랑데는 이에 대해 "합리적 제휴 관계"라고 설명한다. "(제작사인) 소니의 통계에 따르면 관객의 약 10퍼센트가 파트너사의 광고 홍보를 통해 제임스 본드를 볼 것"으로 집계됐다. 이러한 상호 제휴 효과는 영화가 개봉된 시점에 극대화되기 때문에 우리는 영화에 브랜드가 대거 등장한다는 느낌을 받게 된다. 가령 이에 속하는 대표적인 예가 바로 코카콜라인데, 코

하이네켄과 제임스 본드의 만남

1997년 작 〈네버 다이Tomorrow Never Dies〉부터 〈스펙터Spectre〉에 이르기까지 하이네켄은 007 시리즈와 재미있는 파트너십 캠페인을 17년 동안 이어왔다. 그중 2015년 전 세계적인 규모로 제작한 '스파이피Spyfie'는 세계 최초로 우주에서 셀카 사진, 일명 '셀피selfie'를 촬영하는 흥미로운 디지털 캠페인이었다. 007 영화 자체의 최첨단 이미지가 영화팬을 설레게 하는 요소이기에, 하이네켄은 이런 캠페인을 통해 팬들이 더욱 즐겁게 제임스 본드의 세계를 즐기도록 한 것이다.

카콜라는 사실 제임스 본드와 별 관련이 없는 브랜드다. 제임스 본드는 볼랭제 샴페인이나 샤토 앙젤뤼 와인, 드라이 마티니를 더 즐겨 마시는 인물이기 때문이다. 따라서 영화에 코카콜라가 등장하지 않음에도 코카콜라는 영화 개봉 후 홍보 작업이 이뤄질 때 제휴사로 동참한다. (한정판 보틀을 출시하기도 하고, 광고나 응모 이벤트 등을 실시하는 것이다.) 영화의 홍보 전략이 강화되면 이 같은 브랜드와의 제휴 관계는 더욱 두드러진다.

한편 영화에서 '제임스 본드 007'이란 브랜드를 부각시키는 시각 차원의 요소가 한 가지 더 존재한다. 바로 모리스 바인더Maurice Binder가 맨 처음 제작한 오

프닝 타이틀로, 이른바 '건 배럴 시퀀스Gun Barrel sequence'라 불리는 타이틀 시퀀스*다. 이 오프닝 영상에서는 권총의 총구가 제임스 본드 실루엣의 뒤를 쫓고, 이어 총성이 울리면 피가 번지며 죽음을 상징하는 장면으로 이어진다. 또한 청각 차원의 브랜드 '관리'도 이뤄진다. 1962년 이후 모두 열한 명의 작곡가가 교대로 007 영화 음악을 담당해왔지만, 이와 더불어 몬티 노만Monty Norman이 작곡한 〈007 살인번호〉의 오리지널 주제곡은 변함없이 영화 음악으로 사용했다. 뿐만 아니라 '제임스 본드 007'은 여느 브랜드와 마찬가지로 독자적인 로고를 보유하고 있다. 영화 007의 타이틀 로고에서 숫자 7은 권총과 붙어있는 형상으로 디자인되었는데, 이 같은 로고는 007요원 제임스 본드에게 MI6 보안국 내의 직위 상 '살해할 자격'이 부여되었음을 인지시켜준다. 조셉 캐로프Joseph Caroff가 디자인한 이 로고 역시 〈007 살인번호〉부터 등장하는데, 이는 혁신적이고 독창적인 브랜드를 만들고자 했던 초창기 제작자들의 의지를 보여준다. 그 덕에 '제임스 본드 007'은 오늘날까지도 그 브랜드 특징을 유지할 수 있었고, 이후 '맷 헬름Matt Helm' 시리즈나 '플린트Flint', '맨 프롬 엉클The Man From U.N.C.L.E.', '닐 코너리 박사Dr. Neil Connery', 'SAS' 등 첩보물 후속작도 가히 넘볼 수 없는 독보적인 경쟁력을 갖추게 되었다.

* 제목이 나오는 동영상 부분.

더 알아보기
▶ Ianfleming.com

문명사회와 선한 미개인

Jamie Uys

제이미 유이스

영화 〈부시맨〉은 부시맨 부족 앞에 느닷없이 코카콜라병 하나가 등장하면서 벌어지는 해프닝을 그린다. 이 영화에서 코카콜라는 아프리카 원시 부족 사회의 '선한 미개인'들을 대혼돈에 빠뜨리는데, 그동안 평화롭게 살아가던 아프리카 부족 사회에 소위 '문명사회'의 대표 상품이 갑작스레 흘러들어가면서 부족민들이 혼란을 겪게 된 것이다.

마리에브 라포르트 및 파비엔 베르제르미

〈부시맨〉은 1980년 '신들이 미친 게 분명해The Gods Must be Crazy'라는 원제로 남아프리카공화국에서 개봉한 영화다. 이후 〈부시맨〉은 전 세계를 떠들썩하게 만들며 이례적인 성공을 거둬, 제작 및 감독, 각본을 맡은 제이미 유이스1921-1996에게 세계적 명성을 안겨준다. 이 영화의 해외 수출을 위해 감독은 남아공과 국경을 맞댄 보츠와나의 인가 하에 판권이 거래될 수 있도록 해두었는데, 당시 남아공의 인종차별 정책에 대한 제재로 금수 조치가 내려진 상태였기 때문이다. 하지만 후속작 〈부시맨 2〉(1989)는 전작에 비해 인기가 없었다. 남아공의 네덜란드계 백인 감독 제이미 유이스의 인종차별주의에 대한 비난도 한몫 했지만 전작을 성공으로 이끈 일등 공신인 콜라병이 등장하지 않은 점 또한 실패 요인으로 지적된다.

브렌디아 아티스트, 공생의 법칙 | 제이미 유이스

164 165

제이미 유이스, 〈부시맨〉, 프랑스 개봉판 포스터, 1980

하늘에서 떨어진 문명

영화는 부시맨 부족의 목가적인 생활로 시작한다. 남아프리카 지역에서 가장 오래된 원시 토착민인 부시맨은 칼라하리 사막의 아름답지만 혹독한 환경 속에서 자연과 더불어 평화롭게 살아가고 있었다. 그러던 어느 날 하늘에서 떨어진 '신의 선물' 하나가 부족민 사회를 온통 쑥대밭으로 만들어버린다. 무심한 조종사 한 명이 비행 도중 생각 없이 창밖으로 내다버린 빈 코카콜라병 하나가 원시 부족 사회에 대혼란을 야기한 것이다. 콜라병은 그때까지 서로 평화롭게 지내던 부족 내에 분열을 일으킨다. 저마다 이 콜라병을 가지려 들면서 분노와 증오, 질투, 폭력이 초래되고, 제일 먼저 병을 발견한 부시맨 카이는 신의 선물을 다시 신에게 돌려주기로 결심한다. 콜라병을 원래 자리에 돌려놓으러 가던 중, 카이는 부패하고 위협적인 '문명사회'와 조우한다. 본의 아니게 공산주의 게릴라 부대의 인질 소동에 휘말린 카이는 인질과 함께 무사히 탈출해 다시 자기 갈 길을 떠나, 운해에 둘러싸인 대평원의 끝에 도달해 계곡 아래로 콜라병을 집어던진다. 이후 마을로 돌아온 카이는 다시 평화로운 일상을 되찾는다. 이 영화에서 코카콜라는 결코 호의적으로 묘사된 것은 아니지만, 코카콜라는 영화 중간 중간에 상당히 많이 등장할 뿐더러 그 독보적인 지위 또한 인정을 받는 분위기로 나타난다. 코카콜라 측에서 딱히 영화의 내용에 이의를 제기하지 않은 이유는 아마 이로써 설명될 듯하다.

이 영화가 왜 그렇게 성공을 거두었는지는 감독 자신도 잘 모르겠다고 이야기한 바 있다. "나 역시 영화의 성공 이유를 알고 싶다. […] 나라마다 각기 다른 이유가 있지 않을까 한다."[1] 제작국가를 보츠와나로 해서 이 영화가 개봉되

〈부시맨〉의 코카콜라와 〈백 투 더 퓨처〉의 펩시

〈부시맨〉에서 코카콜라는 자본주의와 서구 소비사회를 상징하는 물건으로 등장했지만, 역설적이게도 영화의 흥행은 코카콜라를 홍보하는 효과를 가져왔다. 이에 경쟁사였던 펩시는 영화 〈백 투 더 퓨처〉 PPL에 본격적으로 나서, 주인공이 펩시 콜라만을 마시는 장면을 넣었다. 2015년을 배경으로 한 시리즈 2편에 등장한 펩시콜라 디자인은 지난해 영화 개봉 30주년 기념 한정판으로 출시되기도 했다.

었을 당시 평단에서는 상당히 긍정적인 논평을 내놓았다. "제이미 유이스는 인류의 공헌자"라며 칭찬 일색이었기 때문이다.[2] 하지만 이어 제이미 유이스 감독은 '호의를 가장한 간섭'을 하고 있다는 비판과 더불어 은연중에 인종차별주의자라는 비난까지 받게 된다. 그는 이에 대해 항변하며 정치적 의도는 없었다고 주장한다. "이 영화의 요체는 모두가 웃긴 캐릭터라는 점이다. 피부색이 까맣든 하얗든 갈색이든 그건 별로 중요치 않다. 코미디 영화를 만들 때 사람의 특성 가운데 웃기고 재미있는 부분에 초점을 맞추게 마련이지, 피부색을 보려하지는 않는다." 그는 작품을 만들 때 오로지 오락성에만 치중했다고 이야기한다. "그런데도 내 영화에서 무언가 메시지를 찾으려드는 사람들이 너무 많다. 특히 작품에서 그러한 메시지를 읽어냈다고 이야기하는 학자들을 보면 그저 놀라울 따름이다." 우리도 감독 말에 적극 공감하지만, 그럼에도 영화에 등장하는 브랜드의 기능에 대한 해석은 한번 시도해보고자 한다. 물론 감독이 의도적으로 작품에 특정 브랜드를 사용한 것 같지는 않다. 하지만 예술가의 직관은 무의식에서 비롯되지 않던가? 어찌됐든 영화에서 코카콜라 브랜드가 중심 역할을 하고 있는 것은 사실이다.

무한한 상징과 기호를 지닌 콜라병

특유의 병 모양 때문에 대충만 봐도 쉽게 알아볼 수 있는 코카콜라병은 흡사 다큐멘터리 같은 이 아프리카 해프닝에서 사건의 발단이 되는 요인이다. 처음에 콜라병은 부시맨 부족이 지금껏 본 적 없는 제일 훌륭한 물건이었다. 곧 부족민 삶에 필수품으로 자리 잡았는데, 매우 실용적인 '살림 도구'로 활용됐기 때문이다. 콜라병은 뱀 가죽을 평평하게 펼 때도 유용했고, 음식을 빻거나 음악을 연주하는 데에도 좋은 도구였다. 하지만 콜라병은 현대 사회의 불화와 부패 또한 함께 가져다준다. 부시맨 부족은 모두 함께 공유할 수 없는 무언가를 처음으로 갖게 되었기 때문이다. 소유 개념이 없던 부족민에게, 신들은 도대체 왜 이런 물건을 단 한 개만 선물해준 것일까? 이 작품에서 부시맨은 루소의 선

한 미개인 이미지에 부합하는 모습으로 나타난다. 선과 악의 개념 없이 자연과 조화를 이루는 가운데 소박하고 행복하게 살아가는 것이다. 여러 차례 인터뷰를 통해 감독은 부시맨의 힘든 생활환경과 거리가 먼 신화적 믿음을 퍼뜨렸다. 영화는 남쪽으로 900킬로미터 떨어진 요하네스버그의 타락한 문명과 동떨어진 부족민의 삶을 보여주었으며, 인간이 환경에 적응하여 사는 것이 아니라 환경에 거스르며 살아야 하는 도시에서 인간은 힘겹고 현실적인 삶을 살아가야만 한다. 주인공 카이 역의 니카우는 이와 같은 도시의 현실을 안타까워하는데, 이 영화에서 부시맨은 삭막한 도시의 현실에서 바라보는 환상의 세계와 과거에 대한 향수를 대변하는 존재라 할 수 있다.

이 작품에서 코카콜라병은 부시맨 부족으로 대표되는 실낙원의 원형과 서구 사회 사이의 이데올로기적 간극을 두드러지게 보여준다. 여러 상징 의미와 기호를 내포한 코카콜라는 소비사회의 물신적 대상으로 나타나는데, 물신적 존재라 함은 일차적으로 초월적 힘이 깃든 영험한 물건을 의미한다. 그런데 이 영화에서 콜라병은 초자연적 속성을 보인다. 부족민들이 아무리 콜라병에서 벗어나려 해도 도무지 헤어날 수가 없고, 멀리 떨어뜨려놓으려고 해도 자꾸만 콜라병이 눈앞에 나타나기 때문이다. 주인공 카이는 일단 이 콜라병을 신에게 되돌려주기 위해 허공으로 병을 내던져보지만, 병은 다시 딸의 머리 위로 떨어져 딸은 피를 보고 만다. 그러자 카이는 이 독이 든 선물을 땅에 묻으려는 2차 시도를 해보지만, 피 냄새를 맡고 나타난 하이에나가 땅에서 콜라병을 파내고, 병은 다시 부족민들에게로 돌아와 모두를 경악하게 만든다. 여기서 주목할 점은 콜라병이 비어있다는 것인데, 물리적 의미에서건 비유적 의미에서건 이는 그 이용 가치가 다 되었음을 의미한다. 콜라병을 이렇듯 물신적 존재로 만들어놓은 것은 '페티시fetish, 물신적'라는 단어의 어원에도 부합한다. '페티시'라는 단어를 어원적으로 살펴보면 불어에서는 '인조의factice', '가공의feint'라는 뜻과 가깝고, 스페인어에서는 '꾸미다, 장식하다, 치장하다afeitar'라는 동사와 비슷한 뜻을 갖고 있기 때문이다. 장 보드리야르는 초월적 힘을 부여받은 물건과 '인공물'

사이의 극명한 대비를 보여주었
는데, 그의 시각에서 물신적 대상
인 페티시는 "인위적으로 만들어
진 인공물이자 그 외양과 표상을
가공해낸 제조물"에 해당한다.[3]
달리 말해 영험한 힘을 지닌 듯 포
장되는 인위적 물건은 세심한 위
변조 작업 결과라는 것이다. 한 번
마법에 걸리고 나면 자신을 조종
하는 주술의 본질을 깨닫지 못하
는 것처럼 너무도 감쪽같이 꾸며
두었기에 우리는 자신도 모르는
사이 이러한 기만적 술수에 빠져
들 뿐이다. 이 작품에서 코카콜라
병은 마치 주술을 부리기라도 하
듯 신들린 물건처럼 표현되고 있
지만 사실 이는 인위적으로 만들

제이미 유이스, 〈부시맨〉, 영국 개봉판 포스터, 1980

어진 결과로, 콜라병이 부시맨 부족에게 미치는 '영험한 효력'이라는 것도 결국
사람이 만든 막연한 공상에 지나지 않는다. 코카콜라는 그 자체로 상업 논리를
압축하고 있으며, (결코 깨지지 않는 모습으로 나타나기에) 그 어떤 공격에도 끄떡
없는 완벽한 상업주의 이데올로기를 나타낸다. 따라서 부시맨 앞에 등장한 코
카콜라는 소위 '문명 세계'라고 하는 곳의 문물이 아프리카 에덴동산에 잘못 흘
러들어간 것을 의미한다. 코카콜라병은 구약성서에 나오는 금송아지처럼 소비
사회의 숭배 대상이며, 부시맨에게는 유혹의 손길이자 금단의 씨앗이고, 자신
을 낙원 밖 세상으로 유인하는 뱀과 같은 존재다.
　　보드리야르에 따르면 인위적인 공상 작용으로 생겨나는 마력은 일부를 전

체로 오해하게 만든다. 사소한 몇 가지 징후만으로 전체를 파악하는 이 환원적 사고는 부시맨 부족이 콜라병에 내재된 이데올로기(자본주의, 개인주의, 소유 개념)를 분석하지 못하게 하고, 이들을 거의 미치기 직전까지 만들었기 때문이다. 따라서 이렇게 되면 해법은 단 한 가지밖에 남지 않는다. 외부에서 들어온 이 기이한 물체를 다시 외부로 내보내는 것이다. 부시맨 부족 입장에서 모든 걸 예전 상태로 되돌릴 수 있는 유일한 길은 바로 저주받은 이 요망한 물건으로부터 멀리 떨어지는 것뿐이다. 이에 주인공 카이는 콜라병을 내다버리기 위해 길고 험난한 순례길에 오른다. 〈반지의 제왕〉이나 〈니벨룽의 반지〉에서처럼 어떻게든 벗어나려 애쓰는 것이다. 이에 카이는 코카콜라병으로 대표되는 상업주의 세계를 자기 나름의 방식으로 거부함으로써 브랜드에 저항하는 모습을 보여준다. 전에 없던 요물이 부족 사회로 흘러들어와 내부 분열을 일으킨다는 사실을 알고, 부족민으로부터 이를 떨어뜨리려 애를 쓰고 있기 때문이다. 그러므로 카이는 자본주의의 남용에 반발하는 존재로 볼 수 있다.

　감독의 말마따나 이 영화가 "단순히 오락용으로 만들어진 영화"였다면 이 같은 반향을 불러일으킬 수 있었을까? 아마 아니었을 것이다. 코카콜라라고 하는 소비사회의 대표 브랜드를 물신적 대상으로 표현한 〈부시맨〉은 우리 사회의 긍정과 부정적 측면을 모두 짚어냄과 동시에 선한 미개인의 신화를 되살리고 있기 때문이다. 감독은 위험 요소도 없고, 꿈에서나 있을 법한 관대하고 목가적이며 자연 친화적 상태로 돌아가기를 호소한다.

공포 도시와 브랜드

Les Nuls

우리 일상 속에는 수많은 브랜드가 포진해있다. 따라서 브랜드는 사회적 논의 대상이 되기도 하고, 문화 재화로 인식되기도 한다. 뿐만 아니라 3인조 희극집단 '레 눌'의 영화 〈공포 도시La cité de la peur〉처럼 코미디언들에게 있어서도 브랜드는 훌륭한 개그 소재가 된다. 다른 문학 및 영화 작품에서도 그렇지만 이 코미디 영화에서도 브랜드는 수많은 영감의 원천으로 작용한다.

마리에브 라포르트

〈공포 도시〉는 희극집단 '레 눌'이 각본 및 주연을 맡은 첫 번째 가족 코미디 영화다. 알랭 샤바Alain Chabat, 샹탈 로비Chantal Lauby, 도미니크 파뤼지아Dominique Farrugia 등 레 눌 멤버들이 주연으로 출연하지만, 앞서 고인이 된 브뤼노 카레트Bruno Carette 또한 생전 영상을 통해 영화에 등장한다. 이 영화는 케이블 채널 카날 플뤼스에서 TV 프로그램 〈아베세데 눌ABCD Nuls (눌의 ABCD)〉(1989), 〈이스투아르 드 라 텔레비지옹Histoire de la télévision (텔레비전의 역사)〉(1990) 등을 연출한 알랭 베르베리앙Alain Berbérian의 장편 영화 데뷔작이기도 하다.

희극집단 레 눌은 1994년 영화가 개봉될 당시 은막의 스타로 등극한다. 1987년 신생 케이블 채널 카날 플뤼스에서 결성된 레 눌은 〈오브젝티브 눌Objectif Nul (눌의 목표)〉(1987), 〈눌 파르 아이외르Nulle Part Ailleurs (어디에도 없는 곳)〉(1987-1988) 중 한 코너 '주르날 텔레비제 눌Journal Télévisé Nul (눌 TV뉴스)', 〈레 눌,

알랭 베르베리앙과 레 뉠 제작 〈공포 도시〉, 1994/알랭 베르베리앙&레 뉠

레미시옹^{Les Nuls, l'Émission}(레 닐 방송)〉(1990-1992) 등과 같은 개그 프로그램에서 풍자적 촌극과 패러디로 대번에 인기를 끈다. 당시 이들은 1980년대 물질주의 사회를 익살스럽게 비꼬는 가운데 막말과 냉소가 가득한 풍자 개그를 선보이며 유명한 '카날 정신^{esprit Canal}'을 구현했다. 이 과정에서 소비사회를 대표하는 브랜드를 활용하기도 한다. 레 닐은 주로 (고트리브^{Gotlib}나 프랑켕^{Franquin}) 만화에 등장하는 유치한 청소년 개그나 영미권 비방 개그에서 주로 영감을 얻는다. 레 닐은 희극집단인 몬티 파이튼^{Monty Python} 계보를 잇는다고 볼 수 있는데, 몬티 파이튼 또한 TV 콩트를 먼저 선보인 뒤, 레 닐과 비슷한 색깔의 영화를 제작하는 단계로 넘어갔기 때문이다. 이들은 다양한 코너와 콩트를 섞어 놓은 미국 유명 프로그램 〈새터데이 나이트 라이브^{Saturday Night Live}〉를 자처하는 한편, 영화 〈에어플레인^{Airplane}〉(1980)으로 흥행에 성공한 패러디 영화의 선두주자 ZAZ 사단(데이빗 주커^{Zucker}, 에이브라함스^{Abrahams}, 제리 주커^{Zucker})을 표방하고 나선다.

브랜드, 가식과 허세의 상징

〈공포 도시〉는 칸 영화제에서 '〈레드는 죽음이다^{Red is dead}〉'라는 어설픈 공포 영화 홍보를 두고 벌어지는 이야기다. 이 영화를 틀어야 하는 영사 기사들은 모두 영화와 똑같은 방식으로 줄줄이 살해된다. 영사 기사의 사망으로 아무도 영화를 보지 못한 상태에서, 졸작인 이 영화는 칸 영화제 주역으로 떠오른다.

이런 스토리를 통해 레 닐은 이 사회의 가식과 영화제의 허례허식, 그리고 어떻게든 인기를 얻으려는 세태를 풍자한다. 특히 영화라는 장르를 이용해 수많은 희극 상황과 개그를 풀어내는 〈공포 도시〉는 다양한 장르의 작품을 중심으로 궤변식 유머와 시간차 개그, 패러디 기법으로 가득하다. 따라서 이 영화에는 도스토옙스키의 《카라마조프가의 형제들》이나 톨스토이의 《전쟁과 평화》는 물론 아이젠하워의 영화 〈전함 포템킨〉 외에도 모차르트풍 협주곡 등이 소재로 동원된다. 하지만 이 영화에서 레 닐은 이 불후의 명작들에 동시대와 관련된 대중 요소를 더해 희극 효과를 만드는데, 그 기법은 두 가지 차원으

로 나뉜다. 하나는 〈원초적 본능〉(1992), 〈터미네이터 2〉(1991), 〈귀여운 여인〉(1990) 등 작품을 만들 당시의 최신 흥행작을 활용하는 것이었고, 또 다른 하나는 바로 브랜드를 이용하는 것이었다. 이들이 동원한 브랜드 범주는 자동차 브랜드(르노, 푸조)는 물론 대중 브랜드(탬팩스Tampax)에서 명품 브랜드(랑뱅 Lanvin)에 이르기까지 그 폭이 상당히 다양한데, 심지어 소르본 대학 같은 공공기관 타이틀도 동원된다. 그중 가장 인상적인 브랜드는 르노 사프란의 '황금종려' 한정 모델이다. 이 자동차는 5분간 이어지는 영화 속 콩트 주제로 등장하는데, 특히 "파워 스티어링, 차량 내부의 가죽 시트, 중앙제어 도어잠금장치 등 르노 사프란 '황금종려' 한정 모델로 주행하기 편안한 자동차를 만나보세요"라는 가상 광고는 상당한 유명세를 탔다. 즉 브랜드는 이 영화에서 꽤 중요한 역할을 맡고 있는 셈이다. 주연인 알랭 샤바 역시 "우스꽝스러운 개그 코드나 콩트 장면이 상당히 맘에 든다"는 소감을 밝힌 바 있다.[1] 따라서 영화에는 괴짜 인물이나 궤변 개그, 도발적 어조, 풍자 콩트, 청소년들이나 즐길 법한 유치한 개그,

패러디 기법 등 여러 가지 희극 코드가 등장하며, 배우들은 온갖 수단을 다 동원해 웃음을 이끌어낸다. 이는 비단 관객만이 아니라 본인들 스스로도 웃음을 찾으려는 노력이기도 한데, 즐기면서 일하는 것이 바로 레 닐의 주된 신조이기 때문이다. 이렇듯 레 닐은 작품에 브랜드를 동원하고 이를 왜곡하는 동시에, 궤변을 늘어놓는 엉뚱한 상황극 속에서 브랜드를 나타낸다.

브랜드 관련 후일담

이 영화에서 웃음을 이끌어내는 주된 동력은 바로 브랜드다. 우선 브랜드는 패러디된 형태로 나타나는데, TV 콩트에서처럼 레 닐은 브랜드명을 교묘히 비틀어 표현한다. 이는 분명 광고주 고소를 피하고 실제 광고와 패러디를 구분하기 위해서였을 것이다. 가령 자동차 브랜드 '르노Renault'는 '르노Reneault'로 바뀌었으며, 로고 역시 교묘히 수정됐다. 그렇다면 긴 시퀀스로 르노 사프란을 잡은 것에는 브랜드를 비판하려는 의도가 있었을까? 딱히 그래보이지는 않는 게, 영화 속에서 르노 사프란은 장점이 더 부각되어 나타났기 때문이다. 물론 영화에서 웃음을 유도하기 위한 개그 장치로 사용되긴 했으나, 르노 사프란의 차문이 닫힐 때에는 고급 세단 특유의 소리가 들리고, 구불구불한 도로에서 빈틈없이 커브를 트는 모습을 보여주었으며, 내부 가죽 시트도 꽤 고급스럽게 표현됐다. 다만 다소 거만한 광고 수법이나 난해한 판매 조건 등 브랜드 마케팅 방식에 대해서는 비아냥거리는 분위기가 풍긴다. 가령 광고 하단을 보면 "단 한 대밖에 없는 자동차이므로 재고 소진 시 판매 불가. 다른 수많은 모델을 능가하는 특별 조건. 최소 구입비는 차량 판매가의 20퍼센트(세금별도). 본인 요청 하에 서류 심사 통과 시 15개월 상환 기준 총 이자율 5.7퍼센트로 10000프랑 차입 가능"이라는 문구가 눈에 띄기 때문이다. 또한 이 부분은 르노가 1983년 이후 칸 영화제의 공식 의전 차량을 맡고 있다는 점이나 르노의 영화 부문 투자에 대해서도 비웃는 듯하다.

이에 더해 브랜드가 다소 엉뚱하게 사용되어 웃음을 자아내기도 하는데, 가

령 경호원들이 진지하게 짐을 푸는데 그 안에서 뜬금없이 탐폰 탬팩스 한 상자가 나오면서 웃음을 유발하는 것이다. 이 같은 희극적 장치가 그 효과를 거두려면 관객이 일단 이 탐폰 브랜드를 인지하고 있어야 하는데, 다른 개그 상황이 벌어지는 동안 제품이 순식간에 지나가기 때문에 해당 브랜드에 대해 알지 못하면 이를 곧 놓쳐버리기 때문이다. 그러므로 이 대목에서 탐폰 생리대의 대명사 탬팩스는 의미 작용을 일으키는 기표 기능을 하는 셈이다. 뿐만 아니라 쇼핑 장면에서 랑뱅 브랜드도 등장하는데, 랑뱅이 직접적인 개그 소재로 사용되진 않지만, 관객들은 이를 보고 곧 바로 〈귀여운 여인〉의 패러디임을 알아차릴 수 있다.

끝으로 이 영화에 등장한 '파리 소르본 대학Université Paris-Sorbonne'에 대한 분석도 빼놓을 순 없다. 극 중 영화 〈레드는 죽음이다〉의 주인공 시몽이 입고 있는 티셔츠에는 파리 소르본 대학 이름이 적혀 있는데, 여기에는 고전 코미디의 모든 개그 장치들이 다 들어가 있다. 우선 시몽이 단순한 성격이라는 점에서 이는 인물의 성격을 드러내는 희극 요소가 된다. 주연 배우임에도 의상에 별로 신경을 쓰지 않은 채 대학 티셔츠만 무심히 걸친 모습으로 나오기 때문이

카날 정신

'카날 정신'이란 풍자와 냉소적인 어조로 편하게 말을 던지는 방송 진행 방식을 의미한다. 개국 당시부터 차별화된 방송을 추구하던 케이블 채널 카날 플뤼스의 대표적인 특성이었기 때문에 '에스프리 카날'이라 불린다.

다. 이어 시몽의 옷차림은 국제 영화제 격에 맞지 않게 볼품없다는 점에서 인물의 행동 패턴을 보여주는 희극 요소가 된다. 또한 시몽은 파리 소르본 대학 티셔츠에서 '칸 대학University of Cannes' 이름이 들어간 티셔츠로 갈아입는 모습이 나오는데, 이는 실제 등장하는 대학 이름이 아니므로 상황극 개그 요소를 나타낸다. 게다가 불어가 아닌 영어를 사용해 이 대학의 위상을 조금 더 있어보이게 했다는 점에선 언어 개그 요소를 동원하고 있다. 시몽은 기자회견용 고급 의류를 구매했음에도 계속해서 이 대학 티셔츠만 버젓이 입고 다니는데, 이는 반복 코드의 희극 요소가 사용된 부분이다. 즉 상징적인 브랜드명 하나만으로 보다 폭넓게 여러 희극 장치들을 총동원한 셈이다.

영화 〈공포 도시〉 중에서, 1994

　〈공포 도시〉는 브랜드 상징성을 바탕으로 상당히 재치있게 브랜드를 이용했으며, 19세기 러시아 문호(도스토옙스키, 톨스토이)나 미국 블록버스터 영화(〈귀여운 여인〉, 〈터미네이터 2〉, 〈원초적 본능〉)를 브랜드와 같은 반열에 올려놓은 뒤, 이를 문화 좌표로 삼는 한편 약간의 왜곡을 통해 개그 요소로 활용한다. 이렇듯 이 영화는 여러 가지 요소들을 재미있게 뒤섞어 놓고 재치있게 브랜드를 왜곡함으로써 마니아층을 형성하는 컬트 무비로 자리잡는다. 따라서 일부 대사는 지금까지도 회자가 되고 있고, 영화 속에 무수히 등장하는 개그 요소를 분석하는 인터넷 카페나 전문 웹사이트도 개설됐다. 뿐만 아니라 이 영화 내용을 바탕으로 비디오 게임이 제작된 것 또한 마니아들의 인기를 반영한다. 이로써 〈공포 도시〉는 (오늘날 일각에서 열심히 수호하려 애쓰는) '카날 정신'을 브랜드로 만드는 데 기여한다.[2]

글로벌 브랜드시대의 가장 기발한 애니메이션

Logorama

프랑수아 알로François Alaux, 에르베 드 크레시Hervé de Crécy, 뤼도빅 우플랭Ludovic Houplain 세 사람은 단편 애니메이션 〈로고라마〉를 통해 브랜드를 행동 주체이자 책임 주체로 내세운다. 브랜드 로고를 메인 테마로 하여 오로지 로고만으로 제작한 이 애니메이션은 광고 도안에서 보이는 로고와 상업 측면에서 독립성을 지닌 브랜드 로고에 대해 생각하게 한다.

제랄딘 미셸

2009년에 제작된 단편 애니메이션 〈로고라마〉는 원래 브랜드 로고를 만화로 만들어 조지 해리슨 뮤직 비디오를 만들어보겠다는 생각에서 출발했다. 하지만 이 프로젝트는 결국 빛을 보지 못했는데, 음반사 측에서 해당 프로젝트가 상표권 문제를 일으킬 수 있다고 판단했기 때문이다. 그러나 공동 스튜디오 H5에서 (로익솝Röyksopp, 리마인드 미Remind Me, 마시브 어택Massive Attack, 스페셜 케이스 Special Cases, 골드프랩Goldfrapp, 트위스트Twist 등)[1] 애니메이션 뮤직비디오를 제작하던 프랑수아 알로, 에르베 드 크레시, 뤼도빅 우플랭 세 사람은 제작을 포기하지 않았고 그로부터 6년 후, 단편 애니메이션 〈로고라마〉를 만든다. 그렇게 완성된 이 작품은 (파리, 런던, 도쿄, 뉴욕) 국제 페스티벌과 각종 전시회에 초청받으며 전 세계에서 상영되었다. 완벽하게 브랜드 로고로만 구상된 이 애니메이션은 2010년 오스카 영화제 최우수 단편애니메이션 작품상과 2011년 세자르 영

브랜드와 아티스트, 공생의 법칙 | 로고라마

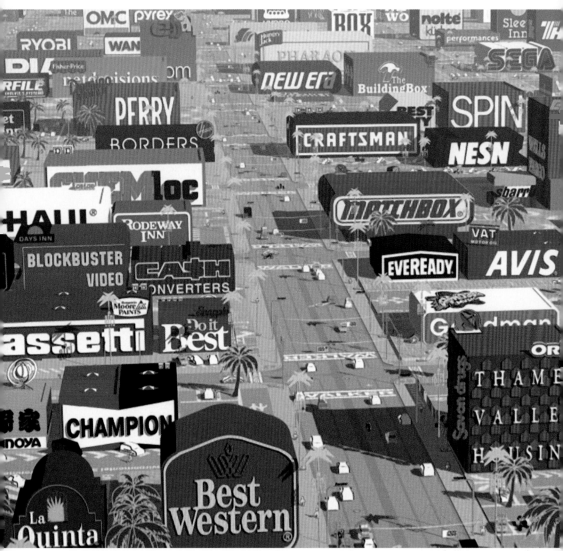

단편 〈로고라마〉 중에서, 2009

화제 최우수 단편영화상을 비롯 수많은 상들을 휩쓸기도 했다.

단편 애니메이션 〈로고라마〉에는 브랜드가 2천 개 넘게 등장하는데, 이는 각 개인이 대략 하루 동안 보는 브랜드 로고 수와 비슷하다.[2] 100퍼센트 로고로만 이뤄진 도시에서 일어나는 허구 스토리를 기반으로 한 〈로고라마〉는 '액션 영화'라는 이름에 걸맞게 경찰 역할을 맡은 미쉐린맨 '비벤덤Bibendum'과 로날드 맥도널드 모습을 한 피에로가 서로 정신없는 추격전을 벌인다. 로날드는 '빅' 로고의 옷을 입은 초등학생 한 명을 납치하고, 곧 이어 지진이 일어나 온 도시를 덮치면서 로고로 이뤄진 모든 건물들이 붕괴된다. 한편 음식점에서 서빙을 보던 여종업원 '에소'가 초등학생 '빅'을 구해내 대재난의 유일한 생존자로 살아남지만, 전체적으로 그리 희망적이진 않다. 영화는 마지막에 온 세상이 오염과 재난으로 뒤덮인 뒤, 작은 섬에 유일하게 살아남은 에소와 빅을 보여주면서 끝나기 때문이다.

프링글스가 된 감독 데이빗 핀처

데이빗 핀처는 한국팬들에게도 잘 알려진 영화 〈에이리언 3〉, 〈벤자민 버튼의 시간은 거꾸로 간다〉, 〈소셜 네트워크〉와 드라마 〈하우스 오브 카드〉의 감독이다. 뮤직비디오 감독으로 출발해 〈에이리언 3〉의 감독으로 데뷔한 그는 〈로고라마〉에서 각본가 앤드류 케빈 워커와 함께 프링글스 캐릭터 역을 맡아 목소리 연기를 했다. 2012년에는 키아누 리브스가 제작한 다큐영화 〈사이드 바이 사이드〉에도 출연한 바 있다.

배우가 된 글로벌 브랜드

한 가지 주목할 점은 브랜드 로고 또한 일반 영화배우와 마찬가지로 영화 출연을 위한 캐스팅 심사를 거쳤다는 사실이다. 그린 자이언트Green Giant나 하리보, 엠엔엠즈M&M's, 비벤덤 등 브랜드는 주로 로고나 브랜드 심미성에 따라 선정됐다. 일부 브랜드가 작품에 나오지 않은 이유는 간단했다. "LA 같은 도시에는 젖소가 없기 때문에 래핑 카우 브랜드는 집어넣지 않았다"는 것이다.[3] 이와 같이 1년 반 동안 이뤄진 로고 선정 작업에 따라 신중하게 캐릭터가 정해졌다. 이에 빅 로고는 얌전한 학생을 나타내는 데 사용됐으며, 영악한 장난꾸러기는 하리보 브랜드로 표현됐다. 패스트푸드점 여종업원으로 에소 브랜드가 사용된 이유는 단순하다. 이 로고가 심미적으

로 관능적 몸매를 잘 표현하기 때문이다. 이와 더불어 제작진은 기호의 의미를 바탕으로 의인화 기법을 최대한 활용한다. 브랜드 로고에 인격을 부여하고 브랜드를 행동과 책임 주체로 내세운 것이다. 단순히 로고를 나열한 것과는 거리가 먼 이 작품은 현대 사회를 소재로 다루고 있지만, 브랜드가 보내는 상업적 광고 메시지와 무관하게 로고가 지닌 순수한 상징성에 더 초점을 맞추려 한다. 작품 〈로고라마〉에서 브랜드는 기호로 지배되는 세계에 대해 스스로 주체가 되어 이야기하고 있으며, 브랜드가 도처에 존재하는 현재 세계를 보여주는 동시 브랜드 스스로 만들어낸 시스템이 몰락하는 과정을 이

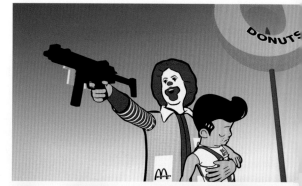

단편 〈로고라마〉 중에서, 2009

야기한다. 19세기 산업혁명의 결과로 탄생한 브랜드는 석유와 더불어 발전을 거듭했는데, 석유는 영화 말미에서 기름띠로 변해 도시를 습격하며 가상 세계를 모두 집어삼키고 만다.

작품에 신빙성과 사실감을 더하기 위해 모든 등장인물과 배경 구상은 실제 세계를 충실히 반영했다. 거리와 건물 배치는 LA에 있는 실제 대로와 건물 방향을 그대로 유지했으며, 작품에 등장하는 로고도 되도록 원래의 그래픽 특성을 살리고 실제 사람이 움직이는 것처럼 했다. 미스터 클린Mister Clean과 프링글스Pringles 로고가 계속해서 앉아있는 모습으로 그려진 이유도 바로 여기 있다. 기술의 완성도도 완성도지만, 특히 이 작품이 시선을 끄는 이유는 로고들이 생각지 못한 상징

성을 띠며, 로고가 그래픽 아트의 주인공이 된 허구 세계 속으로 관객을 옮겨 놓기 때문이다.

표현의 자유 VS 기업

이 영화가 존재하는 이유는 우리 사회에 범람하는 브랜드의 횡포에 대한 반론권 정도로 볼 수 있을 듯하다.[4] 그래픽 아티스트이자 광고 디자이너로서 제작진은 로고를 완벽한 그래픽 작품으로 보여준다. 이들은 로고를 상업 요소와 분리한 뒤, 무의식 차원에서 작용하는 브랜드의 숨겨진 속성을 드러낸다. 이러한 자유로운 해석에 따라 맥도널드 마스코트 로날드는 폭력적인 캐릭터로 그려지고, 그린 자이언트는 성도착적인 인물로 묘사된다. 또한 빅은 명

단편 〈로고라마〉 중에서, 2009

민한 초등학생을 상징하고, 에소는 섹시함이 부각된다. 로고가 지닌 상징성에 대한 이 같은 해석을 통해 로고의 그래픽적 특성이 얼마나 풍부하고 다양한지가 잘 드러나며, 이로써 작품은 말보다 강한 이미지의 우월성을 보여준다. 이는 아이콘과 이모티콘이 만국공통어로 부상하는 오늘날 상황과도 무관하지 않다.

기호가 작품 중심에 있는 이 영화에서는 서로 어울리지 않는 로고가 조합되면서 즐거움을 선사하기도 하는데, 가령 패스트푸드점에 등장한 휴렛팩커드HP와 맥케인McCain이나 점원 에소와 이야기를 나누는 프링글스, 그린 자이언트에

게 혼쭐이 난 하리보 꼬마, 미스터 클린의 동물원 가이드를 받는 빅 소년 등이 이에 해당한다. 제작진은 브랜드 스토리에서도 영감을 얻었는데, (도리토스Doritos, 돌Dole, 세븐업7Up, 마운틴듀Montain Dew, 레이즈Lay's, 게토레이Gatorade, 트로피카나Tropicana 등) 하위 브랜드를 위성처럼 거느린 펩시Pepsi '행성'이 대표적이다.

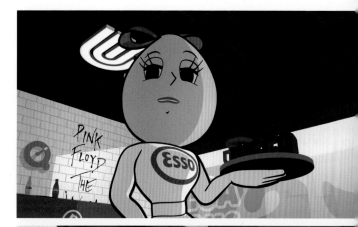

단편 〈로고라마〉 중에서, 2009

카피라이트나 트레이드마크 등 브랜드 상표권이 철저히 보호받는 상황에서, 기업에게 허가도 구하지 않은 채 이를 희화화시켜 도발적으로 표현하고 제작진이 임의로 브랜드를 해석하는 것은 표현의 자유에 대한 방증일 수도 있고, 아니면 지나치게 기업을 신경 쓰지 않는 무심함일 수도 있다. 뤽 볼탄스키Luc Boltanski가 주창한 사회 가치 등급에 따른 규약 이론[5]에 비추어보면, 여기에서 예술가 사회(창조 및 영감의 시테: 창의적·예술적 영감을 기반으로 한 사회적 합의체)와 기업가 사회(상업적 시

* 각각의 사회 규약에 따라 가치 등급이 매겨지고 그 안에서 질서가 정립된 사회 합의체에 대해 볼탄스키는 '시테cité'라는 용어를 사용했는데, 각 시테는 고유한 사회 규약을 따르며 사람과 사물에 대해 모두가 합의하는 자체적인 가치 등급을 부여한다.

테: 경쟁 및 상업적 질서를 중심으로 한 사회적 합의체)가 서로 충돌하는 셈이다.* 양측이 서로 고유한 규약과 규범에 따라 조직되고 있지만, 브랜드에 (기업 상표가 아닌) 예술작품이라는 지위를 줄 수 있는 정당성을 얻는 경우에 한해서 기업에서도 〈로고라마〉라는 단편 영화 작품을 받아들일 수 있게 된다.

광고 도안에서 그래픽 아트 작품으로

따라서 예술 영역으로 들어간 브랜드는 이제 기업의 소관을 벗어난다. 〈로고라마〉 역시 제작진이 브랜드에서 상징기호만을 취해 작품을 만들면서, 로고는 광고나 홍보로 쓰이던 원래 기능에서 벗어난다. 그러므로 이제 영화는 브랜드의 소속 관계에 대한 물음을 제기한다. 피그말리온이 만들어낸 조각상 갈라테이아가 생명을 얻은 뒤 조각가 손을 벗어난다는 피그말리온 신화에 비춰보면 브랜드도 그 창조주 손에서 벗어나게 되는 게 아닐까? 기업은 브랜드를 만든 뒤, 상표 등록 절차까지 밟으면서 이를 보호하고 지키려는 모습을 보여준다.

영화 〈로고라마〉와 《로고북》

〈로고라마〉에는 약 2500여 개의 브랜드 로고가 등장한다고 한다. 그런데 이 영화를 제작하기 앞서 제작사 H5에서는 전 세계 4만 여 개의 기업 브랜드 로고를 모아 정리한 《로고북》을 펴냈다. 이 책에는 H5가 1년여간 수집한 로고들을 알파벳순으로 나열하고, 로고 디자이너, 제작 연도, 국적을 상세하게 소개하는 한편, 〈로고라마〉의 감독 뤼도빅 우플랭의 애니메이션 제작 일지도 담았다.

이렇게 만들어진 브랜드가 세상에 알려지는 것도 기업의 손을 통해서다. 하지만 모두에게 알려진 브랜드는 모두에게 소속된 존재처럼 느껴지기도 한다. 브랜드의 이러한 다중적 소속감은 도심 풍경 사진에서 가장 잘 드러나는데, 도시를 찍어놓은 사진에는 온통 공공장소를 점거한 브랜드밖에 보이지 않기 때문이다. 그렇다면 브랜드 로고는 기업의 광고 문안을 넘어서 예술작품이자 문화유산으로 인식해야 하지 않을까?

그리고 브랜드 로고를 예술작품으로 본다면 그에 대한 해석은 자유로울 테니 이는 곧 관객이나 소비자에게 귀속되는 것으로 볼 수도 있다. 추상화를 볼

때 저마다 다른 느낌을 받는 것처럼 관객이나 소비자도 브랜드 로고에서 지극히 개인적이고 주관적인 미적 정서를 느끼기 때문이다. 이 경우, 로고의 해석은 더 이상 브랜드와 연관이 없으며, 브랜드는 실로 문화유산에 가까운 지위를 얻게 된다. 다만 기업은 브랜드 로고가 의미하는 바를 통제하겠다는 생각을 버려야 하는데, 대개 브랜드에 대한 해석을 통제하여 위험을 줄이려는 기업 입장에서 이는 그리 간단한 문제가 아니다. 반대로 하나의 로고가 단순한 광고 문안에 지나지 않는다면, 기업은 로고의 표현과 해석을 스스로 통제해야 한다. 이게 바로 상표 출원 기업의 허락 없이는 로고 사용을 금지하는 브랜드에 대한 법적 보호 및 권리 차원의 관점이다. 그런데 〈로고라마〉와 관련한 재미있는 사실은 작품에서 브랜드를 왜곡해 표현한 것을 기업이 용인했을 뿐만 아니라, 심지어 자사 브랜드가 영화에 '캐스팅'되지 않은 기업은 이를 유감스럽게 여겼다는 것이다. 일반적인 경우라면 아마 기업이 자사 브랜드를 사용하는 것에 반대하고 나섰겠지만, 이번에는 왜 그러지 않았을까? 그건 바로 〈로고라마〉에서 로고가 예술작품으로 인정받기 때문이다. 기업 입장에서 이는 반길 일이다. 인지도 높은 상표가 되었다는 뜻이기도 하고, 문화 상품이라는 지위도 얻을 수 있기 때문이다.[6] 이에 해당하는 대표 사례는 1959년 앤디 워홀이 실크스크린 기법으로 작업해 뉴욕 현대미술관에 전시한 20세기 아이콘 샤넬 No.5였다.

〈로고라마〉는 시간과 장소를 초월해 만국 공통으로 나타나는 한 가지 현상을 잘 보여준다. 바로 자사 브랜드가 예술작품 지위를 얻기 바라는 기업들은 브랜드라는 사유 재산을 사회 전체에 양도 혹은 이전할 준비가 되어있다는 점이다. 이 짧은 단편 애니메이션은 브랜드를 비판하지도, 그렇다고 옹호하지도 않는다. 이는 그저 무한한 표현의 자유를 대표하는 허구 작품으로서, 브랜드 로고와 마스코트에 헌정하는 애니메이션일 뿐이다.

더 알아보기

▶ 〈로고라마〉 공식 동영상(프랑스어): https://www.youtube.com/watch?v=cgrHFEVJY4w
▶ 〈로고라마〉 공식 동영상(영어): https://www.youtube.com/watch?v=YMvpMP5Tzws

Marcel Proust

Daniel Pennac

Bret Easton Ellis

François Bon

문학

브랜드, 동경의 대상

Marcel Proust

마르셀 프루스트

마르셀 프루스트 소설 속 주얼리 브랜드 '부슈롱Boucheron'은 사회문화적 지표로 나타난다. 문학작품
에 등장한 명품 브랜드는 가공의 세계를 구축하는 데 도움을 주고, 작중 상황에서 동경의 대상이 된다.

나탈리 베그살라

1907년, 마르셀 프루스트[1871-1922]는 생애 최고의 역작을 집필하기 시작한다. 그
리고 1913년에서 1927년 사이 연작 소설 《잃어버린 시간을 찾아서A la recherche
du temps perdu》 전 7권이 출간된다. 《잃어버린 시간을 찾아서》는 주로 문학이나
기억, 시간을 주제로 한 소설로, 주인공 화자가 삶의 의미를 찾아가는 이야
기다. 따라서 시간에 대한 관점이나 감각적인 기억에 대한 이야기가 주된 소재
로 등장한다.

　그중 제3권 〈게르망트 쪽Le Côté Guermantes〉은 2부작으로, 각각 1919년과 1921
년에 갈리마르 출판사를 통해 출간됐다. 제3권의 등장인물인 로베르 드 생 루
는 애인인 라셸에게 자기 뜻을 순순히 따라주면 부슈롱 목걸이를 선물하겠다
고 약속한다. 책에서는 이 명품을 사이에 두고 회유와 협박이 벌어지면서, 부
슈롱 이름이 여러 차례 언급된다. 여기서 명품 브랜드는 상당히 귀한 선물임을
강조하는 수단으로도 사용되고, 소설 속 상황을 사실처럼 보이게도 한다.

20세기 초 방돔 광장의 부슈롱 매장 ©Boucheron, 2015

부슈롱 매장 모습 ⓒBoucheron, 2015

선물의 가치

제3권의 내용 중 로베르 드 생 루가 주인공에게 목걸이에 대한 설명을 늘어놓는 부분에서 그는 부슈롱의 가치가 어느 정도인지 강조하며 업계에서 이 브랜드가 차지하는 독보적인 지위와 함께 목걸이 가격에 대해 언급한다("가격이 3만 프랑이나 하니까"). 그저 흔한 보석이 아니라 부슈롱이라는 명품 브랜드 목걸이임을 강조하는 것이다. 이어 그는 목걸이가 애인 라셸에게 어떤 영향을 미칠 것인지도 이야기한다("그녀가 꽤 마음에 들어 할 거야"). 이 대목에서 프루스트는 명품 브랜드의 역사성을 중심으로 다시 한 번 브랜드 가치를 확인시켜준다("부슈롱은 우리 집안과도 계속 거래를 해오던 곳이니까"). 이로 미루어 알 수 있는 사실은 부슈롱이 꽤 오래 전부터 존재해온 고급 주얼리 브랜드라는 점이다. 역사적 요소와 쾌락, 사치스러운 부분에 중점을 두는 작가의 성향이 드러나는 대목이다. 문화적 뿌리와 지리적 기원, 그리고 오랜 역사성을 통해 명품 브랜드는 대

중적인 것 혹은 저급한 것과 차별성을 만들어내야 하며, 쉽게 손에 넣을 수 없는 물건으로서 명품 이미지를 유지해야 한다. 갖고 싶지만 쉽사리 가질 수 없는 이 명품에 대한 욕구와 실제 물건을 수중에 넣는 현실 사이의 거리는 〈게르망트 쪽〉에서 발췌한 문장에 잘 나타나 있다.(194쪽 참조)

　조금 뒤에 이어지는 인물 사이의 대화에서도 이 브랜드는 다시 등장하는데, 로베르 드 생 루와 라셸은 서로 말다툼을 하면서 부슈롱을 협박 수단으로 사용한다("당신이 얌전히만 있어준다면 내가 목걸이를 주겠다고 약속하지 않았소. 그런데 자꾸만 내게 그런 식으로 대한다면 나도 가만있지 않을 거요."). 여기서 또다시 목걸이의 값어치에 대한 언급이 이뤄지고("지금 돈 좀 있다고 삐기는 건가요?"), 목걸이가 위협과 협박의 도구로 묘사된 부분에서는 목걸이에 더 높은 가치가 부여된다("당신, 지금 날 협박하는군요. 충동적인 발언은 아니었으리라 믿어요. […] 하지만 그렇다고 모든 게 다 끝난 거라는 착각은 하지 말아요. 그런 상황에서 한 말이라면 아무 소용없으니까. 당신은 정말 형편없는 사람이로군요.").

마르셀 프루스트의 역작, 《잃어버린 시간을 찾아서》

총 7권으로 구성된 《잃어버린 시간을 찾아서》의 5, 6, 7권은 작가 사후 5년에 걸쳐 출간되었다. 원래 3부작으로 구상했지만 프루스트는 전쟁으로 중단한 집필을 재개하면서 내용을 크게 수정해 지금의 분량이 되었다고 한다. 한편, 처음 원고를 본 출판사의 편집자는 "주인공이 침대에서 잠들기 전 뒤척이는 장면을 30페이지나 서술한 이유를 모르겠다"며 출판 거절의 편지를 보냈다고 한다.

사회문화적 기능으로서의 브랜드

《잃어버린 시간을 찾아서》 제3권 〈게르망트 쪽〉에서 명품 주얼리 브랜드 부슈롱을 언급한 것은 소설에 사실감을 부여해야 한다는 필요성을 반영한다. 시간과 장소, 이런저런 만남에 따라 화자의 생애가 기술되는 이 작품에서 브랜드는 가공 세계를 사실적으로 구축하는 데 도움을 준다. 브랜드는 개개인의 문화 배경과 일상생활 속에 깊이 뿌리내리고 있기 때문이다. 이에 브랜드는 의미를 생산하는 이야기의 주체이자 발화 존재로 간주된다.[1] 문화 역시 브랜드에 권위를 부여하는 데 일조하고, 브랜드를 인위적으로 성형하는 힘을 갖고 있다. 브랜드

와 문화 사이의 이러한 유착관계는 프루스트 작품에서 분명히 드러나는데, 작가가 부슈롱 브랜드를 언급해 소설에 사실감과 의미를 부여함으로써 이야기를 깊이 있게 만들기 때문이다.

20세기 문학작품에서 실제 브랜드가 등장한 것은 비단 프루스트 작품만은 아니다. 알렉산드르 푸시킨Aleksandr Pushkin, 1799-1837이나 오노레 드 발자크Honoré de Balzac, 1799-1850 등 당대 최고 문인들 또한 작품에 스위스 고급 시계 브랜드 브레게Breguet를 활용했다. 운문 소설《예브게니 오네긴Evgeny Onegin》에서 푸시킨은 "한 신사가 대로 위에 있다. […] 남자는 브레게 시계가 늦지 않고 정오를 알릴 때까지 그곳에서 한가로이 거닐며 유유자적하고 있었다."고 표현하면서 작품에 현실감을 주는 요소로 브레게 시계를 이용했다. 개별 소설로 이루어진 대작 '인간 희극La Comédie humaine'을 이루는 세 개의 소설《외제니 그랑데Eugénie Grandet》(1833), 《고리오 영감Le Père Goriot》(1834), 《라 라부이외즈 La Raboulleuse》(1842)에서도 발자크는 일부 등장인물에게 브레게 시계를 채워준다. "난로 쪽으로 몸을 돌린 그는 여기에 놓인 작은 네모 상자로 시선이 갔다. 상자를 열어본 그는 종이에 싸여 있는 브레게 시계 하나를 발견했다."(《고리오 영감》)

귀족의 욕망, 부슈롱

1858년 보석상 프레드릭 부슈롱이 차린 고급 보석전문점 부슈롱은 프랑스 고위 관료와 귀족들이 밀집한 방돔으로 상점을 옮기면서 유럽 상류층의 단골 보석전문점으로 급부상했다. 특히 경제적으로 어려워진 유럽 귀족과 혼인을 원했던 미국 신흥 갑부의 딸들이 부슈롱의 보석을 애용했는데, 당시에 이를 두고 '달러 귀족부인'이라 비꼬기도 했다.

실제 정서와 거리두기

이야기에 사실성을 더하고 의미를 부여하기 위해 프루스트가 부슈롱이라는 브랜드를 여러 차례 언급하긴 했으나, 사실 그는 이 작품에서 부슈롱 이외의 그 어떤 브랜드나 지명도 차용하지 않았다. 그가 자주 드나들었던 저택이나 도시에 대해 묘사할 때도 가상 지명을 만들었는데, 가령 발벡Balbec이 그 대표적인 예다. 프루스트 작품에서 노르망디 지역에 있는 가공의 마을 발벡은 피니스

테르 주 해변 휴양지stations balnéaires 카부르그 Cabourg와 베그 메이Beg meil를 조합해 만든 단어로 추정된다. 그렇다면 프루스트가 유독 부슈롱만 실제 브랜드명을 사용하고 나머지는 실제 지명 대신 가상의 명칭을 사용한 이유는 뭘까? 작가는 왜 실제 현실은 왜곡해 표현하면서 부슈롱 브랜드만은 예외로 두었던 걸까? 답은 '친근감'과 '애착' 개념으로 정리된다. 프루스트 본인은 사실 부슈롱 브랜드와 아무 상관이 없던 인물이다. 부슈롱은 그의 일상생활과도 아무 관련 없는 브랜드였고, 이 브랜드에 대해 간접적으로 막연하게나마 아는 것이 전부였다. 그는 작품에 기술한 내용만으로도 독자의 동경심을 자극하기에 충분하리라 생

《잃어버린 시간을 찾아서》 표지

각했다. 부슈롱이란 브랜드는 선망의 대상이자 이상적인 물건이라는 이미지를 내포하고 있기 때문이다. 반대로 지명이나 저택 이름은, 독자에게 개인적인 애착을 불러일으킬 수 있기 때문에 가공의 명칭으로 바꾸어 저마다 현실과 떨어진 상상 세계를 쉽게 구축할 수 있도록 한다. 지명을 허구로 만든 것은 "해당 장소의 이미지를 더욱 아름답게 만들었을 뿐만 아니라 노르망디나 토스카나 같은 도시의 실제 모습과는 다른 그림을 그릴 수 있게 해주었다. 내 마음대로 상상의 나래를 펴는 즐거움도 커졌다. 하지만 아쉽게도 그 다음 내 여행에서는 실망감이 더욱 가중됐다."[2]라는 게 프루스트의 설명이다. 자신의 개인 기억을 관념화하지 않은 프루스트는 어쩌면 독자들이 상상으로 구축해놓은 세계를 깨뜨리는 것이 두려웠는지도 모르겠다. 따라서 실제 세계에는 없는 가공의 지명을 사용함으로써 보다 신중함을 기하고자 했던 듯하다.

"오늘 내가 그녀에게 줄 선물은 예전에 그녀가 BOUCHERON^{부슈롱} 매장에서 봤던 목걸이야. 지금 나로서는 약간 비싼 물건이지. 3만 프랑이나 하니까. […] 그녀는 아마도 남자들 중 누군가가 자기한테 이 목걸이를 선물해줄 거라고 말했는데, 그게 사실인지는 모르겠지만 어쨌든 부슈롱에서는 나한테 그 목걸이를 팔기로 했네. 부슈롱은 우리 집안과도 계속 거래를 해오던 곳이니까." p. 103

"나 말고 다른 사람은 절대 그 목걸이를 당신에게 사줄 수가 없을 거요. 내가 부슈롱 매장에서 미리 예약을 해두었으니까. BOUCHERON에서는 오직 나한테만 이 목걸이를 팔겠다는 말까지 해줬다고." p. 218

"그런 상황에서 한 말이라면 아무 소용없으니까. 당신은 정말 형편없는 사람이로군요. 만일 BOUCHERON에서 이 사실을 안다면, 그리고 다른 사람이 부슈롱에 목걸이 값의 두 배를 지불하겠다고 한다면, 당신은 내가 그 목걸이를 선물 받았다는 사실을 어딘가에서 전해 듣게 될 테니 입 닥치고 가만히 있어요." p. 218

마르셀 프루스트, 《잃어버린 시간을 찾아서》 중에서
제3권 〈게르망트 쪽〉 제1부, 갈리마르 출판사, 1920-1921.

독서의 마법

다니엘 페낙

브랜드는 현실 지표이자 사실주의의 표식이기도 하지만, 집단이 공유하고 있는 현실을 표현하는 수단이자 매개체가 되기도 한다.

발레리 자이툰

문학의 대가가 된 열등생

중고등학교 문학 교사로 아이들을 가르치고 저명한 작가로 명성을 날린 다니엘 페낙[1944~]은 학창 시절 남들보다 학습 능력이 떨어지는 '열등생'이었다. 본인 표현에 따르면 알파벳 철자에도 취약해 'A'라는 글자 하나를 익히는 데도 무려 1년 이상이 걸린 '저능아'였단다.[1] 워낙 부진한 학업 성적으로 유명했던 그이기에 1968년 문학부 학사를 취득했을 때에는 그의 부친조차 "대학 졸업장 하나를 따는 일이 거의 혁명에 가까웠으니, 이제 교사 자격증을 따려면 전쟁을 치러야 하지 않겠나?"라고 했다는 후일담이 전해진다. 하지만 그는 결국 교사 자격시험을 통과하고 문학 석사까지 취득해 이후 25년 가까이 교편을 잡는 '쾌거'를 이뤄낸다. 그런데 열등생이었던 과거는 교사로서 아이들을 대할 때뿐만 아니라 작가로서 작품을 집필할 때에도 상당한 영향을 미친다. 1969년에서 1995년까지 교단에서 프랑스어 과목을 가르친 다니엘 페낙은 1973년 군 복무

DANIEL PENNAC

COMME
UN ROMAN

GALLIMARD

를 마친 후 첫 번째 책을 출간한다. 징병제를 반대하는 이 책에서 본명인 '페나치오니Pennacchioni' 대신 '페낙Pennac'이란 필명을 사용했는데, 군 장교인 부친에게 누가 되지 않기 위해서였다. 1973년에서 1985년 사이에 단독 혹은 공동으로 집필한 책을 다수를 출간한 다니엘 페낙은, 1985년《식인귀의 행복을 위하여Au bonheur des ogres》라는 작품으로 프랑스 현대 문학의 대표 작가로 떠오른다. 이를 기점으로 '말로센Malaussène' 시리즈가 시작되면서 작가로서 다니엘 페낙의 인기는 확고해졌다. 이후 1992년에는 개인적 경험과 교사로서의 체험을 바탕으로 독서에 대해 쓴 자전적 에세이《소설처럼Comme un roman》을 발표한다.

이 작품에서 그는 '독자의 신성불가침한 권리'를 주창한다. "독자에게는 읽지 않을 권리, 페이지를 뛰어넘어갈 권리, 책을 끝까지 다 읽지 않을 권리가 있으며, 이와 함께 책을 다시 읽을 권리, 아무 책이나 읽을 권리, (문자를 통해 감염되는) 과대망상에 빠져들 권리도 있고, 아울러 아무데서나 책을 읽을 권리, 군데군데 골라서 책을 읽을 권리, 큰소리로 책을 읽을 권리, 책을 다 읽고 아무 말도 하지 않을 권리가 주어진다." 요컨대 그는 독서에 대한 권리를 인정하면서도 강요된 의무적 독서는 거부한다. 그는 크게 4부에 걸쳐서 독서하는 즐거움에 대한 각성의 필요성을 논리적으로 역설한다. 즉 독서에 대한 흥미는 어릴 때부터 누구나 천성적으로 타고나는 것인데, 독서에 대한 이 같은 취향을 지켜줘야 할 필요성을 강조하는 것이다. 따라서 이제 아이가 글자를 읽을 수 있게 되었다며 아이 곁에서 책 읽어주는 것을 섣불리 그만두어서도 안 되고, 학교에서 따분한 독후감 작성을 끊임없이 요구해서도 안 된다. 아이가 TV를 너무 많이 본다거나 책에 관심을 두지 않는다는 등 잘못된 핑계로 아이가 어릴 적 자연스레 타고난 독서에 대한 흥미를 잃게 해서도 안 된다. 이 책에서 인용한 발췌 부분은 전체 4부 중 1부에 해당하는 부분으로, 경이로운 독서능력 습득과정을 다루고 있다. 이 놀라운 독서의 마법에 따라 아이 앞에는 그동안 몰랐던 세상 하나가 불현듯 열리게 된다.

책읽기 학습 과정에서 브랜드가 미치는 역할

이 작품에 등장하는 브랜드는 일단 현실 지표이자 사실주의 표식으로 느껴진다. 그러나 조금 더 심층적으로 살펴보면 작품 속 브랜드는 이러한 사실주의나 현실과는 상반된, 보다 은밀하고 내적인 '현실 효과effet de réel'*를 일으키는 요소로 작용함을 알 수 있다.

　우선 사실주의 표식으로 작용하는 브랜드 기능에 대한 반론부터 살펴보자. 이 작품에서는 브랜드에 대한 인용이 으레 당연한 일인 것처럼 나타난다. 소리와 의미에 대해 새로운 발견을 하며 언어를 습득해가는 것은 누구나 겪는 과정이고, 저마다 방식은 다를 지라도 모두가 같은 언어 습득과정을 거치며, 언어를 배우는 아이의 모습에서 각자가 과거 자신의 모습을 떠올릴 수 있다. 언어 습득과정에 있는 아이는 광고 표지판이나 전철역명, 거리명, 혹은 집안에서의 말투 등을 나름대로 해석하며, 이어 (일말의 자부심을 갖고) 큰 소리로 이를 내뱉는다. 따라서 일종의 에코 효과, 거울 효과 등이 만들어지며, 여기에는 감정과 느낌이 배어나는 정서적 색채가 더해진다. 이 같은 감성 부분은 사실주의 측면에 배치되는데, 사실주의는 순수한 객관성을 요구하기 때문이다.[2] 이러한 감성 측면은 메시지에 함축된 의미를 실어주고, 현실을 주관화하는 효과를 야기한다. 그러므로 현실은 더 이상 객관적이 될 수 없으며, 사실주의 원칙 또한 자동으로 무너져버리고 만다. 여기에 그려지는 그림은 자연주의 형태보다는 인상주의에 더 가까워지기 때문이다.

　이 같은 거울 효과에서는 브랜드가 더 이상 예시적 브랜드로 존재하지 않으며, 브랜드 자체의 대표성도 사라진다. 작품에서 '카마르그'라는 자동차 브랜드가 '볼빅'이라는 물 브랜드나 '사마리텐'이라는 백화점 브랜드와 나란히 등장한 것만 보더라도 브랜드 자체의 비중은 그리 크지 않다는 것을 알 수 있다. 그러

* 롤랑 바르트가 말한 현실 효과란 문학작품을 읽는 독자들이 해당 세계가 현실 세계를 묘사하고 있다는 인상을 갖게 만드는 요소를 뜻한다.

므로 이 작품에서 브랜드는 현실을 반영하는 요소로 등장하기보다 각자의 기억을 되살려줄 수 있는 매개체로 사용된다. 이렇게 되면 브랜드는 사실주의 성격을 상실하며, 물질적 의미를 잃어버린 채 모두가 함께 경험했던 집단 기억을 상징한다. 그리고 어떤 면에 있어서는 잠재적 현실 기호로 작용한다고도 볼 수 있다.

이어 두 번째로, 이 작품에 등장한 브랜드가 어째서 현실 지표가 되지 못하는지에 대해 알아보자. 작가의 이중 메시지는 형식보다 내용을 기반으로 구축되며, 현실 문제 또한 마찬가지다. 더듬더듬 문자를 읽어나가며 생애 처음으로 '해석'을 시도하는 아이는 이를 통해 세상을 발견하고 주변 현실과 이어진다. 따라서 독서는 자기 주변 현실에 대해 이해하고 현실 속으로 들어가게 해주는 수단이 된다. 심지어 읽기라는 과정을 통해 아이는 "더-하-얗-게-세-탁? 더아하게세탁? 이게 무슨 말이지?"라는 질문까지 던지는 단계에 이른다. "바야흐로 수없이 질문들이 쏟아지는 중요한 시기가 시작된 것이다." 그리고 여기에

우등과 열등, 《학교의 슬픔》

다니엘 페낙의 학창시절 경험은 남다른 교육관을 갖게된 밑거름이었다. 성적과 학습의욕이 낮은 학생들이 많은 한 실업계 학교 교사로 부임한 페낙은 수업 중 파트리샤 쥐슈킨트의 《향수》를 무조건 읽기 시작했다. 수업태도와 상관없이 책을 읽는 그에게 아이들은 점차 줄거리에 관심을 보이기 시작했고, 나중에는 《향수》에 대해 이야기하게 되었다고 한다. 강제와 억압이 아닌 신뢰와 인내로 차별이 아닌 차이로 학생들을 이해했다. 그의 이러한 생각은 다른 에세이 《학교의 슬픔》에서도 잘 드러나 열등과 우등의 진정한 의미를 독자들에게 전한다.

서 아이 주변 현실은 브랜드를 통해 나타난다. 대문자로 쓰인 이 네 개의 브랜드명, 즉 '르노RENAULT', '사마리텐SAMARITAINE', '볼빅VOLVIC', '카마르그CAMARGUE' 네 단어가 곧 아이 주변 현실이 되는 셈이다.

그런데 앞부분에서, 즉 독서 수련생의 여정에 아이가 이제 막 발을 들여놓으려던 단계에서 작가는 독서에 숨은 놀라운 비밀을 밝혀준다. 아이는 아직 책을 읽을 줄 모르며, 다만 인내심 있고 친절한 부모가 책 읽어주는 것을 들으며 즐기는 단계인데, 이 상황에서 아이는 곧 독서의 기적과 마주한다. "이로써 아이

는 세상과 거리를 두고 떨어져야만 비로소 '의미'를 발견할 수 있다는, 독서의 역설적인 위력을 깨닫는다."[3] 따라서 이로부터 의외의 결론이 도출된다. 바로 독서가 세상과 이어지는 하나의 접점이 아니라 외려 세상과 거리를 두게 해준 다는 점이다. 세상의 흐름을 읽어내면 역설적이게도 세상과 동떨어져 세상에 초연해지기 때문이다. 또한 세상의 흐름을 읽어 세상을 보다 잘 파악하게 되면, 세상의 흐름에 휩쓸리지 않고 자신만의 시선으로 새로운 세상을 써내려갈 수도 있다. 그런데 현실 영역에 속하는 브랜드는 하나의 시대, 장소에 이름을 부여해주고 이로써 해당 시공간을 존재하게 만든다. 이렇듯 한 시대와 한 장소를 대표하는 브랜드는 그 자체로 현실의 완벽한 표현 수단이 된다. 따라서 독서는 독자가 이러한 현실을 파악하게끔 만들어주지만, 이와 더불어 독자는 독서를 통해 현실에서 벗어난다.

그러므로 다니엘 페낙의 《소설처럼》에서 인용된 브랜드는 현실을 나타내는 표식이 아닌 상징 지표로 작용하는 셈이다. 작품에 등장한 거리명이나 지하철역, 우연히 눈에 띈 단어들은 저자의 논지 전개에서 아무런 영향을 미치지 못하며, 이 작품에서 브랜드는 사실주의나 현실보다는 그저 현실의 일상적인 느낌을 나타내는 존재일 뿐이다. 그리고 이 몇 줄의 묘사로부터 저자와 독자 간에 암묵적인 유대감이 형성된다.

책을 읽다보면 자연스레 미소가 지어지는데, 저자는 교묘히 브랜드를 이용함으로써 간접적으로 은연중에 (어쩌면 의도적으로) 이러한 현실 효과를 더욱 부각시킨다. 굳이 브랜드명을 밝히지 않아도 어릴 적 누구나 한 번쯤 써봤을 4색 멀티 볼펜에 대한 이야기를 은근슬쩍 흘리고 있기 때문이다.

말로센 시리즈

말로센 시리즈는 《식인귀의 행복을 위하여》(1985), 《기병총 요정》(1987), 《신문팔이 소녀》(1989), 《말로센 말로센》(1995), 《기독교인과 무어인들》(1996), 《징 열의 열매들》(1999) 등으로 이루어진 연작 소설로, 프랑스 파리의 '벨빌'이란 곳을 무대로 하여 말로센 가문을 둘러싸고 벌어지는 일들을 풀어낸 작품이다. 추리와 스릴러를 기반으로 한 범죄소설이나 시리즈 전체가 특정 장르에 속하기보다 다양한 장르가 혼합된 리얼리티 판타지 소설에 가깝다.

브랜드어 아티스트, 공생의 법칙 | 다니엘 페낙

글자를 깨우치고 난 후의 경이로움에 사로잡힌 아이는 스스로가 너무도 자랑스러운 나머지 행복감마저 느끼며 하굣길에 오른다. 아이는 잉크 자국을 마치 훈장이라도 되는 것처럼 내보이고, 거미줄 형상처럼 4색 멀티 볼펜이 만들어낸 흔적들은 아이에게 한아름 자부심을 안겨준다.

학교에 갓 들어간 아이에게 있어 이 같은 행복은 그동안의 고생에 대한 나름의 보상이었다. 학교에서 보내는 시간들은 말도 못하게 길게만 느껴졌고, 선생님이 이것저것 하라고 시키는 것도 한두 개가 아니었다. 학교 식당은 도떼기시장처럼 소란스러웠으며, 생애 처음으로 느낀 심란함이 나날이 이어졌다.

집에 온 아이는 가방을 열어 자신이 이루어낸 쾌거를 펼쳐놓은 뒤, 그 성스러운 단어들을 다시 한 번 따라 쓴다. (이 단어는 '엄마'일 수도 있고, 아니면 '아빠'일 수도 있으며, '사탕'이나 '고양이', 혹은 아이 본인 이름이 될 수도 있다.)

시내로 나간 아이는 지칠 줄도 모른 채 광고 문구를 그대로 따라한다. **RENAULT**르노, **SAMARITAINE**사마리텐, *Volvic*볼빅, *CAMARGUE*카마르그 등 이런저런 단어들이 눈에 띌 때마다 입에서는 각 음절들이 다채롭게 쏟아져 나오며, 아이는 세제 브랜드 하나도 놓치지 않은 채 열심히 해석해 본다. '더-하-얗-게-세-탁? 더아햐게세닥? 이게 무슨 말이지?' 바야흐로 수없이 질문들이 쏟아지는 중요한 시기가 시작된 것이다.

<div align="right">다니엘 페낙, 《소설처럼》, 파리, 갈리마르 출판사, 1992, 제1부 17장에서 발췌</div>

아메리칸 사이코의 탄생

Bret Easton Ellis

브렛 이스턴 엘리스

브렛 이스턴 엘리스 작품에서 브랜드는 캘리포니아의 태양빛 아래 화려한 시절을 보내는 가운데 존재의 공허감에 사로잡히고 권태로움에 시달리는 한 인간의 면모를 잘 보여주는 도구가 된다. 뿐만 아니라 아드레날린이나 코카인, 디아제팜 등 약물을 흡입하는 뉴욕 여피족 젊은이들의 삶을 이야기하는 수단이 되기도 한다. 하지만 그의 작품에서 브랜드가 단순히 한 젊은이의 황금기에 대해 늘어놓는 도구로만 사용된 것은 아니다. 작가에게 브랜드는 이러한 80년대 미국 모습을 보다 직관적으로 보여주는 매개체다. 개인의 정체성을 대신하는 소비 풍조가 사회 전체를 장악하며 사회를 변모시켜가던 한 시대의 모습이 브랜드를 통해 드러나는 것이다.

발레리 자이툰

미국 문학계의 악동인 브렛 이스턴 엘리스[1964~]는 자전적 성격의 '팩션faction(팩트fact와 픽션fiction이 결합된 신종 장르)' 기법을 활용해 작품에 자신의 삶을 교묘히 얼버무려놓는다. 그렇다고 브렛 이스턴 엘리스라는 인물에 대한 파악이 쉽게 이뤄지는 것도 아니다. 작가 스스로도 자신이 자기 뜻대로 움직이는 것은 아니라고 밝히고 있기 때문이다. "브렛 이스턴 엘리스는 내가 아니다. 브렛 이스턴 엘리스는 나를 모르는 사람들이 나에 대해 갖고 있는 생각에 지나지 않는다."[1]

1964년에 태어난 브렛 이스턴 엘리스는 LA의 유복한 가정에서 어린 시절을 보냈다. 스물한 살이 되던 1985년 데뷔작 《회색도시Less than Zero》를 발표하며 대번에 성공을 거두고, 이때부터 뉴욕으로 거처를 옮긴다. 브렛 이스턴 엘리스는

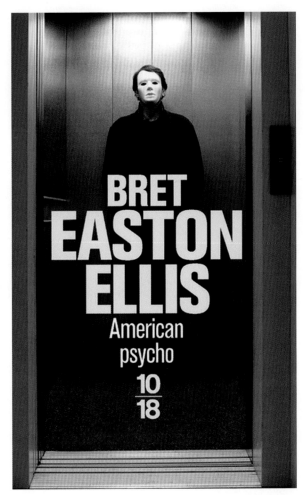

《아메리칸 사이코》 프랑스어판 표지

이 같은 성공에 탄력을 받아 더욱더 열정적으로 작품 집필에 매진한다. 이에 따라 1987년《매력의 법칙The Rules of Attraction》을 펴낸 그는 1991년《아메리칸 사이코American Psycho》를 발표한다. 세계적인 작가로서 그의 지위를 확인시켜준 문제적 작품이었다.

그의 작품 세계에 대해서는 평론가와 분석가마다 평가가 엇갈린다. 브렛 이스턴 엘리스가 도덕성을 추구하는 작가라는 평도 있고, 허무주의 작가라거나 행동주의 작가라는 평도 나온다. 아무래도 그는 역시 정체성을 규명하기 어려운 작가인 듯하다. 사회문화적 측면에서 그의 작품을 정당화하려는 사람들도 있었는데, 그러자 브렛 이스턴 엘리스는 "내가 이 사회를 고발하기 위해 글을 쓴 것은 아니다"라고 반발했다. "내 소설들은 보다 개인적인 한 장소에서 출발하며, 이는 나를 완전히 벗어나는 영역"이라는 것이다. 여전히 '자전적인 팩션' 작품을 선보이는 그는 내면에 대한 이야기를 써내려가면서 견디기 힘들 정도로 옥죄는 고통을 철저히 해부한다. 그는 이야기를 하지도, 주장을 펴지도 않으며, 그저 묘사할 뿐이다. 따라서 그의 소설에는 어느 정도 중립적인 색채가 일관적으로 느껴지고, 그러면서도 작가가 처한 현실과의 연결고리가 감지된다. 그리고 바로 이러한 맥락에서 특정 장소나 간판, 상표들이 작품 속에 개입된다.

문제작에서 반전의 히트작이 되다

지질한 상류층의 끔찍한 폭주를 그린《아메리칸 사이코》는 출간 당시부터 큰 논란을 불러왔다. 원래 사이먼 앤 슈스터가 출간 계약을 했으나, 작품의 일부 내용이 미리 공개되면서 출간을 반대하는 목소리가 높아졌다. 이에 사이먼 앤 슈스터는《아메리칸 사이코》의 출간을 포기하고 브렛 이스턴 엘리스에게 지급한 수십만 불의 계약금도 포기했다. 그런데 이를 지켜보던 빈티지 출판사가 바로 출판권을 사들였는데, 의외로《아메리칸 사이코》는 공전의 히트를 치게 된다.

개인의 정체성이 된 소비

이 책에 발췌한《아메리칸 사이코》와《회색도시》의 두 대목에서는 상표가 일단 사회문화적 지표로 나타나는 듯하다. 돈 많은 부자로 설정된 작중 인물들은 LA의 고급 매장을 드나들며 에르메스 손수건을 크리넥스 티슈처럼 사용한다. 하지

만 작가는 이 정도 묘사에서 멈추지 않는다. 그는 인물과 거리를 두고 이야기하는 단순한 화자를 뛰어넘어 인물의 감정과 내면을 표현하는 작가이기 때문이다.

《회색도시》에서 주인공 클레이는 캘리포니아의 부유한 집안 출신으로, 학업을 위해 동부 연안으로 떠났다가 방학 때 다시 집으로 돌아온다. 이후 LA에서 거리를 헤매며 방탕하게 지내는 며칠간의 이야기가 작품의 기본 골조를 이룬다. 무미건조한 필체로 이어지는 이 작품에서는 전반적으로 권태감과 나른함이 느껴진다. 작품을 이루는 일련의 사건들은 작가 의도에 따라 단조로운 속도로 전개된다. 이 책에 인용된 부분은 작품 도입부인데, 주인공이 속한 사회 배경과 집안 분위기가 열 줄 정도에 걸쳐 묘사된다. 주인공 어머니는 상류층 사람들이 주로 드나드는 백화점에서 한가롭게 쇼핑을 하며 돌아다니고, 클레이는 고급 바에서 시간을 죽이고 있으며, 두 누이는 니만 마커스Neiman-Marcus, 제리 매그닌Jerry Magnin, MGA, 캠프 베벌리힐스Camp Beverly Hills, 프리빌리지Privilege, 라 스킬라La Scala 등 베벌리힐스의 여러 매장에서 아버지 돈을 흥청망청 써댄다. 하지만 미국 이외 국가의 독자들에게 이러한 상표는 딱히 별 의미를 띠지 못한다. 작품 배경은 (메르세데스 벤츠라는) 차종과 (베벌리힐스라는) 상류층 거주 지역만으로도 충분히 설명되고 있으므로, 이를 제외한 나머지 브랜드와 간판들은 독자가 아닌 작중 인물들에게만 필요한 것들이다. 그러므로 이 대목에서 작가가 보여주려는 것은 바로 이러한 브랜드가 작중 인물에게는 상당히 중요하다는 점이다. 니만 마커스나 프리빌리지, 라 스칼라 같은 브랜드는 독자가 아닌 등장인물에게나 의미 있는 것들이며, 그 같은 브랜드를 사용하는지 여부가 상당히 중요하게 작용하는 것도 바로 작중 인물들이다. 그리고 이로부터 소비가 개인 정체성을 대신하게 된 사회 풍조가 어렴풋이 드러난다. 즉 브렛 이스턴 엘리스는 이러한 상징적 소비를 형상화한 것이다. 작품에서 언급된 브랜드들은 상황에 대한 정보를 주는 것도 아니요, 인물에 대한 묘사가 되지도 못한다. 이는 오직 작중 인물들이 브랜드와 맺고 있는 관계를 상징하는 기호에 해당할 뿐이다. 독자들은 메르세데스와 베벌리힐스로 인물의 사회적 배경을 파악하

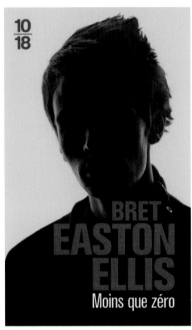

며, 이는 "카운터에 대충 돈을 던져주고" 나가는 주인공 모습을 통해 보다 상세하게 나타난다.

캐릭터를 규정하는 브랜드

브렛 이스턴 엘리스의 세 번째 소설 《아메리칸 사이코》에서는 방관적이고 투박한 작가의 문체가 있는 그대로 표현되며 정신을 혼란스럽게 만든다. 금수저를 물고 태어난 주인공 패트릭 베이트만은 번듯한 직업도 있고 운동도 즐기며 친구들과도 함께 놀러 다니는 청년이다. 하지만 이렇듯 거리낌 없는 인생에서 그는 거리낌 없이 강간과 고문, 살인을 일삼는다. 뉴욕 명소와 명품 브랜드가 수없이 등장하는 이 작품은 1인칭 화자의 독백을 통해 500여 페이지에 걸쳐 주인공의 범죄 행각을 보여준다.

《회색도시》 프랑스어판 표지

작품 곳곳에서는 관련 용어집을 만들어도 좋을 정도로 브랜드명이 대거 등장한다. 이 책에 수록한 발췌 부분에 나온 브랜드는 대개 잘 알려져 있는 브랜드지만, 이번에도 역시 브랜드는 중복 등장하면서 또 다른 차원의 의미 작용을 한다. 물론 이 작품에서 브랜드는 주인공의 가치관이나 라이프스타일 등 인물에 대한 정보를 주지만, 애초 목적이 그 같은 정보 전달에 있었다면 독자 입장에서는 두세 번 정도 언급하는 것만으로도 충분히 사회적 배경에 대한 상징적 정보를 제공받을 수 있었을 것이다. 같은 브랜드명이 연속해서 반복된다는 것은 곧 작중 인물에게 이 브랜드가 중요하다는 사실을 의미한다. 주인공 정체성이 바로 브랜드를 통해 정의되기 때문이다. 이로써 작가는 소비가 내적으로 개인 정체성을 대변하며 사회적 상징성을 나타내는 측면에 대해 구체적으로 보여준다. 그는 소비가 정체성을 대신하는 현상에 대해 직접적으로 언급하진 않지만, 소비의 이 같은 측

면을 확인시켜주면서 관련 경험을 심미적으로 풀어낸다. 출간 후 상당한 논란을 불러일으킨《아메리칸 사이코》는 지금도 여전히 레이건 시대의 개인주의와 소비 중심주의에 관한 문제를 제기하면서 질문을 던지고 있다. 작가는 그 자신도 겉모습을 중시하는 존재가 된 것 같다고 설명하면서 왜 스스로를 모델로 삼았는지에 대한 이유를 밝힌다. 사회학자 아담 아르비드손Adam Arvidsson 또한 브랜드의 의미와 가치에 대한 자신의 저서에서 엘리스의 작품을 통해 드러나는 브랜드의 사회적 지위에 대해 이야기한다. "엘리스 소설은 브랜드가 지금과 같은 모습으로 이 사회에 등장한 시기에 대해 묘사한다. 미국에서 여피족은 비록 제한적이나마 문화적 의미가 큰 엘리트 계층으로, 1960-1970년대 진보주의가 남긴 마지막 잔해들로부터 완전히 결별한 뒤 소비에 치중하며 자기만의 라이프스타일과 자아실현을 추구한 세대다."[2]

이러한 부분에 대한 표현은 엘리스의 작품에서도 찾아볼 수 있으나, 확실한 것은 작가가 분석적 깊이를 추구하려들지는 않는다는 점이다. 브렛 이스턴 엘리스는 분명 감각적인 부분을 다루는

여피의 위선을 보여주는 대사

《아메리칸 사이코》에는 수많은 명품 브랜드가 등장한다. 브랜드는 말 그대로 작중 인물과 그 성격을 묘사하는 최적의 도구로 사용된다. 주인공 패트릭이 폴 알렌의 '시체가 담긴 가방'을 들고 택시를 잡아타려하자 이를 목격한 그의 친구는 패트릭에게 "그 가방 어디꺼야?"라고 묻는다. 시체가 담긴 피 묻은 가방을 보고도 가방 브랜드에 관심을 보이는 장면으로, 원작 소설에서 이 장면에 등장한 가방은 꼼 데 가르송이었으나, 영화 제작 당시 꼼 데 가르송 측의 반대로 장 폴 고티에를 사용했다고 한다.

데 익숙하다. 그렇다면 그는 왜 이 모든 브랜드들을 동원한 것이며, 이 브랜드들은 무엇을 나타내는 것인가? 그건 바로 브랜드들이 감각적인 부분의 완벽한 일부가 되고 있기 때문이며, 특정 현실을 보여주는 징표이자 상징성을 나타내는 기호가 되기 때문이다. 한 기자가 그에게 왜 이런 브랜드들을 사용하는 것인지 묻자 그는 모호하게 에둘러서 다음과 같이 답한다. "정서가 배제되고 깔끔한 무채색의 무언가이기 때문이다."[3]

더 알아보기
▶ www.randomhouse.com/kupa/eastonellis/#/home

정오 즈음에 이르러 우리는 베벌리힐스에서 쇼핑을 했다. 어머니와 두 누이, 그리고 나를 포함한 이렇게 네 사람은 각각 흩어져 자기 할 일을 했다. 어머니는 *Neiman-Marcus*니만 마커스 백화점에서 꽤 오랜 시간을 보내셨고, 두 누이는 **JERRY MAGNIN**제리 매그닌으로 갔다. 아버지 통장에 있는 돈으로 아버지나 내가 쓸 무언가를 사기 위해서였다. 이어 두 사람은 MGA, CAMP BEVERLY HILLS 캠프 베벌리힐스, **PRIVILEGE**프리빌리지 등을 휘젓고 다니며 이런저런 것들을 사들였다. 나는 줄곧 LA SCALA라 스칼라 바에서 상당히 지루하게 시간을 보냈다. 약 빨쥐 마냥 널브러져 있기도 하고, 담배를 태우거나 와인을 마시거나 하면서 시간을 때웠다. 이윽고 어머니의 Mercedes메르세데스가 도착했다. LA SCALA 앞에 주차한 어머니는 차 안에서 나를 기다리셨다. 나는 자리에서 일어나 카운터에 대충 돈을 던져주고는 차에 올라 등받이에 목을 기댔다.

《회색도시》 중에서, 크리스티안 부르주아 출판사, 10/18 컬렉션, 1999, p. 25-26.

나는 *Yves Saint Laurent*이브 생 로랑 스트라이프 면 셔츠에 트위드 수트를 입고, ARMANI아르마니 실크 넥타이에 포인트 배색 블랙 컬러의 *Ferragamo*페라가모 신상 슈즈를 신는다. 양치를 하기 전에는 **PLAX**플랙스가글액으로 입안을 헹구고, 이어 코를 푼다. 피가 엉겨 붙은 미끄덩한 콧물로 내 (45달러짜리) HERMÈS에르메스 손수건은 엉망이 된다. 안타깝게도 선물 받은 건 아니었다. 하지만 매일같이 **evian**에비앙 생수를 20리터 가까이 마시고 있고, UVA 샵도 주기적으로 드나들고 있으니, 하룻밤 망가졌다고 해서 내 피부가 거칠어진다거나 완벽한 내 피부 톤이 칙칙해질 일은 없을 것이다.

《아메리칸 사이코》 중에서, 크리스티안 부르주아 출판사, 10/18 컬렉션, 1998, p. 146.

물건의 자서전

자전적 에세이 《물건의 자서전Autobiographie des objets》에서 프랑수아 봉은 기발한 발상을 선보인다. 물건과 상표를 통해 한 사람의 삶을 이야기하는 것이다. 이는 농촌에서 도시 중심으로 사회 모습이 변모해간 과정을 보여준다.

브누아 에유브룅

프랑수아 봉1952~은 삼십여 편의 작품을 발표한 프랑스의 현대 문학 작가다. 그 가운데 특정 브랜드명이나 스타 브랜드명이 제목에 등장하는 작품은 모두 세 편으로, 《대우Daewoo》(2004)와 《롤링스톤스 평전Rolling Stones, Une biographie》(2002), 《힐튼 호텔 화재L'Incendie du Hilton》(2009) 등이다.

　　현대 문학 작가가 작품에 특정 브랜드를 언급하는 일은 그리 독창적이지 못하다. 물론 (브랜드 이름을 파는 것이 유수의 작가들에게 있어 확실한 수익 모델로 자리 잡은 미국과 달리) 프랑스는 작품에서 유명 브랜드를 거론하는 것이 그리 흔한 일은 아니다. 하지만 현대 문학작품에서 브랜드명을 언급하는 것이 흔한 관행처럼 여겨지는 이유는 ('브랜드스케이프Brandscape'라는 말마따나) 브랜드가 이미 우리 일상의 자연스런 일부가 된 상황에서 브랜드 이름을 언급하지 않고서는 현대 사회에 대해 논할 수가 없기 때문이다. 하지만 프랑수아 봉 작품에서 브랜드는 하나의 물건을 지칭하는 정도로 그치지 않는다. 그가 이야기하는 브랜드

1950(-55), 캐스트롤 주유소, 프랑수아 봉 ⓒTiera Livre Éditeur

에는 여러 가지 기억과 감정, 감각이 한데 뒤얽혀있기 때문이다. 사실 젖먹이 시절부터 시트로엥 로고를 보고 자란 아이라면 이 브랜드가 남다르게 다가올 수밖에 없다. 시트로엥 정비소 수리공 아버지와 할아버지를 둔 덕분에 작가는 시트로엥 로고 아래서 태어난 것이나 마찬가지였다. "청색 광택 도료가 칠해진 장방형 간판에는 흰색 더블 쉐브론(⋀) 로고가 그려져 있었다. 간판은 1964년까지 할아버지 정비소 위에 달려 있었는데, 정비소 이전을 할 때도 함께 자리를 옮겼던 듯하다. 할아버지는 시트로엥 발전사에 대해서도 몇 번이나 들려줬는지 모른다. 시트로엥이 쉐브론 형태의 홈으로 된 듀얼 클러치 트랜스미션을 발명하는 혁신을 이룬 뒤, 이어 전방 트랜스미션이라는 기술 혁명을 이뤘다는 것이다."

브랜드로 쓴 자서전

도시화가 진행되는 과정에서 물건과 상표를 통해 한 사람의 삶을 이야기하는 《물건의 지서전》에서 저자는 작가가 되기 이전 시기를 되짚어보았다. 그는 푸아티에 늪지대에서 보냈던 어린 시절부터 기술자로 살아갔던 30년 세월(1953-1982)을 회고한 것이다. 이 시기는 마샬Marshall 점화 플러그나 캐스트롤Castrol 엔진오일, 칼텍스Caltex 정유, 프리쥐닉Prisunic 마트 등 수많은 브랜드와 더불어 소비사회가 본격화되던 시기와 일치한다. 작품에서는 '프리지데어Frigidaire' 냉장고나 인기 '세탁기'의 등장에 대해 이야기하며 세탁기 원형 도어를 (배에 설치된 원형 창과 비슷하다는 이유로) 네모 선장의 노틸러스 호 현창과 비교하기도 하고, 이와 함께 '트랜지스터' 라디오 등장과 거대한 '텔레풍켄Telefunken' 라디오 쇠퇴에 대해서도 다룬다. 이어 집집마다 텔레비전의 습격이 이어지고, 이후 세상은 이전과 180도 달라진다.

 이 작품을 통해 프랑수아 봉은 기호 원칙에 지배되는 소비사회에 맞서 우리가 물건과 맺는 관계의 철학에 대해 어렴풋이 보여주고자 했던 듯하다. 작품 속에서 수많은 브랜드를 인용하되, 이를 특징적인 기호나 로고 정도로밖에 인식하지 않는 현대 문학 풍토에서 이는 꽤 드문 접근 방식이다. 물론 문학에

서 이런저런 물건에 대해 다루는 것이 아주 새로운 일은 아니며, 19세기 문학 작품 중《우산의 생리학》이나 보들레르 작품에 등장하는 '옷장', 랭보의 시〈찬장Buffet〉과 같이 물건과 관련한 행복이나 만족감이 표현된 경우가 종종 있었다. (모파상의 단편소설《목걸이》처럼) 물건이 개인을 지배하고 물질이 모든 것을 장악한 상황에 대해 한탄하는 논조가 많긴 하나, 19세기에도 이미 물건과의 애착 관계는 문학의 주요 소재였다. 무언가를 가짐으로써 자신의 존재를 정의하는 사람들에게 사물은 확실히 소유의 징표가 되기 때문이다.[1] 하지만《물건의 자서전》은 이와 전혀 다르다. '물건'을 통해 자서전을 써나가고 있기 때문이다. 이에 따라 '물건'으로, 그리고 시공간 속에서 이 물건들의 특징과 범주를 정해주는 '브랜드'로 한 사람의 일생이 그려지고, 물건들은 그동안 브랜드 경제에 밀려 빼앗겼던 목소리를 되찾는다. 사실 19세기 이후 브랜드 중심의 경제가 발달하면서 물건이 무대 전면에 서긴 했으나, 산업화와 대량 생산으로 물건은 그저 인위적인 생산물로 전락하고 만다. 마르크스가《자본론 1》에서 분석한 상품의 물신적 성격은 인간관계조차 사물화되는 그 서막에 불과했다. 브랜드 경제의 발달은 물건이 가진 의미보다, 브랜드 그 자체에 더 가치를 두게 만드는 역설적인 결과를 가져온다. 이로써 물건은 그토록 우리에게 친숙한 존재임에도 곧 영혼 없는 인공물 정도로만 치부되고 만다. 이렇듯 사물화되어 가는 세계에 길들여져 살아가다보면 어쩔 수 없이 수많은 물건들에 치이게 된다. 자질구레한 물건들에 밟히기도 하고, 상품진열창의 수많은 물건들이 소비를 자극하며 시장에는 온갖 잡동사니들이 즐비하다. 하지만 프랑수아 봉 작품에서

르포소설《대우》

François Bon
Daewoo

《대우》는 한때 한국 대표 기업이었던 대우전자 프랑스 법인에 관한 소설이다. 1990년대 프랑스에 진출한 대우는 1999년 공장을 폴란드로 이전하면서 프랑스의 공적자금을 유용했고, 1200명 직원의 월급을 착취하고 이들을 해고했다. 소설은 해고노동자의 시점에서 글로벌 기업과 프랑스 정치인들을 고발한다. 연극이 원작으로 프랑스 최고의 연극상인 몰리에르 상을 수상하기도 했다.

1950(-55), 생 미셸-앙-레름의 셀타 및 시트로엥 정비소, 프랑수아 봉 ⓒTiera Livre Éditeur

Fiction & Cie

François Bon
Autobiographie
des objets

François
BON

Rentrée littéraire 2012 • Seuil

는 이런 부분이 전혀 나타나지 않는다. 물건의 전시 용도보다는 그 사용 가치에 더 주목하는 프랑수아 봉에게 있어 물건이란 언제나 유용하다. (타자기처럼) 특정 기능을 수행하기 때문이기도 하거니와, (기타를 연주하는 것과 같이) 무언가 실질적인 행위를 할 수 있게 해주기 때문이다.

물건의 의미

프랑수아 봉의 작품은 우리에게 브랜드가 무엇인지 묻는 것이 아니라 물건의 의미에 대해 질문을 던진다. 그렇다면 하나의 물건이란 무엇을 말하는가? 철학자 프랑수아 다고네François Dagognet는 사물事物, la chose과 물건物件, l'objet을 서로 구분했는데, 사물은 (대지나 돌처럼) 인간이 사적으로 이용하거나 작용력을 미칠 수 없는 자연계의 한 요소인 반면, 물건은 인간 손으로 만들 수 있고 인간에게 속하거나 인간이 사용할 목적으로 만들어진 것이라 이해했다. 그 다음 단계가 상품商品, la marchandise으로, 중간에 위치한 물건보다는 한 단계 낮은 급에 속한다. 상품에는 화폐 거래 및 매매 체계가 수반된다는 특징이 있는데, 인간을 물질 측면과 연계시킨다는 점 때문에 (사물이나 물건에 비해 상대적으로) 그 가치가 낮게 평가된다. 그러므로 우리는 물건을 그 중간 단계로 상정할 수 있으며, 사람과 물건 사이에 공감 관계가 형성될 때 물건은 가장 조화로운 상태로 존재한다. 그렇게 되면 물건은 "한 사람을 위해, 그리고 한 사람에 의해 그 사람 앞에 놓여 그를 보좌하거나 도와주는 존재가 된다."[2]

　시인 프랑시스 퐁주Francis Ponge가 전적으로 사물 편에 서서 이야기한 것에 반해[3], 프랑수아 봉은 순전히 물건의 영역에만 한정된다. 따라서 우리는 사물과 물건의 차이를 제대로 이해하게 된다. 즉, 그의 작품에서 다뤄지는 것은 사물이 아닌 오직 물건뿐이며, 작가는 우리에게 소비문화와 가족의 고유 문화를 만들어낸 이 인위적 산물에 대해 이야기한다. 가족과 개인 기억, 여러 가지 감각이 중첩되어 있는 물건은 사람과 사람 관계를 복잡하게 엮어주는 요인이 되기 때문이다. 물건을 영원한 존재로 만들려던 프랑시스 퐁주와 달리, 프랑수아 봉

은 개인사와 문화 변천사의 흐름 속에서 물건에 제자리를 찾아줌으로써 물건이 우리의 생생한 기억과 어떻게 연동되는지 집요하게 쫓아간다. 사물도 상품도 아닌, 오로지 물건에 대해 그 문화 조형성과 내구성을 이야기하는 것이다.

이 같은 맥락에서 프랑수아 봉의 작품은 물건 세계를 상품의 세계로 바꾸어 놓은 브랜드 중심 경제를 강도 높게 비판한다. 그의 시각에서 봤을 때 물건은 한 개인이 좌우할 수 있는 성질이 아니다. 텔레풍켄 라디오도 마찬가지다. "텔레풍켄은 한 번도 그 권위와 지위를 잃은 적이 없었다. 1962년까지만 하더라도 작고 어두운 부엌에는 (요리나 식사 때 정도밖에 들어가지 않았지만) 날렵한 전용 테이블 위에 커다란 텔레풍켄 라디오가 놓여있었다. 이와 함께 떠오르는 기억이 몇 개 있는데, 반질반질한 나무 칸막이의 거무튀튀한 광택과 옻칠, 상단 전축 부분의 묵직한 덮개, 타원형 스피커 앞 윤기나는 노란색 천 특유의 냄새, 그리고 전파 수신율에 따라 움직이던 커다란 녹색 매직아이 등이 같이 떠오르는 것이다."

상품으로 전락한 물건

마케팅 또한 소프트웨어와 알고리즘 등 프로그래밍을 통해 다방면에서 공략을 펼치면서 물건을 일개 상품으로 전락시키는 데 일조한다. 상품과 브랜드가 어떤 상징을 지니는가에만 초점이 맞춰짐으로써 소비의 물질 측면에 대한 연구는 퇴색되고, 이에 따라 소비재의 의미에 대해 다르게 바라볼 가능성도, 소비재와 조화로운 관계를 모색해볼 또 다른 가능성도 묻혀버리고 만다. 하지만 일개 소모품에 지나지 않는 물건이라도 우리 일상에서 불현듯 그 존재감을 드러낼 때가 있다. 물건의 존재와 의미가 퇴색되어가는 일상에서 이 평범한 물건은 어떻게 우리에게 놀라움을 안겨주고 마음을 홀릴 것인가? 프랑수아 봉은 바로 이 지극히 평범한 물건의 세계 속으로의 탐험을 제안한다. 즉, (과도한 마케팅에 따라 식상해진) 의미 작용의 포화 상태에서 벗어나고 상징성의 횡포로부터도 탈피해 물건의 진정한 의미와 물건이 우리에게 주는 감동에 대해, 그리고 물건의

효용성을 함께 생각해보는 것이다.

이 작품에서 물건은 다른 사람과 함께 나누는 공유 가치와 더불어 주관적 의미를 띠게 된다. 본질적으로 사람과 연계되는 물건의 속성이나 사람과 사람 사이의 매개체로 작용하는 물건의 속성이 부각되는 것이다. 하지만 브랜드 중심 경제가 우리를 상징성 중심의 물질만능사회로 이끌어간 순간부터 바로 사람과 물건의 관계가 어긋나기 시작한다. 물건과 기호가 점점 더 늘어남에 따라 사회는 더욱더 비대해지고 다변화되었기 때문이다. 이로써 참신하고 새로운 물건들은 걷잡을 수 없이 늘어나고, (제작-소유-이용 등) 물건의 세 가지 주요 기능도 차츰 복잡해지는 양상을 띠면서 전에 없던 새로운 문제가 제기된다. 이제 우리는 어떤 물건을 사고 어떤 물건을 간직해야 하는가? 물건에 대한 기억은 어떻게 간직할 것인가?

실재보다 더 실재같은 시뮬라크르

모사된 실재가 진짜 실재를 대체하는 현대 사회를 설명하면서 장 보드리야르는 '실제로 존재하지 않는 대상'을 존재하는 것처럼 만들어놓은 이미지를 시뮬라크르라 정의했다. 이러한 그의 사상은 워쇼스키 감독에게도 많은 영향을 끼쳤는데, 영화 〈매트릭스〉에서 주인공 네오는 보드리야르의 책 《시뮬라크르와 시뮬라시옹》 속에 해킹 소프트웨어를 감추며 책을 비밀 공간으로 사용한다.

감정과 감각으로 가득찬 브랜드

그렇다면 개인과 가족, 사회가 중첩되어 있는 이 거대한 물건의 성운에서 브랜드는 과연 어떤 역할을 맡을 것인가? 하나의 물건이 두각을 나타내려면 브랜드가 한 시대 속에 물건의 자리를 정해줘야 한다. 브랜드는 일단 물건에 이름을 붙여주는 역할을 하는데, 이 때문에 브랜드명이 곧 해당 범주의 물건 전체를 지칭하기도 한다. (가령 브랜드명이 곧 품목명으로 자리 잡은 프리지데어나 스카치처럼) 브랜드는 물건을 문화 재화로 만들어주는 장치가 되기도 한다. 즉 물건이 브랜드와 결합해 사람들의 신념과 나름의 노하우, 저마다 감성이 담긴 재화로 거듭나는 것이다. "누군가 회색 봉투 하나를 꺼냈다. 암스테르다메르^{Amsterdamer}였다. 사람들은 이를 롤링 타바코 페이

퍼Job, Rizla, OCB, Zig-Zag에 넣어 말아 피우기도 하고, 작은 휴대용 롤러를 이용하기도 했다. (지금은 약봉지 같은 투명 비닐에 담아온 필터를 추가하기도 한다.) 이어 지포Zippo 같은 기름 라이터로 담배에 불을 붙였다." 따라서 해당 브랜드 애호가라면 대충 봐도 어떤 브랜드 상품인지 알아볼 수 있어야 했다. "키스 리차드Keith Richards의 스튜디오 촬영분에서는 지포 라이터의 금속제 뚜껑을 닫는 익숙한 소리가 종종 들려왔다."

물론 브랜드는 하나의 기호일 뿐이지만, 작가 개인의 삶을 끊임없이 엮어간 것은 바로 브랜드다. 브랜드는 곧 소비문화와 연계되기 때문이다. 특정 대상이나 몸짓, 관행, 특유의 냄새 및 소리와 연결되는 브랜드는 물건에 붙여지는 단순한 기호가 아니라 의미와 감정을 함께 연동시키는 장치다. 브랜드는 정서적·감각적 경험을 내포하고 있으며, 장난감 상자와 관련한 부분이 이를 잘 보여준다. "장난감 상자는 당시 추억을 꽤 세세히 보여준다. 당시 아이들로서는 분에 넘칠 만큼 많은 장난감을 갖는 일이란 상상할 수가 없었고, 정리하지 않은 채 장난감을 내버려두는 것도 있을 수 없는 일이었다. 내가 쓰던 장난감 상자는 얇은 판자로 된 녹색 나무 상자였는데, 상자에는 'Castrol'이란 로고가 찍혀 있었다. 정비소 리프트 아래에서 엔진오일 교환을 할 때 사용하던 브랜드가 바로 '캐스트롤'이었기 때문이다. 휘발유는 칼텍스 제품을 사용했다."

이를 통해 작가는 장 보드리야르가 《소비의 사회》와 《사물의 체계》에서 발전시킨 이론을 뒤집는다[4]. 장 보드리야르 책에서는 물건에 대해 실제 세계와 무관한 기호 세계에 편입시켜주는 매개체 정도로 보지만, 프랑수아 봉 작품에서는 물건의 기능 및 물리적 측면을 파고들기 때문이다. 그리고 바로 이 같은 관점을 견지할 때, 브랜드는 환상이 사라진 실제 현실 세계에서 다시 물건에 그 의미를 부여해준다.

더 알아보기

▶ http://www.tierslivre.net/spip/spip.php?article2496

칠레는 곧 우리 역사였다. 그날 아침 나는 《**L'Humanité**^{뤼마니테}》한 부를 사서 1면 기사 타이틀을 내 2CV 뒷좌석 유리창에 붙여두었다. 그리고 《**ouest-france** 우에스트프랑스》도 한 부 샀는데, 타이틀은 '피노체트 장군, 브르타뉴계 후손으로 칠레 수장 되나?'라는 것이었다. 그러니 1973년 여름, 맑고 화창하며 뜨겁던 7월의 어느 날, 나는 퐁트네 르콩트^{Fontenay-le-Comte}의 **SKF**(스웨덴 베어링 제조업체) 공장에서 초안을 생각해낸 셈이었다. p. 117

나는 자취방에 기타를 가져다놓았다. 내 생애 처음으로 가져 본 '진짜' 기타로, 학교 친구 마마두 디아한테서 중고로 산 **YAMAHA**^{야마하} 기타였다. 우리가 친해진 계기는 **ARTS ET MÉTIERS**^{국립기술공예학교} 교복과 한심한 신입생 환영회를 거부했다는 전적 때문이었다. **Facebook**^{페이스북}을 통해 아직도 간간히 연락하고 있는데, 녀석은 세네갈에서 전기 회사를 다니고 있었다. p. 119

2CV는 거의 원자재만 남은 상태다. 정비소에서는 낡은 **AZU** 모델(차후 **AK**로 대체될 소형 유개 화물차 모델)을 절단해 작은 소형 트럭으로 개조한 뒤, 선명한 노란색으로 도장을 새로 칠하고 파란색 더블 **CITROËN**^{시트로엥} 로고를 달아놓았다. 우리는 인근에 장을 보러 갈 때나 짐을 실어 나를 때, 작은 규모의 수리를 할 때 이 차를 이용했다. p. 123

아버지께서는 작년에 에귀용^{Aiguillon}의 짐카나^{Gymkhana} 대회 때, 신차인 **DS 19** 모델 시연을 흠잡을 데 없이 완벽하게 보여주셨다. 타이어 교체용 잭조차도 필요 없이 아버지께서는 놀라운 실력으로 손수 작업하셨다. 고객이 한 자리에 모인 가운데 돈 안들이고 광고를 한 거나 다름없었다. p. 125

《물건의 자서전》 중에서, 쇠이유 출판사, 2012.

Cole Porter

The Beatles

The Who

Aqua

Vinvent Delerm

Jay-Z

음악

미국식 삶의 초상을 보여주는 브랜드

Cole Porter

<div align="right">

콜 포터

</div>

브로드웨이 뮤지컬에서 브랜드는 '미국식 삶'을 상징적으로 보여주는 지표가 된다. 콜 포터는 미국식
생활 방식을 나타내는 수많은 브랜드를 작품에 사용하면서 '미국적인 삶'을 극대화하여 표현한다.

<div align="right">

마리에브 라포르트 및 파비엔 베르제르미[1]

</div>

작사가 겸 작곡가 콜 포터[1891-1964]는 브로드웨이 뮤지컬을 대표하는 상징적 인
물로, 수차례 리메이크된 노래들은 미국 재즈의 표준이 되었다. 부유한 집안
출신인 콜 포터는 미와 쾌락을 추구하는 교양인으로 일찍이 음악에 흥미를 보
였으며, 1차 세계대전 중 프랑스 외인부대에서 복무한 데 이어 미 대사관에서
근무하며 파리에 체류한다. 미국식 청교도주의를 벗어버리고 사치와 유흥을
즐기며 태평한 삶을 이어가던 콜 포터는 부유한 아내와 함께 당대 예술계 명사
들과 어울리며 '광란의 20년대roaring twenties'*를 만끽한다. 여름에는 프랑스 남
부 코트다쥐르 해안에서, 겨울에는 파리 몽파르나스에서 유유자적하고 나아가
유럽 전역을 여행하던 그는 1928년 미국에 돌아와 뮤지션으로 연이은 성공을

* 1차 세계대전이 끝난 이후 유럽과 미국을 중심으로 예술 전 분야가 폭발적으로 부흥했던 시기. 대공황이
 오기 직전 풍요로웠던 한 시대를 가리키는 표현이다.

<div style="writing-mode: vertical">브랜드와 아티스트, 공생의 법칙 | 콜 포터</div>

콜 포터

거둔다. 1937년 승마를 하다 얻은 심각한 부상으로 평생 장애를 안고 살아가
게 되었는데, 그나마 작곡으로 위안을 삼았다.

　　뮤지컬 《애니씽 고즈^{Anything Goes}》(1934)는 루스벨트 대통령의 뉴딜정책이 펼
쳐진 시기에 만든 작품이다. 즉, 1929년 대공황 이후 소비를 장려하고 다시금
부유층을 되살리려던 시대배경 속에 만들어진 것이다. 프랑스에서 '무엇이든
가능한 세상'이라는 제목으로 번역된 작품의 타이틀만 보더라도 당시로선 매
우 과감했던 가사의 자유분방함을 짐작할 수 있다. 따라서 〈내가 당신에게 반
한 이유^{I Get a Kick Out of You}〉란 노래에서 '누군가는 코카인을 미치도록 좋아하죠
^{some get a kick from cocaine}' 같은 가사는 공연자 어머니가 극장을 찾으면 '누군가는
겔랑 향기를 미치도록 좋아하죠^{some get a whiff of Guerlain}'로 바꾸기도 했다. 브랜드
를 활용해 표현을 다소 중화시킨 셈이다. 하지만 브랜드가 끝도 없이 등장한
노래는 바로 〈유 아 더 탑^{You're the Top}〉이란 곡이다. 이 노래는 라인 강 위를 순항
하는 호화 유람선에서 탄생했는데, 당시 콜 포터는 '상류층' 친구들에게 삶에
서 가장 중요한 것이 무엇인지 묻는다. 그러자 친구들의 두서없고 잡다한 답변
들이 쏟아졌고, 콜 포터는 이를 바탕으로 유쾌하고 정신없는 노래를 만들었다.

이 노래는 셰익스피어와 보티첼리, 단테, 리하르트 슈트라우스, 시인 키츠, 콜로세움 원형경기장, 루브르 박물관 등 유럽 대표 문화유산과 더불어 카망베르 치즈, 셀로판 지, 초코 음료 오발틴[2], 펩소덴트 치약, 셔츠 칼라 브랜드인 애로우 칼라, 드럼스틱 립스틱 등 대중 소비 상품이 한꺼번에 등장한다. 이로써 어딘가 균형이 안 맞는 듯하면서도 가볍고 유쾌한 느낌을 주는 효과가 나타났으며, 아울러 1차 세계대전과 2차 세계대전 사이 상류 계층이 얼마나 삶을 가볍게 여기며 쾌락적으로 살아갔는지도 드러난다. 〈유 아 더 탑〉은 당대 최고 '히트곡'이 되었는데, 사교계에서 재미로 새로운 라임을 만들며 자꾸 개사해 부르자 콜 포터는 부득이하게 노랫말을 법적으로 등록해야 했다. 이 노래는 미국 음악계에서도 단골 레퍼토리가 되었으며, 엘라 피츠제럴드Ella Fitzgerald와 냇 킹 콜Nat King Cole, 프랭크 시나트라Frank Sinatra 를 비롯해 루이 암스트롱Louis Armstrong에서 바브라 스트라이샌드Barbra Streisand까지 유수한 거장들이 리메이크한다. 재미있는 점은 여러 브랜드에서 영감을 얻은 이 노래가 다시금 브랜드에 영향

〈미드나잇 인 파리Midnight in Paris〉 속 콜 포터

2012년 개봉한 우디 앨런의 영화 〈미드나잇 인 파리〉는 주인공 길이 1920년대 파리로 시간여행을 떠나 피카소의 애인을 사랑하게 된다는 이야기다. 영화 속에서 주인공은 우연히 클래식카를 타고 한 카페를 방문하게 되는데, 여기서 피아노를 치고 노래를 부르던 이가 바로 콜 포터다. 콜 포터는 당시 파리에서 여러 예술가들과 교류했는데 그를 평생 후원한 연상의 아내도 이때 만났다. 이 영화의 주제곡 역시 콜 포터가 작곡한 곡이다.

을 주었다는 것이다. 일례로 1985년 하인즈 케첩은 캐나다의 한 광고에 이 노래를 패러디한 'You're the top to every hot dog(모든 핫도그에는 네가 최고야)'라는 캐치프레이즈를 선보였다.

새로운 소리 기호

콜 포터는 1차 세계대전의 암흑기가 끝난 후 찾아온 호황기 '광란의 20년대'를 대표하는 인물이다. 그 당시 대량 소비와 대중문화 보급은 미국적 '기풍'의 기반이 된다. 저렴하면서도 풍요로운 것에 대한 욕구는 진보의 원동력이 되었으

며, 심지어 미국 가정경제학자 크리스틴 프레더릭스 Christine Fredericks는 1929년 "미국이 세계에 내놓은 가장 위대한 발상은 바로 소비"라는 말까지 할 정도였다.[3] 승승장구하던 소비사회의 절대 상징인 작명식 브랜드는 매디슨 애비뉴의 광고업자들이 새롭게 고안해낸 것으로, 당시 주요 기업들이 사용한 상호식 브랜드를 대체한다. 작명식 브랜드라는 표현에는 모든 의미가 함축되어 있는데, 일단 음악적 관점에서도 이러한 조어식 브랜드 명칭은 리듬감을 부여함으로써 재즈의 엇박자 느낌을 더욱 강조해주는 효과를 나타낸다. 콜 포터가 새로운 라임과 소리를 만들어 창작 폭을 넓힐 수 있었던 것도 모두 브랜드 덕분이었다.

원작과 각색 모두 인기를 얻다

콜 포터의 대표작 《키스 미, 케이트》는 1948년 초연된 뮤지컬로 셰익스피어의 〈말괄량이 길들이기〉가 원작이다. 1949년 토니상 최초의 뮤지컬 부문 수상작으로 5관왕을 차지하며, 1953년 MGM에 의해 영화화되었다. 3D로 제작된 이 영화는 원작 뮤지컬 음악을 그대로 사용하며, 원작의 안무가가 카메오로 출연하기도 했다. 한편, 원작 〈말괄량이 길들이기〉 역시 수많은 버전으로 제작되었는데, 1967년 엘리자베스 테일러의 영화를 비롯해 1999년 히스 레저와 조셉 고든 레빗이 주연한 영화까지 시대를 넘나들며 관객과 호흡하고 있다.

하지만 브랜드에 이렇듯 음악적 효과만 있는 것은 아니었다. 콜 포터는 브랜드를 통해 단순한 '미국적인 삶'을 간결한 상징으로 표현할 수 있었다. 콜 포터는 이 같은 미국식 생활 방식을 비판적 시각보다는 개츠비[4] 같은 관점으로 바라본다. 환상에 빠져들지 않은 채 냉철하게 이를 조망하는 것이다. 수많은 브랜드 등장은 풍요로운 느낌을 강조해 표현하려는 것으로, 다수 프랑스 샴페인을 비롯해 주류 브랜드를 대거 열거한 노래 〈내가 유니폼을 입었을 때 When I Had a Uniform On〉(《히치 쿠 Hitchy-Koo》(1919)의 삽입곡)에서 잘 드러난다.

콜 포터는 사회 신분을 나타내는 지표로 브랜드를 활용하기도 한다. 특정 브랜드가 나오면 관객은 곧 이를 신분에 따라 분류하게 되는데, 이에 뮤지컬 《오천만장자 프랑스인 Fifty Million Frenchmen》(1929)에서는 '카르티에'가 언급된다("결혼반지라면 단연 카르티에 반지지. 당신은 그걸 가진 거야"). 이후에 나온 콜 포터 작품에서는 자동차 브랜드가 상당한 비중을 차지하는데, 〈나의 루이자 My Louisa〉(뮤지컬 《방랑하는 님프 Nymph Errant》, 1933)에 나오는 히스파노 수이자라든가 〈내 방식

대로는 늘 당신에게 진실했던 나인데^{Always True to You in My Fashion}〉(뮤지컬 《키스 미, 케이트^{Kiss Me, Kate}》, 1948)에 등장한 캐딜락이 대표적이다. 콜 포터가 〈파리가 보고싶나요?^{Do you want to See Paris?}〉⁵에서 시트로엥과 포드 자동차를 서로 동급으로 간주했을 때, 미국 관객들은 이 작품이 중산층 이야기임을 금세 깨달았다("프랑스 국가 〈라 마르세예즈^{La marseillaise}〉의 무기를 들라 시민들이여^{Aux armes Citoyens'}와 비슷한 느낌으로 "무기를 들라 시트로엥이여, 시트로엥은 프랑스판 포드다").

자유로운 소비와 삶에 대한 예찬

브랜드가 빈번하게 등장하는 뮤지컬과 달리, 오페라는 비교적 현대 오페라에서조차 브랜드가 등장하지 않는다. 가급적 당대의 현실을 반영하고자 하는 뮤지컬은 관객에게 보다 가까이 다가가 공감대를 형성하려는 특성이 있다. 이에 반해 오페라는 시간을 초월하는 성격을 갖기 때문에 관객과 어느 정도 거리를 유지하려 한다. 그래서 뮤지컬은 대체로 일상적인 브랜드의 등장이 당연하게 여겨진다. 〈유 아 더 탑〉이 대표적인데, 이 노래에서 브랜드는 '미국식 삶'이 소비사회 모델로 확고히 자리 잡은 현실을 나타내준다. 그렇다고 콜 포터가 그 결점조차 무마할 정도로 미국 모델에 매료된 것은 아니다. 사실 〈유 아 더 탑〉에서 그가 보티첼리와 오발틴, 애로우 칼라, 단테의 《지옥》을 나란히 표현한 것은 당대의 허영심을 날카롭게 꼬집는 일침으로 볼 수도 있다. 하지만 숙취에 따른 '부작용'은 있을지언정 술과 파티로 얻은 무절제한 유희와 쾌락은 모든 가치를 밀어낸다. 이러한 쾌락주의자 가운데 최고봉인 콜 포터는 그 모든 도덕적 판단을 배제하며 일체의 비난도 가하지 않는다.

더 알아보기
▶ Coleporter.org

당신이 최고, 당신은 오늘 핫한 RITZ^{리츠}(호텔)

당신이 최고, 당신은 브루스터 방탄복

당신은 잔잔한 자위더르 해를 활보하는 배

[…]

당신이 최고, 당신은 WALDORF^{월도프} 샐러드

당신이 최고, 당신은 어빙 벌린의 발라드

당신은 신사 숙녀의 작은 그랜드 피아노

당신은 올드 더치 마스터 치즈

당신은 낸시 애스터 부인(영국 최초의 여성 국회의원)

당신은 *Pepsodent*^{펩소덴트} 치약

당신은 로맨스

당신은 러시아의 대초원

당신은 ROXY^{록시} 극장 안내원의 근사한 유니폼 바지

난 그저 널브러져 있으려는 게으른 놈

나는 그렇게 하위, 당신은 상위

[…]

당신은 천사, 한마디로 신이 내린 천사

당신은 보티첼리, 당신은 키츠, 당신은 셸리!

당신은 *Ovaltine*^{오발틴}

<div align="right">뮤지컬 《애니씽 고즈》(1934) 삽입곡 〈유 아 더 탑〉 중에서</div>

연합 국기가

제대로 된 매너를 알려주고 간 이후,

즉 황제와 왕자들에게,

그리고 폰 힌덴부르크, 폰 루덴도르프

폰 팔켄하인즈, 폰 마켄센즈

폰 티르피츠, 폰 크룩스에게 올바른 예법을 가르치고 난 이후

모든 국가의 젊은이들은

술을 마시며 최고의 기분 전환을 하게 되죠.

Pol Roger 폴 로저와 **POMMERY** 포므리

Veuve Clicquot 뵈브 클리코와 LOUIS ROEDERER 루이 로드레

Ruinart 뤼나르, **PIPER-HEIDSIECK** 파이퍼 하이직 샴페인과

Montebello 몬테벨로 와인, MUMM 뭄, *Cook's* 쿡스 등의 샴페인을 마셔요.

뮤지컬 《히치 쿠》(1919) 삽입곡 〈내가 유니폼을 입었을 때〉 중에서

신화를 만드는 노래

The Beatles

<div align="right">비틀스</div>

비틀스 노래에는 그리 많은 브랜드가 등장하지 않지만, 한 번 가사에 나온 브랜드는 여러 가지를 연상시켜 늘 수많은 해석의 대상이 된다. 대개 중의적 의미를 담고 있는 이러한 특유의 작사 방식은 비틀스 신화를 유지하는 동시에 비틀스 마니아층을 형성하는 데 기여한다. 즉 가사 의미를 해석하는 비틀스 마니아와 그렇지 않은 사람으로 나뉘는 것이다.

<div align="right">발레리 자이툰[1]</div>

비틀스는 1960년대 대중문화 발전과 그 역사를 같이 한다. 리버풀의 서민 가정 출신 젊은이 넷은 우연한 기회에 서로를 알게 되어 그룹 결성 후, 리버풀과 함부르크를 오가며 힘든 무명 시절을 겪는다. 이어 이들은 베일에 싸인 천재 매니저 브라이언 엡스타인^{Brian Epstein}의 손을 통해 그룹 비틀스로 거듭난다.

 이렇게 탄생한 비틀스는 60년대 당시 유행하던 록 그룹 중 하나였다. 당대 대표 록 그룹이던 비틀스는 이후 록 그룹의 기준이자 전형이 되었다. 8년의 활동 기간 동안 비틀스는 상당히 많은 수의 음반을 만들어냈는데, 두 장의 EP 음반(45rpm에 8곡 정도가 수록되는 미니 앨범으로, 일반 LP보다 작은 사이즈로 발매되는 정규와 싱글 사이의 음반)으로 발매된 《매지컬 미스터리 투어^{Magical Mystery Tour}》를 빼더라도 정규 앨범만 무려 열두 장에 이른다. 짧고 굵은 8년의 역사 동안 비틀스는 수많은 팬들에게 열렬한 사랑을 받았으며, 이로부터 비틀스 신화가 탄

<div style="writing-mode: vertical-rl;">브랜드의 아티스트, 공생의 법칙 | 비틀스</div>

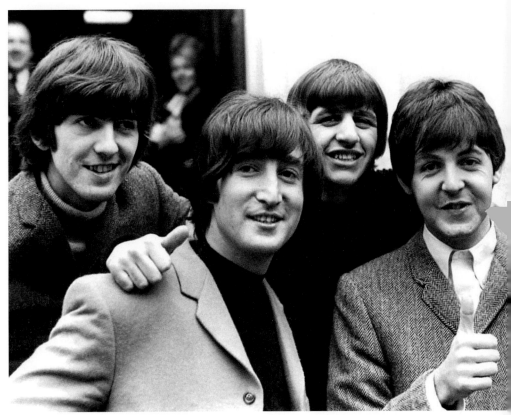

비틀스, 1964

생한다. 급속도로 확산된 비틀스 열기 속에서 그들의 이야기는 이상적으로 미화되어 퍼져나갔고, 이에 발맞춰 수많은 루머와 헛소문, 여러 풍문과 속설들이 쏟아졌다. 그러자 마치 모든 것에 무언가 의미가 있을 듯한 느낌이 들었고, 비틀스도 이를 즐기면서 비틀스 신화는 더욱 늘어났다.

제일 먼저 발표된 앨범(1963)은 1950년대와 1960년대에 크게 인기를 끌었던 로큰롤과 아메리칸 소울의 영향이 느껴지고, 이후 1964년부터 발표한 음반에서 비틀스는 작사와 작곡 면에서 진일보한 모습을 보여준다. 특히 작사 스타일이 점차 독특해지면서 가사에 상상과 은유도 나타난다. 이어 환각제^{LSD}에 취해 쓴 앨범 《리볼버^{Revolver}》부터는 기존보다 한 발 더 나아가 시적 표현이나 의미가 통하지 않는 문장의 가사가 늘어난다. 환각 분위기로 충만했던 세 장의 앨범을 발표하고 난 뒤, 비틀스는 (하얀 앨범 재킷 때문에) 일명 '화이트 앨범^{White Album}'이라고도 불리는 두 장짜리 앨범 《더 비틀스^{The Beatles}》(1968)를 발매한다. 이로써 보다 내면적이고 개인적인 가사가 주를 이루는 새로운 시기가 시작되었으며, 이후 비틀스는 1970년 공식 해체한다.

1960년대 초만 해도 자신이 직접 노래를 작사 작곡하는 가수는 거의 없었다. 비틀스는 밥 딜런^{Bob Dylan}과 더불어 '싱어 송 라이터'라는 지위를 맨 처음 부여받은 아티스트였다. 그런데 비틀스 가사는 제도권 작사 방식과 멀어지면서 기존 관행에서 벗어난다. 물론 지극히 단순한 가사도 있었지만, 어떤 곡들은 상당히 기교가 많이 들어가고 말장난도 심했던 데다 젊은 사람들 은어나 속어가 사용된 곳도 많았다. 중간 중간 문장 성분이 빠지거나 앞뒤가 안 맞는 가사도 있었다. 따라서 이런 부분에 대해 저마다 해석이 분분했으며, 지나치다싶을 만큼 제멋대로 해석하는 경우도 있었다. (가령 연쇄 살인마 찰스 맨슨^{Charles Manson} 경우가 대표적인데, 그는 배우 샤론 테이트^{Sharon Tate}를 살해한 것에 대해 비틀스 노래 〈피기즈^{Piggies}〉에 계시된 대로 했을 뿐이라고 정당화했다.)

비틀스는 가사 뒤에 무언가 숨은 뜻이 있는 것은 아니라고 했다. 하지만 그러면서도 여전히 특정 장소나 사람, 책, 개인적 일화 등을 암시하는 가사를 썼

고, 이런 성향은 존 레논^{John Lennon, 1940-1980}이 제일 심했다. 이에 따라 비틀스 가사 이면에 무언가 속뜻이 숨어있을 것이라는 세간 의혹은 점점 더 커져만 갔다.

〈사보이 트러플^{Savoy Truffle}〉과 〈컴 투게더^{Come Together}〉는 서로 다른 앨범에 수록되었는데, 〈사보이 트러플〉은 《더 비틀스》에, 〈컴 투게더〉는 《애비 로드^{Abbey Road}》(1969)에 실려 있다. 〈사보이 트러플〉과 〈컴 투게더〉는 각각 내용도 다르고 노래를 만든 이도 서로 다르다. 전자의 경우 조지 해리슨^{George Harrison, 1943-2001}이 만들었고 후자는 존 레논이 만든 곡이기 때문이다. 하지만 두 곡 모두 특정 브랜드를 이용해 의미를 꼬아 표현하고 있어 서로 평행하게 대칭되는 느낌이 든다.

중의적 의미의 〈사보이 트러플〉

〈사보이 트러플〉은 '화이트 앨범'의 두 번째 디스크 B면에 수록된 곡이다. '더 비틀스'라는 공식 명칭을 갖고 있는 '화이트 앨범'은 원래 '어 돌스 하우스^{A Doll's House}'라는 타이틀로 발매될 예정이었다. 하지만 별다른 특색 없이 그저 '더 비틀스'라고 이름 붙여진 이 앨범은 수록곡 사이에 통일성이 없기로 유명하며, 모든 노래를 일관성 없이 적당히 모아놓은 것 같은 느낌을 준다.

록 스타의 아내, 패티 보이드

세계적 록스타이자 막역한 친구 사이로 유명한 조지 해리슨과 에릭 클랩튼은 함께 사랑한 여인 패티 보이드가 있었다. 영화 촬영장에서 패티 보이드를 보고 반한 조지 해리슨은 그녀를 위해 노래 〈섬씽^{Sometihng}〉까지 만들며 결혼했으나 불륜과 마약에 빠지고 만다. 또, 금욕적 종교인 크리슈나교에 심취한 조지 때문에 둘 사이는 점차 멀어져갔다. 그 사이 에릭 클랩튼은 패티에 대한 오랜 연정을 담은 노래 〈라일라^{Layla}〉를 만들었는데, 이를 계기로 패티는 남편의 친구와 재혼에 이른다. 하지만 에릭 클랩튼 역시 심각한 마약 중독과 바람기로 사생아 아들까지 추락사로 잃자 패티 보이드는 재혼 10년 후 결국 이혼에 이른다.

이렇듯 제각각인 노래 사이에 실린 〈사보이 트러플〉은 그저 이런저런 초콜릿 이름을 열거하는 것 외에 별다른 특징이 없는 가벼운 노래처럼 보인다. 실제 이 노래는 매킨토시 사의 초콜릿 '굿 뉴스^{Good News}' 포장 상자에 그려져 있는 한입 크기의 초콜릿들을 묘사한 곡이다. '굿 뉴스'는 영국의 저렴한 초콜릿 제품 브랜드로, 당시 에릭 클랩튼^{Eric Clapton}은 이 초콜릿에 푹 빠져 있었다. 보통 가사를 깊이 있고 짜임새 있는 구조로 쓰는 조지 해리슨은 단어의 중의성을 활용해 표현하

는데, 특히 전적으로 에릭 클랩튼을 위해 쓴 이 곡에서 그는 초콜릿 중독에 빠진 친구를 암시하며 그렇게 싸구려 초콜릿을 흡입하다가는 치아를 모두 뽑아버려야 할 것이라고 짓궂게 겁을 준다. '굿 뉴스'라는 표현은 '희소식'으로 번역될 때도 많지만, 사실 특정 브랜드를 가리키는 말이기도 하다. 초콜릿을 좋아하는 사람에게 있어 '굿 뉴스'는 '희소식'이 되는 고전적인 '초콜릿 보따리'인 셈이다. 그 후 매킨토시는 '퀄리티 스트리트Quality Street', '롤로Rolo' 등 대표 제품과 함께 1988년 네슬레에 매각된다. 처음에는 별 뜻 없어 보이던 이 노래에 담긴 의미가 무엇인지 알려진 건 몇 년 후 일이다. 즉 이 노래가 은연중에 조지 해리슨과 에릭 클랩튼 사이를 암시하고 있다는 게 밝혀진 것이다.

굿 뉴스 초콜릿

〈컴 투게더〉와 비틀스 신화의 탄생

발매 시점 기준으로 보면 《애비 로드》가 비틀스 마지막 앨범은 아니지만 녹음은 제일 마지막에 이뤄졌다. 이 앨범 곡을 쓰던 당시는 멤버들 간 분열이 극에 달한 시기로, 이런 그룹 내 분위기는 안 좋은 영향을 미치기도 했지만, 곡 작업에 의욕을 불어넣는 요소가 되기도 했다. 심사숙고하여 잘 다듬어진 탄탄한 앨범으로 그간의 그룹 활동을 마무리하겠다는 욕심도 있었기 때문이다. 〈컴 투게더〉는 이렇게 만들어진 《애비 로드》의 첫 곡이었다. 이 노래는 존 레논이 초현실적이고 몽환적인 느낌에 이끌려 마지막으로 써내려간 가사들 중 하나인데, 일련의 표현들이 어떤 논리나 일관성 없이 맞물려 있는 듯하다. 가사의 뜻풀이가 쉽지 않은 이 노래는 수많은 해석을 불러왔고, 지금까지도 가사의 의미에 대해 논란이 분분하

다. 물론 가사에 등장하는 '코카콜라' 역시 수많은 해석을 불러왔다.

원래 이 노래는 티모시 리어리^{Timothy Leary}의 선거 운동곡으로 쓰일 예정이었다. 심리학 교수이자 열성적인 마약 수호자인 티모시 리어리는 캘리포니아 주지사 선거에 입후보해 로널드 레이건^{Ronald Reagan} 후보에 맞선다. 티모시 리어리의 선거 운동 구호는 'come together, join the party'였는데, 영어에서 'party'가 '정당'이란 뜻과 '파티(축제)'의 뜻을 모두 갖고 있다는 점에 착안해 중의적 의미로 만든 것이었다. 존 레논은 이 같은 구호 내용을 기반으로 곡의 대략적인 윤곽을 잡아두었으나, 리어리가 약물 소지 혐의로 체포되면서 선거 운동이 좌절된다. 이에 존 레논은 곡을 다시 손질했고, 가사 작업은 스튜디오 녹음 당시에야 마무리된다. 그리고 바로 이때, 은근슬쩍 '코카콜라'라는 브랜드명이 끼어들어간다.

이는 보기에 따라 그저 아무런 뜻 없이 중얼거리는 말로 보일 수도 있다. 존 레논 자신도 공식적으로는 이와 비슷한 입장이었다. 단어의 음가 이외에는 별다른 의미가 없다는 것이다. 그는 일단 소리의 울림에 치중했고, '펑키'한 노래를 만들고자 했다. "이는 스튜디오 작업 도중 만들어진 것으로, 별 뜻 없이 그냥 내뱉는 말^{gobbledygook}이었다. […] 개인적으로 비틀스 곡 중에서, 특히 '존 레논 트랙'이라 말할 수 있는 곡 가운데 내가 제일 좋아하는 노래다. '펑키'하고 '블루시'한 느낌으로, 내가 상당히 잘 부르는 곡인데 […] 내가 살 수 있다면 사고 싶은 곡이었다."[2]

이 노래 각 소절은 비틀스 멤버에게 바치는 것이라는 분석도 있다. 1절은 태평한 캐릭터인 링고 스타^{Ringo Starr}를 가리키고, 3절은 내적 불안 상태와 함께 존 레논 자신에 대해 썼다는 주장이다. 폴 매카트니^{Paul McCartney}와 관련한 4절에서는 그가 이미 그룹에서 멀어졌음이 드러난다. '코카콜라' 상표가 등장하는 문제의 2절은 조지 해리슨에 관한 내용으로 추정되는데, 여기에서 기타리스트로서 그가 가진 재능을 ('원숭이 손가락'이라는 비유로) 돌려 말하고 있다. 또 'He shoot Coca-Cola^{코카콜라를 흡입하죠}'라는 대목에서는 조지 해리슨이 코카인에 심

취해 있었음을 알 수 있다. 따라서 당시에는 이 부분이 '그는 코크(코카인)를 흡입하죠'라는 식으로 번역이 이뤄졌다. 하지만 이와 동일한 관점에서 이 대목이 링고 스타를 암시하는 거라고 보는 이들도 있다. 링고 스타 또한 코카인과 위스키를 상당히 좋아했기 때문이다.

이 노래에 '코카콜라'라는 브랜드가 등장한 것은 여전히 풀리지 않은 의문으로 남아있으며, 그 의미에 대해서도 명확히 해결되지 않은 상태다. 당시 BBC는 가사 중에 특정 브랜드가 언급되었다는 이유로 한때 이 노래의 방송을 금지하기도 했었는데, 이에 대한 해석도 분분하다. 은연중에 특정 상표를 광고하고 있어 금지했다는 설도 있고, 암암리에 마약을 가리키고 있어 금지했다는 설도 있는데, 두 가지 해석 모두 여러 매체를 통해 언급되었다.

이 두 곡을 통해 알 수 있는 점은 비틀스 신화가 그야말로 어마어마했다는 것이다. '굿 뉴스'나 '코카콜라'는 비틀스 노래에 비유적 의미로 브랜드가 사용된 일례이기도 하지만, 이는 비틀스와 관련한 세간의 해석이 얼마나 다양하게 나타나는지도 분명히 보여준다. 책이나 팬 카페, 비틀스 관련 사이트에서는 이 별것 아닌 단어 하나의 의미에 대한 분석 글이 수없이 쏟아지고, 이에 따라 비틀스 전문가와 비틀스 문외한이 뚜렷이 구분된다. 중요한 것은 이 같은 논란에 동참하는 것이 아니라 가사의 의미를 두고 상반된 주장이 쏟아지는 이 떠들썩한 논쟁에서 존 레논과 조지 해리슨, 폴 매카트니, 링고 스타가 서서히 사라지고 대신 '비틀스'가 하나의 완전한 상표로서 그 자리에 남았다는 점을 인지하는 것이다. 이제는 애플이나 할리 데이비슨의 경우처럼 그저 '비틀스냐, 아니냐' 두 가지로 나뉠 뿐이다.

더 알아보기

▶ Thebeatles.com

[…]

그는 반짝반짝 광을 낸 구두는 신지 않아요. 대신 발이 꽉 끼는 축구화를 신지요.

그는 원숭이 손가락을 가졌어요. 그리고 *Coca-Cola* 코카콜라를 흡입하죠.

그는 이렇게 말해요. "나는 너를 알고 있고, 너는 나를 알고 있다"고.

내가 말해줄 수 있는 한 가지는 자유롭게 살라는 것 뿐

지금 당장 나를 따라 같이 가요.

그, 가방, 제작품, 그는 바다코끼리 가죽 장화를 신죠.

그의 곁엔 오노가 있어요. 그는 완전히 넋이 나갔어요.

그의 무릎 아래로는 그의 발이 있죠.

그의 의자에 앉아 봐요. 그의 병을 느낄 수 있을 거예요.

[…]

지금 당장 나를 따라 같이 가요.

〈컴 투게더〉 중에서, 존 레논 / 폴 매카트니, 《애비 로드》(1969) 수록

탄제린 크림과 몬텔리마트

진저 슬링과 파인애플 하트

여기에 커피 디저트까지 있다면, 그래, 알다시피 그건 바로 **GOOD NEWS**굿 뉴스.

하지만 *Savoy truffle*사보이 트러플과 함께 한 후에는

아마도 전부 다 뽑아버려야 할 텐데.

맛있는 체리 크림과 훌륭한 애플 타르트

우리끼리만 있을 때 나는 항상 네 취향이 뭔지 알지.

코코넛 퍼지만 있다면 이 우울함 따위는 정말 아무 것도 아니야.

하지만 *Savoy truffle*과 함께 한 후에는

아마도 진부 다 뽑아버려야 힐 텐데.

[…]

하지만 *Savoy truffle*과 함께 한 후에는

아마도 전부 다 뽑아버려야 할 텐데.

[…]

탄제린 크림과 몬텔리마트

진저 슬링과 파인애플 하트

여기에 커피 디저트까지 있다면, 그래, 알다시피 그건 바로 **GOOD NEWS**.

하지만 *Savoy truffle*과 함께 한 후에는

아마도 전부 다 뽑아버려야 할 텐데.

[…]

〈사보이 트러플〉 중에서, 조지 해리슨, 《더 비틀스》(1968) 수록

숭배 대상과 문화아이콘

더 후

그룹 더 후의 리더 겸 기타리스트 피트 타운센드Pete Townshend는 다수의 광고와 브랜드를 뒤섞어놓
으며 작품을 만들어내고 '콘셉트 앨범'[1]을 구상한다. 이렇게 탄생한 앨범은 사회적·문화적 오브제로
추앙받는 브랜드들을 주축으로 구성된다.

발레리 자이툰[2]

A면 Side One B면 Side two

Armenia City in the Sky 3:12 I Can't Reach You 3:03

Heinz Baked Beans 0:57 Medac 0:57

Mary Anne with the Shaky Hand 2:04 Relax 2:38

Odorono 2:16 Silas Stingy 3:04

Tattoo 2:42 Sunrise 3:03

Our Love Was 3:07 Rael (1 and 2)

I Can See for Miles 4:17

《더 후 셀 아웃The Who Sell Out》(1967) 앨범 목록

©Emmanuel Hyronimus

런던 서부 지역 출신 록 그룹 더 후는 1964년 몇 차례 개명을 거쳐 '더 후'란 이름으로 최종 결성된 후 1960년대 영국의 '모드Mod' 스타일을 대표하는 상징적 그룹이 된다. 도심의 혈기왕성한 청년들을 중심으로 구축된 '모드' 족은 '전통'에 반대하고 파티와 유흥 생활을 즐기면서 외모와 패션에 상당히 신경을 많이 쓰는 부류를 일컫는다. 서민 가정 출신의 비슷한 또래 청년 네 명이 모여 결성한 그룹 더 후는 이런 모드 족의 코드에 부합하며 무대에서 폭발적인 에너지를 발산한다. 정신 사납고 다소 건방진 태도를 보여주는 그룹 더 후의 무대는 부모의 바람과는 다른 삶을 추구하는 베이비붐 세대들의 감성을 자극하며 공감을 얻는다.

그룹 더 후의 디스코그래피는 1965년부터 본격적으로 시작된다. 첫 싱글 〈아이 캔트 익스플레인I Can't Explain〉이나 첫 앨범의 타이틀곡이었던 〈마이 제너레이션My Generation〉 같은 노래들로 영국 차트 톱10에 오르며 화려하게 데뷔한 더 후는 1966년 새로운 전환기를 맞이한다. 환각제 사용과 더불어 사이키델릭 음악의 부상으로 문화 분야에서 새로운 전기가 마련됐기 때문이다. 대중적인 음악과 33rpm의 LP 음반이 그 자체로 완벽한 예술작품의 반열에 오르면서 1967년 6월 발매된 비틀스의 정규 8집 《서전트 페퍼스 론리 하츠 클럽 밴드Sgt. Pepper's Lonely Hearts Club Band》 음반 또한 기존 흐름과 확실히 단절되는 하나의 선을 긋고 있었다. 이 같은 흐름 속에서 그룹 리더이자 다양한 악기를 다루는 기타리스트 피트 타운센드를 필두로 그룹 더 후는 대중음악계에 새로운 역사를 쓰고자 하는 바람을 품는다. 그 첫 번째를 장식한 앨범이 바로 《더 후 셀 아웃》이다. 돌이켜보면 이 앨범은 더 후에 대한 신뢰도와 그 음악적 정당성을 확인시켜주는 록 오페라 앨범 《토미Tommy》(1969)의 전신이기도 했다.

1967년 여름, 더 후는 미국에서 진행된 한 록 공연 투어에서 헤드라이너였던 허만스 허밋Herman's Hermit 그룹의 전반부 공연을 담당한다. 과격한 악동 밴드라는 명성에 걸맞게 더 후 멤버들은 자신들이 묵었던 호텔방을 부수고 다녔으며, 특히 드러머 키스 문은 생방송 중이던 TV 프로그램 스튜디오에서 미리 폭발물을 채워둔 드럼 세트에 불을 질러 말썽을 일으키기도 했다.[3] 심지어 홀리데이

인 호텔 수영장에 링컨 컨티넨탈 자동차를 갖다 박아 호텔 측으로부터 영구 퇴출된 전력도 있다.

한편 늘 새로운 앨범 구상에 몰두하던 팀의 리더 피트 타운센드는 여러 곡을 만들던 중 톡톡 튀는 유머 감각이 살아있는 노래를 내놓는다. 데오도란트 스틱 '오도로노Odorono'[4]의 이름을 딴 이 곡은 브랜드와 광고를 메인 테마로 한 차기 앨범의 기본 모태가 된다. 광고 콘셉트의 악곡 구성으로 완성된 일련의 노래들은 사이사이 CM송이 들어가는 가운데 사이키델릭 음악의 환각적인 특색을 살리면서 전체적으로는 당시 유행하던 해적 방송 느낌을 준다. 앨범의 전체 기조는 브랜드와 그 광고 내용이었으며, 이에 따라 하인즈의 베이크드 빈스와 메닥Medac의 여드름 연고, 프리미어 드럼Premier Drums, 찰스 아틀라스Charles Atlas 휘트니스 운동, 로토사운드 스트링Rotosound strings 기타줄 등이 오도로노의 뒤를 이어 피터 타운센드가 추구하던 광고 콘셉트 앨범의 주축을 이룬다. 1995년에 재발매된 앨범에는 재규어와 코카콜라도 등장하는데, 특히 더 후가 제작한 코카콜라 CM송은 1967년 영국 라디오나 여러 매장에서 전파를 탔다.

더 시끄러운 노래를 만들자

더 후의 노래 〈아이 캔 시 포 마일즈I can see for miles〉는 더 후 유일의 미국 빌보드 100위권에 진입한 노래로, 한 음악 잡지는 '가장 시끄러운 노래'라 평했다. 그러자 비틀스의 폴 메카트니는 더 후보다 더 시끄러운 노래를 만들겠다며 〈헬터 스켈터Helter Skelter〉를 만들어 《더 비틀스》에 담는다. 훗날 〈헬퍼 스켈터〉는 헤비메탈의 효시로도 평가받는데, U2, 오아시스 등이 커버해 부르기도 했다. 〈심슨가족〉에서는 롤링스톤스 노래와 함께 패러디되어 사용되기도 했다.

하인즈와 프리미어, 찰스 아틀라스, 로토사운드 등은 짧은 CM송 형태로 곡에 감칠맛을 넣어주며 앨범에 수록되었을 뿐이지만, 오도로노와 메닥의 경우 아예 곡의 주제로 등장한다. 〈오도로노〉는 재능 있는 한 여성 보컬 이야기를 다루고 있는데, 사랑과 유명세를 얻고자했던 그녀는 자신의 체취로 인해 둘 중 그 어느 것도 손에 넣지 못하게 된다. 즉, 그녀 삶에는 '오도로노'가 빠져있었던 것이다. 〈메닥〉이란 노래는 좀처럼 낫지 않는 여드름에 시달리는 소년 헨리 이야기를 다루고 있는데, 메닥을 사용하면서 여드름이 감쪽같이 사라진다. "헨리

가 거울로 얼굴을 살펴봤을 때, 여드름은 모두 사라지고 없었죠. 헨리는 웃으며 '이제 됐어! 내 얼굴이 아기 엉덩이처럼 보송보송해'라며 소리를 질렀어요."

브랜드에 대한 찬양

"간혹 이 앨범이 소비사회에 대한 풍자적 시각을 제시하고 있다는 분석이 뒤늦게 제기되고 있으나,《더 후 셀 아웃》은 그런 지적과 반대로 브랜드에 대한 찬양을 담고 있는 음반이다." 이 같은 비판이 나오는 이유는 바로 희화적 성격이 강한 앨범 재킷 때문이다. 두 명의 광고 그래픽 디자이너가 제작한 앨범 재킷에서는 브랜드가 과장되어 등장하는 한편 '더 후 셀 아웃'이란 타이틀 로고가 게재된다. 하지만 1967년 12월 매거진《롤링 스톤즈 Rolling Stones》에서 적고 있듯이 "이 앨범은 마치 광고의 확장판 같다. 모든 노래가 특정 브랜드 상품을 사용하고 문제가 해결된 사람들 이야기를 다루고 있기 때문이다."[5] 이 앨범에서 브랜드들이 다소 엉뚱하고 우습게 표현되고는 있지만 어쨌든 이들 브랜드는 새로이 변모한 현대 사회의 상징으로서 긍정적으로 표현된다.

사실 미국 소비사회는 지극히 현대적이고 자유로운 한 사회를 대변하는데, 이는 젊은 세대를 매료시킨다. 당시 냉전이 한창이었던 미국은 '미국적인 삶'을 내세우는 한편, 개인을 재발견하고 개방적인 삶을 보장하는 대중 자본주의 사상을 옹호한다. 영국 젊은이들은 미국의 이 같은 선전과 주장들을 적극 수용했는데, 영국 사회가 기본적으로 경직되고 강압적인 속성을 갖고 있었기 때문이다. 따라서 브랜드와 광고는 영국 특유의 사회문화적 속박에서 벗어난 대안문화의 상징으로 여겨졌고, 이로써 이상형으로 간주되던 미국 사회를 대표하는 브랜드는 숭배와 찬양의 대상이 된다.

대중문화의 상징

이와 더불어 앨범에 브랜드가 등장하는 것은 당시 사회를 나타내는 문화적 표식으로 작용한다. 우선 이는 당시 유행하던 해적 방송을 나타내는 지표였다.

1960년대 영국에서 성행하던 반문화인 해적 방송은 오로지 브랜드와 이들의 광고를 기반으로 존속할 수 있었기 때문이다. 따라서 브랜드는 대안 문화를 활성화시키는 매개체인 동시에 자유의 원칙과도 결부되는 존재였다. 또한 그룹 더 후는 "오도로노는 우리에게 모든 시대를 통틀어 가장 '팝'적인 생각을 심어주었다. 우리의 차기 앨범은 광고에 바치는 음반이 될 것이다."[6]라고 했는데, 이를 통해 이 음반과 팝 문화 사이의 연계성을 미루어 짐작할 수 있다. 참고로 팝아트 분야에서는 대중 예술을 옹호하기는 해도 소비문화에 대한 비판을 그렇게 직접적으로 드러내지는 않는다.

거창한 예술작품을 만들고자 했던 피트 타운센드의 욕심은 이중적인 팝아트 작품 형태로 구체화된다. 록 음악 앨범의 기본 줄기로서 브랜드가 선택됨에 따라 일종의 중첩 효과가 나타나는데, "문화 오브제의 지위를 얻은 브랜드와 대중음악 장르(록) 사이의 교차가 이뤄짐으로써 그 효과가 더욱 증폭되어 나타난 것"이다. 이에 따라 팝아트 안에 또 하나의 팝아트가 안착하는 결과가 발생한다. 결국 피트 타운센드는 브랜드를 활용함에 따라 앨범 콘셉트를 극대화하고, 이를 통해 어쩌면 그 자신이 그토록 바라마지않던 최고의 앨범을 만들었던 것인지도 모르겠다.

괴짜 같은 가사의 이 앨범은 지금도 여전히 사람들 기억 속에 남아있다. 하지만 역설적인 사실은 이 앨범이 대량 소비 상품을 토대로 만들어져 이렇듯 긴 생명력을 보이고 있는 데 반해, 그 모태가 된 모든 상품들이 앨범만큼 오래 살아남지는 못했단 점이다. 게다가 마케팅 업계에서는 이 앨범을 통해 깨달은 사실이 있다. 바로 대중음악을 활용한 간접 홍보다. 하인즈 같은 브랜드는 앨범 재킷 촬영을 위해 베이크드 빈스 통조림을 무상으로 제공했지만, 이와 달리 오도로노 같은 브랜드는 피해 배상을 요구하며 나선다. 그런데 오늘날 하인즈를 모르는 사람은 없지만, 오도로노는 그 이름을 들어본 사람이 과연 몇이나 되겠는가? 두 기업의 서로 다른 행보는 시사하는 바가 많다.

더 알아보기

▶ Thewho.com

〈하인즈 베이크드 빈스 Heinz Baked Beans〉

　　원, 투, 쓰리, 포!

　　엄마, 오늘 저녁 뭐 먹어?

　　여보, 오늘 저녁은 뭐지?

　　여보. 오늘 저녁 뭐 먹을 거냐고.

　　딸래미, 오늘 저녁은 메뉴가 뭐야?

　　"HEINZ 하인즈 베이크드 빈스"

〈메리 앤 위드 더 셰이키 핸즈 Mary Anne with the shaky hands〉

　　떨리는 손의 메리 앤

　　그녀의 두 손이 그에게 해준 무언가

　　저들의 떨리는 두 손.

　　Premier 프리미어 드럼

　　Premier 드럼

　　Premier 드럼

　　Premier 드럼

〈오도로노 Odorono〉

　　그녀는 글로시한 드레스를 벗어던졌죠.

　　이제 다른 무대에 서는 것은 생각할 수조차 없어요.

　　그녀가 무너진 건 데오도란트 때문이에요.

　　그녀는 **Odorono** 오도로노를 써야 했어요.

〈아이 캔 시 포 마일즈 I Can See for Miles〉

　　ROTOSOUND 로토사운드 스트링스와 함께

　　그룹을 하나로 뭉치세요.

〈아이 캔트 리치 유 I Can't Reach You〉

Charles Atlas 찰스 아틀라스는

(피트니스 코스) 다이내믹 텐션으로 달려요.

이 프로그램과 함께 하면 당신은…

'짐승남'이 될 수 있을 거예요.

〈메닥 Medac〉

하지만 모든 희망이

무너져 내리던 그 순간

헨리는 다른 크림을 찾았죠. 바로 medac 메닥이에요.

〈재규어 Jaguar〉

라디오 소리가 들리고

여자들은 힐끔힐끔 쳐다봐요.

라디오 다이얼이 움직이면 계기판도 함께 춤을 춰요.

그레이스 스페이스 레이스

그레이스 스페이스 레이스

JAGUAR 재규어, JAGUAR, JAGUAR, JAGUAR

〈코크 애프터 코크 Coke after Coke〉

Coke after Coke after Coke after *Coca-Cola*

Coke after Coke after Coke after *Coca-Cola*

《더 후 셀 아웃》(1967) 중에서, 피트 타운센드

고정관념과 패러디

Aqua

아쿠아

그룹 아쿠아는 〈바비걸〉이란 노래에서 마텔 사 브랜드 '바비' 인형을 조롱하듯 표현한다. 패러디를 통해 풍자적으로 그려진 '바비' 인형은 사회에서 표현하는 여성의 성 역할에 대해 질문을 던진다.

위다드 사브리

덴마크와 노르웨이 출신 멤버들이 1989년에 결성한 그룹 조이스피드^{JoySpeed}는 1996년 '아쿠아'로 그룹명을 바꾼다. 클라우스 노린과 쇠렌 라스테드, 레네 디프, 레네 그라브포르 뉘스트룀 등으로 이뤄진 4인조 혼성 그룹 아쿠아의 음악은 경쾌한 멜로디에 단순한 가사가 이어지는 것이 특징이다. 장르로 구분하면 일명 '버블껌 댄스'로도 통하는 유로댄스 장르에 속한다. 그룹 아쿠아는 1997년 1집 《아쿠아리움^{Aquarium}》에 수록된 대표곡 〈바비걸〉로 전 세계적인 성공을 거뒀고, 북유럽 '버블껌 댄스' 장르 또한 〈바비걸〉 덕분에 세계적인 유명세를 탄다. 1집에 이어 2000년에 또 다른 《아쿠아리우스^{Aquarius}》 앨범 발표 후 아쿠아는 2001년 7월 공식 해체한다. 당시 3300만 장 이상의 정규 앨범과 싱글 음반 판매고를 올린 아쿠아는 덴마크 최고 팝 그룹으로 등극한다.

아쿠아 멤버였던 쇠렌 라스테드가 엉뚱하게도 〈바비걸〉을 만들기로 마음먹은 배경에 대해서는 이미 수차례 언론 인터뷰를 통해 밝혀진 바 있다. 토이브

〈TNT(Twist N Turn) 바디의 라이브 액션 바비〉,
by RomitaGirl, 2014, Creative Commons Rights 2.0

랜드 마텔의 바비 인형을 테마로 한 아동 전시회를 보고 나온 그는 작업실로 돌아가기 위해 자전거에 올랐는데, 그때 문득 머릿속에 여러 놀라운 악상이 떠올랐다고 한다. "나도 모르게 'Life in plastic / It's Fantastic플라스틱으로 된 삶은 / 그야말로 판타스틱'이라고 하며 혼자 주절주절 노래를 부르기 시작했다. 이어 'I'm a Barbie Girl / In the Barbie World나는 바비걸 / 바비 월드에 살죠'라는 문구가 떠올랐다. 작업실로 돌아와 바비 인형을 노래로 만들면 꽤 재미있겠다고 생각했다." 그로부터 6개월 후, 덴마크 음반 매장에 〈바비걸〉 싱글이 진열된다. 이 노래는 전 세계적 히트곡이 되었고, 앨범은 800만 장 이상 판매됐다.

이 노래에서 바비 역할은 유일한 여성 멤버인 레네 뉘스트룀이 담당하고 켄 역할은 레네 디프가 맡았는데, 뮤직비디오에서도 역시 이들 두 멤버가 직접 바비와 켄으로 분한다. 노래 시작 부분에서 켄은 바비에게 자신의 근사한 오픈카를 타고 같이 파티에 놀러가지 않겠냐고 권유한다. 이 대목에서 바비는 다소 경박한 여성으로 묘사되며, 전형적으로 여성의 성적 이미지가 강조된

'빔보bimbo'로 나타난다. 특히 후렴구에는 성적 측면이 더 분명히 드러난다. "나는 바비걸, 바비 월드에 살죠. 플라스틱으로 된 삶은 그야말로 판타스틱! 내 머리를 빗겨줘도 좋고, 어디서든 내 옷을 벗겨줘도 괜찮아요!"

바비 인형과 팝, 그 우연한 만남

쇠렌 라스테드가 강조하듯이 아쿠아 노래에서는 여러 가지 '재미난' 주제를 다루려는 의지가 드러난다. "우리 눈에 띄는 사물과 이미지를 다소 엉뚱한 시각에서 다뤄보고자 했던 것"이다.[1] MCA 레코드사의 미 동부 지역 신인 발굴팀 팀장이었던 카르멘 카치아토레Carmen Cacciatore는 "모든 아쿠아 노래는 상당히 재

미있고 시사성이 많으면서 곳곳에서 성적 암시가 드러난다. […] 이들 음악은 젊고 보편적"이라고 지적했다. 따라서 아쿠아는 〈해피 보이즈 앤 걸스Happy Boys & Girls〉나 〈롤리팝Lollipop〉 같이 '가벼운' 분위기의 피트니스 음악도 많이 만들어 낸다. 하지만 간혹 아쿠아 음악 레퍼토리 중에는 다소 심각하고 무거운 톤의 노래도 있는데, 〈비 어 맨Be a Man〉이나 〈턴 백 타임Turn Back Time〉 같은 발라드 곡이 이에 해당한다.

아쿠아가 노래에 바비 브랜드를 사용한 것은 일단 우연한 결과였다. 대중 아이콘과 문화아이콘을 고착화하는 키치 문화 전시회를 보고 나와서 떠오른 브랜드가 바비였기 때문이다. 그러나 이 같은 문화적 맥락에서 봤을 때에도 바비 인형은 아쿠아에게 꽤 이용 가치가 높은 문화아이콘이었다. 바비는 아쿠아 특유의 경쾌하고 유아적인 음악 스타일과 완벽하게 어울렸기 때문이다. 이후 아쿠아는 〈카툰 히어로즈Cartoon Heroes〉라는 곡에서 스파이더맨 같은 아동 캐릭터를 다시 한 번 차용한다. 〈카툰 히어로즈〉는 2000년 발매된 앨범 《아쿠아리우스》에 수록되었으나, 〈바비걸〉만큼 성공하진 못했다.

바비 패러디를 둘러싼 논란

물론 〈바비걸〉은 바비 인형을 예술적으로 추앙하는 노래가 아니라 마텔 사 대표 상품인 바비 인형을 가져다 비웃음거리로 삼아 풍자하는 노래였다. 예술가가 특정 브랜드를 왜곡해 표현하는 '패러디' 기법은 한 작가나 작품 표현 양식을 흉내 내 해학적·풍자적으로 비꼬아 작품을 재탄생시키는 창작법이다.

아쿠아의 경우, 바비 인형이라는 문화아이콘을 이용해 바비 관련 고정관념을 부각시켰다. 육체의 섹시함을 드러내는 '빔보'로써 바비 인형은 여성을 성적 대상으로 표현하기에 더없이 좋은 도구다. 이렇게 〈바비걸〉은 여성의 성 역할에 관한 표현에 의문을 제기했다. 〈바비걸〉을 두고 반응은 둘로 나뉘었는데, 노래를 좋아하는 팬도 있던 반면 여성 인권 운동가들은 여성을 성적 대상이자 종속적 존재로 표현하는 것을 일반화시켰다며 아쿠아를 비난했다. 비난이 거

세지자 쇠렌 라스테드는 결국 공식 성명을 발표한다. "〈바비걸〉은 그저 웃자고 만든 노래다. 특정 브랜드나 어린 소녀, 남녀 모두에게 피해를 주려고 만든 곡이 아니다. 우리도 다른 사람들처럼 여성 해방 문제에 관심을 갖고 있는 사람들이다."

상황은 여기서 끝나지 않는다. 〈바비걸〉 노래는 브랜드에 대한 기업의 권리는 무엇이며, 이와 더불어 법적으로 허용되는 패러디의 범위는 과연 어디까지인가 하는 문제를 제기한다. 이 노래가 인기를 끌자 잠정적으로 브랜드 이미지가 실추될 수도 있다고 판단한 마텔 사는 아쿠아 음반사 MCA를 법원에 고소

한다.[2] 법정에서 마텔 사는 〈바비걸〉이 바비 인형에 대한 부정적 이미지를 표출하고 있다고 주장했다. "나는 금발의 섹시 미녀"라던가 "어디서든 날 만져도 괜찮아" 같은 가사가 성적 암시를 담고 있어, 브랜드 품위를 훼손했다는 것이다. 2000년 12월 마텔이 제기한 소송은 고등법원과 대법원에서 재차 파기된다. 법원은 아쿠아 노래가 패러디 분야에 대한 법적 보호의 틀 속에 포함된다고 판단한 것이다. 사실 유럽이나 미국에서 브랜드에 대한 비판적 시각을 '공정하게 이용'할 경우엔 패러디를 허용한다. 따라서 법원은 아쿠아의 바비 인형 패러디 또한 여성의 사회 지위나 성 역할에 대한 표현에 질문을 던지는 사회 비판적 행위라고 판결을 내렸다. 그럼에도 MCA 측은 이 같은 법적 공방 후 앨범 재킷에 다음과 같은 문구를 게재했다. "노래 〈바비걸〉은 이 사회에 대한 하나의 비판적 시각을 담고 있으며, 인형 제조사와는 무관합니다."

〈바비걸〉이 전 세계적인 흥행을 거두자 역설적이게도 마텔 사는 2009년 이 노래 멜로디를 바비 인형 TV 광고 음악으로 사용한다. 이 일화는 브랜드 이미지를 만들고 성장시키는 데 대중문화 및 패러디가 어느 정도 위력을 발휘하는지 분명히 보여준다. 이후 브랜드는 예술가뿐 아니라 넓게는 사회 내 영향력 있는 주체들이 브랜드에 대해 갖는 시각을 더 이상 도외시할 수 없게 되었다.

바비의 탄생

전형적인 중산층 백인 이미지를 담고 있는 바비는 마텔의 공동 창업자 루스 핸들러의 딸 이름 바브라에서 따왔다. 바비의 구체적인 모습은 루스가 독일 여행 중 본 《빌드 차이퉁》 신문의 만화 캐릭터 빌드 릴리를 기초로 했다. 루스는 딸 바브라가 인형을 어른처럼 대하며 노는 것을 보고, 성인 형상의 여아용 인형을 착안하게 되었다고 한다.

더 알아보기
▶ youtube.com/watch?v=ZyhrYis509A

*Barbie*바비, 안녕?

안녕, 켄!

너도 같이 타지 않을래?

물론이지, 켄!

얼른 올라 타!

　　나는 *Barbie*걸, *Barbie* 월드에 살죠.

　　플라스틱으로 된 삶은 그야말로 판타스틱!

　　내 머리를 빗겨줘도 좋고, 어디서든 내 옷을 벗겨줘도 괜찮아요!

　　마음껏 상상해요, 삶은 당신이 직접 만드는 거예요.

이리와 *Barbie*, 파티에 가자

[…]

날 만지고 즐겨도 괜찮아,

"난 항상 네 거야"라고 말해준다면.

　　이리와 *Barbie*, 파티에 가자.

　　아 아 아 예

　　이리와 *Barbie*, 파티에 가자.

　　우아우 우아우

　　이리와 *Barbie*, 파티에 가자.

　　아 아 아 예

　　이리와 *Barbie*, 파티에 가자.

　　우아우 우아우

와우, 정말 재미있는 걸?

이런, *Barbie*. 파티는 이제 막 시작됐을 뿐이야.

오, 켄! 사랑해.

<div align="right">〈바비걸〉 중에서, 쇠렌 라스테드, 《아쿠아리움》(1997)</div>

일상의 위선을 헤집는 음유시인

Vinvent Delerm

뱅상 들렘

사랑과 우정, 일상생활 등을 노래하는 뱅상 들렘의 곡 가운데 〈너의 부모님^{Tes Parents}〉이란 노래가 있다. 이 곡에서 브랜드는 노랫말에 특유의 의미를 부여해주는데, 여자친구 부모를 묘사하는 브랜드가 의미 작용을 일으키는 것이다.

클로드 페쇠

싱어 송 라이터이자 편곡자 겸 사진작가인 뱅상 들렘^{1976~}은 프랑스 에브뢰에서 태어났다. 영화와 연극에도 관심이 많은 그는 소설가 아버지(필립 들렘)와 삽화가 어머니(마르틴 들렘)를 두었는데, 다양한 예술 분야에 대한 그의 취향은 이러한 집안 내력과도 분명 무관하지 않을 것이다. 루앙 대학에서 문학을 전공한 후 극단에 들어간 뱅상 들렘은 1990년대 말부터 노래와 피아노 연주를 함께하는 공연을 시작한다. 2002년에 발표된 첫 앨범 이후로도 '일찍 혹은 늦게^{Tôt ou tard}'라는 동명의 시리즈로 (《켄싱턴 스퀘어^{Kensington Square}》(2004), 《거미가 남긴 상처 Les Piqûres d'araignées》(2006), 《열다섯 곡의 노래^{Quinze chansons}》(2008), 《평행 연인^{Les Amants parallèles}》(2013) 등) 다른 네 장의 앨범을 더 발표한다. 이후 다수의 라이브 앨범도 발매되었는데, 첫 앨범 발매 직후부터 성공을 거둔 뱅상 들렘은 2003년 권위 있는 음악상인 '빅투아르 드 라 뮈지크^{Victoire de la musique}' 상을 수상했으며, 이후로도 여러 시상식에 노미네이트되면서 상을 거머쥐었다.

워낙 영화에 관심이 많은 뱅상 들렘이기에, 가사나 콘서트 무대 장식 등 그의 작품 곳곳에서 영화적 예시가 드러난다. 영화나 배우, 감독 등 영화 요소를 마음껏 활용하는 그는 제일 마지막에 낸 앨범에서 여러 곡의 노래를 하나의 스토리로 엮었는데, 때문에 일각에서는 이 앨범에 대해 '필름 없는 사운드트랙'이라는 평도 내놓는다. 그의 공연에서는 연극 관련 요소도 상당히 많이 등장하는데, 뱅상 들렘은 순수 뮤지컬 대본을 쓰고 공연까지 기획한 전력이 있다(《메모리Memory》(2011)). 뿐만 아니라 다수의 사진 관련 프로젝트도 진행한 그는 공연 일정 중 자신이 직접 촬영한 사진들을 코멘트와 함께 엮어 포토 에세이북 《2009년 1월 23일-7월 18일》을 발간하기도 했다. 2011년 11월에는 《좌파 감성의 레오나르》라는 타이틀로 아동용 도서와 CD를 펴냈는데, 어린이들 사이에 정치적 가치가 형성되는 과정에 대한 이야기를 담고 있는 작품이었다. 뱅상 들렘의 레퍼토리는 대개 해학성과 함께 침울함이 느껴지며, 간혹 진중한 분위기를 띨 때도 있다. 하지만 무대 위에서 활보하는 그의 모습을 본 사람이라면 이 팔색조 매력을 가진 아티스트가 작품에선 보이지 않는 또 다른 면모를 가지고 있음을 알 수 있다.

프랑스의 현실을 노래하는 음유시인

뱅상 들렘의 노랫말이 가지고 있는 매력은 바로 있는 그대로의 현실을 위트있게 담아낸다는 데 있다. 그의 다른 노래 〈날씨가 너무 좋아요〉는 유럽 경제 침체와 더불어 극우적 색채가 점차 강해지는 프랑스의 사회와 정치를 그리고 있다. 가사에는 현직 정치인의 실명까지 그대로 등장하는데, 난민, 인종차별, 공권력 남용 등을 직설적으로 표현하고 있다. 개인의 특정한 이념을 넘어 톨레랑스를 자처하는 프랑스 특유의 위선을 풍자하는 노래다.

뱅상 들렘의 노래 가사에서는 주로 사랑과 우정, (영화나 스포츠, 장소 등) 일상생활에 대해 이야기하는데, 그가 작품 속에 고유 명사와 브랜드명을 집어넣는 것도 바로 이러한 맥락에서다. 이른바 '이름 팔기name-dropping'라고 하는 이 기법의 사용은 특히 1집과 2집에서 두드러지는데, 이후에 나온 두 장의 앨범에서 그러한 성향이 한층 덜해지고, 마지막 앨범에서는 이러한 기법을 거의 사용하지 않는다.

위트와 풍자의 브랜드 효과

초기 발매 앨범의 수록곡에서 수많은 고유 명사와 브랜드가 등장하는 것에 대해 여러 차례 질문을 받은 뱅상 들렘은 이와 관련해 상당히 간결하고 논리적인 답변을 내놓는다. 거침없이 대답한 그의 주장에 따르면 데뷔 초기에 그는 어리고 경험도 없었기 때문에 브랜드라는 대중문화 지표를 사용하지 않고는 달리 삶에 대해 묘사할 방법이 없었다고 한다. 즉 뱅상 들렘은 현실에 보다 가까이 다가가기 위해 브랜드라는 수단을 사용한 것이다. 또한 그는 적어도 데뷔 초기 상황에서 브랜드라는 것이 대중의 관심을 끌어당기기 위한 좋은 방법이었음을 자인했다. 그는 자신의 노래가 쉽게 대중의 눈에 띄길 바란 것이다. 그러다 한 장 한 장, 발매된 앨범이 늘어감에 따라 대중은 그의 열성적인 팬이 되었고, 이에 따라 뱅상 들렘 또한 보다 추상적인 작사를 시도할 준비가 되었다고 느낀다. 이후 그의 작사 방식에 변화가 생겼고, 마지막에 나온 앨범들은 영화나 연극에 가까운 스타일로 만들어진다. 앨범의 여러 가사들이 하나의 이야기를 구성하는 형식을 취한 것이다. 따라서 가사에 등장하는 고유명사와 브랜드 수는 차츰 적어지고, 이제 뱅상 들렘의 가사는 그의 말마따나 보다 추상적이고 깊이 있는 내용을 담게 됐다.

브랜드로 묘사되는 〈너의 부모님〉

〈너의 부모님〉은 뱅상 들렘 본인의 이름을 딴 1집 앨범에 수록된 곡이다. 이 노래에서 그는 암시적인 유머 코드를 섞어 여자친구 부모의 상투적 일상을 묘사하고, 이들 앞에서 피해야 할 행동들을 열거한다. 이 노래 한 곡에서만 (신문, 잡지, TV프로그램, 자동차 등) 열두 개 이상의 브랜드가 등장하며, 브랜드는 이 노래에서 상당한 비중을 차지하고 있어 브랜드가 곧 노래를 만든다고도 말할 수 있을 정도다.

1집과 2집의 다른 여러 수록곡과 마찬가지로 이 곡에서도 역시 뱅상 들렘은 나름의 해석이 가능한 여러 가지 브랜드를 활용해 가사를 풀어나간다. 이 노래에 등장한 브랜드는 비단 곡의 현실성을 살리기 위한 장치만은 아니다. 이에

더해 여자친구 부모를 적나라하게 묘사하는 수단이 되어주기 때문이다. 이 노래를 들으면 곡에 사용된 브랜드를 통해 이 두 사람의 생활상을 그려볼 수 있으며, 집이나 휴가지에서의 모습, 차를 타거나 TV를 볼 때의 모습, 카페에서의 모습 등이 생생하게 그려진다. 사실 이 노래에서는 두 부부의 여러 생활상이 묘사되고 있지만, 이 곡에 쓰인 브랜드를 통해 둘의 사회적 지위나 정치적 입장까지 유추할 수 있다. 일단 두 사람은 잡지 《텔레라마Télérama》를 즐겨보는 생태주의자이자 '프랑스 앵테르France Inter' 방송의 열혈 청취자로, 전 세계 여러 나라를 돌아다니며 슬라이드 사진을 좋아한다. 유복한 50대로서 윤택한 자기 생활을 즐기며 살아가고, 사륜구동차를 굴리며 여가 생활을 한껏 즐기는 편이다. 요컨대 별다른 굴곡 없이 퇴직해 은퇴 생활을 즐기는 여유로운 부부의 삶이라고 볼 수 있다. 어떤 면에선 좌파적이고 어떤 면에선 보수적이며, 그럭저럭 잘 사는 중산층 부부로서 간간히 문화생활도 향유한다. 노래에 언급된 브랜드를 통해 우리는 이렇듯 두 사람의 다양한 면면을 엿볼 수 있으며, 그 가운데 무엇이 그나마 무엇이 덜 '고역'스러울 것인지 생각해보게 된다.

분명 이 노래는 판에 박힌 상투적인 일상을 유머러스하게 그려내고 있다. 이 노래를 처음 듣는 사람이라면 분명 크게 웃음을 터뜨릴 것이며, 브랜드의 일차적 의미를 깨달을 때마다 크게 웃고 말 것이다. 하지만 이 노래를 다시 한 번 제대로 들어보면 또 다른 맛을 느낄 수 있는데, 두 부부와의 만남에 대한 이야기를 하는 대목에서는 노래 어조가 보다 따뜻하고 진중하며, 나아가 향수가 느껴지기까지 한다.

뱅상 들렘은 몇몇 좌파 지식인을 대표하는 '보보족(신흥 부르주아)' 가수로 통한다. 하지만 〈너의 부모님〉에서는 그 누구도 비판을 면하지 못한다. 뱅상 들렘은 비판의 소지가 있는 모든 부분들을 하나하나 거론하고 있으므로 노래를 듣는 사람은 적어도 노래 한 대목에서는 자신과 관련된 내용을 찾을 수 있다. 그리고 바로 여기에서 이 노래의 힘이 나온다. 노래를 들으면서 우리는 다른 사람을 비웃는 동시에 자기 자신도 비웃게 되기 때문이다.

그리고 이 노래뿐만 아니라 (가령 〈1973년 그때의 소녀들이 지금은 서른 살〉 같은) 다른 노래도 마찬가지지만, 뱅상 들렘은 공연장에서 노래 중 등장한 브랜드의 일부 혹은 전체를 바꿔서 완전히 다른 버전으로 선보일 때가 많다. 보다 최근에 나온 브랜드나 그때그때 상황에 더 적절한 브랜드로 바꾸어 노래를 개사하여 부르는 것이다. 그의 콘서트에 가는 사람들은 공연 중에 가사가 바뀌는 이 대목에 대한 기대도 꽤 큰 편이다. 뱅상 들렘은 유명 인사나 브랜드 이름을 능숙하게 활용할 줄 알았을 뿐더러 경우에 따라서는 그 이름을 변형하기도 했는데, 이런 표현방식 덕분에 그의 가사에 사용된 브랜드는 시대 흐름에 맞게 계속해서 업데이트된다. 이는 브랜드가 지닌 힘의 이중성을 잘 보여준다. 브랜드를 통해 의미 작용이 이뤄질 수는 있지만 브랜드의 효력은 일시적이기 때문이다. 뱅상 들렘의 노래 〈너의 부모님〉에서 브랜드는 노래를 만들어가는 원동력이기도 하지만, 시간이 흐른 뒤에도 대중과 교감하기 위해서는 언제든 다른 브랜드로 교체될 수 있다.

더 알아보기

▶ www.totoutard.com/artiste/vincent-delerm

문과 교수인가 하는 네 부모님은
france inter^{프랑스 앵테르}(라디오)
를 즐겨 듣고
Les Verts^{녹색당}에 투표를 하시지.
[…]
댁에는 분명 《**Télérama**^{텔레라마}》(잡지)와
콜레트^{Colette} 전집이 있을 거야.
[…]
하지만 너의 부모님은 기회가 되면
세계여행 하는 걸 좋아하시지.
[…]
크리스마스에는 어쩌면
내 손에 루브르 관련 책이 주어질 지도
모르겠어.
[…]
《**FIGARO** *madame*^{마담 피가로}》
(여성지)든 《**Libé**^{리베라시옹}》(좌파 성향의
일간지)이든
나는 뭐든 다 받아들일 준비가 되어있지.
[…]
라 트라비아타도 끝까지 참고 볼 수 있고
심지어 〈**Thalassa**^{탈라사}〉(환경 및
해양과 관련한 생태주의 TV프로그램)도 볼
수 있어.

너의 부모님은 쥐라 산맥에서
얼마든지 스키도 탈 만한 분들이고
[…]
투케에 가서 골프를 치자며
우리를 끌고 가실 수도 있는 분들이지.

너의 부모님은 아마 토요일마다
SCRABBLE^{스크래블}(어휘 보드게임)
게임을 하시겠지.
얼마 전에는 리크위르 합창단 등록도
하셨고
카페에 가면 **Perrier**^{페리에}(탄산수)
한 잔을 주문하시는 분들이야.
[…]
모든 게 무사히 지나갈 수 있도록
나는 뭐든 다 할 준비가 되어있어.
두 분의 역겨운 강아지도 어루만져줄
수 있고
Canigou^{카니구}(강아지용 통조림)
캔도 기꺼이 열어드리지.
"클로에가 두 분 이야기를 얼마나 했는
지 몰라요."

〈너의 부모님〉(2002) 중에서

마이너의 욕망에 대한 보고서

Jay-Z

제이 지

래퍼 제이 지 노래 〈머더 투 엑셀런스 Murder to Excellence(살인자에서 사회지도층 흑인으로)〉에서는 브랜드가 매우 특별한 자리를 차지한다. 브랜드가 신분 상승을 의미하면서 선망하는 대상으로 자리 매김하는 것이다. 이와 동시에 이 노래는 브랜드를 통해 물질문명에 대한 비판 의식도 드러낸다.

위다드 사브리

〈머더 투 엑셀런스〉는 2011년 발매 후 전 세계적으로 2백만 장 이상 팔린 《워치 더 스론 Watch the Throne》 앨범에 수록된 곡이다. 이 음반은 미국의 랩과 힙합을 상징하는 카니예 웨스트 Kanye West와 제이 지 1969~가 공동으로 낸 첫 음반이다. 하지만 둘의 공동 작업이 이때가 처음은 아니었다. 일찍이 카니예 웨스트는 록 아펠라 Roc-A-Fella에서 제작자로 먼저 두각을 나타냈는데, 록아펠라는 제이 지와 라몬 대쉬 Ramon Dash가 공동 설립한 음반사였다. 특히 제이 지의 앨범 《더 블루 프린트 The Blueprint》(2001)에서 카니예 웨스트가 보여준 실력은 이 분야 전문가들의 극찬을 받았다.

살인자에서 사회 리더로

〈머더 투 엑셀런스〉는 오늘날 미국 사회의 어두운 단면을 이야기하면서도 서정적 표현이 돋보이는 앨범 《워치 더 스론》의 대표곡이다. 이 노래는 2010년

DRIES VON NOTEN
MAYBACH
GUCCI

한 경찰관의 오해로 목숨까지 잃은 미식축구선수 댄로이 헨리Danroy Henry에 대한 추모로 시작하며, 미국 내 흑인 청년들을 둘러싼 폭력을 이야기한다. 대개 흑인 대상으로 흑인에 의해 자행되는 시카고 내 흑인간 살인 사건에 대한 유감을 표현하는 이 노래는 수많은 살인 사건을 인종 학살에 비유한다.

"나는 프레드 햄튼Fred Hampton이 죽은 그 날 태어났지. 진짜 흑인들은 점점 더 늘어나, 이들은 내가 스물한 살이 되면 죽을 거라고 했지. 하지만 난 내가 죽을 것이라던 그 생일을 축하하며 멀쩡하게 살아있어. […] 피를 왜 흘리지? 무엇 때문에? 우리는 모두 흑인이야. 나는 우리를 사랑해."

이렇듯 노래는 의식을 깨우치고 변화하라고 요구한다. 카니예 웨스트와 제이 지 두 사람은 폭력과 연결된 고리를 끊고 빈민가를 벗어나 흑인으로서 최고 지도층에 오를 수 있음을 보여준다. 이는 "성공은 그리 달콤하진 않지만 신예 엘리트 흑인인 나는 성공한 냄새를 풍기지"라는 제이 지 가사에서도 잘 드러난다. 이 노래는 엘리트 사회로 들어서면서 다양한 명품을 소비하는 점도 묘

가수에서 사업가로

뉴욕 브루클린에서 마약을 팔던 무명의 래퍼 제이 지는 출중한 프리스타일 랩으로 세계적인 힙합 뮤지션이 되었지만 음악 이외의 사업으로도 크게 성공했다. 자신의 음반사 록아펠러의 지분 50퍼센트를 유니버셜에 판 것을 시작으로, 또 다른 음반사 데프 잼의 경영인으로 회사를 급성장시켰다. 한편 농구와 축구 에이전트로도 진출해 스타선수들의 이적과 계약을 성사시키고, NBA농구팀 브루클린 네츠의 공동구단주가 되었다. 브루클린 네츠의 새 홈구장은 그가 무명시절 마약을 팔던 동네였다.

사한다. 특히 마이바흐나 드리스 반 노튼Dries Van Noten, 구치 같은 브랜드가 눈에 띄는데, 비록 명품 브랜드 이름이 곡 후반부에서 부차적으로 다뤄질 뿐이지만, 이는 빈민가에서 흑인 사회 지도층으로 신분이 상승한 것을 상징적으로 보여준다. 카니예 웨스트와 제이 지 곡에서는 명품 브랜드가 빈번히 등장하는데, 특히 제이 지는 곡을 만들 때 이런저런 브랜드명을 자주 활용하는 것으로 유명

하다. 제이 지가 노래에서 가장 많이 인용하는 브랜드는 메르세데스 벤츠이지만, 《마그나 카르타 홀리 그레일Magna Carta Holy Grail》 같은 최근 앨범에서는 패션 브랜드 톰 포드Tom Ford에 대한 오마주도 나타난다.[1]

〈머더 투 엑셀런스〉라는 곡은 '삶을 파괴하는 태도'를 깨닫게 해 흑인 사회를 변화시키려는 현실참여적 노래다. 곡을 만든 카니예 웨스트와 제이 지는 노래에서 흑인 사회의 현실이 반영된 위기 상황을 사실적으로 묘사한다. 미국 내 특정 지역을 중심으로 폭력이 만연해있기에 흑인 학생이 고등학교를 졸업하면서 살해되기도 하고, 스물한 살이 채 되기도 전에 목숨을 잃는 경우도 많다. 따라서 이 곡은 1969년 시카고에서 암살된 블랙팬더당 대표(프레드 햄튼)를 언급하며 의식을 일깨워준다. 뿐만 아니라 이 노래는 억압받는 소수가 집단 행동으로 변화를 이끌어낼 수 있다는 믿음을 은연중에 보여주고, 흑인 민중이 권력을 잡아 흑인 계층의 사회적 신분 상승을 장려함으로써 수십 년간 이어진 억압과 폭력의 굴레에서도 벗어나야 한다는 신념을 내비친다.

뿐만 아니라 이 노래는 제목의 표현대로 (부의 과시적 상징이나 풍요로움을 누릴 수 있는) 흑인 '사회지도층'에 대한 찬가로 간주될 수도 있다. 카니예 웨스트와 제이 지는 흑인도 빈민가를 떠날 수 있다는 사실을 청년들에게 제시함으로써 신분 상승에 대한 한줄기 희망의 빛을 보여준다. 두 사람은 '흑인 엘리트'와 신분 상승을 상징하는 명품 브랜드를 노래에 활용한다. 명품차 '마이바흐'를 몰고 '드리스 반 노튼' 옷을 입는 '흑인 엘리트'는 카니예 웨스트와 제이 지 본인을 일컫는 것이기도 한데, 2012년 《포브스》가 세계에서 가장 부유한 래퍼 2위로 선정한 제이 지는 눈부신 신분 상승을 이뤄낸 입지전적인 인물이기 때문이다. 제이 지의 성공은 타고난 예술적 기질 덕분이기도 하지만, 이에 더해 사업 수완도 크게 한몫 했다. 음반 사업을 확장해 되팔거나, 로카웨어Rocawear 같은 신규 브랜드를 출시하고 TV 및 농구 분야에도 투자를 했기 때문이다.

명품을 향한 욕망과 이중성

〈머더 투 엑셀런스〉에는 마이바흐나 드리스 반 노튼, 구치 등 명품 브랜드가 여러 차례 언급되는 것도 인상적이지만, 이들 브랜드를 동원한 이유를 들어 보면 브랜드가 어떤 역할을 하고 무엇을 상징하는지 또 다른 해석이 가능하다.

신분 상승을 과시하는 표식으로서 명품 브랜드는 사회에서 실로 선망의 대상이다. 사람들은 사회적 지위를 나타내고 재력을 과시하기 위해 명품 브랜드를 구입하거나 손에 넣고 싶어 한다. 그러므로 카니예 웨스트와 제이 지 노래에서도 흑인 사회 지도층은 으레 이 같은 브랜드를 소비하는 모습으로 그려진다. 특히 자동차나 의류 분야의 명품 브랜드가 동원되었는데, 두 사람에게 있어 마이바흐나 드리스 반 노튼 같은 브랜드는 흑인 빈민가에서 사회 지도층으로 상승한 신분을 물리적으로 보여주는 전형적인 브랜드이기 때문이다.

하지만 노래에 사용된 명품 브랜드에서는 소비사회와 물질만능주의에 대한 비판 의식도 드러난다. 특히 곡 마지막에 "쇼핑몰에 가서 구치를 사지만, 이제는 네가 지금 신고 있는 신발 말고는 신상품이 없어"라는 가사가 나오는데, 여기에서 두 사람은 소비라는 행위가 개인이나 그 주변 사람들을 더 행복하게 만들진 않는다는 점을 일깨워준다.[2] 특히 이 같은 비판은 두 뮤지션 스스로도 몸담고 있는 소비사회의 구속력에 저항하려는 의지가 돋보인다. 선망하는 명품 브랜드를 소비하면서도 과시를 위한 소비를 비판하는 '이중성'은 노래를 더욱 독특하게 만든다.

더 알아보기

▶ http://frlive.fr.fr/artiste/jay-z

[간주: 제이 지]

[…]

그건 흑인들에 대한 더 없이 훌륭한 찬양,
블랙 타이와
블랙 **MAYBACHS**마이바흐

[3절: 제이 지]

최고의 흑인, 풍요와 타락
대통령 옆에서 턱시도를 입은 채 자리
를 빛내지.
내 몸에 걸친 건 **DRIES**드리스 반 노튼
옷과 파리의 유명 부티크 옷
양가죽 코트를 입고 나는 양들을 침묵
시켜.
클라리스, 내가 누군지 알아보겠나?
칙칙 향수를 뿌릴 때도 싸구려는 사양
성공은 결코 그렇게 달달하지 않아
나는 신진 흑인 엘리트, 성공한 냄새가
진동을 하지.
내 블랙 카드에는 짐승 표식이 있다고
들 해.
다시 한 번 말하건대 나는 비트^Beat교
를 믿어.
내 노래 소절이 곧 교회요,
내 곡은 예수님의 노래

지금 제발, 도미노, 도미노
위로 올라가면 올라갈수록 검은 색은
얼마 없어.
Will(윌 스미스)에게 뭔 일 있어? O(오프
라 윈프리)에게도 한마디 해봐.
이 정도론 부족해.
백만 명은 더 있어야지.
"문을 박차며" 비기 플로우
옷은 잘 차려입었는데 어디 하나 갈 곳
이 없네.

[4절: 카니예]

쇼핑몰에 가서 **GUCCI**구치를 사지
만,
이제는 네가 지금 신고 있는 신발 말고
는 신상품이 없어.
일요일 아침마다 주님을 찬양해.
내가 주님의 구원을 받은 건 너란 여자
때문이지.
그러니 지금 이 순간을 만끽하고
무대 위에서 춤을 추며 즐겨봐.
진심을 다해 고함, 흑인은 우수함.

카니예 웨스트 & 제이 지,
〈머더 투 엑셀런스〉(2011) 가사 중에서

브랜드에 대한 아티스트의 새로운 시선

《브랜드와 아티스트, 공생의 법칙》에 수록된 아티스트 서른다섯 명은 모두 동일하게 작품에서 브랜드를 다루고 있지만, 표현방식은 저마다 달랐다. 다양한 시대와 사조를 통틀어 브랜드를 예술에 접목시킨 아티스트와 작품을 살펴본 결과, 아티스트와 브랜드의 관계는 모두 여섯 가지로 정리된다. 이를 짚어보면 아티스트들이 중점적이든 세부적이든 작품에 왜, 어떻게 브랜드를 집어넣어 활용했는지, 또 브랜드를 변형 왜곡시키며 자유자재로 활용한 이유와 방식은 무엇인지 알 수 있다.

　우리는 일단 아티스트들을 직접 만나 브랜드에 어떤 식으로 의미가 부여되는지, 작품에서 브랜드는 어떻게 표현되는지에 대한 설명을 들었다. 그리고 생존하지 않은 아티스트들의 작업 방식을 이해하고 작품을 해석하는 데 도움이 될 만한 증언과 자료를 기반으로 연구해 이 책을 집필했다.

재미를 추구해 여러 브랜드를 활용한 아티스트들

아티스트에게 브랜드는 상징, 시각, 청각, 어의론적 차원에서 다양한 영감을 제공하는 매개체다. 아티스트는 거의 즐기듯이 작품에 브랜드를 활용하는데, 그중 스피디 그라피토처럼 작품이 온통 브랜드 상품으로 가득 찬 경우도 있으며,

일부 노래(뱅상 들렘, 콜 포터, 제이 지 등) 혹은 소설(브렛 이스턴 엘리스, 프랑수아 봉)에서도 이와 비슷하게 브랜드가 대거 등장한다. 뿐만 아니라 브랜드를 교묘히 왜곡하거나 패러디해 표현하는 아티스트도 있다. 영화에서는, '주행하기 편안한 차량, 르노 사프란'이라는 광고 문구로 유명한 〈공포 도시〉가 대표적이고, 음악 쪽에서는 그룹 아쿠아 〈바비걸〉을 예로 들 수 있다. 이외에도 상표명에서 의미를 끌어내어 작품을 만들기도 하는데, 스트리트 아트 장르의 EZK가 이에 해당한다. 그는 루이뷔통, 카르티에, 디올을 연상시키는 텍스트와 이미지를 결합해 'Dans quel monde Vuitton', 'Pas de Cartier', 'Dior's et déjà condamné'(EZK 본문 113쪽 참조)등 상상을 뛰어넘는 문구를 만들어낸다. 브랜드의 음성 특징 또한 아티스트에게는 영감의 원천으로 작용한다. 새로운 소리와 라임에 대한 아이디어를 줌으로써 창작 반경을 넓혀주기 때문이다. 이에 콜 포터도 〈유 아 더 탑〉이라는 곡을 비롯해 뮤지컬 음악에 수많은 브랜드를 집어넣으며 마음껏 브랜드를 활용한다. 1970년대 말 그룹 더 후 역시 중간에 CM송으로 끊기는 듯한 콘셉트의 앨범에서 '오도로노'와 '하인즈', '메닥' 브랜드를 사용해 콜 포터처럼 재미있게 곡을 만들어낸다.

이와 더불어 작품에 어떤 브랜드를 선정할 것이냐의 문제가 제기되는데, 그렇다면 브랜드 선정 기준은 무엇일까? 또 브랜드를 그와 같이 표현한 이유는 무엇인가? 개중에는 물론 작가가 의도적으로 준비해둔 '연출'이 아니라 때마침 우연히 작품에 브랜드가 들어간 경우도 있다. 이집트 군대 열병식에서 르네 뷔리가 찍은 사진에 등장한 코카콜라가 바로 이에 속한다. 하지만 과거 향수를 표현하고, 나아가 브랜드에 대한 애착을 나타내기 위해 아티스트가 의도적으로 작품에 브랜드를 등장시킬 때도 있다.

향수와 감정을 유발하는 브랜드 코드의 활용

브랜드에서 이 같은 향수와 감정 코드를 활용하는 아티스트들은 브랜드와 함께 했던 순간이나 유년기 추억을 떠올리면서 브랜드를 작품에 투영한다. 이에

따라 작품 속에 들어간 머큐로크롬이나 하리보, 카람바, 래핑 카우, 하인즈 브랜드는 (소피 코스타나 아닉 콰드라도의 작품에서처럼) 정서적 작용을 이끌어낸다. 뿐만 아니라 유년기 추억에 대한 흔적으로 브랜드를 활용하는 아티스트도 있다. 예를 들어 다니엘 페낙은 르노, 사마리텐, 볼빅의 소리와 음절을 분석하는 한 소년의 독서 학습에 대해 이야기하면서 우리를 유년기 세계로 데려간다. 때로 브랜드는 내면 세계로 끼어들며 동화 속 주인공이 되기도 하는데, 바비 인형의 남자친구 '켄'이 백마 탄 왕자님으로 등장하는 마틸드 트루사르의 사진이 이를 잘 보여준다. 이렇듯 브랜드를 활용하면 저마다의 추억과 모두가 공통으로 지닌 경험을 상기시키면서 대중의 암묵적인 동조를 이끌어낼 수 있다.

브랜드의 변형과 왜곡

일부 아티스트들은 브랜드 외형을 바꾸어 재료(로고, 병이나 캔 등)를 변형, 왜곡, 가공, 조작한다. 이 같은 창작 행위를 통해 브랜드는 너욱 신격화되기도 하고, 아니면 반대로 부정적인 사회 영향 때문에 비난의 대상이 되기도 한다. 따라서 카트린 테리의 작품은 브랜드와 상품을 더욱 고상하게 만들어주는 조명이 비춰지면서 온통 찌그러진 형태의 브랜드를 보여주지만, 반대로 앙투안 부이요는 브랜드를 거의 성물에 준하는 지위로 격상시킨다. 이밖에도 (제인 비, 소피 코스타, 스피디 그라피토 등) 텍스처에 흠집을 내거나 소재에 도색 및 변형 작업을 더하고 재료나 포장을 병치 혹은 중첩시키는 아티스트도 있었다. 또 브랜드들을 서로 조합하고 왜곡, 변조함으로써 (베르나르 프라의) 메릴린 먼로 얼굴처럼 관객 앞에 새로운 형태와 형체를 선보이는 경우도 있다. 뿐만 아니라 브랜드 그 자체에 외적 변형을 가하기도 하는데, 가령 로고를 흘러내리는 모습으로 표현하거나 광고 속 메인 모델의 얼굴에 변형을 가하는 것이다(제우스). 이 같은 변형 작업은 개인과 사회 공간 및 정신 영역을 침범한 브랜드의 패권주의에 반기를 들고자하는 몸짓으로 볼 수 있다. 이렇듯 아티스트들은 브랜드를 찬양하거나 비난하면서 오래 전부터 우리 문화의 일부가 된 이 사회적 오브제를 결코 외면하지 않는다.

브랜드와 아티스트, 공생의 법칙 | 결론

브랜드를 통해 구현되는 인물

브랜드는 작중 인물 성격을 명확히 인식시켜 준다. 뱅상 들렘 노래에서 브랜드는 여자친구의 부모님 성향을 여과 없이 보여주는 도구로 사용된다. 이언 플레밍의 손끝에서 탄생한 제임스 본드 역시 그가 타고 다니는 차량과 소비하는 물건의 브랜드를 통해 인물이 구체화된다.

이렇듯 브랜드는 등장인물의 구체적인 밑그림을 그려주기도 하지만, 인물의 사회 신분이나 극중 사회적 맥락에 대한 정보도 제공한다. 가령 《회색 도시》(브렛 이스턴 엘리스)에서 명품 브랜드는 주인공 가족의 생활 방식을 묘사하고 이들 브랜드에 대한 작중 인물의 애착을 보여준다. 마찬가지로 마르셀 프루스트가 《잃어버린 시간을 찾아서》에서 유일하게 사용한 브랜드 부슈롱 또한 물건의 사회적 지위와 (사랑을 약속하는 목걸이로서) 선물이 가진 중요성을 잘 보여준다. 따라서 문화 지표이자 사회적 상징성을 지닌 브랜드는 다양한 성격의 작품에서 표현되며 사회 배경을 짚어주는 기호로 작용한다. 뿐만 아니라 이러한 문화적 상징 지표로서의 기능은 브랜드를 특정 시대에 귀착시킴으로써 작품에 현실성을 부여하는데, 단 이 브랜드들이 사라진 후대에 작품이 읽히는 경우라면 이는 문제가 될 수도 있다. 독자들이 해당 브랜드의 의미를 모를 수도 있기 때문이다.

특정 장소와 시대, 사회 집단을 드러내주는 현실 지표로서의 브랜드

어떤 작품에서는 브랜드가 배경에 현실성을 더해주기도 한다. 여러 세부 묘사에 더해 브랜드가 어떤 장소나 한 시대를 고증하고 당대 사회 계층의 양상을 보여주는 하나의 도구가 되는 것이다(앙리 카르티에 브레송). 따라서 에두아르 마네가 〈폴리 베르제르 술집〉에 그려넣은 '바스' 맥주의 붉은 삼각형 로고는 작품에 사실성을 부여하는 동시 당시 높은 인기를 구가하던 이 공연식 주점(카페 콩세르)의 근대적 면모도 함께 보여준다(1881-1882). 이후 에르제 원작 '땡땡의 모험' 시리즈에서도 크라이슬러와 던롭, 에어프랑스, 뭄 브랜드는 이야기 배경을 특정 시대에 귀착시켜주는 역할을 한다.

이렇듯 작품에 사실감을 부여하는 수단이 되는 브랜드는 한 발 더 나아가 근대를 상징하는 지표가 되기도 한다. 가령 작품 중앙에 (항공사 브랜드) 아스트라를 그려 넣은 뒤, 그 곁에 에펠탑과 대관람차를 배치한 로베르 들로네는 이 한 장의 그림에 당대의 근대적 발전상을 모두 표현해냈다. 작품에 사실감을 부여하고 시대의 발전상을 담아내는 브랜드 특징은 브랜드와 간판이라는 고정 레퍼토리를 빼놓고는 생각할 수 없는 도심 풍경의 표현에서도 드러난다. 일례로 에드워드 호퍼가 그린 〈올리언즈의 초상〉은 에소 브랜드가 상당히 중요한 역할을 하는데, 전원 풍경 속으로 비집고 들어간 도시화의 위력을 나타내주기 때문이다. 알랭 뷔블렉스도 파리 시내의 간판을 간선도로 쪽으로 옮겨놓는 등 도심 간판을 이용해 파리 도심과 외곽의 공간 배치를 서로 뒤바꾸어놓는다. 따라서 이 작품에서는 프낙, 모노프리, 베엔페파리바 등의 간판이 파리 외곽순환도로를 따라 늘어서있고, 지리 지표로 기능하는 브랜드는 도심과 교외를 뒤바꾸어놓는 이 구상에서 핵심 역할을 맡는다. 영화에서도 브랜드 로고는 도심을 표현하는 요소로 나타나는데, 끝없이 펼쳐진 로고 패치워크의 형태로 LA를 표현한 단편 애니메이션 〈로고라마〉가 대표적이다.

이렇듯 브랜드는 사회적·문화적 지표이자 한 시대의 증인이다. 우리 문화 곳곳에 포진해있는 브랜드는 모든 예술 장르에서 모습을 드러내는데, 작품 속에서 브랜드는 비단 기호로서만 등장하는 것이 아니라 하나의 살아있는 존재로서 나타나기도 한다.

브랜드의 인격화

일부 아티스트들은 브랜드를 의인화하여 표현하거나 사회적 폐단의 책임자로 규정하며 브랜드를 인격화했는데, 이러한 면에 있어 가장 두드러진 작품은 바로 〈로고라마〉다. 영화에서는 경찰 역할을 맡은 미쉐린맨 비벤덤과 로널드 맥도널드의 모습을 한 피에로 납치범 사이의 추격전이 벌어지는 한편, 어린애들은 문구 브랜드 '빅'의 로고가 그려진 옷을 입고 등장한다. 이 작품에서 각 브

랜드를 기반으로 한 가공 캐릭터들은 브랜드의 상업적 틀에서 벗어나 순수한 상징적 로고로서 표현된다. 제우스나 뱅크시 같은 다른 아티스트의 작품에서도 이런 면을 발견할 수 있는데, 이로써 브랜드는 그 무의식적 측면이 겉으로 드러나고 우리 눈앞에 하나의 물리적 실체로 나타난다. 〈부시맨〉만 하더라도 콜라병은 분명 단순한 물건 이상의 의미를 지니고 있었다. 이 영화에서 기적의 효력을 지닌 존재로 미화되는 콜라병은 현대 문명의 상징이자, 이 영화의 주요 '등장인물'로 나타나기 때문이다.

살아있는 브랜드는 인간의 모습을 한 뒤 작품의 핵심 요소로 등장할 수도 있다. 그 과정에서 때로는 수모를 겪기도 하는데, 일례로 뱅크시 같은 아티스트의 작품에서는 브랜드가 극심한 공격을 받으며 비난 대상이 되었기 때문이다. 작품에서 뱅크시는 디즈니와 맥도널드라는 두 브랜드의 상징적 마스코트를 도마 위에 올렸는데, 이로써 두 마스코트는 베트남전 폭격의 희생양이었던 한 어린 아이의 비참한 처지를 나 몰라라 하며 웃음 짓는 몰상식한 존재가 되고 만다. 브랜드를 사람처럼 인격화하여 표현하면 아티스트는 여기에 하나의 얼굴을 부여할 수 있고, 따라서 기업의 행동에 대한 책임도 지울 수 있다. 뿐만 아니라 티에리 퐁텐처럼 유명 브랜드의 폐 페트병을 수면 위에 띄우고 이를 사진으로 보여줌으로써 환경을 오염시키는 기업의 행태를 비판하며 브랜드의 사회적 책임에 대해 문제를 제기할 수도 있다.

예술과 기업의 관계

작품에 브랜드가 사용된 일부 기업들은 해당 아티스트를 법정에 기소하며 강경 대응하는 모습을 보이기도 했다. 특히 마텔 사의 경우, 1997년 노래 〈바비걸〉이 발표되었을 때 그룹 아쿠아를 고소하기에 이른다. 하지만 이후 2008년, 아이러니하게도 마텔 사에서는 이 노래의 리듬을 제품 홍보에 사용했고, 둘 사이의 해프닝은 그렇게 끝이 났다.

작품에 오도로노 브랜드를 사용한 그룹 더 후 역시 비슷한 고역을 치렀다.

이 그룹이 자사의 상표명을 동명의 곡에 사용한 것에 대해 기업 측에서 위자료를 청구했기 때문이다. 하지만 똑같이 앨범 수록곡에 실린 브랜드 하인즈는 오도로노와 상반된 반응을 보였다. 반발을 하기는커녕 그룹의 앨범 재킷 사진 촬영을 위해 무상으로 '베이크드 빈스' 통조림까지 제공했기 때문이다. 여기서 우리는 예술이나 대중문화에 있어 작품에 브랜드를 도입하는 것이 어느 정도의 영향력을 미치며, 아티스트 덕분에 소비자와 의미 있는 관계를 유지할 수 있게 된 브랜드가 어떤 태도를 보여주는지 잘 알 수 있다. 알게 모르게 직접적으로 아티스트에게 연락해 더 이상 자사 브랜드를 사용하지 말아달라고 부탁하는 기업도 있는 반면, 회사나 사주가 운영하는 사설 미술관에 전시할 목적으로 아예 직접 작품을 의뢰하는 경우, 나아가 상당히 파격적인 작품을 요구하는 경우도 있기 때문이다.

브랜드와 예술 분야의 이 새로운 조합을 가장 상징적으로 보여주는 작품이 바로 단편 애니메이션 〈로고라마〉다. 사실 〈로고라마〉를 만든 스튜디오 H5의 제작진은 기업의 사전 동의를 구하지 않은 채 2천 개 이상의 로고를 취합해 영화에 삽입했다. 따라서 상표권을 위반했으니 기업으로부터 고소를 당할 위험이 높은 편이었다. 하지만 작품에서 다뤄지지 않은 브랜드들은 외려 이를 더 유감스럽게 여겼다. 이 같은 〈로고라마〉 사례는 오늘날 브랜드의 '예술화'[1]가 어떤 식으로 이뤄지고 있는지를 잘 보여준다. 언제나 스포트라이트를 받고자 하는 브랜드가 예술작품에 등장해 명성을 얻으려는 욕구가 어느 정도인지를 보여주는 것이다. 따라서 예술 분야와의 결합으로 예술의 상징적 지위를 얻게 되는 브랜드는 자신들에게 이 '성배'를 제공해주는 아티스트에게 얼마든지 선뜻 로고와 이미지를 제공할 준비가 되어있다. 작품에 브랜드가 쓰였다는 것은 곧 예술 분야에서 브랜드의 사회적 가치를 인정받았다는 증거가 되기 때문이다.

제랄딘 미셸, 스테판 보라스

부록

또 다른 아티스트와 브랜드

연도	아티스트	분야	작품명	브랜드명
19세기				
1831	알렉산드르 푸시킨 Aleksandr Pushkin	문학	예브게니 오네긴 Evgeny Onegin	브레게Breguet
1834	오노레 드 발자크 Honoré de Balzac	문학	고리오 영감 Le Père Goriot	브레게
1844	알렉상드르 뒤마 Alexandre Dumas	문학	몬테크리스토 백작 Le Comte de Monte-Cristo	브레게
20세기				
1913	파블로 피카소 Pablo Picasso	회화	봉 마르셰 백화점에서 Au Bon Marché	봉 마르셰 Le Bon Marché
1933	스탠 로렐Stan Laurel, 올리버 하디Oliver Hardy	영화	사막의 아들 Sons of the Desert, 《Les Compagnons de la Nouba》	파이퍼 하이직 Piper- Heidsieck
1943	살바도르 달리 Salvador Dali	회화	아메리카 시편 Poésie d'Amérique	코카콜라 Coca-Cola
1950	샤를 트르네 Charles Trenet	음악	차고 문 앞에서 당신을 기다릴께요 Je t'attendrai à la porte du garage	파나르 르바소 Panhard Levassor
1955	척 베리 Chuck Berry	음악	캐딜락에서 Sur les Cadillac	캐딜락Cadillac
1956	리처드 해밀턴 Richard Hamilton	조형예술	오늘의 가정을 그토록 색다르고 멋지게 만드는 것은 무엇인가? Just What Is It That Makes Today's Homes So Different, So Appealing?	포드Ford
1956	보리스 비앙 Boris Vian	음악	진보에 대한 유감 La Complainte du Progrès, 나는 속물이다 j'suis snob	던롭필로 Dunlopillo
1957	마르셀 파뇰 Marcel Pagnol	문학	내 어머니의 성 Le Château de ma mère	파나르Panhard, 페르노Pernod

연도	아티스트	분야	작품명	브랜드명
1958	자크 타티 Jacques Tati	영화	나의 삼촌 Mon Oncle	쉐보레 Chevrolet, 도핀Dauphine
1962	세자르 César	조형예술	자동차 압축 Compression dirigée d'automobile	리카르Ricard
1962	알란 다칸젤로 Allan D'Arcangelo	회화	삼촌 위스키의 나쁜 습관 My Uncle Whiskey's Bad Habit'	비치넛 위스키 Beech-nut whiskey
1962	톰 웨슬만 Tom Wesselmann	회화	스틸 라이프 Still Life #24	델몬트 Delmonte, 타리튼Tareyton
1965	제라르 우리 Gérard Oury	영화	더 서커 The Sucker	2CV vs Rolls
1965	조르주 페렉 Georges Perec	문학	사물들 Les Choses	웨스턴Weston
1966	자크 뒤트롱 Jacques Dutronc	음악	플레이보이 Les PlayBoys	피에르 가르댕 Pierre Cardin, 페라리Ferrari, 포숑Fauchon, 카르티에Cartier
1967	앙드레 프랑캥 André Franquin	만화	스피루와 팡타지오Spirou et Fantasio 샹피냑 백작가에서의 황당한 사건 Panade à Champignac	혼다Honda
1967	세르주 갱스부르 Serge Gainsbourg	음악	할리 데이비슨Harley Davidson, 포드 무스탕Ford Mustang, 이니셜B.BInitiales B.B.	할리 데이비슨 Harley Davidson
1968	스탠리 큐브릭 Stanley Kubrick	영화	2001, 스페이스 오디세이 2001, A Space Odyssey	《할HAL》(IBM)
1969	두에인 핸슨 Duane Hanson	조형예술	슈퍼마켓 레이디 Supermarket Lady	매스마켓 브랜드 Marques massmarket
1970	장 페라 Jean Ferrat	음악	아이를 위한 자장가 Berceuse pour un petit loupiot	기고Guigoz, 블레딘Blédine, 아셰트Hachette
1971	앙리 카르티에 브레송 Henri Cartier- Bresson	사진	NY 샌드위치맨 Homme Sandwich NY	코카콜라
1979	윌리 로니스 Willy Ronis	사진	이즐 쉬르 라 소르그의 카페 드 프랑스 Café de France, Isle-sur-la Sorgue	카페 드 프랑스 Café de France

연도	아티스트	분야	작품명	브랜드명
1980	신디 셔먼 Cindy Shermann	사진	무제 스틸 #84 Untitled film Still #84	매직 쉐프 Magic Chef
1984	베르트랑 라비에 Bertrand Lavier	조형예술	브란트/하프너 Brandt/Haffner	브란트Brandt, 하프너Haffner
1985	르노 Renaud	음악	미스트랄 가냥 Mistral gagnant	미스트랄 Mistral
1989	마르틴 키펜베르거 Martin Kippenberger	미술	인풋 아웃풋: "코카콜라 6500, 블러드 25000" Input-output: "coca-cola 6500, blood 25000"	코카콜라
1991	아르망 Arman	조형예술	집적Accumulation: 《최후의 밀집 상태Crowded finale》	컨버스 Converse
1994	이암 IAM	음악	막춤을 춰요 Je danse le Mia	스탠 스미스 Stan Smith
1999	안드레아스 거스키 Andreas Gursky	사진	99센트 99cents	매스마켓 브랜드
1999	알랭 수숑 Alain Souchon	음악	캐터필러Caterpillar, 핑크빛 감성Foule Sentimentale, 속 빈 강정Putain ça penche	캐터필러 Caterpillar

21세기

연도	아티스트	분야	작품명	브랜드명
2002	채프먼 형제 Chapman Brothers	조형예술	채프먼 패밀리 컬렉션 작품 모음 Works from the Chapman Family Collection	맥도널드 McDonald's
2004	엘름그린Elmgreen & 드래그셋Dragset	사진	프라다 마파 Prada Marfa	프라다Prada's
2006	제이 지 Jay-Z	음악	크리스탈 로더 Cristal Roeder	크리스탈 로드레 Cristal Roederer
2007	필립 카트린 Philippe Katerine	음악	100 % VIP, 룩소르 자도르Louxor J'adore	구치Gucci
2007	드랑 Dran	스트리트 아트	미스터 클린의 담벼락 청소법 Mr propre nettoyant un mur à sa façon	미스터 클린 Mr. Clean
2007	잭 스트레인지 Jack Strange	조형예술	믿음 Believe	마르스Mars
2008	빔 델보예 Wim Delvoye	조형예술	예술 농장 Art Farm	루이뷔통 Louis Vuitton

연도	아티스트	분야	작품명	브랜드명
2008	톰 프리드먼 Tom Friedman	조형예술	캐어 팩키지 Care Package	엑시드린 Excedrin, 데블 스퀘어 Devil squares
2009	도미니크 퓌리 Dominique Fury	조형예술	퓌리 콜라 Fury Coke	코카콜라
2009	레이디 가가 Lady Gaga	음악	패션 Fashion	구치, 프라다, 아르마니Armani
2010	헬무트 프리츠 Helmut Fritz	음악	짜증 Ça m'énerve	코스트Costes, 쟈딕 앤 볼테르 Zadig & Voltaire
2010	피터 그론키스트 Peter Gronquist	조형예술	무제 Untitled	구치, 맥도널드
2010	필립 위아르 Philippe Huart	조형예술	크랙 Crack	카람바 Carambar
2010	자즈 Zaz	음악	난 원해 Je veux	샤넬Chanel, 리츠Ritz
2011	제니퍼 로페즈 Jennifer Lopez	음악	루부탱 Louboutin	루부탱 Louboutin
2012	마돈나 Madonna	음악	아이 돈 기브 어 I don't give a	볼보Volvo, 알도Aldo
2012	싸이 PSY	음악	강남 스타일	메르세데스 Mercedes, 아디다스Adidas
2012	그레구아르 비트리 Grégoire Vitry	음악	제자리에! 준비! 구입! À vos marques	클라크Clark, 블레디나Blédina, 누텔라Nutella
2013	소피아 코폴라 Sofia Coppola	영화	블링 링 The Bling Ring	루이뷔통, 샤넬 디올Dior
2013	라이 록클런 Ry Rocklen	조형예술	버드와이저 캔 Canette Budweiser	버드와이저
2013	톰 삭스 Tom Sachs	조형예술	절단기 Tronçonneuse	샤넬
2014	알렉스 그로스 Alex Gross	회화	나르시시즘 Narcissism	스타벅스 Starbucks, 애플Apple
2015	미셸 우엘벡 Michel Houellebecq	문학	복종 Soumission	롬 모데른 L'homme moderne

참고자료

들어가는 글

1 베커H. S. Becker, 《예술 세계Art Worlds》, Berkeley, Los Angeles, University of California Press, 1982.
2 리포베츠키G. Lipovetsky & 세루아J. Serroy, 《세계의 미화: 예술 자본주의 시대를 살다 L'Ésthétisation du monde. Vivre à l'âge du capitalisme artiste》, Paris, Gallimard, 2013.
3 발터 벤야민W. Benjamin, 《L'Œvre d'art à l'ère de sa reproductibilité technique》, Paris, Payot, 1935. 국내 번역서는 《기술복제시대의 예술작품》, 최성만 역, 길, 2007.

I · II 미술

에두아르 마네

1 〈마네, 근대 회화의 창시자Manet, inventeur du Moderne〉, 2011, Musée-orsay.fr
2 레이R. Rey, 《마네Manet》, Paris, Flammarion, 1983.
3 〈에두아르 마네에 대한 조명: 폴리 베르제르의 술집 여종업원 모델을 중심으로Lumière sur … Édouard Manet, le Modèle de la serveuse du Bar aux Folies Bergère〉, Musée des beaux-arts de Dijon, Mbadijon.fr
4 〈300년 역사의 폴리 베르제르 술집Folies Bergère. Trois siècles d'histoire〉, Foliesbergere. com.
5 장 마르크 르위J.-M. Lehu, 〈회화 속 브랜드의 표현 및 회화의 구성 요소가 되는 브랜드Ceci n'est pas une marque. Placements de marques dans une oeuvre picturale et récupération des arts picturaux par les marques〉, 《La Revue des

sciences de gestion》, Vol. 5 n° 251, 2011.

폴 세잔

1 에밀 졸라가 뉘마 코스트Numa Coste에게 보낸 1866년 6월 14일자 편지.
2 폴 세잔이 에밀 졸라에게 보낸 1866년 10월 19일자 편지.
3 장 마르크 르위J. Lehu, 〈회화 속 브랜드의 표현 및 회화의 구성 요소가 되는 브랜드Ceci n'est pas une marque〉, 《La Revue des sciences de gestion》, 2011, p. 165-176.
4 Idem.

로베르 들로네

1 샤를 보들레르C. Baudelaire, 〈근대성La Modernité〉, 《근대적 삶의 화가Le peintre de la vie moderne》, 1863.
2 필리포 토마소 마리네티Filippo Tommaso Marinetti, 〈미래주의 선언Le Manifeste du futurisme〉, 《르 피가로Le Figaro》, 1909년 2월 20일.
3 《La Vie au Grand air》, 1913년 1월 18일.
4 《L'Écho des sports》, 1913년 1월 8일자에 게재된 에스트라드F. Estrade의 기사.
5 앙리 루소, H. Rousseau〈축구선수들〉, 1908, 캔버스에 유화, Salomon R., 구겐하임 미술관.
6 파스칼 루소P. Rousseau, 〈동시적인 것의 구성: 로베르 들로네와 항공 기술La construction du simultané. Robert Delaunay et l'aéronautique〉, 《Revue de l'Art》, n° 1, 1996, p. 19-31.
7 Idem.
8 Cf. 프랑스 미술관 소장품 종합 정보 사이트 'Base Joconde' 참고.
mba-collections.dijon.fr/ow4/mba/voir. xsp?id=00101-11091&qid=sdx_q0&n=9&e=

9 하르트무트 로자H. Rosa, 《가속화: 사회적 시대 비평Accélératin. Une critique sociale du temps》, Paris, La Découverte, 2010.

앤디 워홀

1 원문: "Pop art is for everyone. I don't think art should be only for the select few, I think it should be for the mass of the American people….", The Museum of Modern Art, 《MoMA Highlights》, New York: The Museum of Modern Art, revised 2004, originally published 1999, p. 260.

2 매크래컨G. McCracken, 〈유명인의 제품 추천 효과: 제품 추천 과정의 문화적 토대Who is the Celebrity Endorser? Cultural Foundations of the Endorsement Process〉, 《Journal of Consumer Research》, Dec. 1989, p. 310-321.

제우스

1 이렇듯 기업의 로고를 변형시키는 제작 방식 때문에 제우스는 2009년 7월 13일 아르마니 매장에 흘러내리는 샤넬 로고를 그렸다는 죄목으로 투옥된 전례가 있다.

2 조르주 뒤메질G. Dumézil, 《신화와 서사시 Mythe et épopée》, Paris, Gallimard, 1968.

3 미셸 푸코M. Foucault, 〈저자란 무엇인가?Qu'est-ce qu'un auteur?〉, 《말하기와 글쓰기Dits et Ecrits》, vol. 1, Paris, Gallimard, 1994, p. 819-837.

4 마셜 매클루언M. Mac Luhan, 《Pour comprendre les médias》, Paris, Le Seuil, 'Points' 시리즈. 국내 번역서는 《미디어의 이해》, 김상호 역, 커뮤니케이션북스, 2011.

5 지그문트 바우만Z. Baumann, 《액체적인 삶La Vie liquide》, Paris, Éditions du Rouergue, 2006; 《액체 근대Liquid Modernity》, Cambridge, Polity Press, 2000.

6 라울 뒤피, 〈전기의 요정〉, 패널에 유채, 파리 시립근대미술관.

7 칸토로비치E. Kantorowitcz, 《The King's Two Bodies》, Princeton, Princeton University Press, 1957; 프랑스어 번역본은 《왕의 두 신체Les Deux Corps du roi》, Paris, Gallimard, 1989.

스피디 그라피토

1 별도의 언급이 없는 한, 본문의 인용 내용은 모두 2014년 9월 제랄딘 미셸이 스피디 그라피토와 진행한 인터뷰 내용에서 발췌한 것임을 밝힌다.

2 니콜라 부리오N. Bourriaud, 《관계 미학 L'Ésthétique relationnelle》, Dijon, Les Presses du réel, 1998.

3 Collectif, Speedy Graphito, 《예술 상품Produit de l'art》, Paris, Possible Book, 1990.

제인 비

1 조지 오웰G. Orwell, 《1984Nineteen Eight-Four》, London, Secker&Warburg, 1949.

2 안나 삼Anna Sam의 블로그: 어느 마트 캐셔의 고뇌Les Tribulations d'une caissière, http://caissierenofutur.overblog.com.

앙투안 부이요

1 스테판 보라스가 진행한 앙투안 부이요와의 2014년 인터뷰 중에서.

2 에밀 졸라E. Zola, 《Le Bonheur des dames》, 1883. 국내 번역서는 《여인들의 행복 백화점》, 박명숙 역, 시공사, 2012.

3 피에르 부르디외P. Bourdieu & 이베트 델소 Y. Delsaut, 〈고급 의류 디자이너와 그 상표: 마법 이론에의 기여Le couturier et sa griffe: contribution à une théorie de la magie〉, in 《Actes de la recherche en sciences sociales》, Vol. 1, n° 1, 1975, ('물건의 사회적 서열Hiérarchie sociale des objets', pp. 7-36.)

4 스테판 보라스가 진행한 앙투안 부이요와의 2014년 인터뷰 중에서.

베르나르 프라

1 롤랑 바르트R. Barthes, 〈수사학자이자 마술사인 아르침볼도Arcimboldo ou Rhétoriqueur et magicien〉,《오브비와 옵투스: 즉시적 의미와 후시적 의미에 관하여─비평 에세이 제3권'Obvie et l'obtus. Essai critique III》, Paris, Le Seuil, 1982, p. 122-138.

2 매크래컨G. McCracken, 〈유명인의 제품 추천 효과: 제품 추천 과정의 문화적 토대Who is the Celebrity Endorser? Cultural Foundation of the Endorsement Process〉,《Journal of Consumer Research》, Dec. 1989, p. 310-321.

소피 코스타

1 다니엘 아라스D. Arasse,《Le Détail》, Paris, Flammarion, 1992. 국내 번역서는《디테일》, 이윤영 역, 숲 출판사, 2007.

2 장 마르크 르위가 진행한 소피 코스타와의 인터뷰.

EZK

1 스테판 보라스가 진행한 에릭 제 킹과의 2014년 10월 및 12월 파리 인터뷰 중에서.

2 롤랑 바르트R. Barthes, 〈이미지의 수사학Rhétorique de l'image〉,《Communications》제4권, Paris, Le Seuil, 1964.

3 http://www.sudouest.fr/2014/09/15/ pourquoi-la-diplomatie-francaise-utilisele-terme-daesh-plutot-qu-etat-is- lamique-1672261-710.php ─ 2014년 12월 26일 조회 기사.

4 스테판 보라스가 진행한 에릭 제 킹과의 2014년 10월 및 12월 파리 인터뷰 중에서.

III 사진

앙리 카르티에 브레송

1 장 보드리야르J. Baudrillard,《La Société de consommation》, Paris, Gallimard, 1970. 국내 번역서는《소비의 사회》, 이상률 역, 문예출판사, 1992.

2 피에르 아술린P. Assouline이 제작한 다큐멘터리 〈카르티에 브레송 세기Le Siècle Cartier-Bresson〉(국립시청각연구원)에서 발췌.

3 존 케네스 갤브레이스John. K. Galbraith,《The Affluent Society》, New York, Houghton Mifflin, 1958. 국내 번역서는《풍요한 사회》, 노택선 역, 한국경제신문, 2006.

르네 뷔리

1 르네 뷔리 인용문은 그가 라디오 채널 프랑스 퀼튀르France Culture에서 카롤린 브루에Caroline Broué와 나눈 인터뷰(〈La Grande Table〉, 2013년 5월) 및 라디오 텔레비지옹 스위스Radio Télévision Suisse에서 파트리크 피셔Patrick Fischer와 진행한 인터뷰(〈Les Grands Entretiens〉, 2004년 9월 19일) 내용 중에서 발췌한 것이다.

티에리 퐁텐

1 메리 더글러스M. Douglas,《순수와 위험: 위험과 터부에 대한 분석Purity and Danger: An Analysis of the Concepts of Pollution and Taboo》, London, Routledge&Kegan Paul Ltd., 1967.

마틸드 트루사르

1 프로프V. Propp,《동화의 형태학Morphologie du conte》, Paris, Seuil, 'Points', 1965.

2 베텔하임B. Bettelheim,《The Uses of Enchantment: The Meaning and Importance of Fairy Tales》, London, Thames and Hudson, 1976. 프랑스어 번역서는《동화의 심리 분석Psychanalyse des contes de fée》, Paris, Robert Laffont, 1976. 국내 번역서는《옛이야기의 매력 1, 2》, 김옥순·주옥 역, 시공주니어, 1998.

카트린 테리

1 별도의 언급이 없는 한, 본문의 인용 내용은

모두 카트린 테리와 진행한 인터뷰 내용에서
발췌한 것임을 밝힌다.

2 장 보드리야르J. Baudrillard, 《La Société de
consommation》, Paris, Gallimard, 1970. 국내
번역서는 《소비의 사회》, 이상률 역, 문예출판
사, 1992.

Ⅳ 영화 및 만화

에르제

1 《역사 속의 땡땡: 에르제의 작품에 영향을 준
1930-86년 사이의 역사적 사건들Tintin dans
l'Histoire: les événements de 1930 à 1986 qui
ont inspiré l'oeuvre d'Hergé》, Historia, 2014.

2 뉘마 사둘N. Saddoul, 《땡땡과 나: 에르제와의
인터뷰Tintin et moi: Entretiens avec Hergé》,
Flammarion, 2003.

3 Idem.

4 Idem.

5 www.tintinologist.org/guides/lists/brands.html
참고.

6 Jean Watin-Augouard, '뭄 브랜드의 일대기La
Saga Mumm', in 《Revue des marques》, http://
www.prodimarques.com/sagas_marques/
mumm/mumm.php

7 기욤 샹피니Guillaume Champigny 석사 논
문(2005), 〈프랑스의 위스키: 1960년대부
터 현재까지Le Whisky en France de 1960 à
nos jours〉, 지도교수 자크 마르세유Jacques
Marseille, 파리 1대학 팡테옹 소르본.

8 Idem.

9 땡땡 시리즈 중 《시드니행 714편》, 《땡땡과
카니발 작전》, 《땡땡과 알프아트》 등 참고.

이언 플레밍 (James Bond)

1 지안카를로 파레티와 플로리오 피오리니
Florio Fiorini는 1990년 크레디 리오네 은행
의 지원으로 12억 달러에 MGM/UA를 인수

한다. 이후 운영이 파행적으로 이뤄지고 두 출
자자의 대규모 금융사기 행각이 드러나는 등
여러 문제가 불거진다.

제이미 유이스

1 《뉴욕타임스Newyork Times》 1996년 2월 2일
자 추모 기사 'Jamie Uys, 74, the Director of
"The Gods Must Be Crazy"'에서 인용한 1985
년 인터뷰.

2 클로드 베네르Claude Baignères, 《르 피가로Le
Figaro》, 1983년 1월 21일자 기사.

3 장 보드리야르J. Baudrillard, 〈페티시즘과 이데
올로기-기호학적 환원Fétichisme et idéologie:
la réduction sémiologique〉, 《Nouvelle revue de
psychanalyse》, n° 2, 1970.

레 뉠

1 〈공포 도시〉 촬영 현장Tournage de 〈La Cité
de la peur〉, 《파리 프르미에르Paris Première》,
1993; '무엇이 알랭 샤바를 웃게 하나Qu'est-
ce qui fait rire Chabt?', France5 프로그램 '앙
트레 리브르(Entrée libre자유 입장)', 2013년
4월 17일 방송.

2 '카날 정신', 올리비에 푸리올, 기욤 에르네
와 함께 진행하는 알랭 핀키엘크라우트Alain
Finkielkraut의 방송 '레플리크Répliques' 중.

로고라마

1 프랑수아 알로는 골드 프랩의 뮤직비디오 제
작에 참여한 바 있다.

2 Les Lutins, 2011, 뤼도빅 우플랭(H5)의 〈로
고라마〉 관련 인터뷰.

3 프랑수아 알로와 에르베 드 크레시의 《르몽드
Le Monde》 인터뷰.
http://www.dailymotion.com/video/x9d30p_
logorama-le-film-dont-les-heros-so-
shortfilms

4 Idem.

5 뤽 볼탄스키L. Boltanski & 로랑 테브노L.

Thévenot, 《정당화에 관하여: 사회적 가치
등급에 따른 규약 이론Les économies de la
grandeur》, Paris, Gallimard, 1991.

6 슈로더J. E. Schroeder & 샐저-뫼링M. Salzer-
Mörling, 《브랜드 컬처Brand Culture》,
London/New York, Routledge, 2006.

V 문학

마르셀 프루스트

1 에스칼라스, 베트만J. E. Escalas. J. R. Bettman,
〈자기 해석과 준거 집단, 그리고 브랜드 의
미Self construal, reference groups, and brand
meaning〉, 《Journal of Consumer Research》,
Vol. 32, n° 3, Dec. 2005, p. 378-389.

2 제라르 주네트G. Genette, 《문채IIFigure II》,
Le Seuil, Points, 1969, p. 240-241.

다니엘 페낙

1 다니엘 페낙D. Pennac, 《Chagrin d'école》,
Gallimard, 2007, p. 99. 국내 번역서는 《학교
의 슬픔》, 윤정임 역, 문학동네, 2014.

2 롤랑 바르트R. Barthes, 〈현실 효과L'effet de
Réel〉, 《Communications》, 11, 1968, pp. 84-
89.

3 다니엘 페낙D. Pennac, 《Comme un roman》,
Paris, Gallimard, Folio, 1992, p. 19. 국내 번
역서는 《소설처럼》, 이정임 역, 문학과지성사,
2004.

브렛 이스턴 엘리스

1 티에리 아르디송Thierry Ardisson 진행의 토
크쇼 〈Tout le monde en parle(모두의 화두)〉
2005년 10월 29일 방송 중 브렛 이스턴 엘리
스 인터뷰 내용. 출처: INA 자료보관소.

2 아담 아르비드손Adam Arvidsson, 《브랜드: 미
디어 문화의 의미와 가치Brands: Meaning and
Value in Media Culture》, London/New York,

Routledge, 2006.

3 J. 블랑그라J. Blanc-Gras, '스물한 살에 스타덤
에 오른 그는 30년이 지난 지금 어떻게 되었
을까?', 《르몽드》, 2013년 8월 9일 기사 참고.
http://www.lemonde.fr/m-actu/
article/2013/08/09/bret-easton-
ellis-confessions-d-un-american-
psycho_3459068_4497186.html.

프랑수아 봉

1 조제 루이 디아즈José-Luis Diaz & F. 케를르
구앙F. Kerlegouan, '사물의 세기Le siècle des
choses', 연간지 《Le Magasin du XIXe siècle》
특집 기사 '사물들Les choses' 중 , Société des
études romantiques et dix-neuvièmistes, 2012,
p. 28.

2 프랑수아 다고네François Dagognet, 《물건에
대한 예찬Éloge de l'objet》, Paris, Vrin, 1989, p.
20.

3 프랑시스 퐁주Francis Ponge, 《사물의 편Le
parti pris des choses》, Paris, Gallimard, 1942.

4 장 보드리야르J. Baudrillard, 《Le Système des
objets》, 1968; 《La Société de consommation》,
Paris, Gallimard, 1970. 국내 번역서는 《사
물의 체계》, 배영달 역, 지식을 만드는 지식,
2011; 《소비의 사회》, 이상률 역, 문예출판사,
1992.

VI 음악

콜 포터

1 이 글의 집필을 위해 음악에 대한 관심과 조
예 깊은 지식을 나누어준, 오페라·오페레타
·뮤지컬에 정통한 음악 이론가이자 계간지
《오페레트-테아트르 뮈지칼Opérette-Théâtre
musical》의 전속 칼럼니스트 에르베 카시니
Hervé Casini에게 깊은 감사의 뜻을 표한다.

2 프랑스 출시명은 '오보말틴Ovomaltine'이다.

3 프레더릭Ch. Fredericks, 《현명한 소비자 가이드북: 효율적인 가사관리Selling Mrs. Consumer》, New York, The Business bourse, 1929(개정판: University of Georgia Press, 2003).

4 1925년 출간 후 수차례 영화화된 스콧 피츠제럴드 소설 《위대한 개츠비》 주인공.

5 뮤지컬 〈오천만장자 프랑스인Fifty million Frenchman〉(1929) 중에서.

비틀스

1 1960년대와 1970년대 영미권 음악에 대한 풍부한 지식을 친절히 공유해준 가수 겸 작곡가 쥘리앵 피치니니Julien Piccinini에게 무한한 감사의 뜻을 표한다.

2 셰프D. Sheff, 《우리가 말하는 모든 것: 존 레논과 요코 오노의 마지막 인터뷰All We Are Saying: The Last Major Interview with John Lennon and Yoko Ono》, London, St. Martin's Griffin, 2000.

더 후

1 미적 감성에 있어서나 메인 테마의 선정에 있어 전체적인 조화를 이루는 음악 작품을 묘사하는 음반 관련 용어. 따라서 콘셉트 앨범의 수록곡들은 각각의 노래들이 뚜렷한 연결고리 없이 수록된 일반 음반과 달리 서로 간에 (특정한 사상이나 역사, 스타일로) 연계되어 있다.

2 1960년대와 1970년대 영미권 음악에 대한 풍부한 지식을 친절히 공유해준 가수 겸 작곡가 쥘리앵 피치니니에게 무한한 감사의 뜻을 표한다.

3 1967년 9월 15일 'Smothers Brothers Comedy Hour' 방송 중에서.

4 원래의 브랜드명은 '오도-로노ODO-RONO'이며, '냄새(Odor)? 오, 노(Oh No)!'란 광고 메시지에 따라 지어진 명칭이었다.

5 "The album is like an extended commercial: all the songs are about people who solve their problems by using brand-name products.", 'B.O., Baked Beans, Buns and The Who', 《롤링스톤즈Rolling Stones Magazine》, Dec. 1967.

6 피트 타운센드P. Townshend, 《나는 누구인가Who I am》, Paris, Lafont, 2012, p. 133.

아쿠아

1 척T. Chuck, 'Danish Breakout group Aqua toys with U.S. pop success with its 〈바비걸Barbie Girl〉', 《빌보드Billboard》, vol. 109, n° 35, 1997, p. 92.

2 피츠패트릭E. Fitzpatrick, 'Lawsuit doesn't sink Aqua', 《빌보드》, vol. 109, n° 39, 1997, p. 106.

제이 지

1 브레즈낙A. Bereznak, '제이 지 노래에서 가장 많이 언급한 브랜드는 무엇일까?What are the most mentioned brands in Jay Z's songs? A Chart', 《배너티 페어Vanity Fair》, 2013. 다음 링크에서도 조회 가능: http://www.vanityfair.com/hollywood/2013/10/jay-z-brands-song-chart?curator=MediaREDEF

2 벨크R. W. Belk, 〈물질만능주의: 물질 만능주의 세계에서 나타나는 삶의 양상Materialism: Trait Aspects of Living in the Material World〉, 《Journal of Consumer Research》, Dec. 1985, p. 265-280.

결론

1 리포베츠키G. Lipovetsky & 세루아J. Serroy, 《세계의 미화: 예술 자본주의 시대를 살다 L'Ésthétisation du monde. Vivre à l'âge du capitalisme artiste》, Paris, Gallimard, 2013.

브랜드 인덱스

저자소개

제랄딘 미셸 Geraldine Michel

파리 1대학 팡테옹 소르본 경영대학원 교수 겸 브랜드 및 가치관리 강좌 책임 교수

제랄딘 미셸은 국제 유수 저널(*Journal of Business Research*, *Psychology & Marketing*, *Journal of Advertising Research*, *The Journal of Brand Management*, *Recherche et Application en Marketing* 등)에 브랜드 관련 수많은 논문을 기고했으며, 특히 사회심리학과 관련해 브랜드가 소비자 및 직원에게 미치는 영향을 중점적으로 연구하고 있다. 국내외에서 브랜드 경영을 가르치는 제랄딘 미셸은 Syntec 경영 컨설팅에서 주관하는 마케팅 관련 논문상 및 상업학 아카데미의 박사논문상을 비롯해 다수의 수상 경력이 있다.

스테판 보라스 Stephane Borraz

에콜 드 루브르 졸업. 파리 경영대학원 박사

예술 시장 및 명품 업계에 정통한 스테판 보라스는 에콜 드 루브르를 졸업하고, 파리 경영대학원에서 조직운영연구 석사 및 MBA 학위를 받았으며, 프랑스 국립행정학교ENA 정치학 연구소IEP 준비 코스에서 학·석사 과정을 이수했다. 이후 명품 및 장식, 예술 부문에서 경영 관련 업무를 맡았던 그는 교단에서 예술사 및 마케팅에 대해 가르친 뒤, 현재는 파리 경영대학원에서 박사 과정을 밟으며, 명품 기업의 마케팅 관련 연구에 매진하고 있다.

나탈리 플렉Nathalie Fleck
르망 멘 대학 마케팅 교수

부조화 효과가 브랜드 선택에 미치는 영향 및 브랜드 홍보와 관리에 대해 주로 연구하는 나탈리 플렉은 유수의 저널(*Psychology&Marketing, Journal of Product and Brand Management, Recherche et Applications en Marketing* 등)에 논문을 기고하였으며, 켈레K. L. Keller의 브랜드 전략 경영 저서를 프랑스어로 각색하는 작업도 진행한 바 있다. 현재 석사 과정 및 특별 교과 과정에서 소비자 행동 및 홍보에 대해 강의 중이다.

파비엔 베르제르미Fabienne Berger-Remy
브랜드 경영 및 홍보 교수

국내외 기업에서 대량 소비 경영 및 마케팅 관리직을 맡은 바 있는 파비엔 베르제르미는 브랜드의 경영 및 운용 방식에 관해 중점적으로 연구를 진행하며, 브랜드의 정체성 개념에 대한 연구도 진행 중이다. 현재 브랜드 경영 및 홍보에 관한 석사 강의와 재직 간부를 대상으로 한 평생 교육 강좌를 맡고 있다.

브누아 에유브룅Benoit Heilbrunn
유럽 고등경영학교(ESCP) 마케팅 학부 교수 겸 프랑스 패션스쿨(IFM) 및 고등광고학교(CELSA) 교수.
다년간 홍보 및 디자인 분야에서 근무

파리 도핀대학에서 경영학 박사학위를 받았으며, 고등상업학교HEC 및 고등사회과학연구원EHESS, 기호학 전공을 졸업한 브누아 에유브룅은 파리 1대학 팡테옹 소르본에서 박사 준비 과정DEA, 철학 전공도 이수한 바 있다. 인문학 및 사회학 분야의 깊은 소양을 바탕으로 브랜드 경제 및 소비사회의 사상적 측면에 대한 고민을 다각화시킨다. 그는 물질문명의 모든 측면에 관심을 가지면서 사물 및 디자인, 시각 정체성 등을 중점적으로 연구하며, 브랜드 경영과 디자인 관리, 소비자 행동 이해에 초점을 맞춘 강의를 진행한다.
브랜드 전략 관련 컨설팅 업무도 진행해 다양한 부문의 기업들이 브랜드 전략을 세우고 브랜드 자산 가치를 높이는 데에 도움을 주고 있다. 아울러《Agenda de la pensee contemporaine》(현대 사상 연구지Flammarion) 및《Décision marketing》(마케팅 협회보, 참고 문헌 코너 담당) 등과 같은 잡지의 편집위원회 일을 맡고 있다.

마르가레 조지옹 포르타유 Margaret Josion-Portail
귀스타브 에펠 경영대학원 및 파리 크레테유 대학 조교수 겸 경영연구소(IRG) 연구원

소비 분야에서의 세대 간 전승 및 아동의 소비 행동, 노령화의 영향 등을 연구하는 마르가레 조지옹 포르타유는 특히 노년층 특유의 세대적 특징 및 전승 개념에 대해 관심을 넓혀가고 있다. 교육자 및 연구원으로 활동하기에 앞서 그는 InfoScan(프랑스 스캔 배급 패널) 제작에도 참여했을 뿐만 아니라 국내외 산업 혁신 연구소를 기반으로 주요 대형 마트 및 대량 소비 브랜드의 컨설팅 업무도 진행한 바 있다.

마리에브 라포르트 Marie-Eve Laporte
경영학 조교수

마케팅 및 홍보 분야의 석사 과정, 실습 과정, 평생 교육 과정을 가르치는 마리에브 라포르트는 소비자의 식품 행동과 브랜드 경영을 중심으로 연구를 진행한다. 한때 농가공업 분야에서 마케팅 및 품질 관리직을 수행한 바 있다.

장 마르크 르위 Jean Marc Lehu
기업 대상 마케팅 및 브랜드 전략 컨설턴트

파리 1대학 팡테옹 소르본 경영대학원에서 마케팅 강의를 맡고 있으며, 동 대학의 홍보 업무도 총괄하고 있다.

클로드 페쇠 Claude Pecheux
루뱅 가톨릭 대학 마케팅 학부 교수

루뱅 가톨릭 대학(루뱅 비즈니스 스쿨) 및 브뤼셀 생루이 단과대학 교수인 클로드 페쇠는 소비자 행동 및 아동 소비자 연구를 전공하였으며, 국제 유수 저널(*Journal of Advertising Research*, *Journal of Economic Psychology*, *Recherche et Applications en Marketing*, *Advances in Consumer Research* 등)에 다수의 논문을 기고한 바 있다. 키즈 마케팅 및 설득 마케팅 분야의 책을 공동 집필한 클로드 페쇠는 비영리 부문으로 관심 분야를 확대하여 젊은층 소비자를 중심으로 마케팅이 사회적 목적에서 이용될 수 있는 방식에 대해 연구 중이다.

위다드 사브리Ouidade Sabri
파리 크레테유 대학 귀스타브 에펠 경영대학원 교수

브랜드 홍보 및 판매 촉진, 소비자 행동과 관련한 연구를 주로 진행하는 위다드 사브리는 국내외 잡지에 수록된 간행물을 연구 자료로 삼고 있다. 마케팅학 아카데미AMS 및 국립기업경영교육재단FNEGE 등으로부터 수차례 상을 받은 그는 프랑스 마케팅 협회AFM의 우수 논문상을 수상했다. 현재 유통학 학사 과정을 지도하고 있으며, 파리 경영대학원 기업행정학 석사 과정MAE에서 마케팅 과목을 담당하고 있다.

나탈리 베그살라Nathalie Veg Sala
파리 우에스트 낭테르 라 데팡스 대학 조교수

브랜드의 확장 가능성 및 경영 전략에 대해 연구하는 나탈리 베그살라는 인터넷과 전자상거래 시대의 일관적인 명품 브랜드 경영 전략에도 관심을 갖고 있으며, 주로 구조 기호학에 기반을 둔 연구를 진행한다. 파리 도핀 대학에서 박사 과정을 이수한 나탈리 베그실라는 브랜드 경영 및 다양한 마케팅 요소에 대헤 가르치고 있다.

발레리 자이툰Valerie Zeitoun
파리 경영대학원 마케팅 박사

문학 및 언어학을 전공한 발레리 자이툰은 이후 품질 연구 분야로 전향한 뒤 품질 관리 및 컨설팅 연구소 'The Laundry'를 설립하여 소장직을 맡고 있다. SCA Hygiene Products, Mondelez, MHD, Danone Eaux 등의 조직과 함께 다양한 마케팅 문제에 대한 공동 연구를 진행하는 발레리 자이툰은 소비자-브랜드 관계에 관한 심화 연구도 진행 중이다.

사진 저작권

이 책에 수록된 자료의 저작권에 대해 다방면으로 조사하여 아래와 같이 표기해두었습니다. 다만, 일부 자료의 저작권과 관련해서는 오류나 누락이 생길 수 있음을 밝히며, 이와 관련해서는 미리 양해를 구합니다.

p. 17 et 21 : © The Samuel Courtauld Trust, The Courtauld Gallery, London; p. 23 : © National Gallery of Art, Washington USA, Collection of Mr. and Mrs. Paul Mellon; p. 27 : The York Project: 10.000 Meisterwerke der Malerei. DVD-ROM, 2002. ISBN 3936122202. Distributed by DIRECTMEDIA Publishing GmbH; p. 30 : CCPDMark, Creative Commons Public Domain Mark 1.0; p. 37 : © Fine Arts Museums of San Francisco, Gift of Jerrold and June Kingsley; p. 40 : Digital Image © 2015, The Museum of Modern Art/Scala, Florence; p. 43 : © 2015 Andy Warhol Foundation / ARS, NY / ADAGP Paris, Licensed by Campbell's Soup Co / ADAGP, Paris –Cliche : Banque d'Images de l'ADAGP; p. 49, 52 et 53 : © Bansky; p. 56, 58, 59 et 61 : © Zevs; p. 67 : Bublex, © ADAGP 2015; p. 72 à 79 : © Speedy Graphito; p. 80, 83 : © Jeanne Bordeau; p. 87 et 90 : © Antoine Bouillot/Galerie AliceBxl; p. 93 et 96 : © Annick b. Cuadrado; p. 98, 101, 102 : © Bernard Pras; p. 106, 108 et 109 : © Sophie Costa, collection Lehu; p. 112 et 115 : © EZK 2014; p. 121 et 123 : © Henri Cartier-Bresson/Magnum Photos; p. 127 : ©

René Burri/Magnum Photos; p. 133 : © Thierry Fontaine; p. 134 et 135 : © Sophie Moreau; p. 138, 140 et 141 : © Mathilde Troussard; p. 144 et 147 : © Catherine Théry; p. 151, 154 et 155 : © Hergé/Moulinsart 2015; p. 164 : Jamie Uys, Les Dieux sont tombés sur la tête, 1980, affiche française du film, CAT Films, Mimosa Films; p. 169 : Jamie Uys, The Gods must be crazy, 1980, affiche anglaise du film, CAT Films, Mimosa Films; p. 172 : © Alain Berbérian et Les Nuls, La Cité de la peur, 1994, un film de Alain Berbérian et Les Nuls, AMLF; p. 174 et 177 : Images tirée du film La Cité de la peur, 1994, © AMLF; p. 179, 181, 182 et 183 : images tirées du film Logorama, © H5(François Alaux, Hervé de Crécy et LudovicHouplain); p. 189, 191 : © Boucheron, 2015; p. 193 : © Gallimard; p. 196 : © Gallimard; p. 203 et 206 : © 10/18 - Univers Poche; p. 210 et 213 : François Bon © Tiers Livre Éditeur; p. 214 : Autobiographie des objets, François Bon, «Fiction & Cie», © Éditions du Seuil, 2012, Points, 2013; p. 223, 224 : © Morgane Decaux; p. 231 : Creative Commons Rights 2.0, https://www.flickr.com/photos/beatlesmaniac11/4191790770; p. 240 : © Emmanuel Hyronimus; p. 248 : photo Creative Commons rights 2.0 accessed from https://www.flickr.com/photos/romitagirl67/15183403557/; p. 251 : © Sophie Moreau; p. 255 : © Mylène Roquinarch; p. 259 : © Emmanuel Hyronimus; p. 263 : © Morgane Decaux.

시대를 장악한 브랜드, 브랜드를 장악한 아티스트

하루 동안 우리에게 노출되는 브랜드의 수는 대략 2천 개가 넘는다고 한다. 눈앞에 대충 보이는 브랜드 수만 세어보더라도 대략 20개 정도이니, 오늘날의 이 시대는 가히 브랜드가 장악하고 있다 해도 과언이 아니다. 심지어 '호치키스'나 '스카치테이프'처럼 브랜드명이 아예 물건의 이름을 대체할 때도 있다. 어릴 적 눈앞에 '스카치테이프'를 두고서도 '셀로판테이프'가 뭔지 몰라 헤맸던 기억이나, 맨날 '호치키스'라 부르던 물건의 정체가 '스테이플러'였다는 걸 처음 알았을 때의 문화적 충격을 떠올리면 알게 모르게 우리가 그 동안 얼마나 브랜드에 잠식되어 살아왔는지가 새삼 느껴진다.

 하지만 똑같은 세상을 보더라도 우리와는 다른 시각으로 세상을 바라보는 예술가는 브랜드의 습격에 대해 예술이라는 도구로써 역습을 가한다. 기업에서 절대 규칙으로 부과한 로고 블록을 해체하여 상표의 모양을 왜곡하기도 하고(제우스), 브랜드 때문에 이름을 잃어버린 물건을 주역으로 내세우기도 하며(베르나르 프라), 개인의 감각적 경험을 부여하여 물건의 의미를 되살려주기도 한다(프랑수아 봉). 뿐만 아니라 이 시대의 자화상을 음악으로 들려주는 뮤지션도 있고, 그림으로써 한 시대를 증언하는 화가들도 있으며, 사진으로 문제 인식을 제기하는 포토그래퍼도 있다. 이들의 작품들을 하나하나 살펴보면 일단

우리 주위에 널려있는 수많은 브랜드의 존재감에 놀라고, 이어 아무런 문제 인식 없이 이를 받아들이던 자신의 태도에 놀라며, 끝으로 이를 예술로써 승화시킨 아티스트들의 역량에 감탄하게 된다.

브랜드를 주제로 모든 예술 장르를 아우르는 이 책은 어찌 보면 전시 도록 같은 느낌이고, 또 어찌 보면 깊이 있는 인문 교양서 같은 느낌이며, 친숙하면서도 어렵고 생소하면서도 익숙하다. 서문에서 저자가 밝히고 있는 바와 같이 잘 알려진 작가와 그렇지 못한 작가들이 적절히 섞여있는 동시에, 우리 곁의 흔한 브랜드를 보기 드문 예술작품의 주제로 등극시켜 새로운 시각을 제시하기 때문이라 생각된다. 따라서 잘 아는 작가의 그림이라도 브랜드를 매개로 작품을 바라보면 새로운 시각에서 해석이 되고, 처음 보는 사진이라도 자신에게 익숙한 브랜드가 등장하면 왠지 모를 친숙함을 느끼게 된다. 이 책의 묘미는 이렇듯 익숙하지만 어딘가 모르게 새롭고, 낯설지만 왠지 모르게 친숙한 느낌을 바탕으로 예술작품을 감상하는 동시에 인문학적 소양을 키울 수 있다는 데에 있다.

이와 같이 인문학적 지식을 배경으로 예술과 브랜드에 대해 다룬 한 서른다섯 편의 에세이가 실려 있는 이 책은 순서대로 읽기보다 눈에 들어오는 작품 순으로 하나씩 천천히 읽어가길 권유한다. 흥미가 유발되는 작품이나 브랜드를 중심으로 책의 내용을 독파해 나아가다 보면 감상과 독서가 동시에 이뤄지는 가운데 저자의 메시지가 보다 효과적으로 전달될 수 있기 때문이다. 한국어판에서는 미술, 사진, 영화 및 만화, 문학, 음악 등 장르 별로 글을 분류해두었지만, 이는 자칫 산만하게 느껴질 수도 있는 원서의 구성에서 독자들에게 무언가 길잡이를 제시해주고자 내용을 구분해둔 것이었으니 독자들이 책을 읽을 때에는 군이 이 순서를 따르기보다 마음 가는 텍스트 위주로 하나하나 읽어가면서 해당 작품을 음미하고 주제가 된 브랜드에 대해 생각해보았으면 좋겠다.

미술 작품의 경우에는 대부분 본문에 도판이 수록되어있으니 이를 참고하되 본문에 수록되지 않은 작품은 인터넷 검색으로 충분히 찾아볼 수 있으리라 생

각하고, 음악은 Deezer, Spotify 같은 해외 스트리밍 사이트에서 대부분 청취가 가능하다. 역자의 경우, 음악 분야에 해당하는 글의 작업을 할 때에는 해당 곡을 틀어놓고 작업을 했는데, 최근에는 스트리밍 사이트가 워낙 잘 구축이 되어 있으니 독자들도 해당 곡을 들으면서 일독하길 권장한다. 다만 국내에 소개되지 않은 영화나 문학작품의 경우, 독자들이 공감을 하기 어려울 수도 있다. 이에 해당하는 작품들은 아쉽지만 글에서 저자가 전달하고자 하는 인문학적 메시지나 예술작품 속 브랜드의 역할 정도만 파악하는 선에서 만족할 수밖에 없을 듯하다.

개인적으로는 이 책을 주제로 한 전시가 기획되면 상당히 재미있을 것 같은데, 모든 작품을 다 가져오는 건 불가능할지라도 몇 가지 주요 미술 작품과 사진, 영상물 및 음원을 바탕으로 이 책의 제목처럼 '브랜드와 아티스트'를 주제로 한 복합적인 전시가 기획된다면 꽤 흥미로울 것 같다. 이 책을 계기로 브랜드와 예술의 만남이 화두가 되어 가까운 미래에 내가 희망하는 이 전시가 기획될 날이 오길 기대해본다.

브랜드와 아티스트, 공생의 법칙

지은이 제랄딘 미셸 외
옮긴이 배영란
펴낸이 한병화
펴낸곳 예경

편집장 김지은
편 집 이태희
디자인 디자인 지폴리

초판 1쇄 인쇄 2016년 9월 10일
초판 1쇄 발행 2016년 9월 20일

출판등록 1980년 1월 30일 (제300-1980-3호)
주소 서울특별시 종로구 평창2길 3
전화 02-396-3040~3 | **팩스** 02-396-3044
전자우편 webmaster@yekyong.com
홈페이지 http://www.yekyong.com

ISBN 978-89-7084-539-5 (03600)

Original title : Quand les artistes s'emparent des marques,
under the coordination of Géraldine MICHEL and Stéphane BORAZ
© DUNOD Editeur, Paris, 2015 All rights reserved

Korean translation copyright © 2016 by Yekyong Publishing
Korean language translation right arranged through BC Agency, Seoul.

책값은 뒤표지에 있습니다.